U0136768

中国出土壁画全集

徐光冀／主编

科学出版社

北京

图书在版编目（CIP）数据

中国出土壁画全集／徐光冀主编.—北京：科学出版社，2011
ISBN 978-7-03-030720-0

Ⅰ．①中... Ⅱ．①徐... Ⅲ．①墓室壁画－美术考古－中国－图集
Ⅳ．①K879.412

中国版本图书馆CIP数据核字（2011）第058079号

审图号：GS（2011）76号

责任编辑：闫向东／封面设计：黄华斌　陈　敬
责任印制：赵德静

科 学 出 版 社 出版
北京东黄城根北街16号
邮政编码：100717
http://www.sciencep.com

北京天时彩色印刷有限公司印刷
科学出版社发行　各地新华书店经销

＊

2012年1月第 一 版　　　开本：889×1194　1/16
2012年1月第一次印刷　　印张：160
印数：1－2 000　　　　　字数：1280 000

定价：3980.00元
（如有印装质量问题，我社负责调换）

THE COMPLETE COLLECTION OF
MURALS UNEARTHED IN CHINA

Xu Guangji

Science Press

Beijing

Science Press

16 Donghuangchenggen North Street, Beijing,

P.R.China, 100717

Copyright 2011, Science Press and Beijing Institute of Jade Culture

ISBN 978–7–03–030720–0

《中国出土壁画全集》编委会

凡　例

1．《中国出土壁画全集》为"中国出土文物大系"之组成部分。

2．全书共10册。出土壁画资料丰富的省区单独成册，或为上、下册；其余省、自治区、直辖市根据地域相近或所收数量多寡，编为3册。

3．本书所选资料，均由各省、自治区、直辖市的文博、考古机构提供。选入的资料兼顾了壁画所属时代、壁画内容及分布区域。所收资料截至2009年。

4．全书设前言、中国出土壁画分布示意图、中国出土壁画分布地点及时代一览表。每册有概述。

5．关于图像的编辑排序、定名、时代、尺寸、图像说明：

编辑排序： 图像排序时，以朝代先后为序；同一朝代中纪年明确的资料置于前面，无纪年的资料置于后面。

定　　名： 每幅图像除有明确榜题外，均根据内容定名。如是局部图像，则在原图名后加"（局部）"；如是同一图像的不同部分，则在图名后加"（一）（二）（三）……"；临摹图像均注明"摹本"。

时　　代： 先写朝代名称，再写公元纪年。

尺　　寸： 单位为厘米。大部分表述壁画尺寸，少数表述具体物像尺寸，个别资料缺失的标明"尺寸不详"。

图像说明： 包括墓向、位置、内容描述。个别未介绍墓向、位置者，因原始资料缺乏。

6．本全集按照《中华人民共和国行政区划简册·2008》的排序编排卷册。卷册顺序优先排列单独成册的，多省市区合卷的图像资料亦按照地图排序编排。编委会的排序也按照图像排序编定。

<div style="text-align:right">

《中国出土壁画全集》编委会

</div>

中国出土壁画全集

— ◆ —
3

│ 内蒙古 │
NEIMENGGU

主　编：塔　拉
副主编：孙建华
Edited by Ta La, Sun Jianhua

科学出版社
Science Press

内蒙古卷编委会名单

编　委

塔　拉　陈永志　孙建华　郭治中

参编人员（以姓氏笔画为序）

王青煜　孔　群　孙建华　杨泽蒙　邱国斌　张亚强　陈永志　庞　雷　郭治中
梁京明　塔　拉

内蒙古卷参编单位

内蒙古博物院　　　　　　　　　通辽市博物馆
内蒙古自治区文物考古研究所　　敖汉旗博物馆
鄂尔多斯博物馆　　　　　　　　巴林左旗博物馆
赤峰市博物馆

内蒙古地区出土壁画概述

塔 拉 孙建华

内蒙古自治区幅员辽阔，地处长城内外，是中原农耕文化和草原游牧文化相互碰撞、相互交融的重要地带。这里曾孕育和成长了许多对中国和世界历史产生过重要影响，对中华民族的形成和发展起过极其重要作用的古代北方游牧民族。世代聚居的各民族，也遗留下了丰富的历史文物。随着文物考古工作的开展和研究工作的深入，大批的古代墓葬被发现和发掘，其中也有一些不同时代的壁画墓。这些出土壁画内容丰富，具有很高的艺术价值和科学研究价值。内蒙古地区出土的壁画，主要包括东汉、辽代和元代三个时期，其中以辽代壁画最为丰富。东汉时期的壁画主要集中于内蒙古的中南部地区，数量不是很多。辽代壁画多发现于内蒙古东部的赤峰和通辽地区，有大型皇家墓葬，也有中小型贵族墓葬。元代壁画发现较少，主要是在中东部的赤峰地区和乌兰察布的凉城县，都是一些中小型贵族墓葬。已发掘的壁画墓约50座。

1. 东汉时期壁画

内蒙古地区出土东汉时期的壁画，以1972年和林格尔县新店子乡小板申村壁画墓出土壁画最为著名。它是迄今发现的规模最大的一座东汉壁画墓[1]，为砖砌穹隆顶多室墓，墓室通长19.85米，有前、中、后室和耳室，墓室壁面满饰壁画并有多处榜题。壁画从政治、经济、文化等不同领域，以及汉族与北方乌桓、鲜卑等民族的交往关系方面，形象地反映了东汉时期对北方地区的统辖治理以及当时的社会生活习俗。

壁画内容分为四部分：第一部分表现墓主人的仕途生活；第二部分表现墓主人的生前生活场景；第三部分是庄园经济，表现了东汉晚期的社会特点；第四部分表现的是忠孝、节烈和历史人物故事。

此外，该墓墓顶等处还有祥瑞图，前室顶部是朱雀、白象、凤凰、麒麟，后室顶部是青龙、白虎、朱雀、玄武四神图。其中前室顶部的仙人骑白象图，是最早的佛教图像之一。

从壁画榜题可知，墓主历任西河长史、行上郡属国都尉、繁阳令和使持节护乌桓校尉。

1992～2001年，鄂尔多斯博物馆分别发掘了鄂托克旗巴彦淖尔乡凤凰山汉墓[2]、鄂托克旗米兰壕汉墓和乌审旗嘎鲁图壁画墓。凤凰山1号汉墓出土了10组壁画，有庄园图、乐舞表演图、射猎图和放牧图。鄂托克旗米兰壕汉墓壁画，内容有亭台楼榭图、围猎图。乌审旗嘎鲁图汉墓壁画，有侍奉图、送行图、出行图、舞乐图等。

内蒙古地区出土的东汉壁画虽然不多，但是内容丰富，具有较高的艺术水平。特别是和林格尔县新店子乡小板申村壁画墓，是研究东汉时期北方地区社会生活、民族关系、文化交流的重要资料。

2. 辽代壁画

内蒙古地区是辽代契丹族的政治中心和主要活动范围，因此，该地区也是辽代壁画墓发现最集中的地区。内蒙古地区出土的辽代壁画墓，按墓葬纪年、形制和壁画内容，可分为早、中、晚三个时期。

早期的辽代壁画包括辽太祖至穆宗时期。目前发现时代最早、有纪年的辽墓壁画为赤峰市阿鲁科尔沁旗东沙布日台乡宝山村1号墓，下葬于辽太祖天赞二年（923年），墓中墨书题记"天赞二年癸[未]岁」大少君次子勤德」年十四五月廿日亡」当年八月十一日于」此殡故记"[3]；2号墓虽然没有确切纪年材料，但是从墓葬形制和壁画风格来看，与1号墓应该是同时期的。两座墓都是砖、石砌筑，由墓道、甬道、墓室、石室组成，1号墓全长22.5米，2号墓全长25.8米。壁画绘制于墓室壁面，题材丰富，绚丽多彩。壁画采用多种绘画技法，集浑厚与细腻、素雅与浓艳、写实与夸张于一体，描绘生动，构图准确，是辽代早期绘画的杰作。2003年发掘的通辽市科尔沁左翼后旗吐尔基山辽墓[4]，墓室甬道壁画出土时已脱落于墓室地面，经过修复复原了一部分，主要是侍从

图，壁画面积较小。此墓没有纪年材料，从墓葬形制和随葬物品分析应该是太宗时期的。1991年发掘的赤峰市巴林右旗岗根苏木床金沟5号辽墓，是怀陵陪葬墓[5]，为砖筑多室壁画墓，全长35.72米，壁画主要绘于天井、墓室甬道的壁面上，面积约50平方米。此墓的时代大约为穆宗时期。

中期出土壁画多为辽圣宗至兴宗时期。1986年发掘的奈曼旗青龙山镇斯布格图村辽陈国公主与驸马合葬墓，是一座砖筑多室壁画墓，全长16.4米，下葬于辽圣宗开泰七年（1018年）[6]。墓道及前室壁面所绘壁画约30平方米，内容有公主夫妇骑从出行图、燕居生活中奴仆侍奉图、鞍马图、仆佣图、侍卫图，还有流云飞鹤图、星空图。2000年发掘的巴林左旗白音勿拉苏木白音罕山的辽代韩氏家族墓地，因为墓葬早期多被盗掘，墓室内的壁画脱落较多，只有2号墓天井西壁的出行图保存较好，壁画内容表现的是侍从与鞍马，时代为圣宗时期[7]。位于巴林右旗索布日嘎苏木的辽庆陵之东陵，发现于20世纪20年代，1992年内蒙古文物考古研究所又对其进行了一次抢救性清理发掘，临摹壁画31幅。东陵是辽圣宗的永庆陵，墓室全长21.2米，有前、中、后三个主室，前、中室左右各有两个耳室，中室四壁绘有春、夏、秋、冬四时捺钵图，墓道和墓室的甬道绘有人物群像，有契丹人、汉人，上方都有契丹小字墨书榜题，这些人物肖像应是皇帝的近侍和臣僚。

晚期出土壁画较多，其中有的出自家族墓地，时代大约为辽道宗至天祚帝时期。巴林右旗索布日嘎苏木辽庆陵东陵区内的耶律弘世墓，下葬于辽道宗大安三年（1087年），壁画有官吏图、仆佣图，色彩艳丽，保存较好[8]。巴林左旗查干哈达苏木阿鲁召嘎查滴水壶辽墓，墓室为石砌八角形，壁画有敬食图、侍奉图、奉茶图、侍从图、鞍马图等[9]。巴林左旗福山地乡前进村辽墓，墓室为砖砌八角形，壁画有侍寝图、童仆、屏风图、进奉图等。宁城县头道营子乡喇嘛洞村鸽子洞辽墓，墓室为砖砌八角形，全长37.5米，墓道壁画脱落较多，只存留靠近墓门处的局部，北壁是出行图中的旗鼓拽刺，南壁是归来图中的驼车和侍从

[10]。赤峰市元宝山区小五家乡塔子山2号辽墓，墓室为砖砌八角形，早期塌陷，只存留有甬道局部门吏图，赤峰市博物馆揭取了壁画。1991～1995年，敖汉旗博物馆陆续抢救清理了一批辽代晚期的中小型壁画墓，并且对部分壁画进行了揭取。敖汉旗南塔子乡城兴太村下湾子的7座辽墓，均为砖室墓[11]。其中1号墓和5号墓内出土的壁画内容丰富，保存较好。1号墓墓室平面呈八角形，壁画有玉犬、金鸡图，启门图，八哥屏风图，宴饮图，备饮图。5号墓墓室平面呈六角形，墓室壁画是备饮图、奉茶图及西北壁荷花牡丹图。敖汉旗四家子镇闫杖子村北羊山1～3号辽代砖室墓[12]。1号墓墓室平面为圆形，有牡丹图、伎乐图、供奉图、备祭图、门吏图、旗鼓图、出行图等。2号墓墓室平面呈八角形，有门吏图、烹饪图、鼓乐图、散乐图、驼车出行图、引马出行图。3号墓墓室平面为方形，有仪卫图、奉祀图、伎乐图、驼车出行图等。北羊山辽墓2号墓墓志记载的时代是辽道宗寿昌五年（1099年），墓主人是刘祜。1号墓推断是刘祜父之墓，葬于辽代太平年间。敖汉旗玛尼罕乡七家村的5座辽墓，均为砖室墓[13]。其中1号墓墓室为六角形，有庖厨图、侍奉图、马球图。2号墓墓室平面是六角形，有条屏图、双鹰图、备饮图。敖汉旗贝子府镇大哈巴齐村喇嘛沟辽墓，墓室为砖砌八角形[14]，鞍马图、备茶图、仪卫图、烹饪图。敖汉旗宝国吐乡丰水山村皮匠沟1号辽墓，墓室为砖砌六角形，在墓室西南角至墓门西内侧绘有一幅打马球图，描绘了辽代马球比赛的场面[15]。

位于库伦旗奈林稿公社前勿力布格村的辽墓群，是辽圣宗的女儿越国公主驸马萧孝忠一系的家族墓地。1972年和1974年吉林省博物馆发掘了其中4座墓，编号1～4号，揭取了1号墓壁画[16]。1980年[17]和1985年[18]内蒙古文物考古研究所又在此先后发掘了4座墓，编号5～8号。以上8座墓葬都属辽代晚期砖室墓，其中1号、2号、6号和7号墓壁画保存较好。壁画多绘于墓道和天井壁面。1号墓规模较大，全长42米，墓室为八角形。在22.6米长的墓道上，北壁出行图中有29人，南壁归来图有24人，场面之大、人物之多，为

辽墓壁画中所仅见。壁画气势宏大，用笔流畅奔放，生动刻画了不同人物的神态，是辽代晚期壁画的杰作。2号墓全长约25米，墓室为八角形，墓道长18.3米，壁画绘于甬道南壁和天井、墓道南北两壁，有门吏图和出行归来图。6号墓全长22.4米，墓室为八角形，墓道长12.5米。壁画绘于墓道两壁和墓门门额及甬道两壁，面积约60平方米，有伎乐图、出猎图、归来图、侍仆图。7号墓全长32.52米，八角形墓室，墓道长24米。壁画绘于墓道两壁和天井、墓室甬道两壁，面积约100平方米。壁画有出行图、归来图、行猎图、备饮图、侍仆图。

本地区出土的辽墓壁画，早、中、晚三个时期，从题材到内容，总的趋势是由简到繁，由单纯趋向复杂。早期壁画多绘于主室内，题材以放牧、鞍马、仆役、侍卫为主，亦有唐代流行的人物故事和建筑彩画。中期壁画主要分布在天井、甬道和前室，有山水风光、人物肖像图、奴仆侍卫图、车马出行图以及建筑装饰彩画等。晚期壁画基本绘于天井和墓道，人物数量众多，在壁画的人物中出现了墓主人的形象，还出现了表现契丹贵族饮食起居的风俗画，表现墓主人生活和游猎习俗的出行、归来图，以及花鸟湖石、驼车、乘舆、舞乐、伎乐鼓乐、宴饮、杂役等，题材广泛，内容丰富。

3.元代壁画

元代壁画出土很少，均出自小型贵族或官吏墓葬，壁画内容为写实风格，多是描绘茶酒供奉、夫妇并坐和出行狩猎的内容。1975年，前昭乌达盟文物工作站（赤峰市文物工作站）清理了位于赤峰县三眼井的2座元代壁画墓[19]。墓室为砖砌单室，其中M2墓室壁画保存较好，墓室为正方形，边长2.5米，壁画内容以描写墓主人生前的生活为主。北壁绘墓主人夫妇并坐宴饮图，西壁绘出猎图，东壁绘迎归图。3幅图共有28个人物，图中以墓主人为中心，佣人、随从前呼后拥。

1982年，赤峰市文物工作站清理了位于赤峰市元宝山区沙子山的1号元墓[20]，此墓为小型砖砌单室方形墓，墓室边长2.5米，北壁绘墓主人夫妇并坐图，东壁右侧绘备茶图，西壁右侧绘备酒图，墓门东西两侧内壁绘伎乐图。赤峰市博物馆对该墓壁画进行了揭取。

20世纪90年代，内蒙古博物馆发掘清理了位于凉城县崞县窑乡后德胜村的1座元墓，墓室为砖砌方形单室壁画墓[21]，边长2.4米。墓室北壁绘墓主人夫妇并坐图，西壁绘孝子故事图，东壁壁画已残缺。内蒙古博物馆揭取了墓室北壁的宴饮图壁画。

注　释

[1] 内蒙古自治区文物考古研究所：《和林格尔汉墓壁画》，文物出版社，1978年初版，2007年第二次印刷。

[2] 杨泽蒙：《凤凰山墓葬》，《内蒙古中南部汉代墓葬》，中国大百科全书出版社，1998年。

[3] 内蒙古文物考古研究所、阿鲁科尔沁旗文物管理所：《内蒙古赤峰宝山辽壁画墓发掘简报》，《文物》1998年第1期。

[4] 内蒙古文物考古研究所：《内蒙古通辽市吐尔基山辽代墓葬》，《考古》2004年第7期。

[5] 内蒙古文物考古研究所：《巴林右旗床金沟5号辽墓发掘简报》，《文物》2002年第3期。

[6] 内蒙古文物考古研究所、哲里木盟博物馆：《辽陈国公主墓》，文物出版社，1993年。

[7] 内蒙古文物考古研究所等：《白音罕山辽代韩氏家族墓地发掘报告》，《内蒙古文物考古》2002年第2期。

[8] 巴林右旗博物馆：《辽庆陵又有重要发现》，《内蒙古文物考古》2000年第2期。

[9] 巴林左旗博物馆：《内蒙古巴林左旗滴水壶辽代壁画墓》，《考古》1999年第8期。

[10] 内蒙古文物考古研究所等：《宁城县鸽子洞辽代壁画墓》，《内蒙古文物考古文集》（第二辑），中国大百科全书出版社，1997年。

[11] 敖汉旗博物馆：《敖汉旗下湾子辽墓清理简报》，《内蒙古文物考古》1999年第1期。

[12] 敖汉旗博物馆：《敖汉旗羊山1～3号辽墓清理简报》，《内蒙古文物考古》1999年第1期。

[13] 敖汉旗博物馆：《敖汉旗七家辽墓》，《内蒙古

文物考古》1999年第1期；敖汉旗博物馆：《敖汉旗喇嘛沟辽代壁画墓》，《内蒙古文物考古》1999年第1期。

[14] 敖汉旗博物馆：《敖汉旗喇嘛沟辽代壁画墓》，《内蒙古文物考古》1999年第1期。

[15] 邵国田：《辽代马球考——兼述皮匠沟1号辽墓壁画中的马球图》，《内蒙古东部区考古学文化研究文集》，海洋出版社，1991年。

[16] 王健群、陈相伟：《库伦辽代壁画墓》，文物出版社，1989年。

[17] 哲里木盟博物馆等：《库伦旗第五、六号辽墓》，《内蒙古文物考古》1982年第2期。

[18] 内蒙古文物考古研究所、哲里木盟博物馆：《内蒙古库伦旗七、八号辽墓》，《文物》1987年第7期。

[19] 项春松、王建国：《内蒙古昭盟赤峰三眼井元代壁画墓》，《文物》1982年第1期。

[20] 刘冰：《内蒙古赤峰沙子山元代壁画墓》，《文物》1992年第2期。

[21] 张恒金、恩和：《元代蒙古贵族墓葬壁画的揭取》，《北方文物》1995年第2期。

Murals Unearthed from Inner Mongolia

Tala, Sun Jianhua

Located over inside and outside of the Great Wall, the vast territory of Inner Mongolia is the impaction and intervention area between the farming culture of the central plains and the nomadic culture of the steppes. Many ancient nomads, who made great contributions on the formation of Chinese nations or had the influence on Chinese and world history, were derived from this area. The ethnic groups which lived in this area for generations also left abundant of historical relics. As the archaeological work and research work carried out in depth, many ancient tombs including mural tombs of different dynasties were discovered and excavated. Containing various subjects, the excavated murals have important value on the art and social scientific studies. Covering three main periods including the Eastern Han, Liao, and Yuan dynasty, more than fifty mural tombs were excavated in Inner Mongolia, of which the Liao tombs are the most flourishing section. The Eastern Han mural tombs, limited in number, were mainly distributed in the central and southern Inner Mongolia. Liao mural tombs, which include the imperial family members', middle and lower ranking nobles', were mainly distributed in the eastern section of Inner Mongolia such as Chifeng and Tongliao district. The Yuan tombs, all belong to the lower ranking nobles and also limited in number, were mainly excavated in Chifeng area and Liangcheng county of Ulan Qab League.

1. Eastern Han Murals

The most famous Eastern Han mural tombs found in Inner Mongolia is the Horinger tomb which was excavated at Xiaobanshencun village in Xindianzixiang township of Horinger, in 1972[1]. As the biggest Eastern Han mural tomb excavated so far, this 19.85 meters long brick made multiple chambers tomb is composed of the front chamber, central chamber, rear chamber, and side chambers. Its walls and domed roofs were decorated with murals and inscriptions. The subjects of the murals not only touch on the politics, economy, and culture aspects of Han dynasty, it also depicts Han's governance on the northern area and the social custom in this area, reflect the relationship between Han and the northern nomadic tribes including Wuhuan and Xianbei.

The main subjects of Horinger tomb depict the life long official career of the tomb occupant and the economic existence in his manor. According to the inscriptions, the occupant has served successively as the Administrator of Xihe County, Acting Defender of the Dependant State of Shangjun Prefecture, Director of Fanyang county, and Commissioned with Extraordinary Power, Protector Commandant of Wuhuan Tribe. The murals coule be divided into four sections. The first section depicts the official career of the tomb occupant. The second section depicts the scenes of his daily life. The third section depicts the economic style in his manor, which has the dynastic features of the late Eastern Han. The last section depicts the stories related to filial piety, rigorously chaste, and historical human portraits. Besides these, some auspicious patterns were painted on the ceiling. The ceiling of the front chamber depicts scarlet bird, white elephant, phoenix, and unicorn. The ceiling of the rear chamber depicts the Four Supernatural Beings including green dragon, white tiger, scarlet bird and Sombre Warrior. The white elephant of the front chamber is one of the earliest Buddhist picture.

Between 1992 and 2001, the Ordos Museum excavated the Fenghuangshan Han tomb at Bayannurxiang in Ortog Banner[2], Milanhao Han tomb in Etuokeqi, and Galutu mural tomb at Uxin Banner. Ten mural pictures including the scene of manor, singing and dancing performance, hunting and shooting, and herding, were found from Fenghuangshan tomb M1. The murals of Milanhao Han tomb include the watchtower and terrace, and hunting scene. The murals of Galutu Han tomb depict the scene of serving, farewell, procession, and dancing performance.

Although limited in number, the discoveries of Han mural tombs in Inner Mongolia depict a high level of painting art. The Herlinger mural tomb for example, its vivid paintings, which reflect the manor economy of late Eastern Han dynasty and the social life and costume of the northern China, are the important materials for the study on the social life, ethnic relation, and cultural exchange in this area.

2. Liao Murals

Inner Mongolia is the main sphere of the activities of Khitan who established the Liao dynasty. Here is also the political center of the Liao. The Liao mural tombs are the most in the excavated murals in Inner Mongolia. Based on the burial dates, tombs construction types, and subjects of murals, the Liao mural tombs in this area can be divided into three periods.

The early period is from Taizu's reign to Muzong's reign (916-969 CE). Four important mural tombs belong to this period. The earliest Liao mural tomb with exact burial date is the Baoshan tomb M1, which was excavated at Dongshaburitaixiang township in Ar Horqin Banner of Chifeng. This tomb was buried at the 2nd year of the Tianzan Era of Taizu (923 CE). An ink inscription was written on the wall: "In the second year of the Tianzan Era, Dashaojun's second son, Qinde, dead at the age of fourteen on the 20th day of the 5th month. He was buried on the 11th day of the 8th month"[3]. Tomb M2, although has no inscription, has the similar tomb structure and mural style with tomb M1. Both tombs were made of bricks and stones and composed of the passageway, entryway, tomb chamber and stone chamber. The lengths of two tombs are 22.5 and 25.8 meters. The murals were painted on the walls of the tomb chamber and stone chamber. With bright colors and various subjects, the artisans used multiple painting skills to set natural and delicate, simple but elegant, realistic and exaggeration in one, depicted a masterpiece of early Liao painting. The Tuerjishan Liao tomb, which was excavated at Horqin Left Rear Banner in Tongliao, in 2003[4], is another mural tomb with no written record. Based on the tomb's construction type and the burial subjects, it was dated to Taizong's reign (926-947 CE). Its murals, mainly distributed on the walls of the entryway, were damaged and fell to the ground. The recovered murals show some portraits of servants. The Chuangjingou tomb M5, which was excavated at Ganggensum in Bairin Right Banner of Chifeng, in 1991, is a satellite tomb of the Huai Mausoleum[5]. This 35.72 meters long tomb, which composed of multiple brick tomb chambers, has 50 square meter murals on the walls of the passageway and vertical shaft. The burial date of this tomb is around Muzong's reign (951-969 CE).

The mid period is from Shengzong's reign to Xingzong's reign (983-1055 CE). Three important mural tombs belong to this period. The tomb of Princess of Chenguo and her husband, which was excavated at Sibugetucun in Qinglongshanzhen of Naiman Banner, in 1986, was buried at the 7th year of the Kaitai Era (1018)[6]. This 16.4 meters long tomb is a brick multiple chamber structure with a passageway in the front. Its 30 square meters murals were distributed on the walls of the passageway and front chamber. The subjects of murals include the procession scene of the tomb occupant couple, serving scene of their daily life, saddled horse, servants, attendants, clouds, flying cranes, and starry sky. The Baiyinhanshan Han family tombs, which were excavated at Baiyinwulasum in Bairin Left Banner, in 2000, were looted earlier with most murals damaged except for the procession scene on the wall of the vertical shaft of tomb M2. The burial date of tomb M2 is around Shengzong's reign (983-1031)[7]. The Eastern Qing Mausoleum, which is located at Suoburigasum in Bairin Right Banner, was discovered at 1920s and undertook an urgent re-excavation in 1992 by the Institute of Cultural and Historical Relics and Archaeology in Inner Mongolia. Thirty one paintings were copied during this re-excavation. The Eastern Mausoleum, also called Yongqing Mausoleum, is the tomb of Emperor Shengzong. Its 21.2 meters long tomb chambers were composed of three main chambers and four side chambers. The painting in the central chamber may portray the four seasonal migrations of Khitan people called "nabo". On the walls of the passageway and entryway it was painted some portraits of the Khitan and Han people. With Khitan small script inscription above each portrait, we can learn that they were the close

servants and officials of the Liao emperor.

The mural tombs of the late period, which is between the Daozong's reign and Tianzuo emperor's reign (1055-1125), are comparatively more. Some mural tombs are from family cemeteries. The tomb of Yelü Hongshi, which is from the Eastern Mausoleum area of Qing Mausoleums at Suoburigasum in Bairin Right Banner, was buried at the 3rd year of the Daan Era of Emperor Daozong(1087)[8]. This excavation exposed its well preserved murals including the portraits of officials and servants. The Dishuihu Liao tomb, which was excavated at Aluzhaogacha in Chaganhadasum of Bairin Left Banner, has a stone octagonal tomb chamber. The murals of this tomb include the food preparing scene, serving scene, tea serving scene, servants, and saddled horse[9]. The Qianjincun Liao tomb, which was excavated at Fushandixiang in Bairin Left Banner, has a brick octagonal tomb chamber. Its murals include the sleeping serving scene, children servants, screens, and offering scene. The 37.5 meters long Gezidong Liao tomb, which was excavated at Lamadongcun in Toudaoyingzixiang of Ningcheng county, also has a brick octagonal tomb chamber. Its murals, mainly distributed on the walls of the passageway, were mostly damaged with only the sections close to the tomb's door well preserved. Its procession scene, which is on the northern wall, depicts flags, drums and Yela guards. The returning scene, which is on the southern wall, depicts a camel cart and attendants[10]. The Tazishan tomb M2, which is located at Xiaowujiaxiang in Yuanbaoshan district of Chifeng, has an octagonal tomb chamber which was already collapsed earlier. The door guard murals, which were found from the walls of the entryway, are the only well preserved paintings of this tomb and were recovered by the Chifeng Museum. Between 1991 and 1995, the Aohan Banner Museum carried out a series excavation on some middle and small sized Liao mural tombs and recovered part of the murals at Xiwanzi, Beiyangshan, and Qijiacun. The seven Liao tombs at Xiawanzi, which were excavated from Chengxingtaicun of Nantazixiang, are all brick constructions[11]. Tomb M1 and M5 both have well preserved murals in its octagonal or hexagonal tomb chamber. Tomb M1's mural subjects include jade dog, golden rooster, opening door scene, myna screen, feasting scene, and feast preparing scene. Tomb M5's mural subjects include the wine preparing scene, tea serving scene, and lotus and peony pattern. Another Liao tombs excavation in Aohan Banner is the Beiyangshan tomb M1-M3 at Yanzhangzicun in Sijiazizhen[12]. The three brick made tombs have different chambers plan. Tomb M1, a round chamber tomb, was painted peonies, music band, offering scene, sacrifice preparing scene, door guards, flags and drums, and procession scene. Tomb M2, an octagonal chamber tomb, was painted door guards, cooking scene, musicians, music band, camel cart, and horse leading scene. Tomb M3, a square chamber tomb, was painted ceremonial guards, sacrifice offering scene, musicians, and camel cart. According to the inscription on the epitaph which was excavated from tomb M2, the tomb occupant is Liu Hu, who was buried at the 5th year of the Shouchang Era of Emperor Daozong (1099). The occupant of tomb M1 was inferred to be Liu Hu's father, who was buried in the Taiping Era (1021-1031) in the Liao dynasty. The five Liao tombs of Qijiacun, which were excavated at Manihanxiang, are all brick tombs[13]. Tomb M1, a hexagonal chamber tomb, was painted cooking scene, serving scene, and polo playing scene. Tomb M2, also a hexagonal chamber tomb, was painted vertical screens, double eagle, and wine preparing scene. The Lamagou Liao tomb, which was excavated at Dahabaqicun in Beizifuzhen of Aohan Banner[14], is an octagonal chamber tomb and was painted saddled horse, tea preparing scene, ceremonial guards, and cooking scene. The Pijianggou tomb M1, which was excavated at Fengshuishancun in Baoguotuxiang of Aohan Banner, has a polo playing scene painting in its hexagonal tomb chamber. The painting, which is on the southwestern wall and stretches to the west side of the door, depicts a vivid polo playing scene of the Liao dynasty[15].

In 1972 and 1974, the Jilin Provincial Museum excavated four tombs (M1-M4) at Qianwulibugecun in Nailingaogongshe of Huree Banner and recovered the murals from tomb M1[16]. In 1980[17] and 1985[18], the Institute of Cultural and Historical Relics and Archaeology in Inner Mongolia excavated four more tombs (M5-M8) from the same cemetery. Eight tombs,

which were buried around the late Liao dynasty, belong to the family cemetery of fuma(emperor's son-in-law) Xiao Xiaozhong, who married with Emperor Shengzong's daughter, Princess Yueguo. Tomb M1, M2, M6, and M7 have well preserved murals, which were mainly distributed on the walls of the passageways and vertical shafts. The 42 meters long tomb M1, which has an octagonal tomb chamber, has two huge paintings on the walls of its 22.6 meters long passageway, the procession scene with 29 portraits on the northern wall, and the returning scene with 24 portraits on the southern wall. With the most number of human portraits, the murals depict vivid appearance with highly skilled drawing, which made tomb M1 the masterpiece of the late Liao murals. The 25 meters long tomb M2, which has an octagonal tomb chamber, was painted door guards, procession scene, and returning scene on its 18.3 meters long passageway, vertical shaft, and southern wall of the entryway. The 22.4 meters long tomb M6, also an octagonal chamber tomb, was painted 60 square meters murals including the musicians, hunting scene, returning scene, and servants on the walls of the 12.5 meters long passageway, lintel of the door, and entryway. The 32.52 meters long tomb M7, also an octagonal chamber tomb, has up to 100 square meters murals on the walls of its 24 meters long passageway, vertical shaft, and entryway. Its murals subjects include the procession scene, returning scene, stones, boar walking through pine trees and stones, wine preparing scene, and servants.

The subjects of the Liao murals found in Inner Mongolia underwent the process of from simple to complex. Mostly distributed in the tomb chambers, the early period murals mainly depict the scene of herding, saddled horse, servants, guards, popular human portraits or stories of the Tang dynasty and architectural decoration patterns. The mid period murals mainly distributed in the vertical shafts, entryway, and front chamber. The subjects of this period include the landscape painting, portraits painting, servants, guards, horse leaders, and architectural decoration patterns. Murals of the late period mainly distributed in the passageway and vertical shafts. With many people in the scene, the portrait of the tomb occupant appears in the mural. The murals also depict the daily life of Khitan nobles. Its various subjects include the procession scene, the returning scene, flowers-and-birds, camel cart, sedan, dancing performance, drum beating performance, feast, and servants.

3. Yuan Murals

The discoveries of Yuan mural tombs in Inner Mongolia are limited. The tombs occupants are all lower ranking nobles. The realistic Yuan paintings mainly depict the occupant couple's home living scene, seated side by side, and out for hunting. In 1975, the former Joo Uda League Culture Relic Workstation (present Chifeng Cultural Relic Workstation) excavated two Yuan mural tombs at Sanyanjing in Chifeng county[19]. Both are brick single chamber tombs. The well preserved murals in tomb M2 mainly depict the daily life of the tomb occupant. On the northern wall of this 2.5 meters long square tomb chamber, were the portraits of the occupant couple seated side by side for the feast. The eastern wall depicts a hunting scene. The western wall depicts the scene of returning from the hunting. There are totally 28 people on three paintings, with the tomb occupant in the center, servants and attendants in surrounding area.

In 1982, the Chifeng Cultural Relics Workstation excavated Shazishan Yuan tomb M1 at Yuanbaoshan district in Chifeng and retrieved whole murals from this 2.5 meters long small square chamber tomb[20]. The mural on the northern wall depicts the tomb occupant couple seated together. The mural in the right section of the eastern wall depicts a tea preparing scene. The right section of the western wall depicts a wine preparing scene. On both sides inside the tomb's doorway it is a ceremonial musician scene.

In 1990s, the Inner Mongolia Museum excavated a Yuan tomb at Houdesheng village in Zhunxianyaoxiang of Liangcheng County[21]. The 2.4 meters long square chamber tomb was decorated by murals. The mural on the northern wall depicts the tomb occupant couple seated side by side for feast. The western wall depicts filial piety stories. The mural on the eastern

wall was damaged. The mural of the feasting scene on the northern wall was retrieved and preserved by the Inner Mongolia Museum after the excavation.

References

[1] Inner Mongolia Institute of Cultural Relics and Archaeology. 1978. Horinger Han Tomb Mural. Beijing: Cultural Relics Press.

[2] Yang Zemeng. 1998. Tombs at Fenghuangshan. In Wei Jian [ed]. Tombs of the Han Period in South Middle Inner Mongolia. Beijing: Encyclopedia of China Publishing House.

[3] CPAM of Ar Horqin Banner. 1998. Excavation of a Liao Dynasty Tombs [sic] Containing Mural Paintings at Baoshan, Chifeng, Inner Mongolia. Wenwu, 1.

[4] Inner Mongolia Institute of Cultural Relics and Archaeology. 2004. Liao Period Tomb on Turki Hill in Tongliao City, Inner Mongolia. Kaogu, 7.

[5] Inner Mongolia Institute of Cultural Relics and Archaeology. 2002. The Excavation of the Liao Tomb No. 5 at Chuangjingou in Bairin Left Banner. Wenwu, 3.

[6] Inner Mongolia Institute of Cultural Relics and Archaeology, Jirem League Museum. 1993. Tomb of the Princess of State Chen. Beijing: Cultural Relics Press.

[7] Inner Mongolia Institute of Cultural Relics and Archaeology et al. 2002. Excavation of the Han Family Cemetery of the Liao Dynasty at Baiyinhan Hill. Inner Mongolia Cultural Relics and Archaeology, 2.

[8] Bairin Right Banner Museum. 2000. New Discoveries in the Qingling Meusoleum of the Liao Dynasty. Inner Mongolia Cultural Relics and Archaeology, 2.

[9] Bairin Left Banner Museum. 1999. A Mural Tomb of the Liao Period at Dishuihu in Bairin Left Banner, Inner Mongolia. Kaogu, 8.

[10] IMICRA (Inner Mongolia Institute of Cultural Relics and Archaeology), Museum of Liao Middle Capital. 1997. A Mural Tomb of the Liao Period at Gezidong, Ningcheng County. in: Papers on Cultural Relics and Archaeology in Inner Mongolia (II). Beijing: Encyclopedia of China Publishing House.

[11] Aohan Banner Museum. 1999. The Liao Tombs at Xiawanzi, Aohan Banner. Inner Mongolia Cultural Relics and Archaeology, 1.

[12] Aohan Banner Museum. 1999. The Liao Tombs Nos. 1-3 at Yangshan, Aohan Banner. Inner Mongolia Cultural Relics and Archaeology, 1.

[13] Aohan Banner Museum. 1999. The Liao Tombs at Qijia, Aohan Banner. Inner Mongolia Cultural Relics and Archaeology, 1; The Liao Mural Tombs at Lamagou, Aohan Banner. Inner Mongolia Cultural Relics and Archaeology, 1.

[14] Aohan Banner Museum. 1999. The Liao Mural Tombs at Lamagou, Aohan Banner. Inner Mongolia Cultural Relics and Archaeology, 1.

[15] Shao Guotian. 1991. On the Polo Game of the Liao Dynasty. In Inner Mongolian Institute of Cultural Relics and Archaeology [ed]. Nei Menggu Dongbu Qu Kaoguxue Wenhua Yanjiu Wenji (Papers on the Archaeological Cultures in Eastern Inner Mongolia). Beijing: Ocean Press.

[16] Wang Jianqun, Chen Xiangwei. 1989. Murals in Liao Dynasty Tombs in Kulun Banner. Beijing: Cultural Relics Press.

[17] Jirem League Museum. 1982. The Liao Tombs Nos. 6 and 7 at Huree Banner. Inner Mongolia Cultural Relics and

Archaeology, 2.

[18] Inner Mongolia Institute of Cultural Relics and Archaeology, Jirem League Museum. 1987. The Liao Dynasty Tombs No. 7 and 8 at Kulun Qi, Nei Monggol. Wenwu, 7.

[19] Xiang Chunsong, Wang Jianguo. 1982. The Jin [sic] Dynasty Tomb with Wall Paintings at Sanyanjing in Chifengxian, Inner Mongolia. Wenwu, 1.

[20] Liu Bing. 1992. The Yuan Dynasty Tomb with Murals at Shazishan in Chifeng, Inner Mongolia. Wenwu, 2.

[21] Zhang Hengjin, Enhe. 1995. The Retrieval of the Murals in the Noble Tombs of the Yuan Dynasty. Northern Cultural Relics, 2.

目 录 CONTENTS

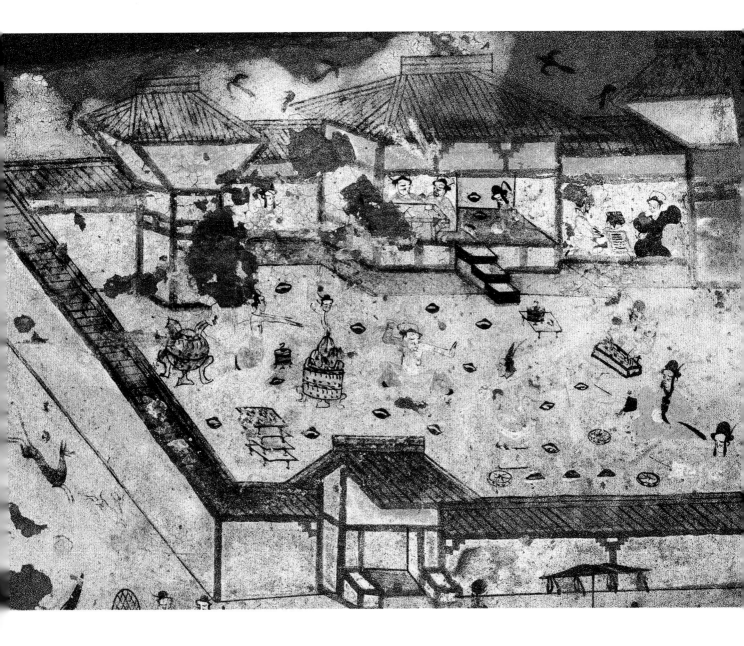

1.庭院、宴饮、百戏图

东汉（25～220年）

高约110厘米

1992年内蒙古鄂托克旗凤凰山1号墓出土。原址保存。

墓向132°。位于墓室东壁南段。单进庭院，庑殿顶正房内，两位头戴冠帽、着红袍的男子坐于案后交谈，旁跪有一位侍女，身着红衣裙，头戴宽沿黑帽，帽侧插翎，两鬓长发下垂。东侧廊内有两人抚琴、舞蹈，西侧廊内也跪有一位侍女。院内左侧有鼎、敦、叠案，屋宇台阶下有一案，上摆放有物品。院中有七人在作抚琴、击鼓、杂耍等表演，并有耳杯等散布其间。

（撰文：杨泽蒙　摄影：王志浩）

Courtyard, Banquet and Performance

Eastern Han (25-220 CE)

Height ca. 110 cm

Unearthed from Tomb M1 at Fenghuangshan in Otog Banner, Inner Mongolia, in 1992. Preserved on the original site.

2. 宴饮图

东汉（25～220年）

1992年内蒙古鄂托克旗凤凰山1号墓出土。原址保存。

墓向132°。位于墓室东壁南段上层。正房内，两位头戴冠帽，着红袍的男子坐于案后作交谈状，旁跪一侍女着红裙，头戴宽沿黑帽，帽侧插翎，两鬓长发下垂，侍女前摆放着耳杯。右侧有一着黄袍的男侍在抚琴，另一着黑袍的男侍在舞蹈。

<div align="right">（撰文：杨泽蒙　摄影：王志浩）</div>

Banquet

Eastern Han (25-220 CE)

Unearthed from Tomb M1 at Fenghuangshan in Otog Banner, Inner Mongolia, in 1992. Preserved on the original site.

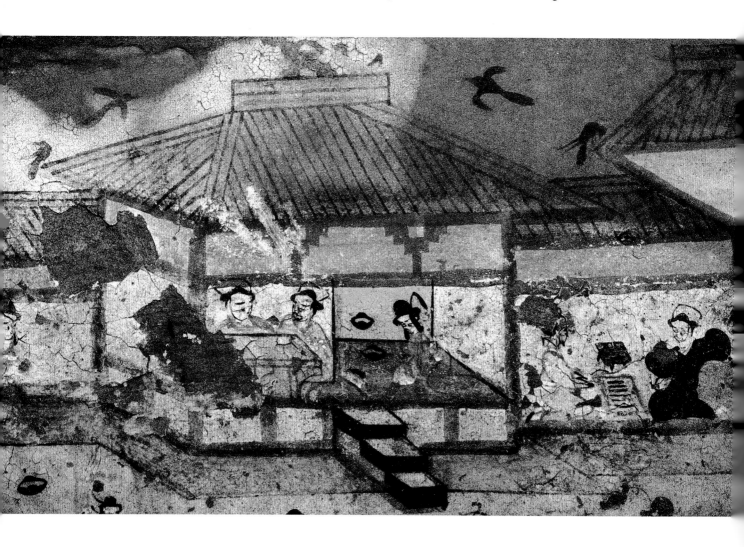

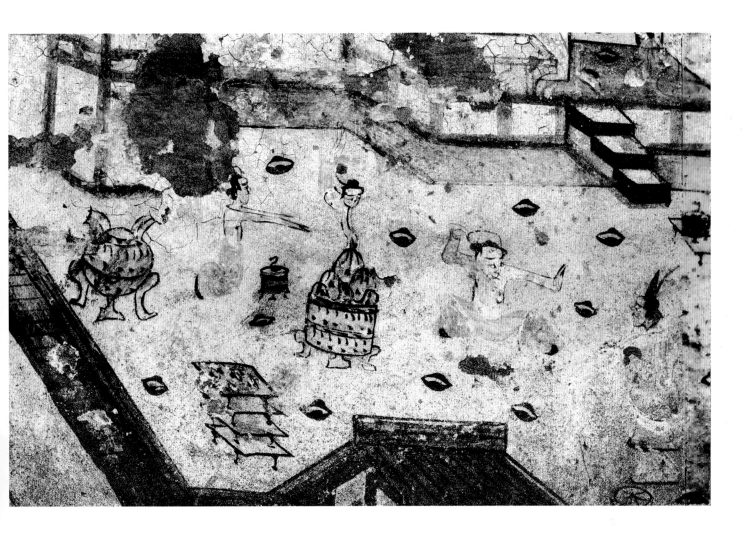

3. 百戏图

东汉（25～220年）

1992年内蒙古鄂托克旗凤凰山1号墓出土。原址保存。

墓向132°。位于墓室东壁南段中层。单进庭院，杂耍者正在表演。院内靠墙处有鼎、敦、叠案，一杂耍者倒立博山炉上，另一人作蹲式扬臂，还有抚琴、击鼓和站立观赏者等，杂耍者周围散布有耳杯等物。

（撰文：杨泽蒙　摄影：王志浩）

Performance

Eastern Han (25-220 CE)

Unearthed from Tomb M1 at Fenghuangshan in Otog Banner, Inner Mongolia, in 1992. Preserved on the original site.

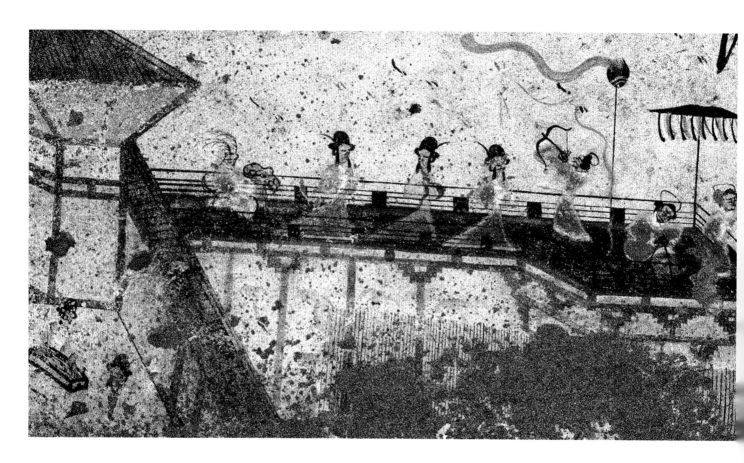

4. 望楼、台榭图

东汉（25~220年）

高约70厘米

1992年内蒙古鄂托克旗凤凰山1号墓出土。原址保存。

墓向132°。位于墓室西壁中部。庭院的东半部，院角有一抚琴者和绿衣舞者，院角望楼外连接一台榭，以立柱和斗拱支撑，周边设有护栏、伞盖等。台榭上是一组弋射和游玩的场景。天空中一行白鹭飞过，右侧有两位站立的红衣男子正在举弩发射，一位蹲下装箭。左侧有三位女子在观看，女子均头戴宽沿黑帽，帽侧插翎，两鬓长发下垂，分别着红衣和绿衣。三女子后面有一位两鬓插翎羽的红衣孩童，骑在一只盘角山羊上。

（撰文：杨泽蒙　摄影：王志浩）

Watchtower and Terrace

Eastern Han (25-220 CE)

Height ca. 70 cm

Unearthed from Tomb M1 at Fenghuangshan in Otog Banner, Inner Mongolia, in 1992. Preserved on the original site.

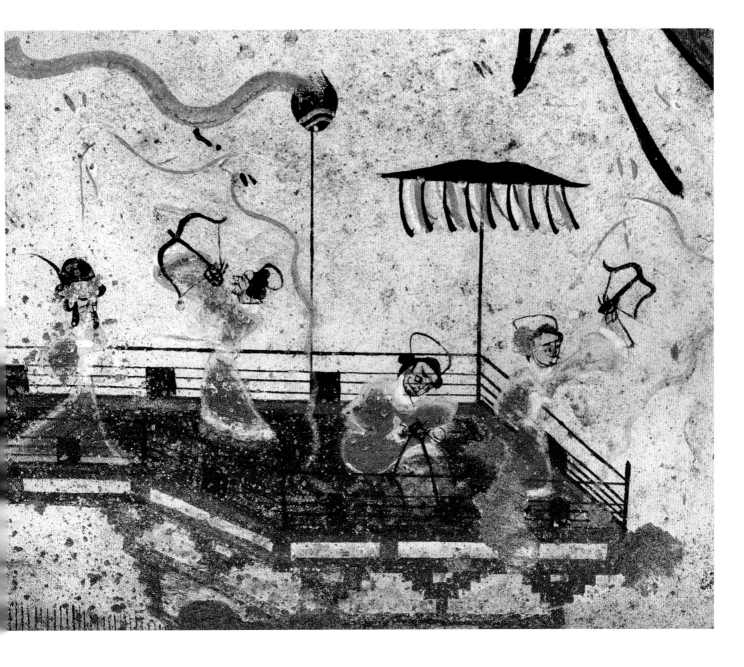

5. 弋射图

东汉（25～220年）

1992年内蒙古鄂托克旗凤凰山1号墓出土。原址保存。

墓向132°。位于墓室西壁中部。望楼、台榭图的局部。两位站立台榭上的红衣男子正在举弩发射，一位蹲下装箭。左侧有一位女子在观看，女子头戴宽沿黑帽，帽侧插翎，两鬓长发下垂，着红衣。

（撰文：杨泽蒙　摄影：王志浩）

Archery

Eastern Han (25-220 CE)

Unearthed from Tomb M1 at Fenghuangshan in Otog Banner, Inner Mongolia, in 1992. Preserved on the original site.

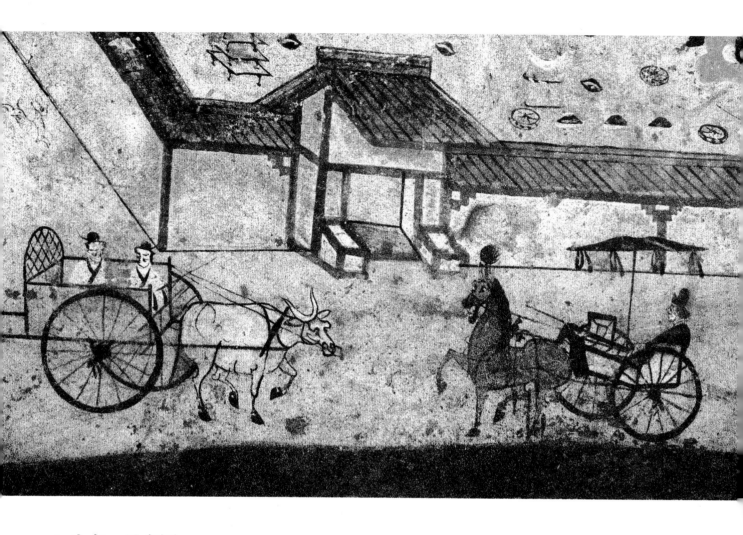

6. 牛车、马车图

东汉（25~220年）

高约25厘米

1992年内蒙古鄂托克旗凤凰山1号墓出土。原址保存。

墓向132°。位于墓室东壁南段下层。在院门外，有牛车、马车各一乘，从大门前经过。左侧为一白牛牵引的黑舆车，车内坐两人，均着淡黄色右衽衣，戴黑帽，帽侧插翎，前面的一位怀内抱鞭，两人似在交谈。右侧为一乘由枣红马牵引的黑舆、黑伞盖轺车，御者黑衣，头戴宽沿黑帽，手执鞭坐于车内。

（撰文：杨泽蒙　摄影：王志浩）

Ox Cart and Horse Carriage

Eastern Han (25-220 CE)

Height ca. 25 cm

Unearthed from Tomb M1 at Fenghuangshan in Otog Banner, Inner Mongolia, in 1992. Preserved on the original site.

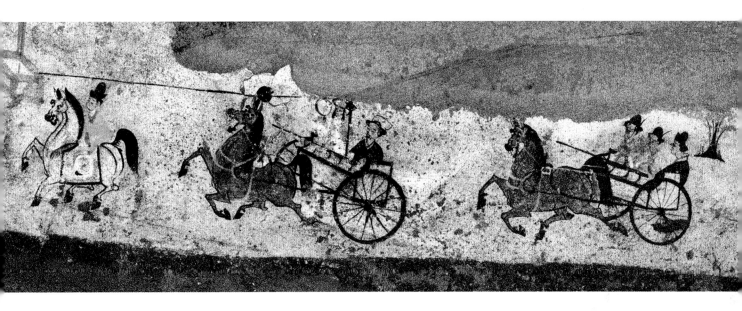

7. 出行图

东汉（25～220年）

高约25厘米

1992年内蒙古鄂托克旗凤凰山1号墓出土。原址保存。

墓向132°。位于墓室西壁南段下层。引导者骑白马，着绿衣，戴宽沿高顶黑帽。其后一乘由枣红马牵引的黑舆轺车，车上坐两人，居左为女性，着红衣，头戴宽沿黑帽，两鬓长发下垂，居右者为男性，着黑衣，头戴进贤冠。再其后，为一乘由枣红马牵引的黑舆轺车，车上坐三人，均头戴黑帽，其中左侧两人帽为宽沿，插翎。

（撰文：杨泽蒙　摄影：王志浩）

Procession Scene

Eastern Han (25-220 CE)

Height ca. 25 cm

Unearthed from Tomb M1 at Fenghuangshan in Otog Banner, Inner Mongolia, in 1992. Preserved on the original site.

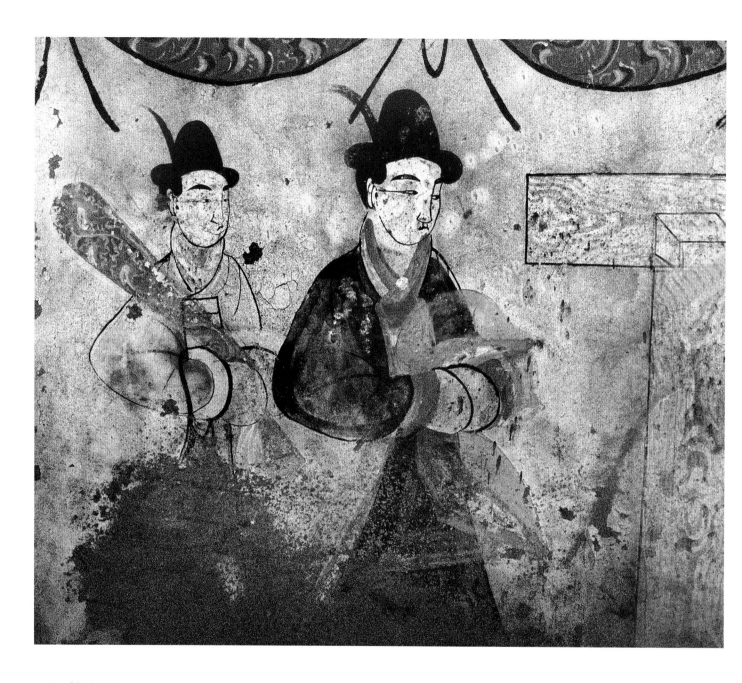

8.侍奉图

东汉（25～220年）

高约95厘米

1992年内蒙古鄂托克旗凤凰山1号墓出土。原址保存。

墓向132°。位于墓室北壁西段。两位侍者侧身站在屋门左侧。前者身着黑色右衽长袍，内穿红色中衣，双手合于胸前，左臂上搭一件蓝色长袍。后者身着浅绿色右衽长袍，内穿白色中衣，双手合于胸前，怀抱红带囊吾。两人均头戴宽沿黑帽，帽侧插翎。屋门框用黑线勾框，内有赭色木纹。人物上方有红色半月形垂帐，垂帐上有黑、绿彩云纹图案，色彩艳丽。

（撰文：杨泽蒙　摄影：王志浩）

Guarding and Attending

Eastern Han (25-220 CE)

Height ca. 95 cm

Unearthed from Tomb M1 at Fenghuangshan in Otog Banner, Inner Mongolia, in 1992. Preserved on the original site.

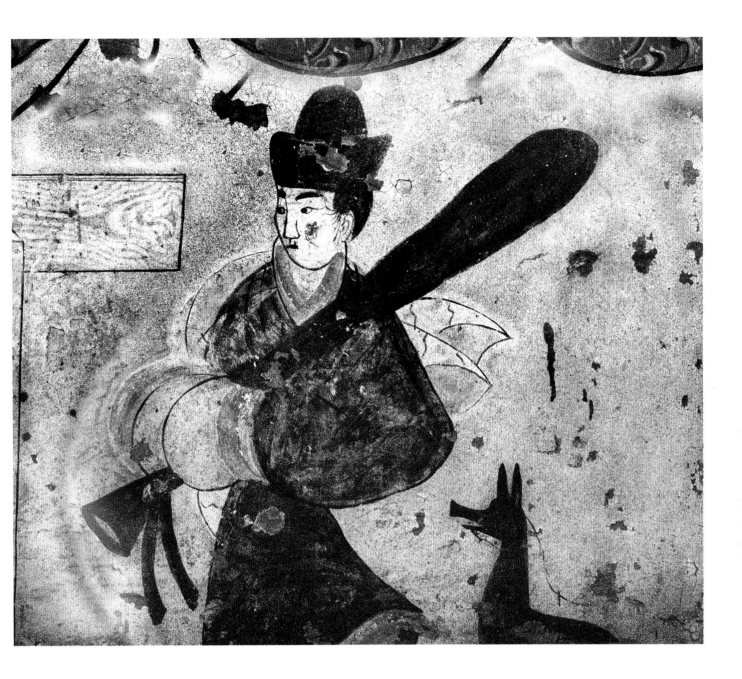

9. 执吾图

东汉（25～220年）

高约95厘米

1992年内蒙古鄂托克旗凤凰山1号墓出土。原址保存。

墓向132°。位于墓室北壁东段。一位门吏侧身站立在屋门右侧。身着黑色右衽长袍，内穿红色中衣，头戴高顶黑帽，双手合于胸前，怀抱一黑带囊吾，身后蹲立一犬。屋门框用黑线勾框，内有赭色木纹。人物上方有红色半月形垂帐。

（撰文：杨泽蒙　摄影：王志浩）

Holding Bagged Baton

Eastern Han (25-220 CE)

Height ca. 95 cm

Unearthed from Tomb M1 at Fenghuangshan in Otog Banner, Inner Mongolia, in 1992. Preserved on the original site.

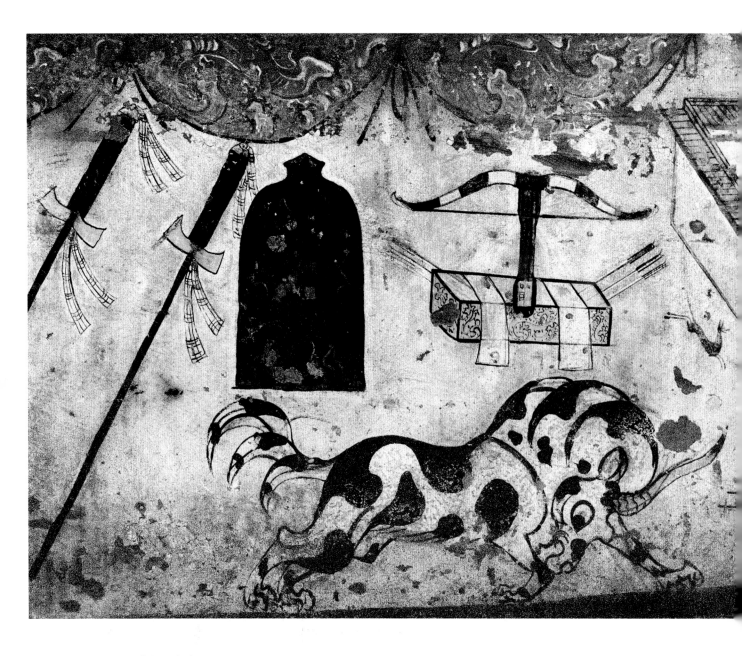

10. 兵器、抵兕图

东汉（25～220年）

高约50厘米

1992年内蒙古鄂托克旗凤凰山1号墓出土。原址保存。

墓向132°。位于墓室东壁中段。上部有红色云纹垂帐，帐下左侧悬挂两把长剑，中部挂一黑色盾牌，右侧挂一箭匣。箭匣两边各插三支箭，匣上悬挂弩弓，匣面上搭两块白绢。下方有一呈抵斗状的兕。

<div align="right">（撰文：杨泽蒙　摄影：王志浩）</div>

Weapons and Wrestling Rhinoceros

Eastern Han (25-220 CE)

Height ca. 50 cm

Unearthed from Tomb M1 at Fenghuangshan in Otog Banner, Inner Mongolia, in 1992. Preserved on the original site.

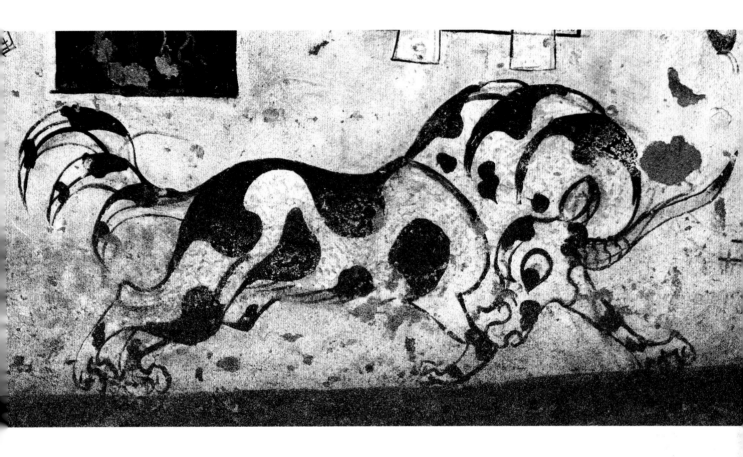

11.抵觉图

东汉（25～220年）

1992年内蒙古鄂托克旗凤凰山1号墓出土。原址保存。

墓向132°。位于墓室东壁中部下层。兵器、抵觉图的局部。觉身绘黑白相间双色斑纹，独角，体态像牛，虎爪，垂首曲颈，后肢蹬直，呈抵斗状。

（撰文：杨泽蒙　摄影：王志浩）

Wrestling Rhinoceros

Eastern Han (25-220 CE)

Unearthed from Tomb M1 at Fenghuangshan in Otog Banner, Inner Mongolia, in 1992. Preserved on the original site.

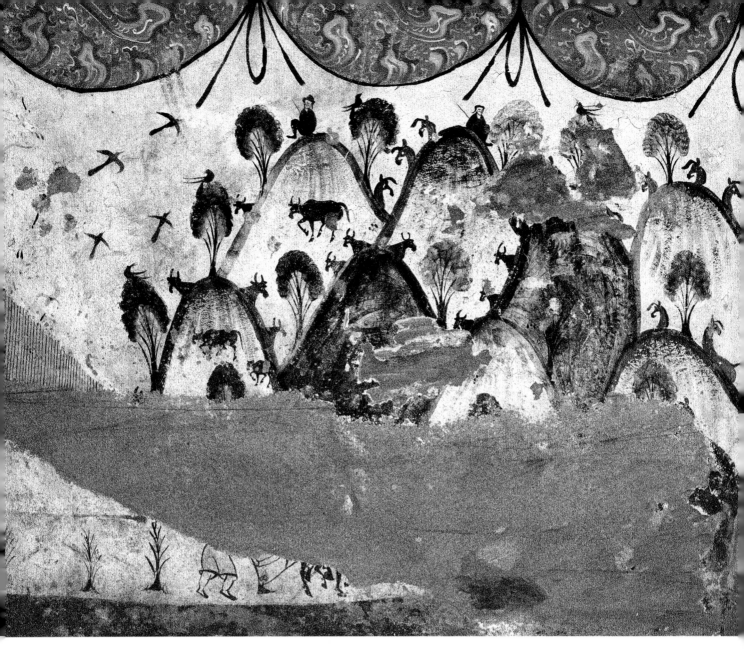

12. 放牧、牛耕图

东汉（25～220年）

高约80厘米

1992年内蒙古鄂托克旗凤凰山1号墓出土。原址保存。

墓向132°。位于墓室西壁北段。上部有红色云纹垂帐，中部是层峦叠嶂的群山。林木茂盛，牛、羊、马等散布其间，燕雀或在天空中穿行，或在枝头栖息，两位牧人悠闲地坐在高高的山顶上。山脚下，一农夫正在耕田（已残）。

（撰文：杨泽蒙　摄影：王志浩）

Herding and Plowing with Oxen

Eastern Han (25-220 CE)

Height ca. 80 cm

Unearthed from Tomb M1 at Fenghuangshan in Otog Banner, Inner Mongolia, in 1992. Preserved on the original site.

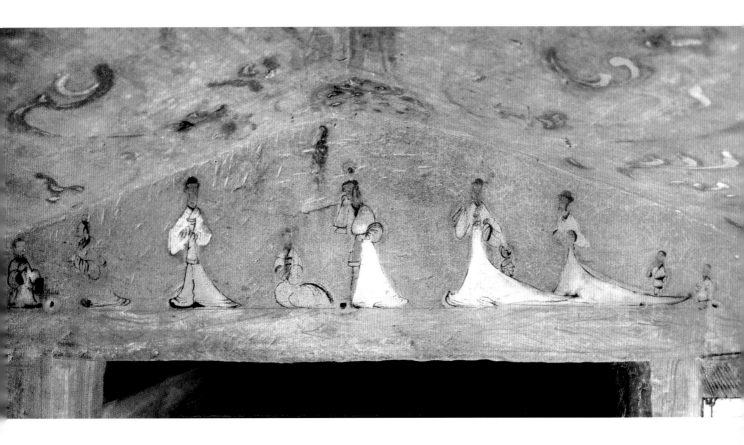

13. 送行图

东汉（25～220年）

高约30厘米

2001年内蒙古乌审旗嘎鲁图1号墓出土。原址保存。

墓向东。位于前室西壁中段上层。绘于门框顶部，九个人物，似在送行。多为女性，着右衽束腰长袍，或站或跪，有的作掩面哭泣状。

（撰文、摄影：杨泽蒙）

Farewell

Eastern Han (25-220 CE)

Height ca. 30 cm

Unearthed from Tomb M1 at Galutu in Uxin Banner, Inner Mongolia, in 2001. Preserved on the original site.

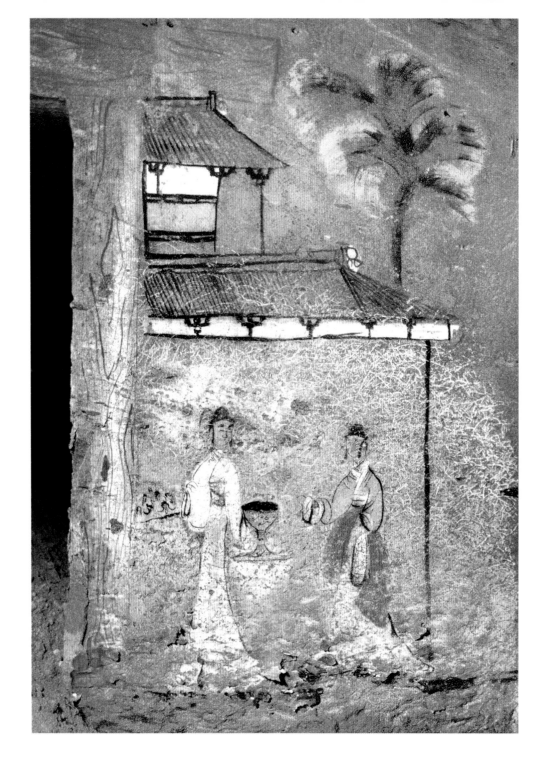

14. 侍奉图（一）

东汉（25～220年）

高约160厘米

2001年内蒙古乌审旗嘎鲁图1号墓出土。原址保存。

墓向东。位于前室西壁北段。庑殿顶屋檐下，站立两位侧身相对的侍女。右侧的一位身着绿色右衽长袍，内穿白色中衣，右臂前伸，左臂搭一件红色长袍。左侧的一位身着浅雪青色右衽长袍，内穿白色中衣，右手持托盘，左手执豆。两人均头戴宽沿黑帽，帽侧插翎，两鬓长发下垂。

<div align="right">（撰文、摄影：杨泽蒙）</div>

Serving and Attending (1)

Eastern Han (25-220 CE)

Height ca. 160 cm

Unearthed from Tomb M1 at Galutu in Uxin Banner, Inner Mongolia, in 2001. Preserved on the original site.

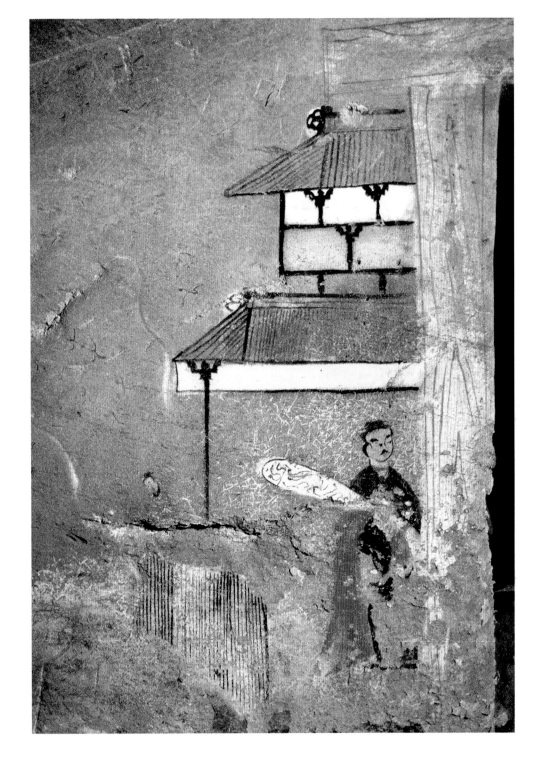

15.侍奉图（二）

东汉（25～220年）

高约160厘米

2001年内蒙古乌审旗嘎鲁图1号墓出土。原址保存。

墓向东。位于前室西壁南段。庑殿顶楼阁屋檐下，侧身站立一位男侍。身着黑衣，梳髻，头插簪，留有八字胡须，怀抱一囊吾，右臂上搭一件红色长袍。在其身后远处还有一侍者。

<div style="text-align: right">（撰文、摄影：杨泽蒙）</div>

Guarding and Attending (2)

Eastern Han (25-220 CE)

Height ca. 160 cm

Unearthed from Tomb M1 at Galutu in Uxin Banner, Inner Mongolia, in 2001. Preserved on the original site.

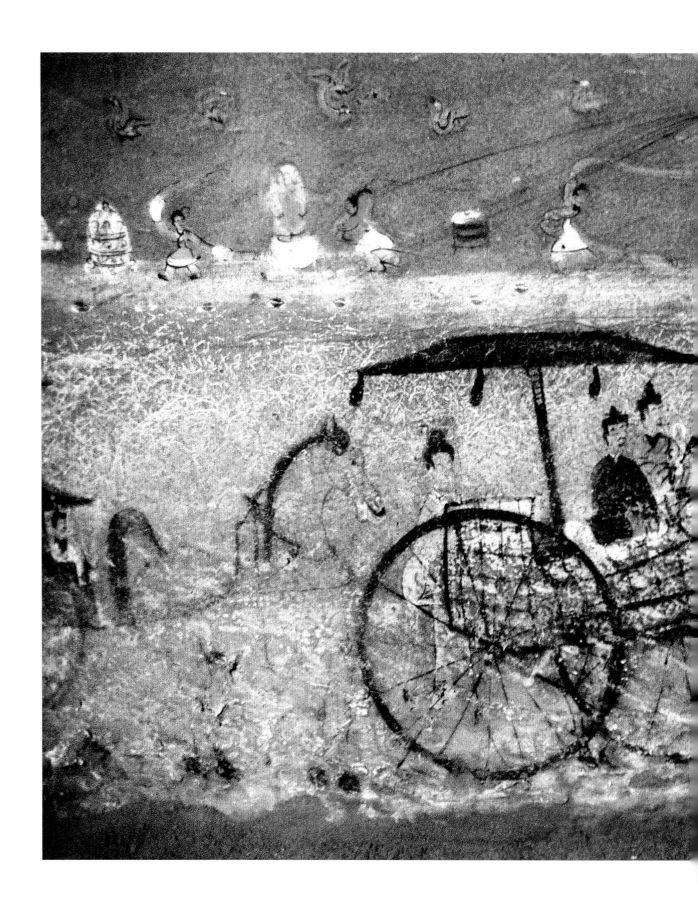

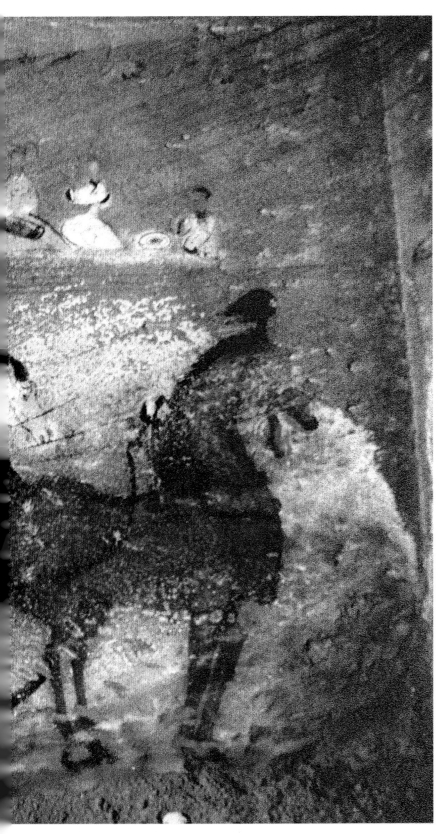

16. 出行、舞乐图

东汉（25～220年）

高约130厘米

2001年内蒙古乌审旗嘎鲁图1号墓出土。
原址保存。

墓向东。位于墓室北壁。右侧为一乘枣红马牵引的黑盖轺车，车内左侧坐一位黑衣男性，车后有侍女跟随。轺车之后是一乘白马牵引的黑舆车，白衣御者坐在车前。上方为一组乐舞图，舞者站立，或轻舒长袖，或挥舞彩带，乐者席地而跪，或抚琴、或吹笙、或击鼓。最左端坐一位绿衣人，身前摆放着叠案、熏炉、耳杯等，正在观赏乐舞。一行白鹭从上空缓缓飞过。

（撰文、摄影：杨泽蒙）

Procession and Entertaining Scene

Eastern Han (25-220 CE)

Height ca. 130 cm

Unearthed from Tomb M1 at Galutu in Uxin Banner, Inner Mongolia, in 2001. Preserved on the original site.

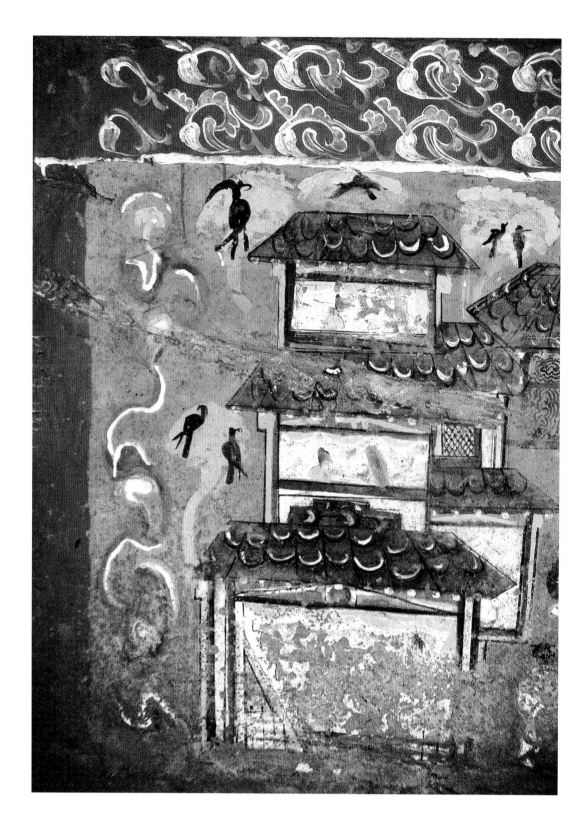

17. 亭台楼榭图

东汉（25～220年）

高约140厘米

1999年内蒙古鄂托克旗米兰壕1号墓出土。原址保存。

墓向东。位于墓室北壁西段上层。以红色栏为框，顶部栏框上绘有彩云纹。框下是亭台楼榭等，内有人物，身着绿衣，倚窗对坐。屋外有鸟雀栖息绿树枝头。

（撰文、摄影：杨泽蒙）

Pavilion, Terrace and Tower

Eastern Han (25-220 CE)

Height ca. 140 cm

Unearthed from Tomb M1 at Milanhao in Otog Banner, Inner Mongolia, in 1999. Preserved on the original site.

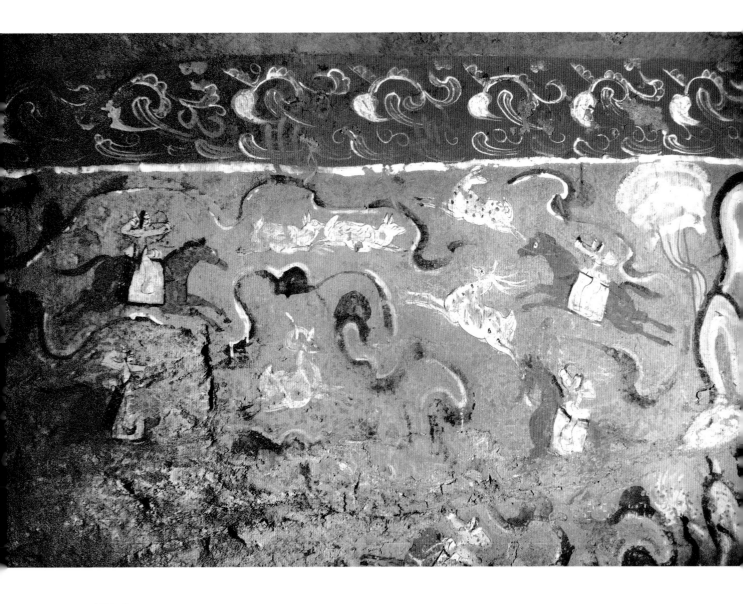

18.围猎图

东汉（25~220年）

高约140厘米

1999年内蒙古鄂托克旗米兰壕1号墓出土。原址保存。

墓向东。位于墓室北壁中段。围猎场景。5个人物，均着绿衣、骑红马，纵马驰骋，挽弓搭箭，将野兔、岩羊、梅花鹿等猎物团团围住。画面生动传神。

（撰文、摄影：杨泽蒙）

Besieging and Hunting

Eastern Han (25-220 CE)

Height ca. 140 cm

Unearthed from Tomb M1 at Milanhao in Otog Banner, Inner Mongolia, in 1999. Preserved on the original site.

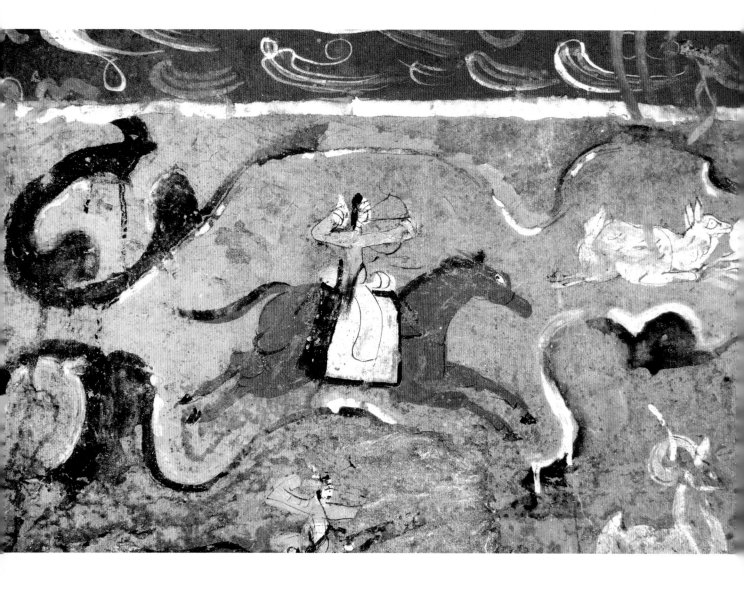

19.围猎图（局部一）

东汉（25～220年）

高约140厘米

1999年内蒙古鄂托克旗米兰壕1号墓出土。原址保存。

墓向东。位于墓室北壁中段。围猎图局部。一骑者，身着绿衣，骑一红色马，马背披白色鞍鞯，四蹄急驰，猎者挽弓搭箭，正准备射一野兔。

（撰文、摄影：杨泽蒙）

Besieging and Hunting (Detail 1)

Eastern Han (25-220 CE)

Height ca. 140 cm

Unearthed from Tomb M1 at Milanhao in Otog Banner, Inner Mongolia, in 1999. Preserved on the original site.

20.围猎图（局部二）

东汉（25～220年）

高约140厘米

1999年内蒙古鄂托克旗米兰壕1号墓出土。原址保存。

墓向东。位于墓室北壁中段。围猎图中的群山和绿树，山林中散布牛羊，左侧有两名猎者。画面外有红色栏框。

（撰文、摄影：杨泽蒙）

Besieging and Hunting (Detail 2)

Eastern Han (25-220 CE)

Height ca. 140 cm

Unearthed from Tomb M1 at Milanhao in Otog Banner, Inner Mongolia, in 1999. Preserved on the original site.

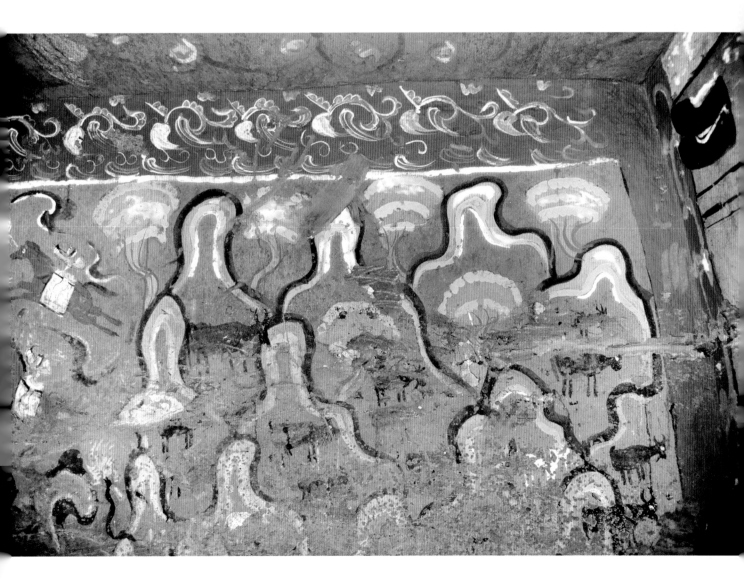

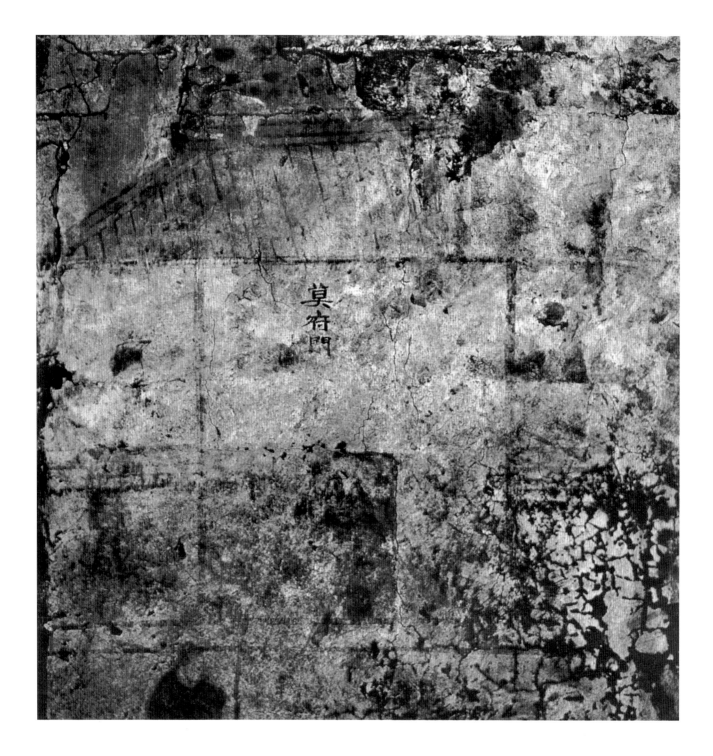

21.幕府图（局部一）

东汉（25～220年）

高124、宽110厘米

1972年内蒙古和林格尔县新店子乡小板申村东汉壁画墓出土。原址保存。

墓向87°。位于墓门甬道北壁。高大的门楼，中间有墨书题记"莫府门"。门两旁站有门吏和门亭长。

（撰文：孙建华　摄影：郑隆）

Private Secretariat (Detail 1)

Eastern Han (25-220 CE)

Height 124 cm; Width 110 cm

Unearthed from Eastern Han mural tomb at Xiaobanshencun in Xindianzi, Horinger, Inner Mongolia, in 1972. Preserved on the original site.

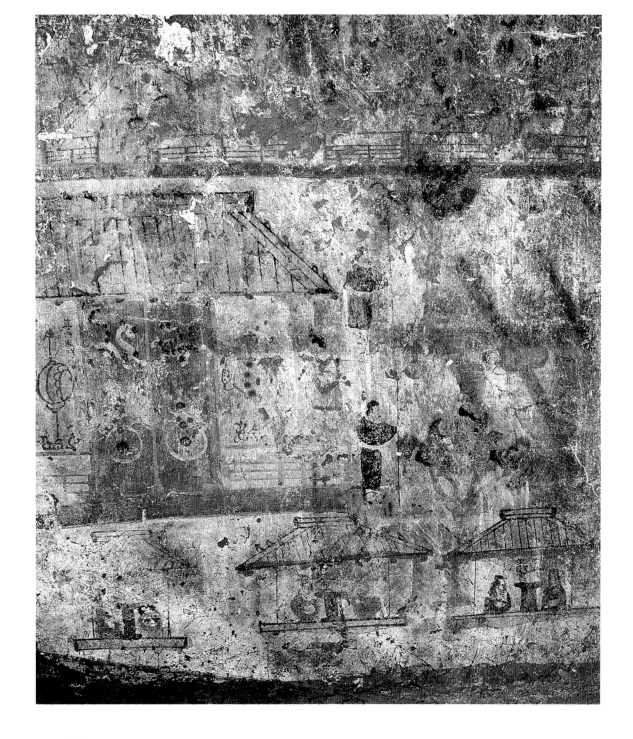

22.幕府图（局部二）

东汉（25～220年）

高96.5、宽86厘米

1972年内蒙古和林格尔县新店子乡小板申村东汉壁画墓出土。原址保存。

墓向87°。位于前室东壁。高大的门楼，红色门扇上部画有青龙、白虎，下部画铺首和门环；门两旁竖红色建鼓，右侧建鼓旁站一侍史；黑衣武士执戟守卫。下方有题记为"左贼曹"、"右贼曹"等三所曹府舍，屋内均有两人对坐。屋舍外还有树木，树上栖息几只鸟雀。

<div align="right">（撰文：孙建华 摄影：郑隆）</div>

Private Secretariat (Detail 2)

Eastern Han (25-220 CE)

Height 96.5 cm; Width 86 cm

Unearthed from Eastern Han mural tomb at Xiaobanshencun in Xindianzi, Horinger, Inner Mongolia, in 1972. Preserved on the original site.

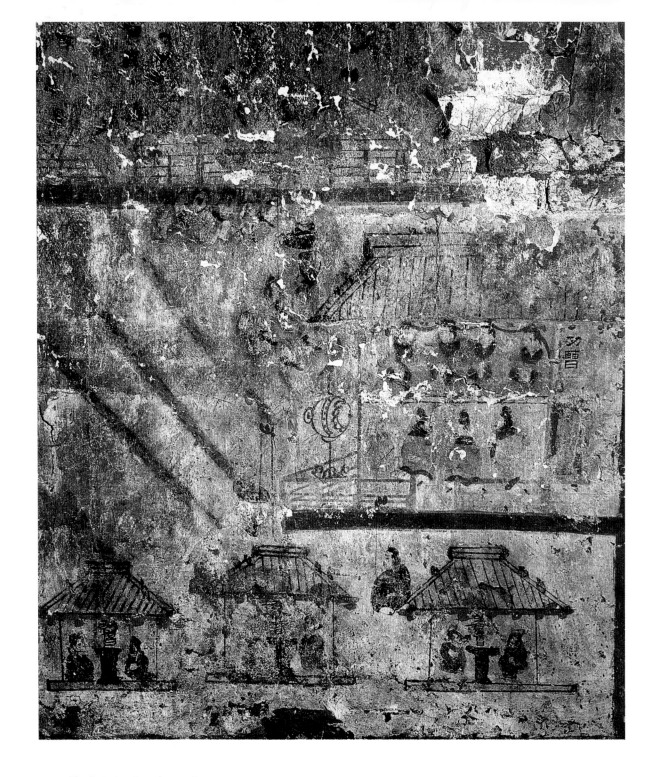

23.幕府图（局部三）

东汉（25~220年）

高96.5、宽86厘米

1972年内蒙古和林格尔县新店子乡小板申村东汉壁画墓出土。原址保存。

墓向87°。位于前室东壁。高大的府舍，门前竖建鼓，有墨书题记"功曹"。屋内坐有七人，府舍外有两侍卫，舍下还有两棵树，树上栖息鸟雀。下方也有三所府舍，分别题有"尉曹"、"左仓曹"、"右仓曹"，屋内均有两人对坐，屋外各站一门吏。

<div align="right">（撰文：孙建华　摄影：郑隆）</div>

Private Secretariat (Detail 3)

Eastern Han (25-220 CE)

Height 96.5 cm; Width 86 cm

Unearthed from Eastern Han mural tomb at Xiaobanshencun in Xindianzi, Horinger, Inner Mongolia, in 1972. Preserved on the original site.

24.幕府大廊图

东汉（25～220年）

高163、宽160厘米

1972年内蒙古和林格尔县新店子乡小板申村东汉壁画墓出土。原址保存。

墓向87°。位于前室东壁甬道门北侧至北壁甬道门东侧。墨书题记"□□□□谷仓"、
"莫府大廊"。另有廊舍和众卫士。舍内有诸多人物聚坐，舍外有众卫士站立。

（撰文：孙建华　摄影：郑隆）

Gallery of Private Secretariat

Eastern Han (25-220 CE)

Height 163 cm; Width 160 cm

Unearthed from Eastern Han mural tomb at Xiaobanshencun in Xindianzi, Horinger, Inner
Mongolia, in 1972. Preserved on the original site.

25. 诸曹图

东汉（25～220年）

高93、宽71厘米

1972年内蒙古和林格尔县新店子乡小板申村东汉壁画墓出土。原址保存。

墓向87°。位于前室南壁甬道门东侧。一屋舍，以灰蓝色框分为三间屋，内有诸人物对坐，人物上方有榜题"塞曹"、"左□□"、"右□□"、"阁曹"、"仓曹"、"金曹"、"功曹"、"左仓曹"、"右仓曹"、"尉曹"。

（撰文：孙建华　摄影：郑隆）

Various Sections

Eastern Han (25-220 CE)

Height 93 cm; Width 71 cm

Unearthed from Eastern Han mural tomb at Xiaobanshencun in Xindianzi, Horinger, Inner Mongolia, in 1972. Preserved on the original site.

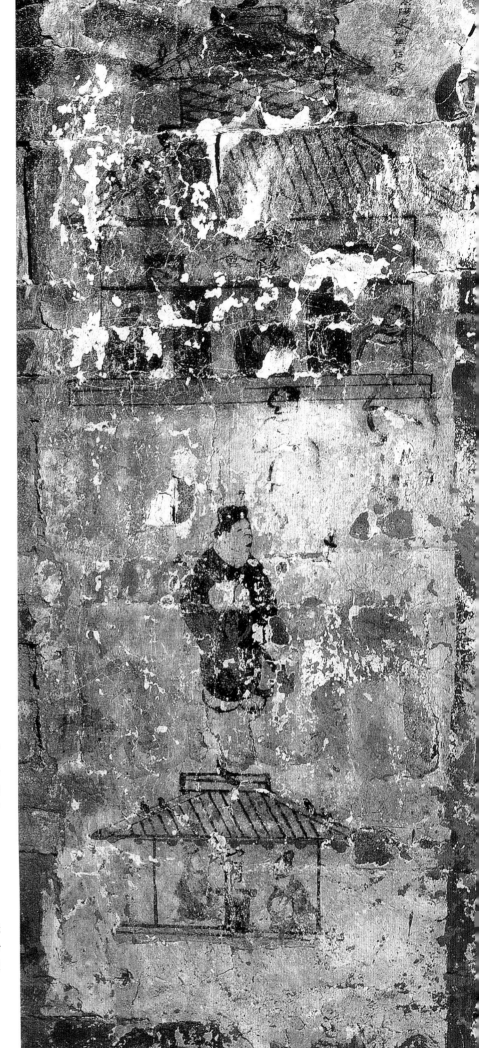

26. 繁阳县仓图

东汉（25～220年）

高130、宽60厘米

1972年内蒙古和林格尔县新店子乡小板申村东汉壁画墓出土。原址保存。

墓向87°。位于前室西壁甬道门南侧。上方有一重檐仓楼，檐前有墨书题记"繁阳县仓"，楼前有仓曹、吏卒和谷堆等。仓楼上方有"繁阳吏人马皆食大仓"榜题。下方屋舍内有两人对坐。

（撰文：孙建华　摄影：郑隆）

Granary of Fanyang District

Eastern Han (25-220 CE)

Height 130 cm; Width 60 cm

Unearthed from Eastern Han mural tomb at Xiaobanshencun in Xindianzi, Horinger, Inner Mongolia, in 1972. Preserved on the original site.

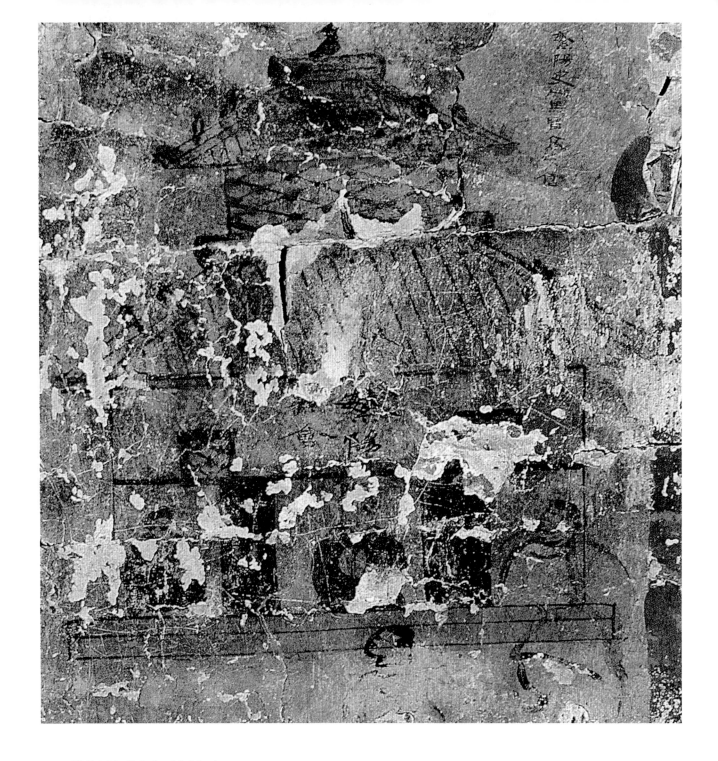

27. 繁阳县仓图（局部）

东汉（25～220年）

高80、宽60厘米

1972年内蒙古和林格尔县新店子乡小板申村东汉壁画墓出土。原址保存。

墓向87°。位于前室西壁甬道门南侧。重檐仓楼，檐前有墨书题记"繁阳县仓"，仓楼内有诸多人物。

（撰文：孙建华　摄影：郑隆）

Granary of Fanyang District (Detail)

Eastern Han (25-220 CE)

Height 80 cm; Width 60 cm

Unearthed from Eastern Han mural tomb at Xiaobanshencun in Xindianzi, Horinger, Inner Mongolia, in 1972. Preserved on the original site.

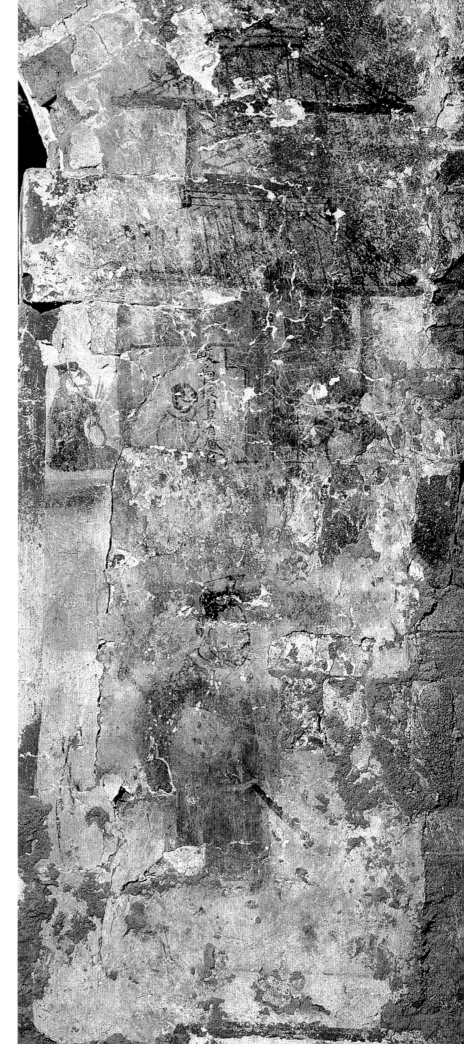

28.护乌桓校尉幕府谷仓图

东汉（25～220年）

高130、宽65厘米

1972年内蒙古和林格尔县新店子乡小板申村
东汉壁画墓出土。原址保存。

墓向87°。位于前室西壁甬道门北侧。上方有
一重檐仓楼，楼前有一红衣吏卒，楼内坐两
人，仓檐上还有栖息的鸟雀。画面上墨书题
记"护乌桓校尉莫府谷仓……上人□（马）
……"

（撰文：孙建华　摄影：郑隆）

Granary of the Private Secreta-riat of Protector-Commandant in Wuhuan Tribe

Eastern Han (25-220 CE)

Height 130 cm; Width 65 cm

Unearthed from Eastern Han mural tomb at
Xiaobanshencun in Xindianzi, Horinger, Inner
Mongolia, in 1972. Preserved on the original site.

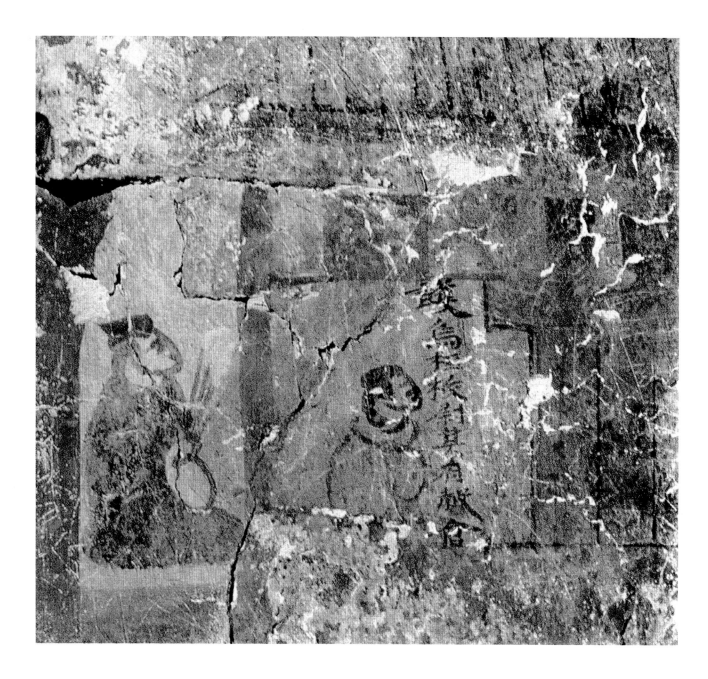

29. 护乌桓校尉幕府谷仓图（局部）

东汉（25～220年）

高65、宽65厘米

1972年内蒙古和林格尔县新店子乡小板申村东汉壁画墓出土。原址保存。

墓向87°。位于前室西壁甬道门北侧。仓楼内坐两人，旁有墨书题记"护乌桓校尉莫府谷仓……上人□（马）……"

（撰文：孙建华　摄影：郑隆）

Granary of the Private Secretariat of Protector-Commandant in Wuhuan Tribe (Detail)

Eastern Han (25-220 CE)

Height 65 cm; Width 65 cm

Unearthed from Eastern Han mural tomb at Xiaobanshencun in Xindianzi, Horinger, Inner Mongolia, in 1972. Preserved on the original site.

30.拜谒、百戏图

东汉（25～220年）

高163、宽102厘米

1972年内蒙古和林格尔县新店子乡小板申村东汉壁画墓出土。原址保存。

墓向87°。位于前室北壁甬道门西侧。上部是一座高大的庑殿式房舍，主人身着红衣端坐堂上，堂下有身着黑衣的官吏围坐，行礼伏拜。院内有众艺人在表演乐舞百戏。

（撰文：孙建华　摄影：郑隆）

A Formal Audience and Performance

Eastern Han (25-220 CE)

Height 163 cm; Width 102 cm

Unearthed from Eastern Han mural tomb at Xiaobanshencun in Xindianzi, Horinger, Inner Mongolia, in 1972. Preserved on the original site.

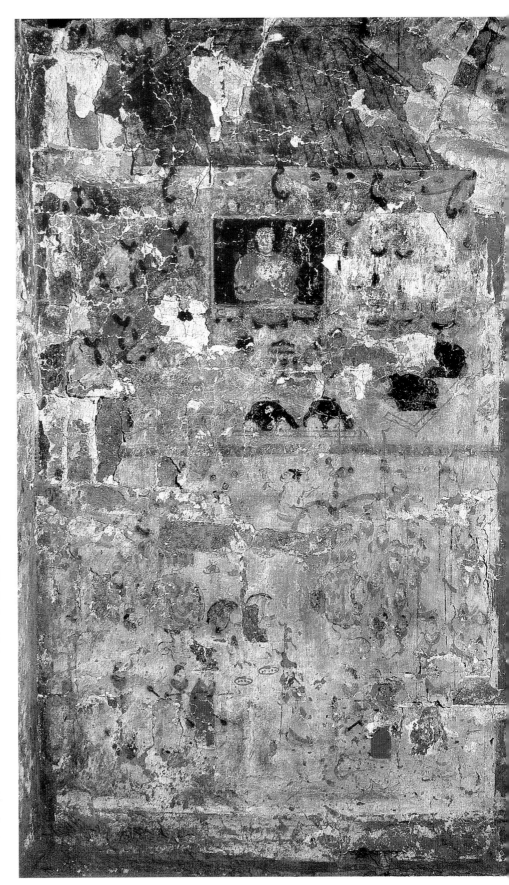

31.属国都尉出行图

东汉（25～220年）

高133、宽248厘米

1972年内蒙古和林格尔县新店子乡小板申村东汉壁画墓出土。原址保存。

墓向87°。位于前室南壁甬道门上方。属国都尉出行。主车上方榜题"行上郡属国都尉时"，前后有众多的武官武士，佩弓执戟相随，行列首尾飘动着羽葆、风候。

（撰文：孙建华　摄影：郑隆）

Procession of Defender of the Dependant State of Shangjun Prefecture

Eastern Han (25-220 CE)

Height 133 cm; Width 248 cm

Unearthed from Eastern Han mural tomb at Xiaobanshencun in Xindianzi, Horinger, Inner Mongolia, in 1972. Preserved on the original site.

32.属国都尉出行图（局部一）

东汉（25～220年）

高133、宽120厘米

1972年内蒙古和林格尔县新店子乡小板申村东汉壁画墓出土。原址保存。

墓向87°。位于前室南壁甬道门上方东段。属国都尉出行。前后有众多相随的武官武士。

（撰文：孙建华　摄影：郑隆）

Procession of Defender of the Dependant State of Shangjun Prefecture (Detail 1)

Eastern Han (25-220 CE)

Height 133 cm; Width 120 cm

Unearthed from Eastern Han mural tomb at Xiaobanshencun in Xindianzi, Horinger, Inner Mongolia, in 1972. Preserved on the original site.

33. 属国都尉出行图（局部二）

东汉（25～220年）

高133、宽120厘米

1972年和林格尔县新店子乡小板申村东汉壁画墓出土。原址保存。

墓向87°。位于前室南壁甬道门上方西段。属国都尉出行。前后众多相随的武官武士，佩弓执戟，行列首尾飘动着羽葆、风候。

<div align="right">（撰文：孙建华 摄影：郑隆）</div>

Procession of Defender of the Dependant State of Shangjun Prefecture (Detail 2)

Eastern Han (25-220 CE)

Height 133 cm; Width 120 cm

Unearthed from Eastern Han mural tomb at Xiaobanshencun in Xindianzi, Horinger, Inner Mongolia, in 1972. Preserved on the original site.

34.举孝廉、郎、西河长史出行图

东汉（25~220年）

高110、宽260厘米

1972年内蒙古和林格尔县新店子乡小板申村东汉壁画墓出土。原址保存。

墓向87°。位于前室西壁甬道门上方。以车马出行图为中心，场景较大。出行的车马中有骑乘者，有坐车者，马车多为单马驾驰。画面右侧有一车是三马驾驰，周围有骑者护卫，向右行进。左侧画面中有行围射猎的场景。榜题"举孝廉时"、"郎"、"西河长史"。

<div align="right">（撰文：孙建华　摄影：郑隆）</div>

Procession of Nominated as Filial and Incorrupt, Promoted as Gentleman Attendant, and Administrator of Xihe County

Eastern Han (25-220 CE)

Height 110 cm; Width 260 cm

Unearthed from Eastern Han mural tomb at Xiaobanshencun in Xindianzi, Horinger, Inner Mongolia, in 1972. Preserved on the original site.

35. 举孝廉、郎、西河长史出行图（局部一）

东汉（25～220年）

高110、宽90厘米

1972年内蒙古和林格尔县新店子乡小板申村东汉壁画墓出土。原址保存。

墓向87°。位于前室西壁甬道门上方北段。车马出行图。上方有一辆三马驾车，旁有骑者，周围还有单马驾车。下方一黑色轺车，后题"举孝廉时"榜题。

（撰文：孙建华　摄影：郑隆）

Procession of Nominated as Filial and Incorrupt, Promoted as Gentleman Attendant, and Administrator of Xihe County (Detail 1)

Eastern Han (25-220 CE)

Height 110 cm; Width 90 cm

Unearthed from Eastern Han mural tomb at Xiaobanshencun in Xindianzi, Horinger, Inner Mongolia, in 1972. Preserved on the original site.

36.举孝廉、郎、西河长史出行图（局部二）

东汉（25～220年）

高133、宽110厘米

1972年内蒙古和林格尔县新店子乡小板申村东汉壁画墓出土。原址保存。

墓向87°。位于前室西壁甬道门上方南段。车马出行，上层有行围打猎的场景。下层乘轺车的是墓主人，后随大车、从骑。主车后上方榜题"西河长史"。

（撰文：孙建华　摄影：郑隆）

Procession of Nominated as Filial and Incorrupt, Promoted as Gentleman Attendant, and Administrator of Xihe County (Detail 2)

Eastern Han (25-220 CE)

Height 133 cm; Width 110 cm

Unearthed from Eastern Han mural tomb at Xiaobanshencun in Xindianzi, Horinger, Inner Mongolia, in 1972. Preserved on the original site.

37.使持节护乌桓校尉出行图

东汉（25～220年）

高130、宽350厘米

1972年内蒙古和林格尔县新店子乡小板申村东汉壁画墓出土。原址保存。

墓向87°。位于前室北壁甬道门上方。中路是连车，两侧是簇拥的列骑，场面壮观。主车插着赤节，用三匹马拉，上有榜题"使持节护乌桓校尉"，后随征鼓。前面两车驾双马，榜题"别驾从事"、"功曹从事"。

<div align="right">（撰文：孙建华　摄影：郑隆）</div>

Procession of Commissioned with Extraordinary Power, Protector Commandant in Wuhuan Tribe

Eastern Han (25-220 CE)

Height 130 cm; Width 350 cm

Unearthed from Eastern Han mural tomb at Xiaobanshencun in Xindianzi, Horinger, Inner Mongolia, in 1972. Preserved on the original site.

38. 使持节护乌桓校尉出行图（局部）

东汉（25～220年）

1972年内蒙古和林格尔县新店子乡小板申村东汉壁画墓出土。原址保存。

墓向87°。位于前室北壁甬道门上方西段。主车插着赤节，用三匹马拉，上有榜题"使持节护乌桓校尉"，后随征鼓。前面车驾双马，榜题"别驾从事"。

<div align="right">（撰文：孙建华　摄影：郑隆）</div>

Procession of Commissioned with Extraordinary Power, Protector Commandant in Wuhuan Tribe (Detail)

Eastern Han (25-220 CE)

Unearthed from Eastern Han mural tomb at Xiaobanshencun in Xindianzi, Horinger, Inner Mongolia, in 1972. Preserved on the original site.

39.凤鸟、朱雀、□人骑白象图

东汉（25～220年）

1972年内蒙古和林格尔县新店子乡小板申村东汉壁画墓出土。原址保存。

墓向87°。位于前室南壁顶部。两只相对的凤凰和一大象，象背上有一人骑坐。榜题"凤凰从九□"、"朱爵"、"□人骑白（象）"。

<div style="text-align:right">（撰文：孙建华　摄影：郑隆）</div>

Phoenix, Scarlet Bird, and Riding White Elephant

Eastern Han (25-220 CE)

Unearthed from Eastern Han mural tomb at Xiaobanshencun in Xindianzi, Horinger, Inner Mongolia, in 1972. Preserved on the original site.

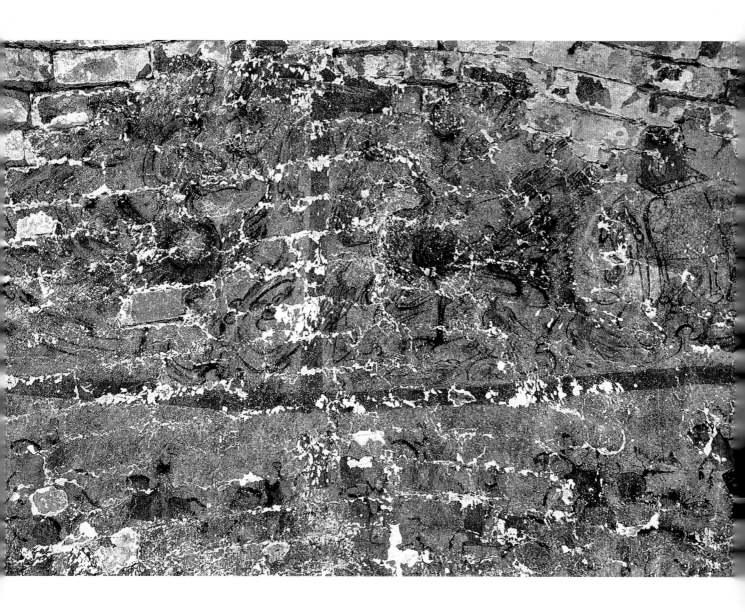

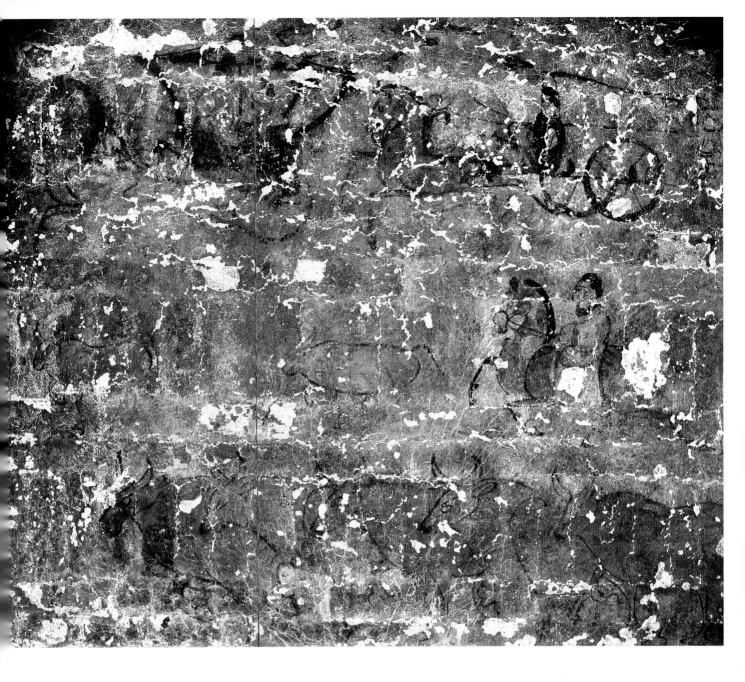

40. 牧牛图

东汉（25～220年）

高134、宽131厘米

1972年内蒙古和林格尔县新店子乡小板申村东汉壁画墓出土。原址保存。

墓向87°。位于前室南耳室东壁。上部有一奔驰的马车；中部是一牧牛人骑着马，驱赶着群牛。

（撰文：孙建华　摄影：郑隆）

Cow Herding

Eastern Han (25-220 CE)

Height 134 cm; Width 131 cm

Unearthed from Eastern Han mural tomb at Xiaobanshencun in Xindianzi, Horinger, Inner Mongolia, in 1972. Preserved on the original site.

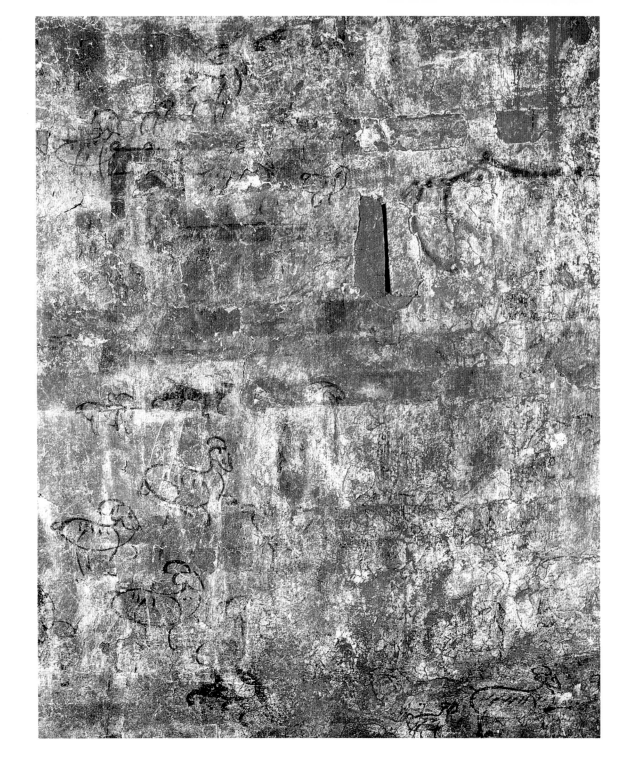

41. 牧羊图

东汉（25～220年）

高130、长132厘米

1972年内蒙古和林格尔县新店子乡小板申村东汉壁画墓出土。原址保存。

墓向87°。位于前室北耳室东壁。坞壁周围有羊群和牧人，羊群中还有三只黑犬。榜题存一"壁"字。

（撰文：孙建华　摄影：郑隆）

Sheepherding

Eastern Han (25-220 CE)

Height 130 cm; Width 132 cm

Unearthed from Eastern Han mural tomb at Xiaobanshencun in Xindianzi, Horinger, Inner Mongolia, in 1972. Preserved on the original site.

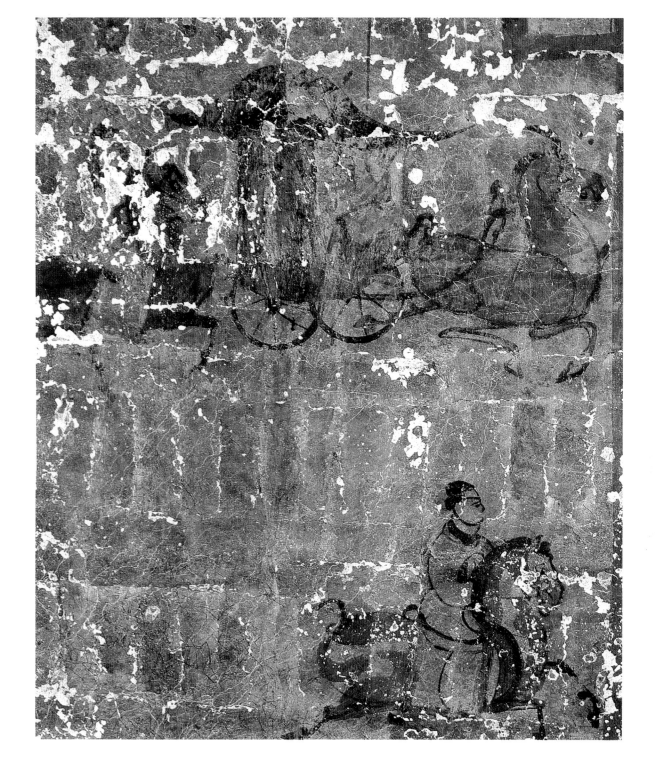

42. 牧马图（一）

东汉（25～220年）

高135、长200厘米

1972年内蒙古和林格尔县新店子乡小板申村东汉壁画墓出土。原址保存。

墓向87°。位于前室南耳室西壁南段。上部有一奔驰的马车和一骑者，下部是一牧马的骑者。

（撰文：孙建华　摄影：郑隆）

Horse Herding (1)

Eastern Han (25-220 CE)

Height 135 cm; Width 200 cm

Unearthed from Eastern Han mural tomb at Xiaobanshencun in Xindianzi, Horinger, Inner Mongolia, in 1972. Preserved on the original site.

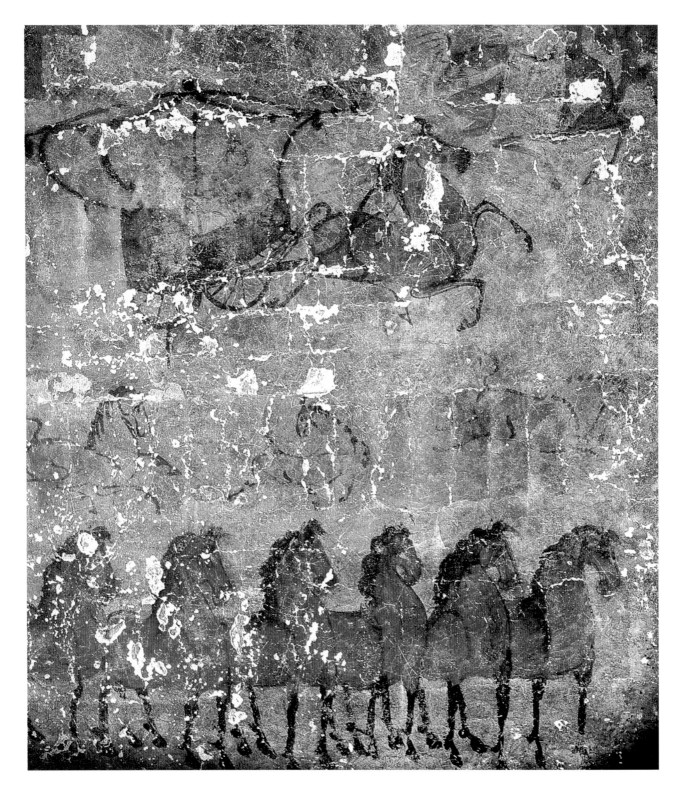

43.牧马图（二）

东汉（25～220年）

高135、长200厘米

1972年内蒙古和林格尔县新店子乡小板申村东汉壁画墓出土。原址保存。

墓向87°。位于前室南耳室西壁北段。上部有一奔驰的轺车和一骑者，中部是三匹体形略小奔跑的黄马，下部并列站立六匹红马，膘肥体壮。

（撰文：孙建华　摄影：郑隆）

Horse Herding (2)

Eastern Han (25-220 CE)

Height 135 cm; Width 200 cm

Unearthed from Eastern Han mural tomb at Xiaobanshencun in Xindianzi, Horinger, Inner Mongolia, in 1972. Preserved on the original site.

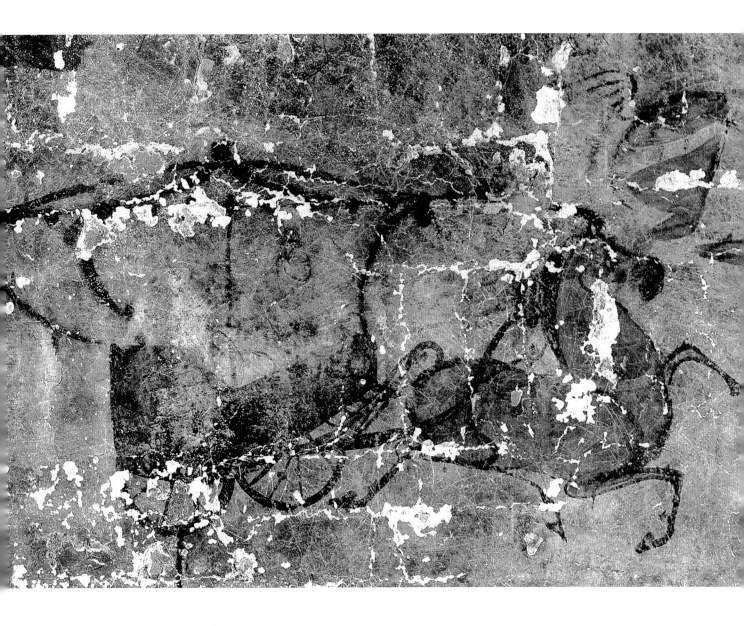

44. 牧马图（二）（局部）

东汉（25～220年）

高135、长200厘米

1972年内蒙古和林格尔县新店子乡小板申村东汉壁画墓出土。原址保存。

墓向87°。位于前室南耳室西壁北段上层。一匹红马四蹄腾空，驾一四维轺车急驰，车上坐一御者。

（撰文：孙建华　摄影：郑隆）

Horse Herding (2) (Detail)

Eastern Han (25-220 CE)

Height 135 cm; Width 200 cm

Unearthed from Eastern Han mural tomb at Xiaobanshencun in Xindianzi, Horinger, Inner Mongolia, in 1972. Preserved on the original site.

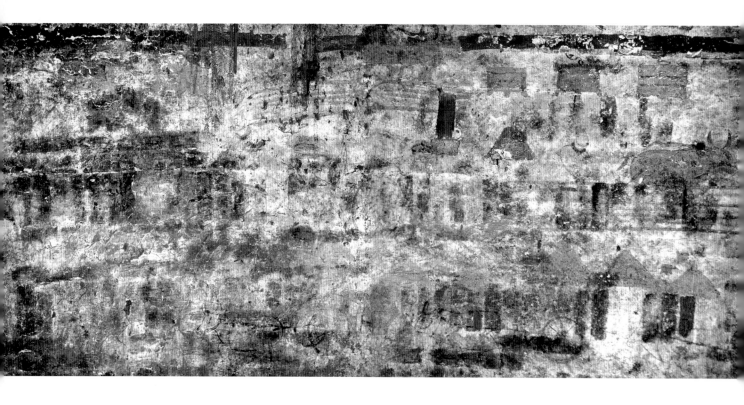

45.农耕图

东汉（25～220年）

高131、长260厘米

1972年内蒙古和林格尔县新店子乡小板申村东汉壁画墓出土。原址保存。

墓向87°。位于前室北耳室西壁。农耕场景。中心有一人扶犁，二牛抬杠，正在耕作，周围还有堆积的粮谷。

（撰文：孙建华　摄影：郑隆）

Plowing with Oxen

Eastern Han (25-220 CE)

Height 131 cm; Width 260 cm

Unearthed from Eastern Han mural tomb at Xiaobanshencun in Xindianzi, Horinger, Inner Mongolia, in 1972. Preserved on the original site.

46. 碓舂、谷仓图

东汉（25～220年）

碓舂图高65、长76厘米，谷仓图高75、长80厘米

1972年内蒙古和林格尔县新店子乡小板申村东汉壁画墓出土。原址保存。墓向87°。位于前室北耳室北壁及顶部。正中立柱将画面分为两栏，柱上承斗拱和梁。右侧是一人在杵杆旁，一人在臼前劳作；周围还有谷仓，榜题"谷□"、"谷仓"，顶部有彩云纹和立柱、斗拱、梁。

（撰文：孙建华　摄影：郑隆）

Husking and Granary

Eastern Han (25-220 CE)

Husking section: Height 65 cm; Width 76 cm

Granary section: Height 75 cm; Width 80 cm

Unearthed from Eastern Han mural tomb at Xiaobanshencun in Xindianzi, Horinger, Inner Mongolia, in 1972. Preserved on the original site.

47.庖厨图

东汉（25～220年）

高131、宽92厘米

1972年内蒙古和林格尔县新店子乡小板申村东汉壁画墓出土。原址保存。

墓向87°。位于前室至南耳室甬道东壁。上部悬挂着宰杀好的鸡、鱼等，下部有两个奴婢在烹饪。榜题"（灶）"。

（撰文：孙建华　摄影：郑隆）

Cooking Scene

Eastern Han (25-220 CE)

Height 131 cm; Width 92 cm

Unearthed from Eastern Han mural tomb at Xiaobanshencun in Xindianzi, Horinger, Inner Mongolia, in 1972. Preserved on the original site.

48. 宴饮、厨炊图

东汉（25～220年）

高120、宽102厘米

1972年内蒙古和林格尔县新店子乡小板申村东汉壁画墓出土。原址保存。

墓向87°。位于前室北耳室甬道西壁。上部是宴饮图，主人端坐于堂上，奴婢们在向主人献食。下部是厨炊图，奴婢们在汲水、洗涤、酿造和烹饪。画中还有列鼎、盘、㮇、盒等食器。榜题"共官掾史"。

<div align="right">（撰文：孙建华　摄影：郑隆）</div>

Feasting and Cooking

Eastern Han (25-220 CE)

Height 120 cm; Width 102 cm

Unearthed from Eastern Han mural tomb at Xiaobanshencun in Xindianzi, Horinger, Inner Mongolia, in 1972. Preserved on the original site.

49. 赴任图

东汉（25～220年）

高68、长133厘米

1972年内蒙古和林格尔县新店子乡小板申村东汉壁画墓出土。原址保存。

墓向87°。位于中室东壁甬道门上方。描绘墓主人由繁阳县赴宁城就任护乌桓校尉时途经居庸关的场景。桥上正中是墓主人乘坐的轺车，随从的车马前后护拥。桥上有铺板、立栏，桥下有几组斗拱承梁，还有舟船通过。榜题"使君从繁阳迁度关时"、"居庸关"。

（撰文：孙建华　摄影：郑隆）

Attending Post

Eastern Han (25-220 CE)

Height 68 cm; Width 133 cm

Unearthed from Eastern Han mural tomb at Xiaobanshencun in Xindianzi, Horinger, Inner Mongolia, in 1972. Preserved on the original site.

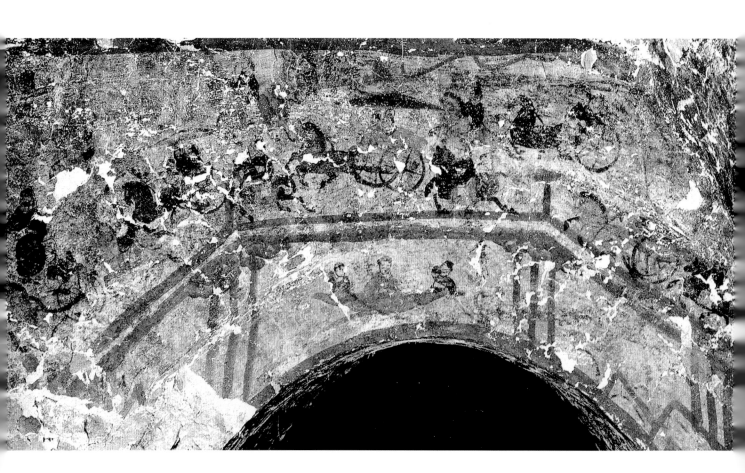

50.车骑图

东汉（25～220年）

高36、长232厘米

1972年内蒙古和林格尔县新店子乡小板申村东汉壁画墓出土。原址保存。

墓向87°。位于中室南壁甬道门上方。是与"使君从繁阳迁度关时"一图相互连续的一个场面。表现了墓主人赴任时，夫人及使从的车马和随从。榜题"使□□从骑"、"夫人软车从骑"、"车"。

（撰文：孙建华　摄影：郑隆）

Carriages and Cavaliers

Eastern Han (25-220 CE)

Height 36 cm; Width 232 cm

Unearthed from Eastern Han mural tomb at Xiaobanshencun in Xindianzi, Horinger, Inner Mongolia, in 1972. Preserved on the original site.

51.宁城图（一）

东汉（25～220年）

高36、长232厘米

1972年内蒙古和林格尔县新店子乡小板申村东汉壁画墓出土。原址保存。

墓向87°。位于前室至中室甬道北壁。宁城南门外的场景局部。南门外武士夹道列队，许多胡服人物在武官的引导下伏拜而入。

（撰文：孙建华　摄影：郑隆）

Ningcheng City (1)

Eastern Han (25-220 CE)

Height 36cm; Width 232 cm

Unearthed from Eastern Han mural tomb at Xiaobanshencun in Xindianzi, Horinger, Inner Mongolia, in 1972. Preserved on the original site.

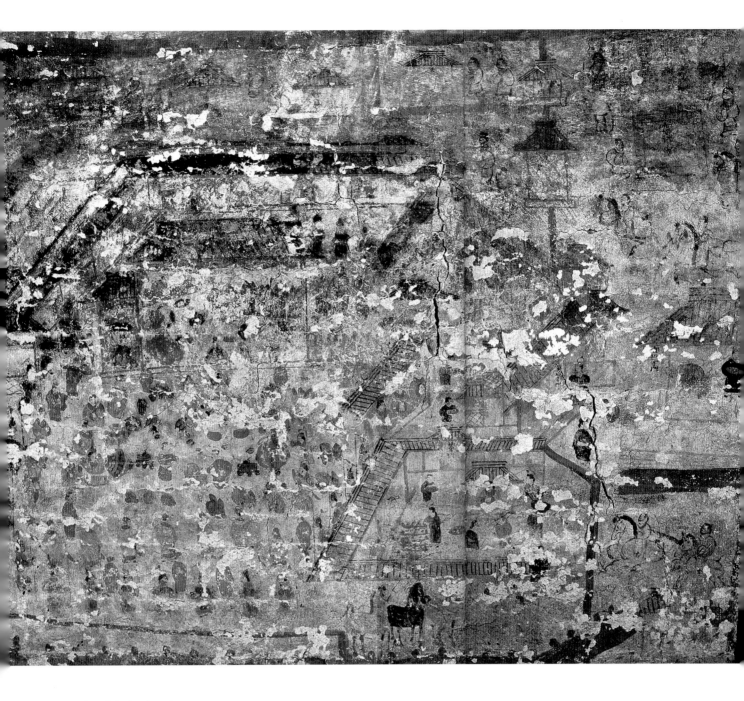

52.宁城图（二）

东汉（25～220年）

高120、长318厘米

1972年内蒙古和林格尔县新店子乡小板申村东汉壁画墓出土。原址保存。

墓向87°。位于中室东壁。宁城图，有城垣、城门、街市和衙署。街市中人马往来，高堂大院内主人高坐堂上，堂下杂技表演，吏属跪拜，周围还有甲士环立。厅院中侍者、佣人们正在忙碌。

<div align="right">（撰文：孙建华　摄影：郑隆）</div>

Ningcheng City (2)

Eastern Han (25-220 CE)

Height 120 cm; Width 318 cm

Unearthed from Eastern Han mural tomb at Xiaobanshencun in Xindianzi, Horinger, Inner Mongolia, in 1972. Preserved on the original site.

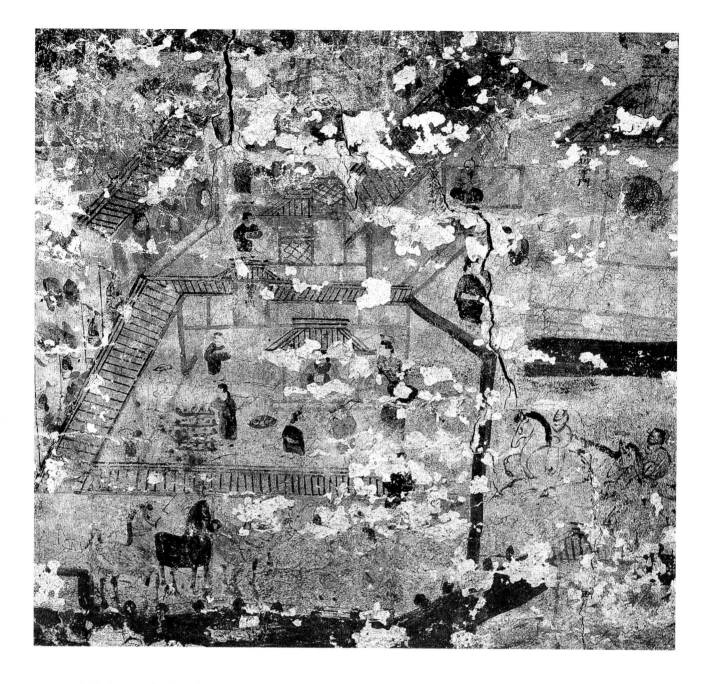

53.宁城图（二）（局部一）

东汉（25～220年）

1972年内蒙古和林格尔县新店子乡小板申村东汉壁画墓出土。原址保存。

墓向87°。位于中室东壁南段下层。画面是庖舍和马厩。庖舍内众多侍者在行厨炊之事，马厩内拴着三匹马，旁有饲者。

（撰文：孙建华　摄影：郑隆）

Ningcheng City (2) (Detail 1)
Eastern Han (25-220 CE)

Unearthed from Eastern Han mural tomb at Xiaobanshencun in Xindianzi, Horinger, Inner Mongolia, in 1972. Preserved on the original site.

54.宁城图（二）（局部二）

东汉（25～220年）

1972年内蒙古和林格尔县新店子乡小板申村东汉壁画墓出土。原址保存。

墓向87°。位于中室东壁北段。帏幔高悬，主人端坐堂上，堂下乐舞杂技正在表演，周围吏属跪拜，甲士环立。

（撰文：孙建华　摄影：郑隆）

Ningcheng City (2) (Detail 2)

Eastern Han (25-220 CE)

Unearthed from Eastern Han mural tomb at Xiaobanshencun in Xindianzi, Horinger, Inner Mongolia, in 1972. Preserved on the original site.

55. 繁阳县城图

东汉（25～220年）

高94、长80厘米

1972年内蒙古和林格尔县新店子乡小板申村东汉壁画墓出土。原址保存。

墓向87°。位于中室南壁。画面中有城墙、市场、官寺、府舍等。榜题"繁阳县令官寺"。

（撰文：孙建华　摄影：郑隆）

Fanyang District Town

Eastern Han (25-220 CE)

Height 94 cm; Width 80 cm

Unearthed from Eastern Han mural tomb at Xiaobanshencun in Xindianzi, Horinger, Inner Mongolia, in 1972.
Preserved on the original site.

56. 渭水桥

东汉（25～220年）

高68、宽165厘米

1972年内蒙古和林格尔县新店子乡小板申村东汉壁画墓出土。原址保存。

墓向87°。位于中室西壁甬道门上方。桥上车马驰过，桥下有行船。榜题"渭水桥"、"长安令"、"七女为父报仇"。

<div align="right">（撰文：孙建华　摄影：郑隆）</div>

River Wei Bridge

Eastern Han (25-220 CE)

Height 68 cm; Width 165 cm

Unearthed from Eastern Han mural tomb at Xiaobanshencun in Xindianzi, Horinger, Inner Mongolia, in 1972. Preserved on the original site.

57. 燕居、历史故事图（一）

东汉（25～220年）

高70、宽145厘米

1972年内蒙古和林格尔县新店子乡小板申村东汉壁画墓出土。原址保存。

墓向87°。位于中室西壁至北壁。燕居场景和一些历史故事。有孔子向老子问礼故事，孔子身后是手捧竹简的孔子弟子。人物上方都有榜题，有"老子"、"孔子"、"子贡"等几十个人物。

（撰文：孙建华　摄影：郑隆）

Home Living and Historical Stories (1)

Eastern Han (25-220 CE)

Height 70 cm; Width 145 cm

Unearthed from Eastern Han mural tomb at Xiaobanshencun in Xindianzi, Horinger, Inner Mongolia, in 1972. Preserved on the original site.

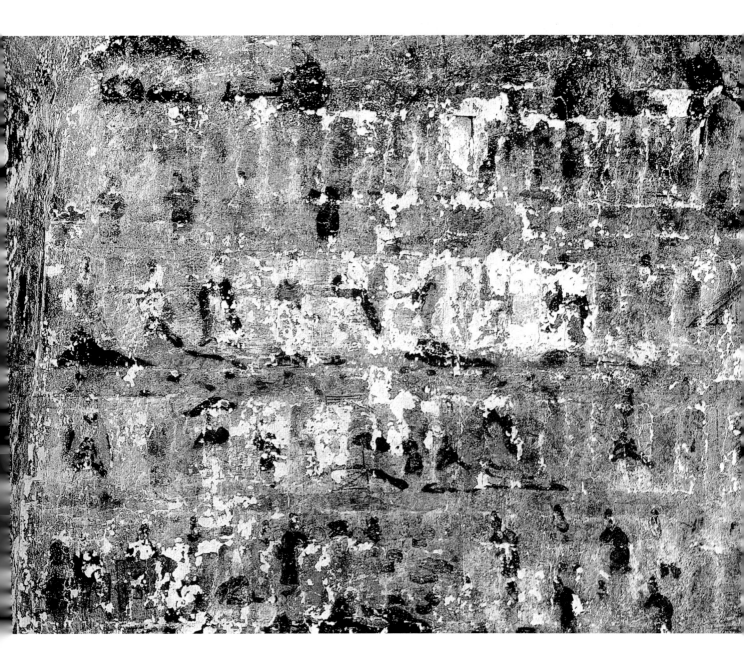

58. 燕居、历史故事图（二）

东汉（25～220年）

高70、宽143厘米

1972年内蒙古和林格尔县新店子乡小板申村东汉壁画墓出土。原址保存。

墓向87°。位于中室北壁。燕居和一些忠孝节烈的历史故事。人物上方都有榜题，有"慈母"、"孟轲母"、"齐田稷母"等几十个人物。

（撰文：孙建华　摄影：郑隆）

Home Living and Historical Stories (2)

Eastern Han (25-220 CE)

Height 70 cm; Width 143 cm

Unearthed from Eastern Han mural tomb at Xiaobanshencun in Xindianzi, Horinger, Inner Mongolia, in 1972. Preserved on the original site.

59. 宴饮图

东汉（25～220年）

高53、宽152厘米

1972年内蒙古和林格尔县新店子乡小板申村东汉壁画墓出土。原址保存。

墓向87°。位于中室西壁。主人宴饮的场景。主人夫妇居上端坐，周围有众多的奴仆服侍。

<div align="right">（撰文：孙建华　摄影：郑隆）</div>

Feasting

Eastern Han (25-220 CE)

Height 53 cm; Width 152 cm

Unearthed from Eastern Han mural tomb at Xiaobanshencun in Xindianzi, Horinger, Inner Mongolia, in 1972. Preserved on the original site.

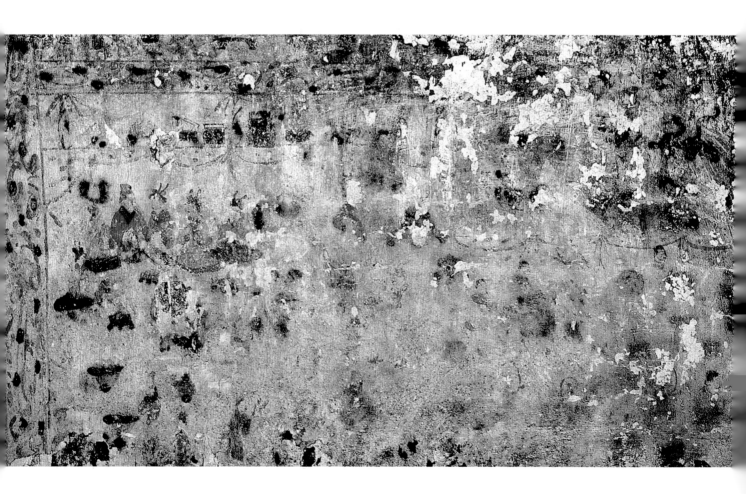

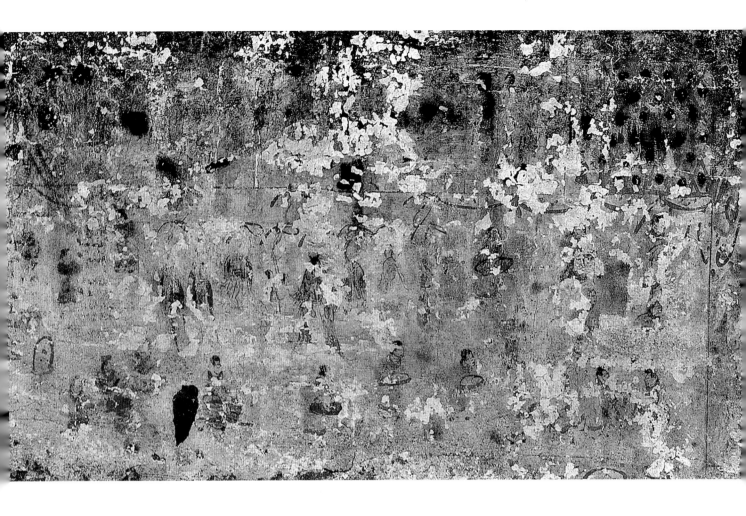

60. 祥瑞、厨炊图

东汉（25～220年）

高53、宽152厘米

1972年内蒙古和林格尔县新店子乡小板申村东汉壁画墓出土。原址保存。

墓向87°。位于中室西壁至北壁。厨炊和一组祥瑞图。上部画有祥瑞图，榜题有"麒麟"、"青龙"、"灵龟"、"三足乌"、"白鹤"等49项。下部厨舍中壁上挂着鸡鸭鱼肉，众多奴仆在忙碌厨炊之事。

<div align="right">（撰文：孙建华　摄影：郑隆）</div>

Auspicious Symbols, Cooking

Eastern Han (25-220 CE)

Height 53 cm; Width 152 cm

Unearthed from Eastern Han mural tomb at Xiaobanshencun in Xindianzi, Horinger, Inner Mongolia, in 1972. Preserved on the original site.

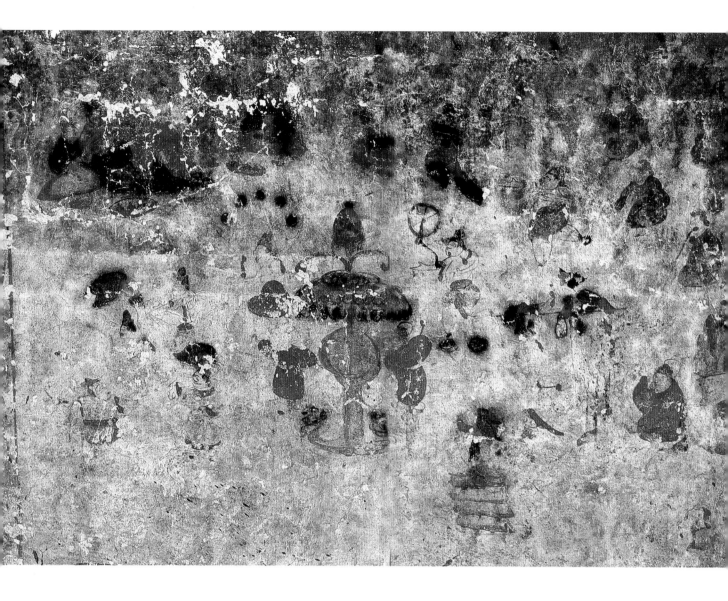

61.乐舞百戏图

东汉（25～220年）

高80、长110厘米

1972年内蒙古和林格尔县新店子乡小板申村东汉壁画墓出土。原址保存。

墓向87°。位于中室北壁。中置建鼓，两边各有一身着红衣的人执桴擂鼓，周围还有乐工伴奏和叠案百戏表演。

（撰文：孙建华　摄影：郑隆）

Music, Dancing and Acrobatic Performances

Eastern Han (25-220 CE)

Height 80 cm; Width 110 cm

Unearthed from Eastern Han mural tomb at Xiaobanshencun in Xindianzi, Horinger, Inner Mongolia, in 1972. Preserved on the original site.

62.奴仆图

东汉（25～220年）

高66、长130厘米

1972年内蒙古和林格尔县新店子乡小板申村东汉壁画墓出土。原址保存。

墓向87°。位于中室南耳室甬道东壁。五名奴仆手捧物品，侧身俯首侍立。

（撰文：孙建华　摄影：郑隆）

Servants

Eastern Han (25-220 CE)

Height 66 cm; Width 130 cm

Unearthed from Eastern Han mural tomb at Xiaobanshencun in Xindianzi, Horinger, Inner Mongolia, in 1972. Preserved on the original site.

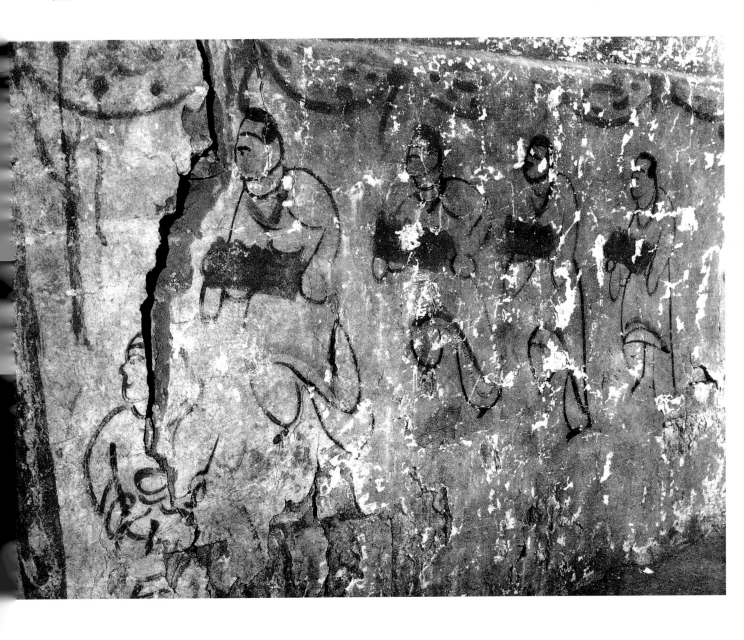

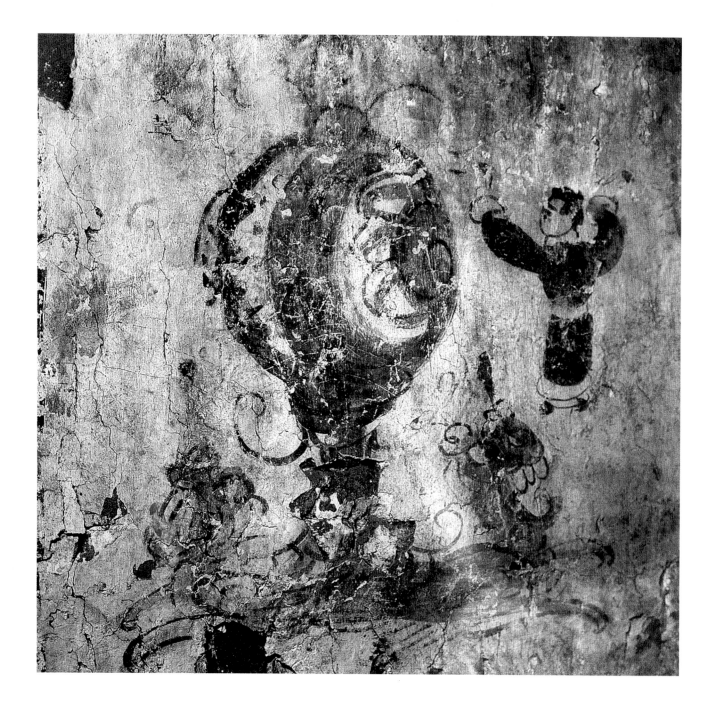

63. 大鼓图

东汉（25～220年）

高98、长129厘米

1972年内蒙古和林格尔县新店子乡小板申村东汉壁画墓出土。原址保存。

墓向87°。位于中室至后室甬道南壁。一建鼓，旁有一身着黑衣的人双手执枹擂鼓，榜题"大鼓"、"宫中口（鼓）吏"。

<div align="right">（撰文：孙建华　摄影：郑隆）</div>

Big Drum

Eastern Han (25-220 CE)

Height 98 cm; Width 129 cm

Unearthed from Eastern Han mural tomb at Xiaobanshencun in Xindianzi, Horinger, Inner Mongolia, in 1972. Preserved on the original site.

64.庄园图

东汉（25～220年）

高188、长289厘米

1972年内蒙古和林格尔县新店子乡小板申村东汉壁画墓出土。原址保存。

墓向87°。位于后室南壁。一座山峦环抱、树林掩映的庄园。有坞、厩棚、栏圈，畜养着马、牛、羊、猪等。山前山后有农人扶犁耕地。

（撰文：孙建华　摄影：郑隆）

Manor

Eastern Han (25-220 CE)

Height 188 cm; Width 289 cm

Unearthed from Eastern Han mural tomb at Xiaobanshencun in Xindianzi, Horinger, Inner Mongolia, in 1972. Preserved on the original site.

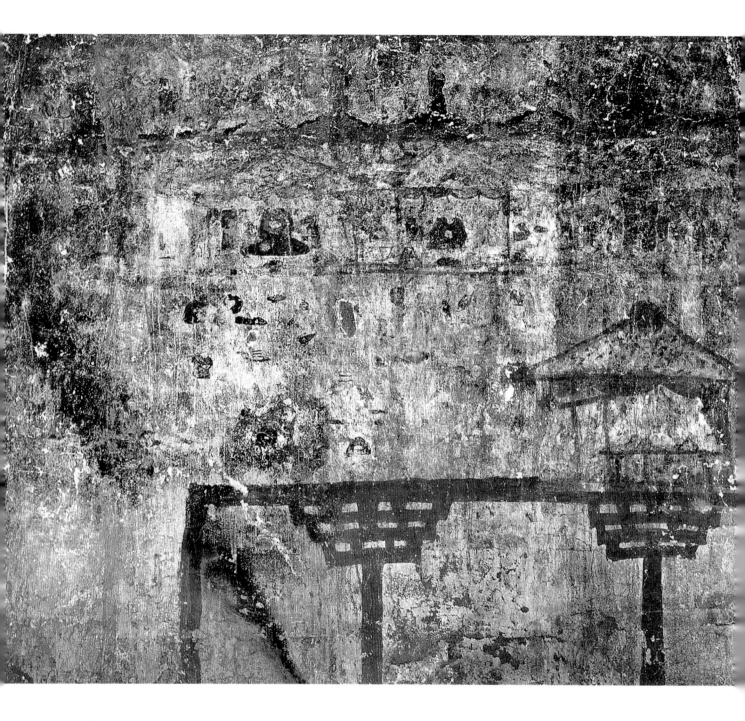

65.卧帐图

东汉（25～220年）

高198、长268厘米

1972年内蒙古和林格尔县新店子乡小板申村东汉壁画墓出土。原址保存。

墓向87°。位于后室西壁。上部帐中有夫妇端坐，奴婢旁立伺候，帐下堆放着财物。榜题"卧帐"、"侍婢"、"诸倡"，四堆黄金旁有榜题"金"字。下有两组立柱、斗拱及一座凉亭。

（撰文：孙建华　摄影：郑隆）

Sleeping Tent

Eastern Han (25-220 CE)

Height 198 cm; Width 268 cm

Unearthed from Eastern Han mural tomb at Xiaobanshencun in Xindianzi, Horinger, Inner Mongolia, in 1972. Preserved on the original site.

66.武成城图

东汉（25～220年）

高191、长194厘米

1972年内蒙古和林格尔县新店子乡小板申村东汉壁画墓出土。原址保存。

墓向87°。位于后室北壁。表现主人在武成长舍内的生活环境。外有宫门、寺门，堂上主人与宾客对坐，堂下奴婢、侍者在忙着厨炊，马厩中拴着三匹马。榜题"武成寺门"、"武成长舍"、"长史宫门"、"长史舍"、"尉舍"、"□门"、"□（厩）中马"、"竈"、"井"、"堂"、"内"。

（撰文：孙建华　摄影：郑隆）

Wucheng City

Eastern Han (25-220 CE)

Height 191 cm; Width 194 cm

Unearthed from Eastern Han mural tomb at Xiaobanshencun in Xindianzi, Horinger, Inner Mongolia, in 1972. Preserved on the original site.

◀ **67. 桂树双阙图**

东汉（25～220年）

高132、长86厘米

1972年内蒙古和林格尔县新店子乡小板申村东汉壁画墓出土。原址保存。

墓向87°。位于后室北壁。双阙旁有一棵茂盛的桂树，树下站立二人，左侧之人仰首，左手向上似有所指，右侧之人正张弓欲射。榜题"立官桂□（树）"。

（撰文：孙建华　摄影：郑隆）

Bay Tree and Double Watchtowers

Eastern Han (25-220 CE)

Height 132 cm; Width 86 cm

Unearthed from Eastern Han mural tomb at Xiaobanshencun in Xindianzi, Horinger, Inner Mongolia, in 1972. Preserved on the original site.

▲ **68. 桂树双阙图（局部）**

东汉（25～220年）

高132、长86厘米

1972年内蒙古和林格尔县新店子乡小板申村东汉壁画墓出土。原址保存。

墓向87°。位于后室北壁。双阙三层，下有围栏。

（撰文：孙建华　摄影：郑隆）

Bay Tree and Double Watchtowers (Detail)

Eastern Han (25-220 CE)

Height 132 cm; Width 86 cm

Unearthed from Eastern Han mural tomb at Xiaobanshencun in Xindianzi, Horinger, Inner Mongolia, in 1972. Preserved on the original site.

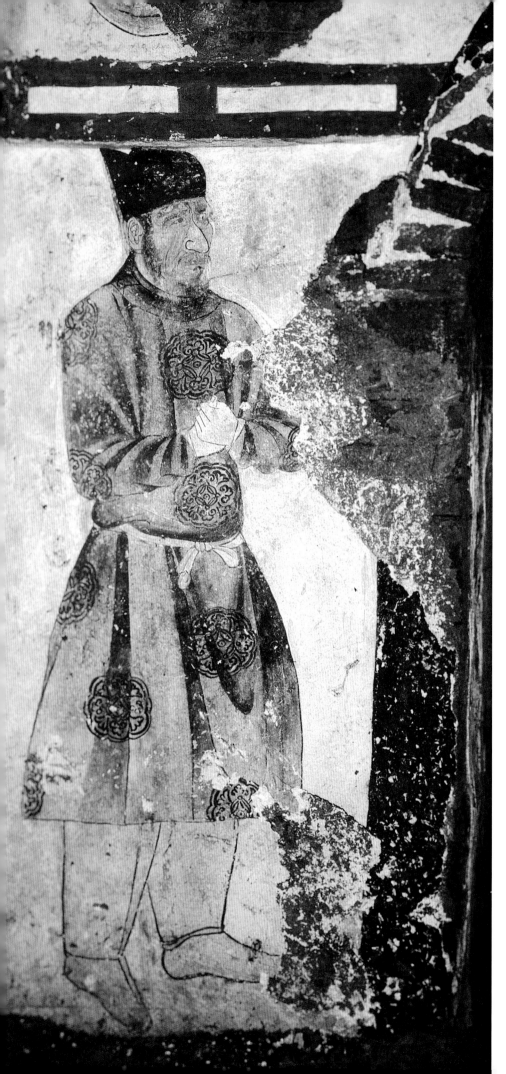

69.门吏图（一）

辽天赞二年（923年）

人物高160厘米

1994年内蒙古阿鲁科尔沁旗东沙布日台乡宝山村1号墓出土。原址保存。

墓向正南。位于前室东壁南侧。一男吏身穿圆领窄袖紫褐色团花长袍，戴黑色巾子，双手相交于胸前，左手握着右手拇指，行叉手礼。

（撰文：孙建华　摄影：梁京明）

Door Guard (1)

2nd Year of Tianzan Era, Liao (923 CE)

Figure height 160 cm

Unearthed from Tomb M1 at Baoshancun in Dongshaburitaixiang, Ar Horqin Banner, Inner Mongolia, in 1994. Preserved on the original site.

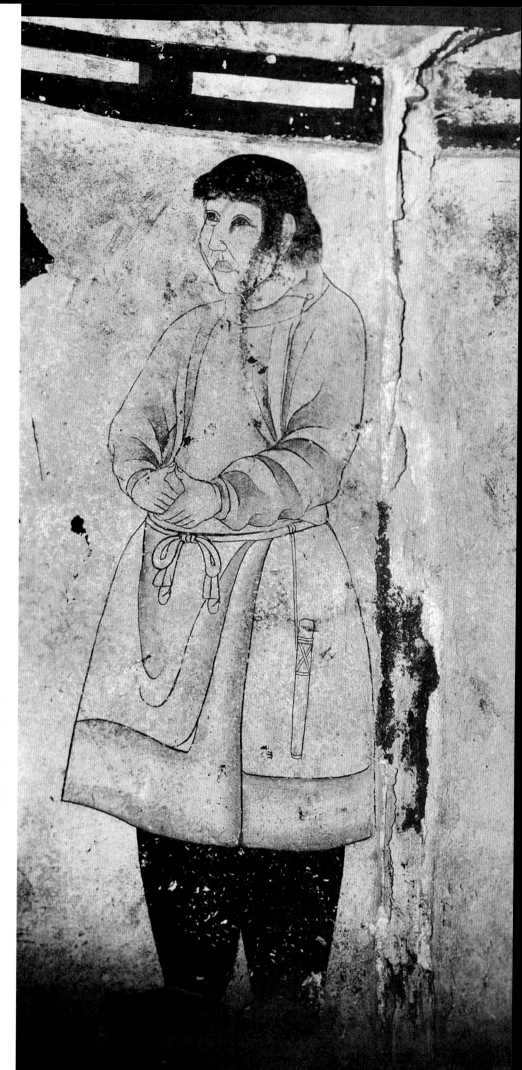

70.门吏图（二）

辽天赞二年（923年）

人物高160厘米

1994年内蒙古阿鲁科尔沁旗东沙布日台乡宝山村1号墓出土。原址保存。

墓向正南。位于前室西壁南侧。一男吏留垂髫，身穿淡红色圆领长袍，腰带左侧佩挂短刀，双手相交于腹前，拇指相对。

（撰文：孙建华　摄影：梁京明）

Door Guard (2)

2nd Year of Tianzan Era, Liao (923 CE)

Figure height 160 cm

Unearthed from Tomb M1 at Baoshancun in Dongshaburitaixiang, Ar Horqin Banner, Inner Mongolia, in 1994. Preserved on the original site.

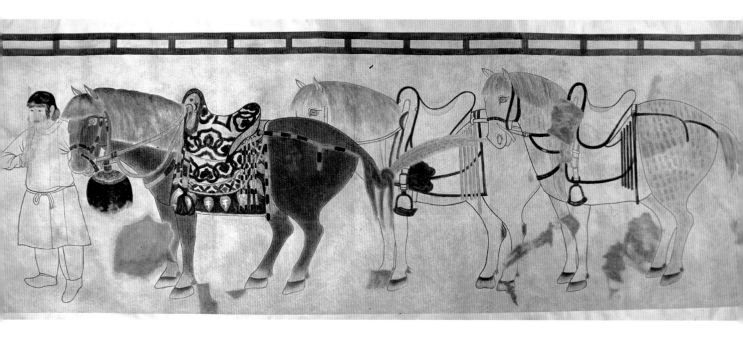

71.鞍马图（摹本）

辽天赞二年（923年）

高191、宽510厘米

1994年内蒙古阿鲁科尔沁旗东沙布日台乡宝山村1号墓出土。壁画原址保存。摹本现存于内蒙古自治区文物考古研究所。

墓向正南。位于东侧室东壁。一侍从牵着三匹鞍马，马尾挽结，上插羽翎。

（临摹：宋占国　撰文：孙建华　摄影：孔群）

Saddled Horses (Replica)

2nd Year of Tianzan Era, Liao (923 CE)

Height 191 cm; Width 510 cm

Unearthed from Tomb M1 at Baoshancun in Dongshaburitaixiang, Ar Horqin Banner, Inner Mongolia, in 1994. Preserved on the original site. Its replica is in the Inner Mongolia Institute of Cultural Relics and Archaeology.

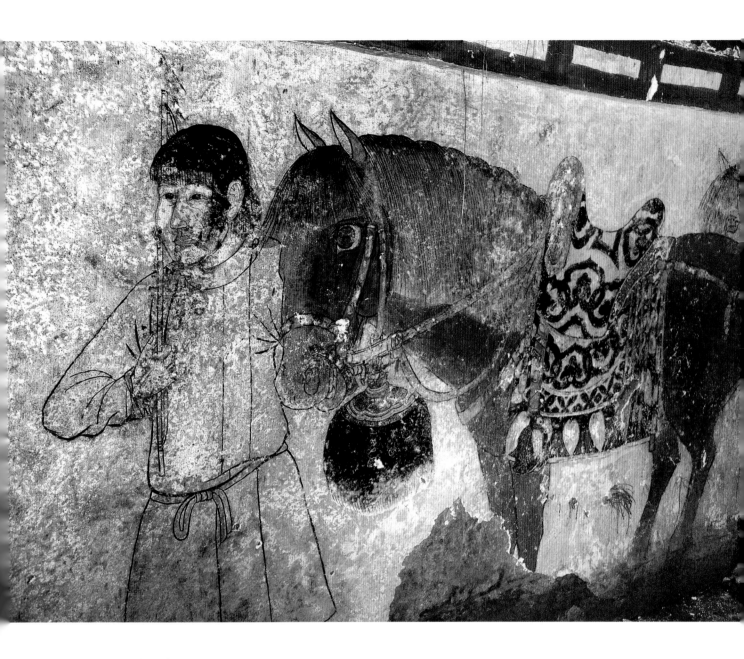

72.鞍马图（局部）

辽天赞二年（923年）

人物高160厘米

1994年内蒙古阿鲁科尔沁旗东沙布日台乡宝山村1号墓出土。原址保存。

墓向正南。位于东侧室东壁。一男侍着淡黄色圆领长袍，留垂髫，右手执鞭，左手牵着枣红马，马双耳斜立，颈披长鬃，颈下悬一大缨穗，背上有饰黑彩、连环如意纹的鞍鞯。马具装饰上贴有金箔。

（撰文：孙建华　摄影：庞雷）

Saddled Horses (Detail)

2nd Year of Tianzan Era, Liao (923 CE)

Figure height 160 cm

Unearthed from Tomb M1 at Baoshancun in Dongshaburitaixiang, Ar Horqin Banner, Inner Mongolia, in 1994. Preserved on the original site.

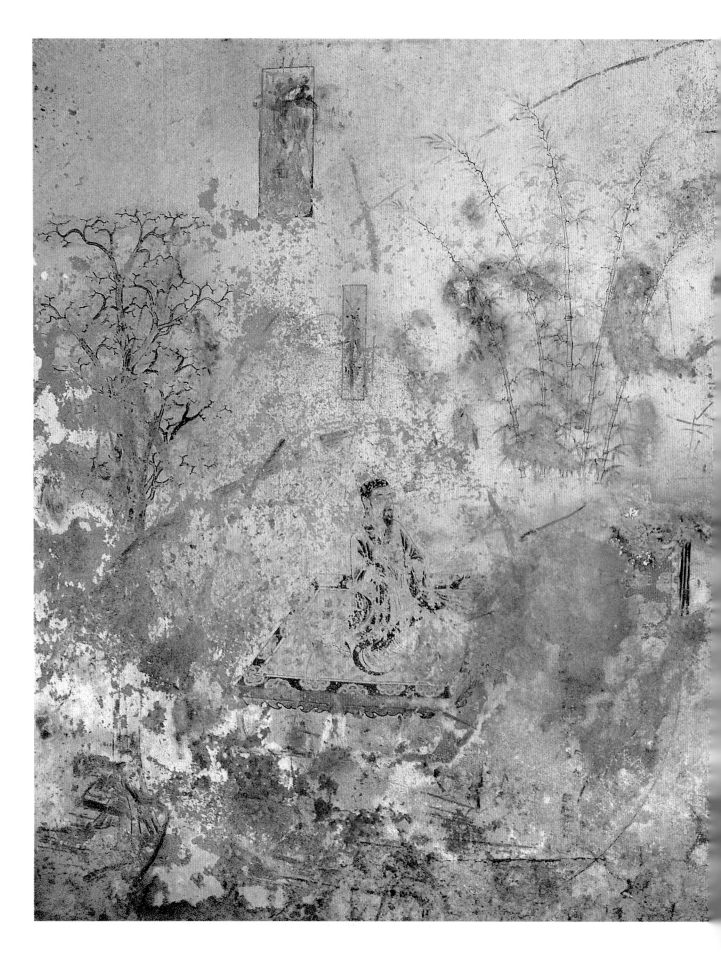

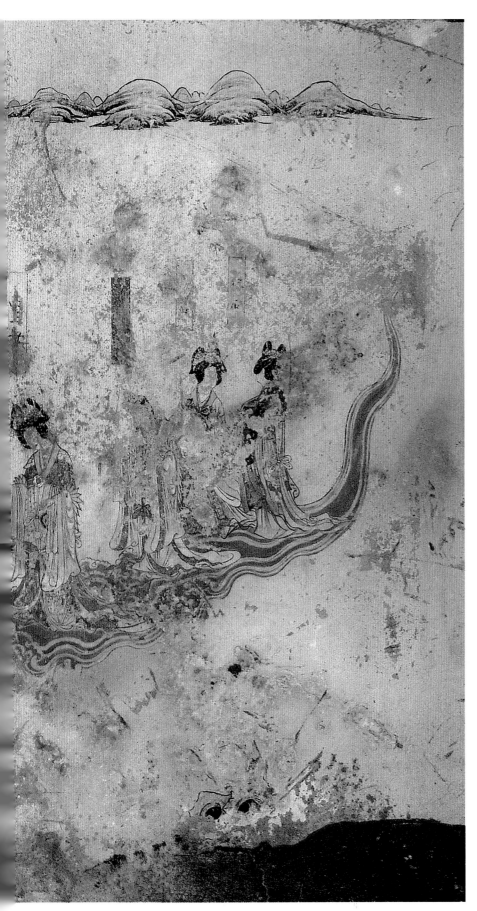

73.降真图

辽天赞二年（923年）

高208、宽270厘米

1994年内蒙古阿鲁科尔沁旗东沙布日台乡宝山村1号墓出土。原址保存。

墓向正南。位于石室东壁。画中有五人，表现的是汉武帝谒见西王母的情景。北部上方有橘黄色框，框内楷书榜题"降真图"，下方坐者为汉武帝，身旁有古树翠竹。南部四仙女驾云从天而降，上方榜题"西王母"，人物之上有起伏的山峦。

（撰文：孙建华　摄影：庞雷）

Descending to Earth

2nd Year of Tianzan Era, Liao (923 CE)

Height 208 cm; Width 270 cm

Unearthed from M1 at Baoshancun in Dongshaburitaixiang, Ar Horqin Banner, Inner Mongolia, in 1994. Preserved on the original site.

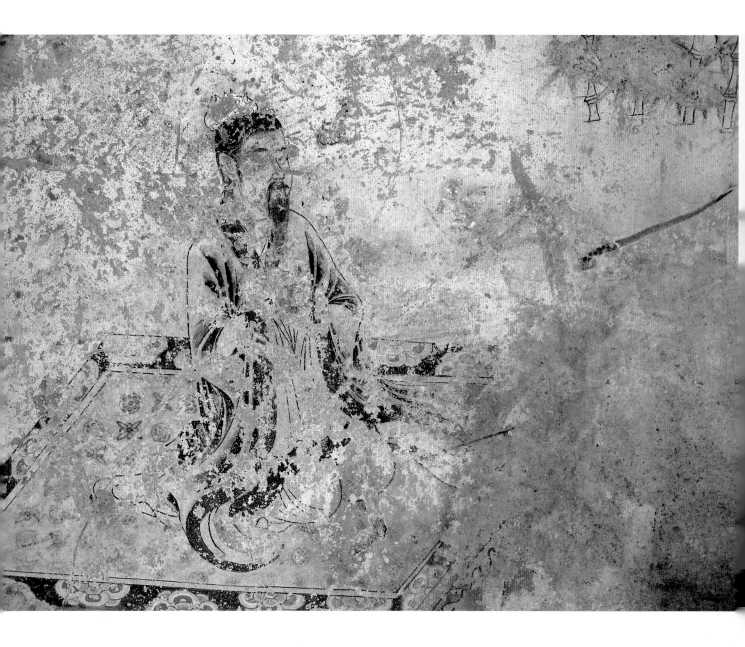

74. 汉武帝图（降真图局部）

辽天赞二年（923年）

人物高约60厘米

1994年内蒙古阿鲁科尔沁旗东沙布日台乡宝山村1号墓出土。原址保存。

墓向正南。位于石室东壁。降真图中的汉武帝，束包髻，长髯，身着交领广袖长袍，踞坐于方形云榻上，榻前置长方形几案，双手合十恭迎西王母。

（撰文：孙建华　摄影：庞雷）

Emperor Wu of the Han Dynasty (Detail of Descending to Earth)

2nd Year of Tianzan Era, Liao (923 CE)

Figure height ca. 60 cm

Unearthed from M1 at Baoshancun in Dongshaburitaixiang, Ar Horqin Banner, Inner Mongolia, in 1994. Preserved on the original site.

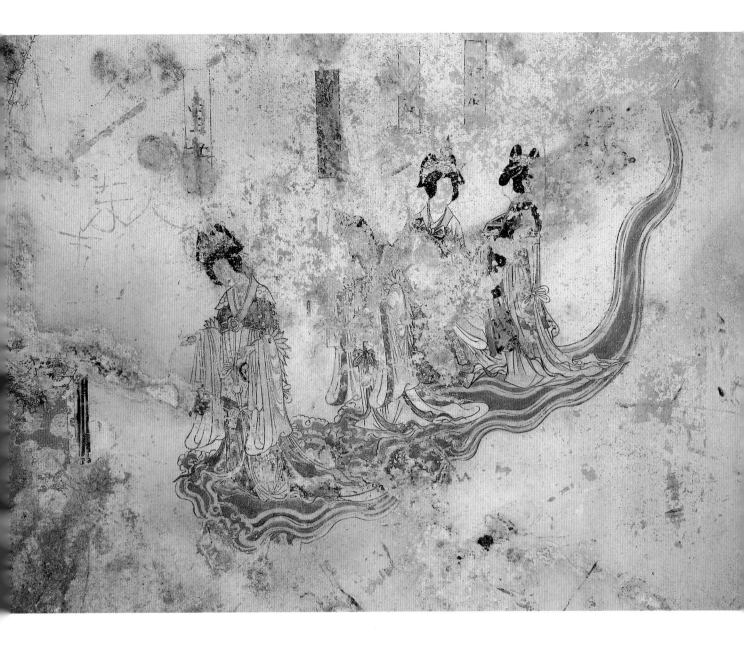

75. 西王母与仙女图（降真图局部）

辽天赞二年（923年）

人物高约70厘米

1994年内蒙古阿鲁科尔沁旗东沙布日台乡宝山村1号墓出土。原址保存。

墓向正南。位于石室东壁。降真图中的西王母与仙女，立于瑞气升腾遥接天宇的云头之上。西王母与众仙女梳蝶形双髻，花钿描红贴金，西王母手捧寿桃，仙女们手拿鲜花、包裹和盉盒。

（撰文：孙建华　摄影：庞雷）

Queen Mother of the West and Fairies (Detail of Descending to Earth)

2nd Year of Tianzan Era, Liao (923 CE)

Figure height ca. 70 cm

Unearthed from M1 at Baoshancun in Dongshaburitaixiang, Ar Horqin Banner, Inner Mongolia, in 1994. Preserved on the original site.

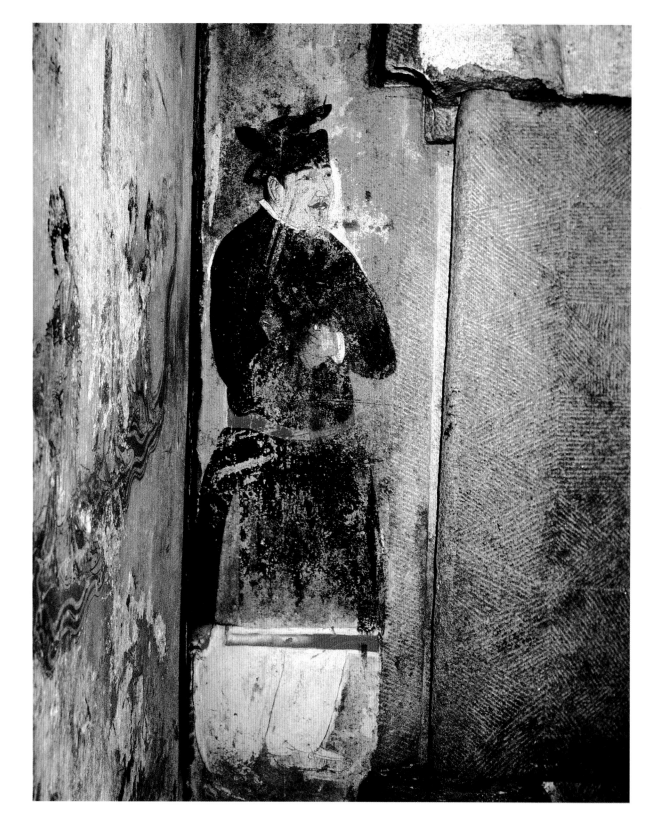

76. 男侍图

辽天赞二年（923年）

人物高160厘米

1994年阿鲁科尔沁旗东沙布日台乡宝山村1号墓出土。原址保存。墓向正南。位于石室南壁东侧。一男仆，面向墓门，头戴黑色交脚幞头，身穿圆领长袍，腰系红色带，下着吊敦，双手交握于胸前，行叉手礼。

（撰文：孙建华　摄影：梁京明）

Servant

2nd Year of Tianzan Era, Liao (923 CE)

Figure height 160 cm

Unearthed from Tomb M1 at Baoshancun in Dongshaburitaixiang, Ar Horqin Banner, Inner Mongolia, in 1994. Preserved on the original site.

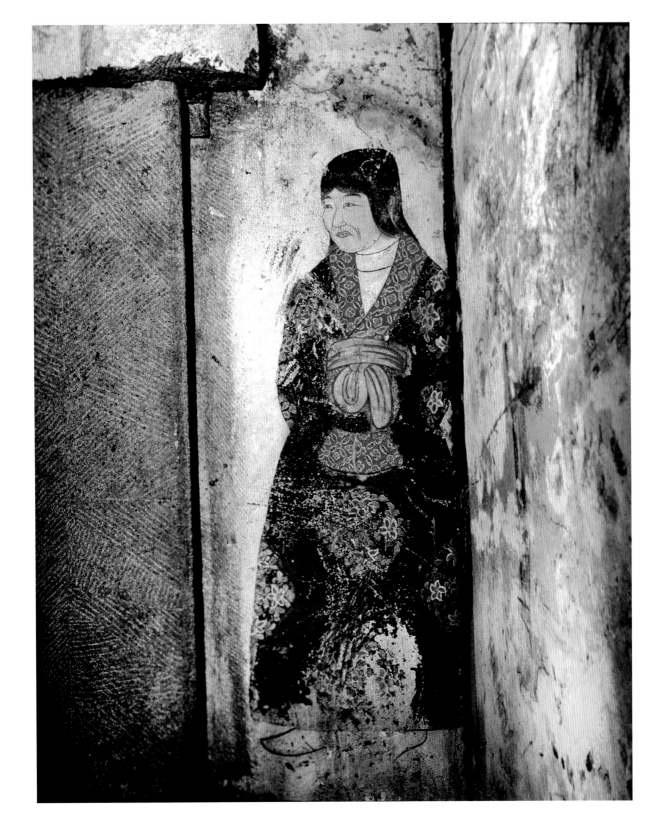

77. 女侍图

辽天赞二年（923年）

人物高160厘米

1994年内蒙古阿鲁科尔沁旗东沙布日台乡宝山村1号墓出土。原址保存。墓向正南。位于石室南壁西侧。一女侍，披发，身穿黑色交领长袍，袍上饰红色团花，衣领和衣袖饰红色花边，系红色腰带，内着圆领白衫，面向墓门，抄手而立。

（撰文：孙建华　摄影：梁京明）

Maid

2nd Year of Tianzan Era, Liao (923 CE)

Figure height 160 cm

Unearthed from Tomb M1 at Baoshancun in Dongshaburitaixiang, Ar Horqin Banner, Inner Mongolia, in 1994. Preserved on the original site.

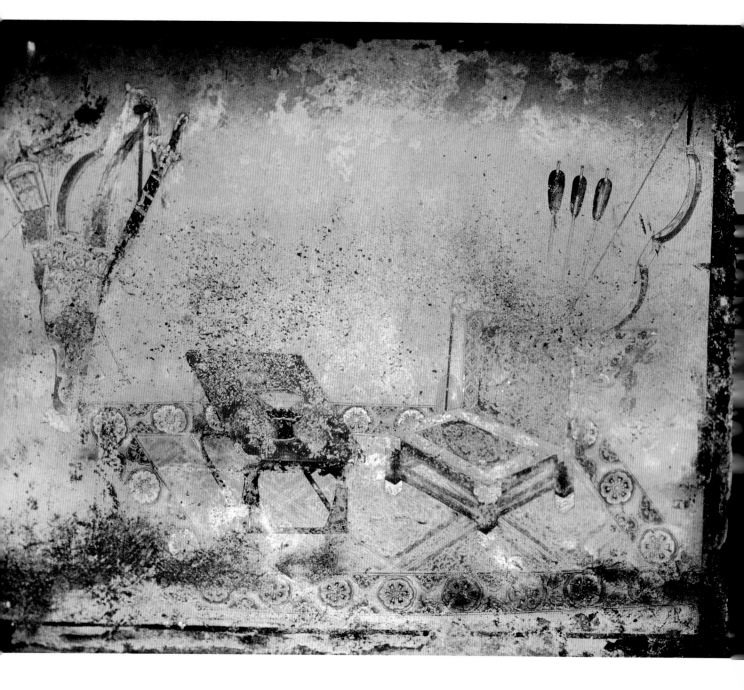

78.厅堂图

辽天赞二年（923年）

高208、宽270厘米

1994年内蒙古阿鲁科尔沁旗东沙布日台乡宝山村1号墓出土。原址保存。

墓向正南。位于石室北壁。主要表现厅堂的布置。壁上挂着弓箭、弓囊和剑，地面铺有地毯，上摆桌椅，桌上有杯、盘、碗、盏。桌、椅边角装饰贴金箔。

（撰文：孙建华　摄影：梁京明）

View Inside a Hall

2nd Year of Tianzan Era, Liao (923 CE)

Height 208 cm; Width 270 cm

Unearthed from Tomb M1 at Baoshancun in Dongshaburitaixiang, Ar Horqin Banner, Inner Mongolia, in 1994. Preserved on the original site.

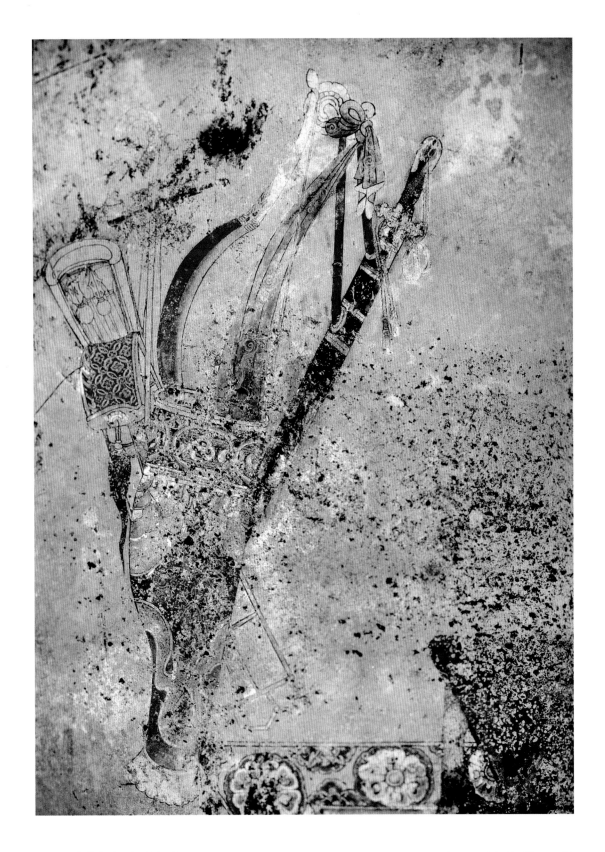

79.厅堂图（局部）

辽天赞二年（923年）

剑长约90厘米

1994年内蒙古阿鲁科尔沁旗东沙布日台乡宝山村1号墓出土。

原址保存。

墓向正南。位于石室北壁。厅堂图中墙壁上挂着长剑和胡禄。

（撰文：孙建华　摄影：梁京明）

View Inside a Hall (Detail)

2nd Year of Tianzan Era, Liao (923 CE)

Sword length ca. 90 cm

Unearthed from M1 at Baoshancun in Dongshaburitaixiang, Ar Horqin Banner, Inner Mongolia, in 1994. Preserved on the original site.

80.高逸图

辽天赞二年（923年）

高208、宽270厘米

1994年内蒙古阿鲁科尔沁旗东沙布日台乡宝山村1号墓出土。原址保存。

墓向正南。位于石室西壁。画面漫漶。左上角有墨书题记 "天赞二年癸[未]岁」大少君次子勤德」年十四五月廿日亡」当年八月十一日于」此殡故记」"。画中有七人，中心五人围坐，上方各有榜题，惜已漫漶不清，二名书童侍立于旁，另有乘舆。周围树木环生，景致宜人。

（撰文：孙建华　摄影：庞雷）

Hermits

2nd Year of Tianzan Era, Liao (923 CE)

Height 208 cm; Width 270 cm

Unearthed from Tomb M1 at Baoshancun in Dongshaburitaixiang, Ar Horqin Banner, Inner Mongolia, in 1994. Preserved on the original site.

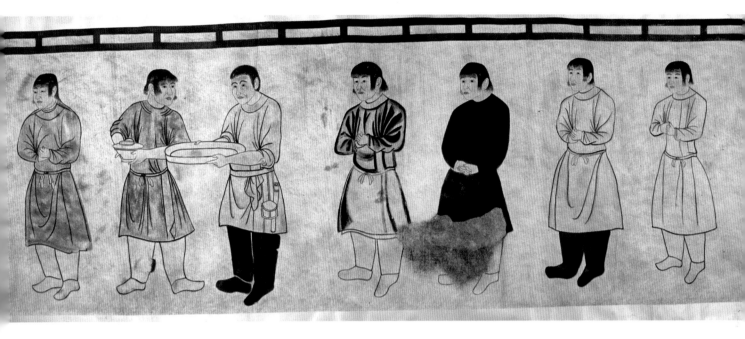

81.奉侍图（摹本）

辽天赞二年（923年）

高191、宽491厘米

1994年内蒙古阿鲁科尔沁旗东沙布日台乡宝山村1号墓出土。壁画原址保存。摹本现存于内蒙古自治区文物考古研究所。

墓向正南。位于墓室西壁。7名男侍，除左起第三人为短发外均留垂髻，面向墓门，或捧持器皿，或行叉手礼。数组人物间有倚柱间隔（摹本未摹画出），上方有蜀柱支撑的两道枋子。

（临摹：宋占国　撰文：孙建华　摄影：孔群）

Serving and Attending (Replica)

2nd Year of Tianzan Era, Liao (923 CE)

Height 191 cm; Width 491 cm

Unearthed from Tomb M1 at Baoshancun in Dongshaburitaixiang, Ar Horqin Banner, Inner Mongolia, in 1994. Preserved on the original site. Its replica is in the Inner Mongolia Institute of Cultural Relics and Archaeology.

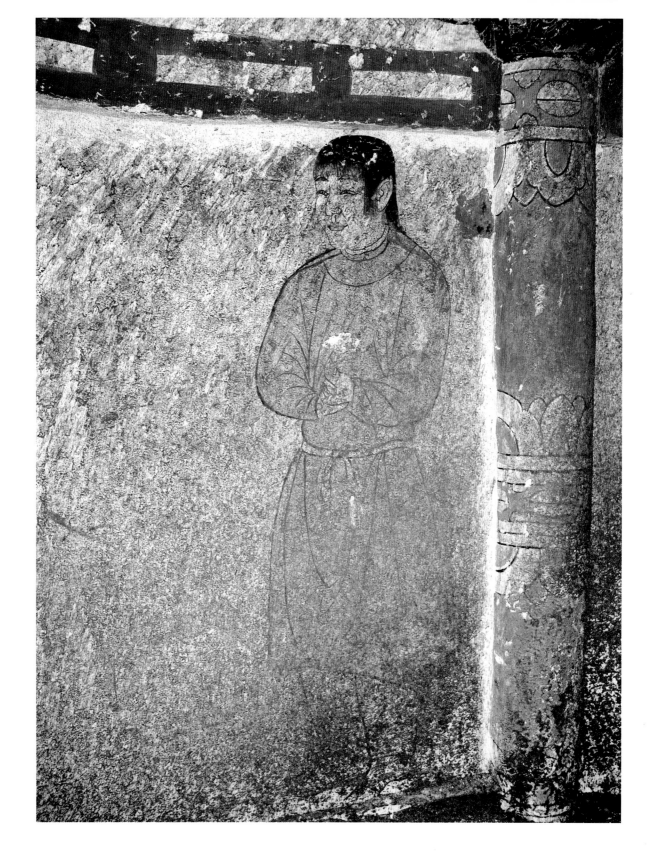

82.奉侍图（局部一）

辽天赞二年（923年）

人物高160厘米

1994年内蒙古阿鲁科尔沁旗东沙布日台乡宝山村1号墓出土。原址保存。
墓向正南。位于墓室西壁。奉侍图左起第1人，留垂髻，着棕色圆领窄袖
长袍，足蹬长靴，行叉手礼。身后的倚柱上可见建筑彩画。

（撰文：孙建华　摄影：庞雷）

Serving and Attending (Detail 1)

2nd Year of Tianzan Era, Liao (923 CE)

Figure height 160 cm

Unearthed from Tomb M1 at Baoshancun in
Dongshaburitaixiang, Ar Horqin Banner, Inner
Mongolia, in 1994. Preserved on the original site.

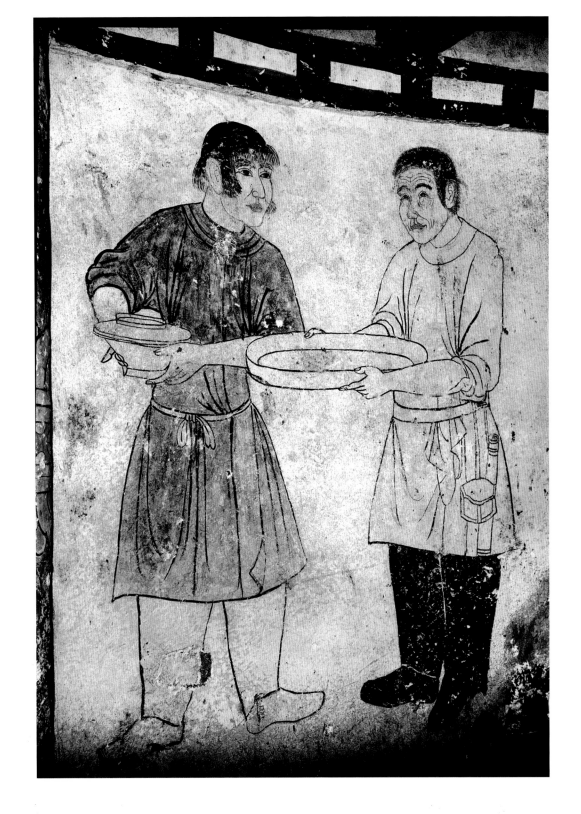

83.奉侍图（局部二）

辽天赞二年（923年）

人物高160厘米

1994年内蒙古阿鲁科尔沁旗东沙布日台乡宝山村1号墓出土。
原址保存。

墓向正南。位于墓室西壁。奉侍图左起第2～3人，二男仆，
身穿圆领长袍，均双袖挽至肘部，前者留垂髻，手端盖碗；
后者短发，手捧圆盆，腰带左侧佩挂短刀、皮囊。

（撰文：孙建华　摄影：梁京明）

Serving and Attending (Detail 2)

2nd Year of Tianzan Era, Liao (923 CE)

Figure height 160 cm

Unearthed from Tomb M1 at Baoshancun
in Dongshaburitaixiang, Ar Horqin Banner,
Inner Mongolia, in 1994. Preserved on the
original site.

84.奉侍图（局部三）

辽天赞二年（923年）

人物高160厘米

1994年内蒙古阿鲁科尔沁旗东沙布日台乡宝山村1号墓出土。原址保存。墓向正南。位于墓室西壁。奉侍图中左起第6~7人，二男仆，留垂髫，身穿圆领长袍，站立，行叉手礼。

（撰文：孙建华　摄影：庞雷）

Serving and Attending (Detail 3)

2nd Year of Tianzan Era, Liao (923 CE)

Figure height 160 cm

Unearthed from Tomb M1 at Baoshancun in Dongshaburitaixiang, Ar Horqin Banner, Inner Mongolia, in 1994. Preserved on the original site.

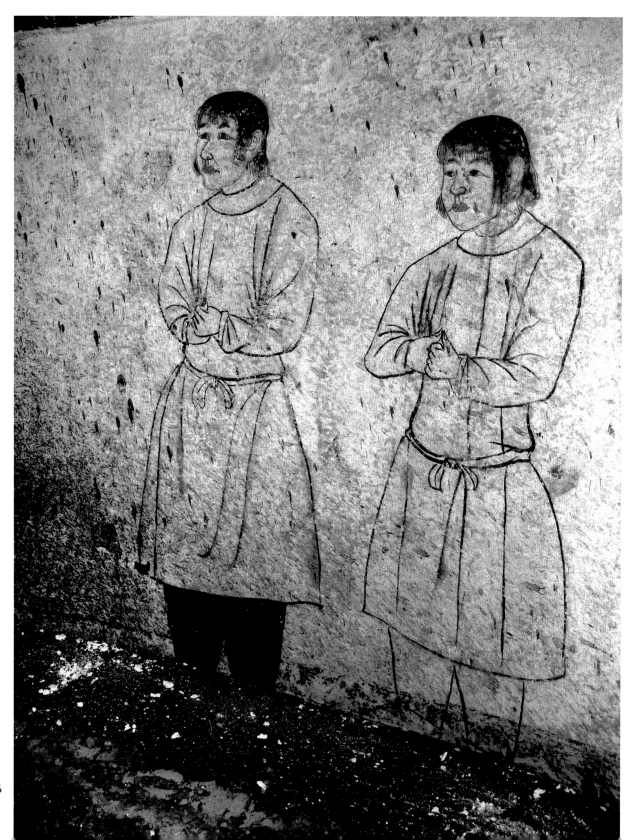

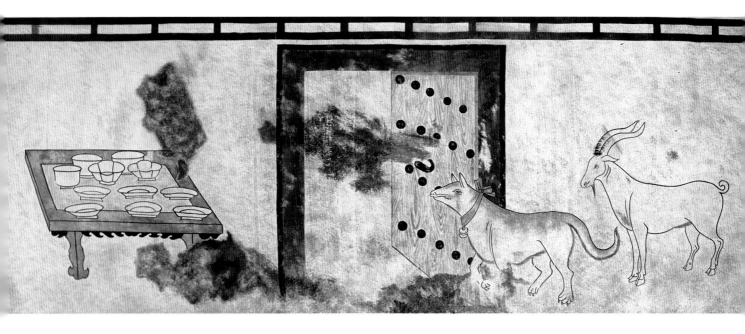

85.门、犬、羊及供桌图（摹本）

辽天赞二年（923年）

高191、宽473厘米

1994年内蒙古阿鲁科尔沁旗东沙布日台乡宝山村1号墓出土。壁画原址保存。摹本现存于内蒙古自治区文物考古研究所。

墓向正南。位于墓室北壁。一开启的门，门内有一方桌，上面摆放着花口盏、杯、盘等。门外站着一只黄犬，颈系铃铛，山羊尾随其后。

（临摹：宋占国　撰文：孙建华　摄影：孔群）

Door, Dog, Goat and an Offering Table (Replica)

2nd Year of Tianzan Era, Liao (923 CE)

Height 191 cm; Width 473 cm

Unearthed from Tomb M1 at Baoshancun in Dongshaburitaixiang, Ar Horqin Banner, Inner Mongolia, in 1994. Preserved on the original site. Its replica is in the Inner Mongolia Institute of Cultural Relics and Archaeology.

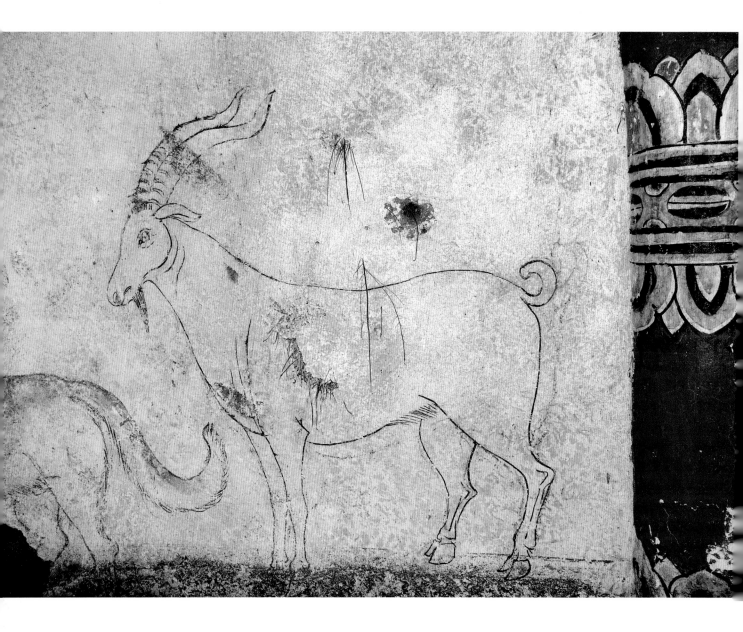

86.门、犬、羊及供桌图（局部）

辽天赞二年（923年）

羊高80厘米

1994年内蒙古阿鲁科尔沁旗东沙布日台乡宝山村1号墓出土。原址保存。

墓向正南。位于墓室北壁。山羊长角，体肥硕。羊后的倚柱上可见建筑彩画。

（撰文：孙建华　摄影：庞雷）

Door, Dog, Goat and an Offering Table (Detail)

2nd Year of Tianzan Era, Liao (923 CE)

Goat height 80 cm

Unearthed from Tomb M1 at Baoshancun in Dongshaburitaixiang, Ar Horqin Banner, Inner Mongolia, in 1994. Preserved on the original site.

87.鞍马图（一）（摹本）

辽开泰七年（1018年）

高223、长292厘米

1986年内蒙古奈曼旗青龙山镇斯布格图村辽陈国公主与驸马合葬墓出土。壁画原址保存。摹本现存于内蒙古自治区文物考古研究所。

墓向136°。位于墓道西壁。一侍从牵着马站在廊庑之下，面朝墓外方向，作行走状。黑色牝马，额鬃和马尾均捆扎，鞍上满绘祥云图案。侍从身穿淡蓝色圆领袍，袍下角掖于带上，右手牵着马缰，左手执鞭。背景绘出明柱、一斗三升托替木式斗拱、枋、橼檐等仿木构建筑。

（临摹：张郁　撰文：孙建华　摄影：庞雷）

Saddled Horse (1) (Replica)

7th Year of Kaitai Era, Liao (1018 CE)

Height 223 cm; Width 292 cm

Unearthed from the tomb of Princess of Chenguo and her husband at Sibugetucun in Qinglongshanzhen, Naiman Banner, Inner Mongolia, in 1986. Mural was preserved on the original site. Its replica is in the Inner Mongolia Institute of Cultural Relics and Archaeology.

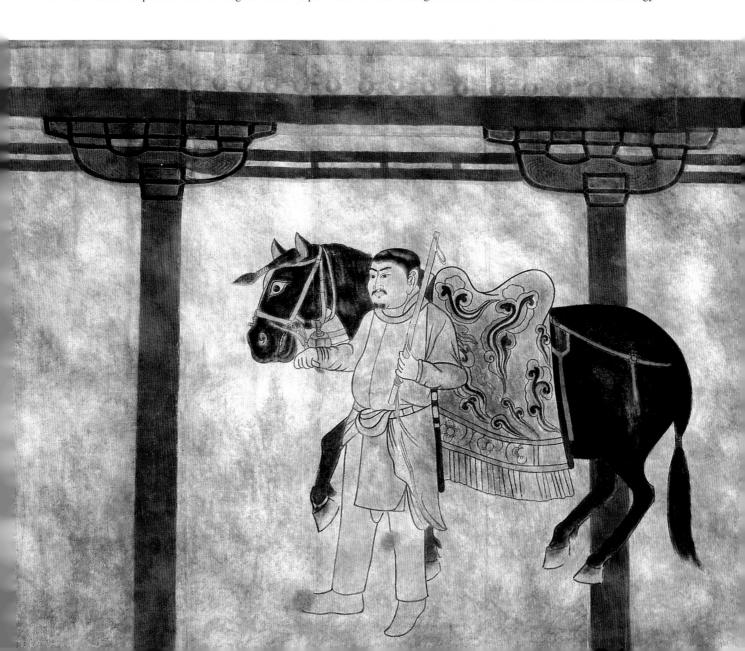

88. 鞍马图（一）（局部）

辽开泰七年（1018年）

人物高134厘米

1986年内蒙古奈曼旗青龙山镇斯布格图村辽陈国公主与驸马合葬墓出土。原址保存。

墓向136°。位于墓道西壁。一侍从牵着马站在廊庑之下，面朝墓外方向，作行走状。黑色牝马，额鬃和马尾均捆扎，鞍上满绘祥云图案。侍从身穿淡蓝色圆领袍，袍下角掖于带上，右手牵着马缰，左手执鞭。背景绘出明柱、一斗三升托替木式斗拱、枋、椽檐等仿木构建筑。

（撰文：孙建华　摄影：庞雷）

Saddled Horse (1) (Detail)

7th Year of Kaitai Era, Liao (1018 CE)

Figure height 134 cm

Unearthed from the tomb of Princess of Chenguo and her husband at Sibugetucun in Qinglongshanzhen, Naiman Banner, Inner Mongolia, in 1986. Preserved on the original site.

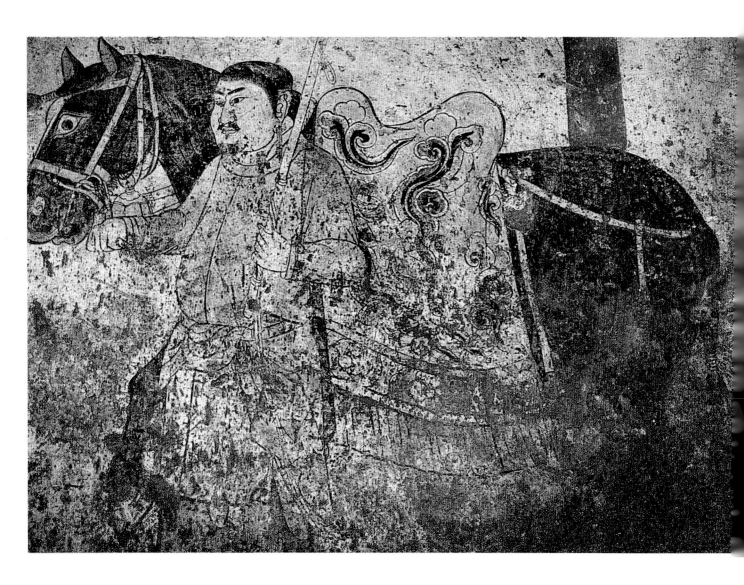

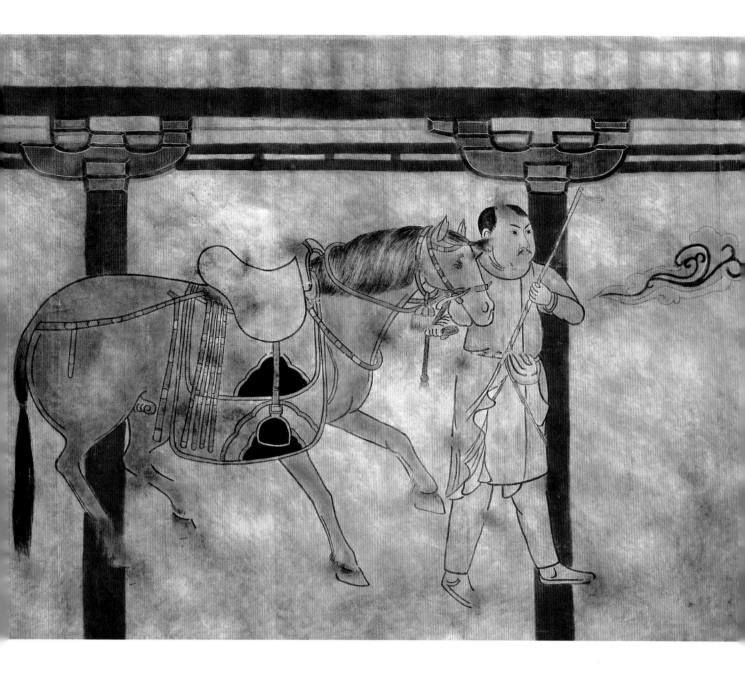

89.鞍马图（二）（摹本）

辽开泰七年（1018年）

高223、长297厘米

1986年内蒙古奈曼旗青龙山镇斯布格图村辽陈国公主与驸马合葬墓出土。原址保存。摹本现存于内蒙古自治区文物考古研究所。

墓向136°。位于墓道东壁。一侍从牵着马站在廊庑之下，面朝墓外方向，作行走状。侍从髡发，身穿淡蓝色圆领袍，袍下角掖于带上，下着裤，右手牵着马缰，左手执鞭。黄色牡马，额鬃捆扎，马尾中段也捆扎。人马前方有一朵彩云，背景绘出明柱、一斗三升托替木式斗拱、枋、椽檐等仿木构建筑。

（临摹：张郁　撰文：孙建华　摄影：庞雷）

Saddled Horse (2) (Replica)

7th Year of Kaitai Era, Liao (1018 CE)

Height 223 cm; Width 297 cm

Unearthed from the tomb of Princess of Chenguo and her husband at Sibugetucun in Qinglongshanzhen, Naiman Banner, Inner Mongolia, in 1986. Preserved on the original site. Its replica is in the Inner Mongolia Institute of Cultural Relics and Archaeology.

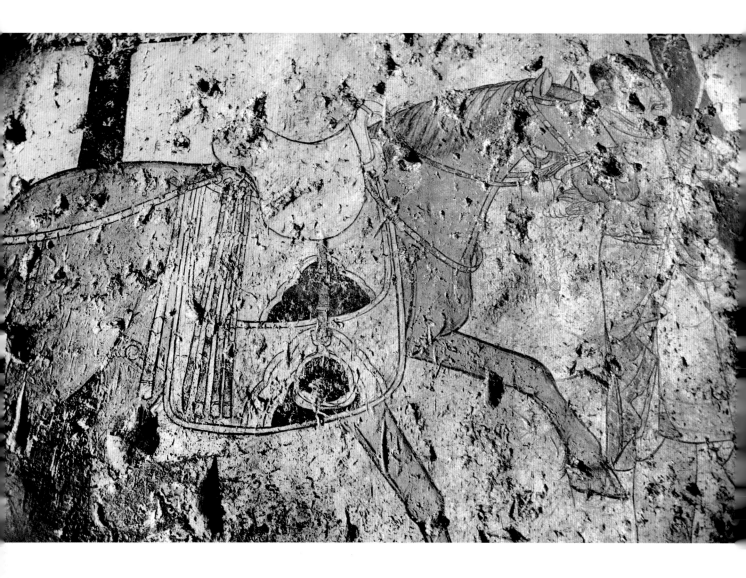

90.鞍马图（二）（局部）

辽开泰七年（1018年）

人物高140厘米

1986年内蒙古奈曼旗青龙山镇斯布格图村辽陈国公主与驸马合葬墓出土。原址保存。

墓向136°。位于墓道东壁。一侍从牵着马站在廊庑之下，面朝墓外方向，作行走状。侍从髡发，身穿淡蓝色圆领袍，袍下角掖于带上，下着裤，右手牵着马缰，左手执鞭。黄色牡马，额鬃捆扎，马尾中段也捆扎。人马前方有一朵彩云，背景绘出明柱、一斗三升托替木式斗拱、枋、椽檐等仿木构建筑。

<div align="right">（撰文：孙建华　摄影：庞雷）</div>

Saddled Horse (2) (Detail)

7th Year of Kaitai Era, Liao (1018 CE)

Figure height 140 cm

Unearthed from the tomb of Princess of Chenguo and her husband at Sibugetucun in Qinglongshanzhen, Naiman Banner, Inner Mongolia, in 1986. Preserved on the original site.

91. 男女侍者图

辽开泰七年（1018年）

人物高142～150厘米

1986年内蒙古奈曼旗青龙山镇斯布格图村辽陈国公主与驸马合葬墓出土。原址保存。

墓向136°。位于前室东壁北侧。一男一女两仆佣，面向后室站立。男仆身着蓝色圆领长袍，白色内衣，手捧渣斗。女佣身着淡黄色交领长袍，白色内衣，双手捧持白色帨巾。头顶及身后南侧上方绘祥云和飞鹤。

（撰文：孙建华　摄影：梁京明）

Male Servant and Maid

7th Year of Kaitai Era, Liao (1018 CE)

Figure height 142-150 cm

Unearthed from the tomb of Princess of Chenguo and her husband at Sibugetucun in Qinglongshanzhen, Naiman Banner, Inner Mongolia, in 1986. Preserved on the original site.

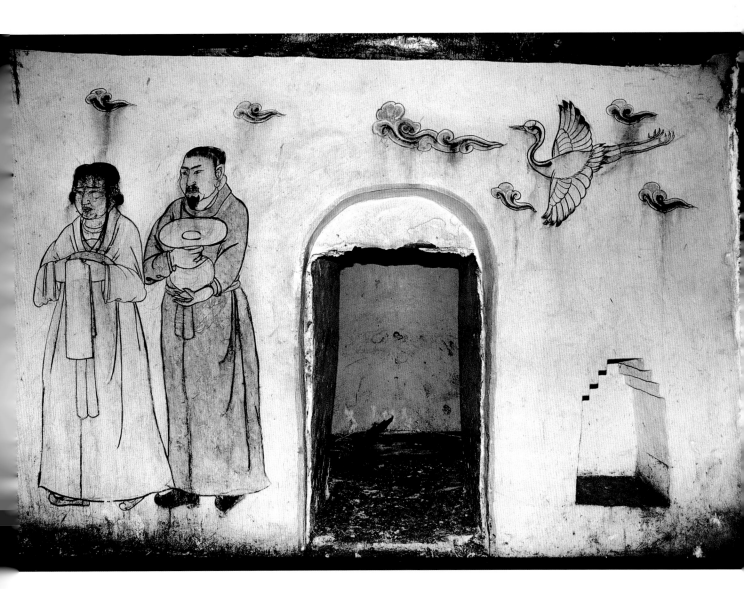

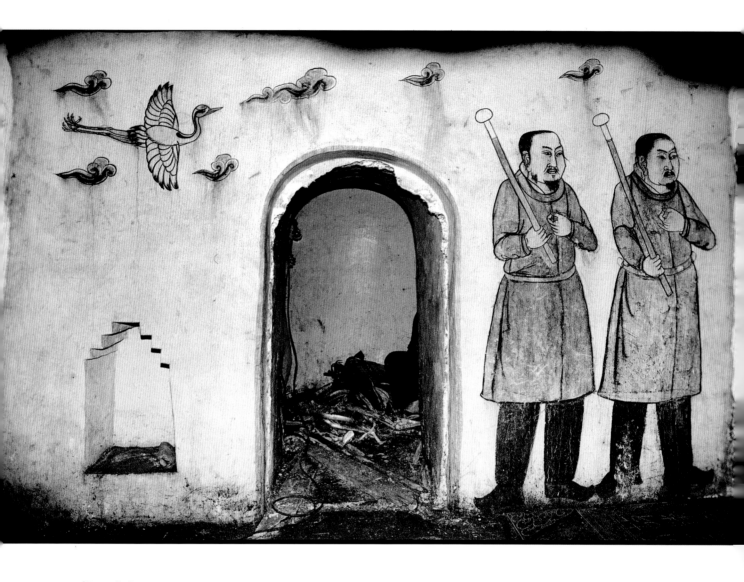

92.仪卫图

辽开泰七年（1018年）

人物高156厘米

1986年内蒙古奈曼旗青龙山镇斯布格图村辽陈国公主与驸马合葬墓出土。原址保存。

墓向136°。位于前室西壁北侧。二名手执骨朵的侍卫，面向后室站立。侍卫均着蓝色圆领袍，腰系革带，下着吊敦，脚穿黑色靴，右手持骨朵荷于肩，左手横于胸前。头顶及身后南侧上方绘祥云和飞鹤。

（撰文：孙建华　摄影：梁京明）

Ceremonial Guards

7th Year of Kaitai Era, Liao (1018 CE)

Figure height 156 cm

Unearthed from the tomb of Princess of Chenguo and her husband in Sibugetucun, Qinglongshanzhen, Naiman Banner, Inner Mongolia, in 1986. Preserved on the original site.

93.仪卫图（局部）

辽开泰七年（1018年）

人物高156厘米

1986年内蒙古奈曼旗青龙山镇斯布格图村辽陈国公主与驸马合葬墓出土。原址保存。

墓向136°。位于前室西壁北侧。二名手执骨朵的侍卫，面向后室站立。侍卫均着蓝色圆领袍，腰系革带，下着吊敦，脚穿黑色靴，右手持骨朵荷于肩，左手横于胸前。头顶及身后南侧上方绘祥云和飞鹤。

（撰文：孙建华　摄影：梁京明）

Ceremonial Guards (Detail)

7th Year of Kaitai Era, Liao (1018 CE)

Figure height 156 cm

Unearthed from the tomb of Princess of Chenguo and her husband in Sibugetucun, Qinglongshanzhen, Naiman Banner, Inner Mongolia, in 1986. Preserved on the original site.

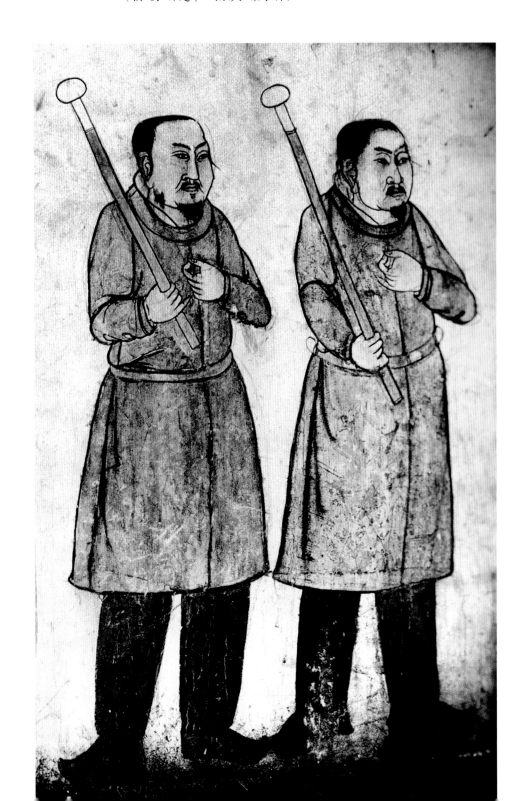

94.春水图（摹本）

辽太平十一年（1031年）

高350、宽240厘米

1992年内蒙古巴林右旗索布日嘎苏木辽庆陵东陵出土。壁画原址保存。摹本现存于内蒙古自治区文物考古研究所。

墓向140°。位于中室东南壁。表现的是春天的景致，以红底绿花的彩边为框。春季满山杏花盛开，山谷溪水中有天鹅和野鸭，溪旁柳树丛生，蒲公英花开放，天空中有南来的大雁。表现的应是四时捺钵中春水捕天鹅的场景。

（临摹：张俊德、郝毅强等　撰文：孙建华　摄影：庞雷）

Spring Water (Replica)

11th Year of Taiping Era, Liao (1031 CE)

Height 350 cm; Width 240 cm

Unearthed from the Eastern Mausoleum at Suoburigasum in Bairin Right Banner, Inner Mongolia, in 1992. The mural was preserved on the original site. Its replica is in the Inner Mongolia Institute of Cultural Relics and Archaeology.

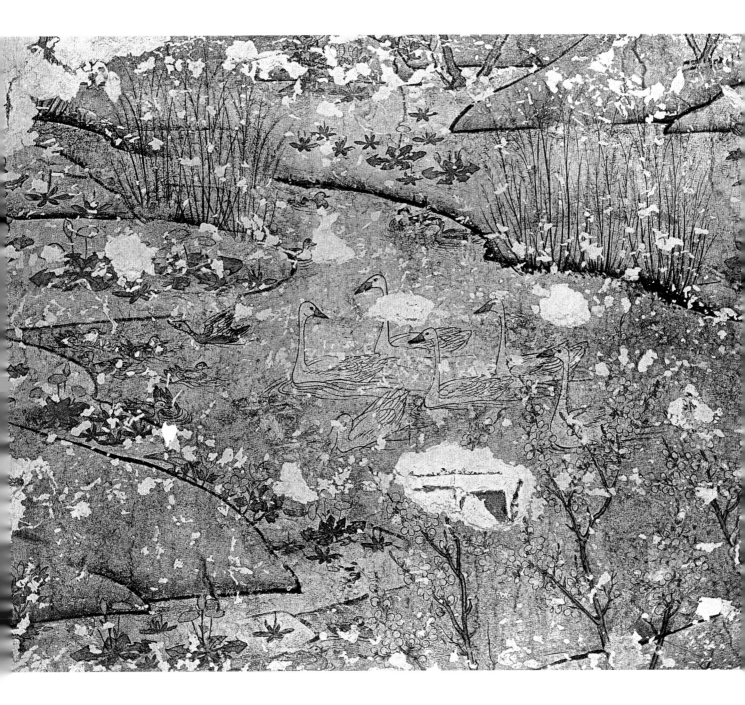

95.春水图（局部）

辽太平十一年（1031年）

1992年内蒙古巴林右旗索布日嘎苏木辽庆陵东陵出土。原址保存。

墓向140°。位于中室东南壁。春水图中右下的局部。水中游弋着天鹅、野鸭，并有展翅的大雁等。

（撰文：孙建华　摄影：孔群）

Spring Water (Detail)

11th Year of Taiping Era, Liao (1031 CE)

Unearthed from the Eastern Mausoleum at Suoburigasum in Bairin Right Banner, Inner Mongolia, in 1992. Preserved on the original site.

96.驻夏图（摹本）

辽太平十一年（1031年）

高350、宽240厘米

1992年内蒙古巴林右旗索布日嘎苏木辽庆陵东陵出土。壁画原址保存。摹本现存于内蒙古自治区文物考古研究所。

墓向140°。位于中室西南壁。表现出了山峦、水泽及牡丹、鹿，描绘的是夏季山花烂漫的景象。画面以红底绿花的彩边为框。以三株盛开的牡丹花为主，山野间有芍药、山菊、百合等野花，山中有鹿群分布，觅食、伫立、坐卧、奔跑或哺乳，还有行走的野猪，间以水景，表现的应为四时捺钵中夏天的场景。

（临摹：张俊德、郝毅强等　撰文：孙建华　摄影：庞雷）

Summer Encampment (Replica)

11th Year of Taiping Era, Liao (1031 CE)

Height 350 cm; Width 240 cm

Unearthed from the Eastern Mausoleum at Suoburigasum in Bairin Right Banner, Inner Mongolia, in 1992. The mural was preserved on the original site. Its replica is in the Inner Mongolia Institute of Cultural Relics and Archaeology.

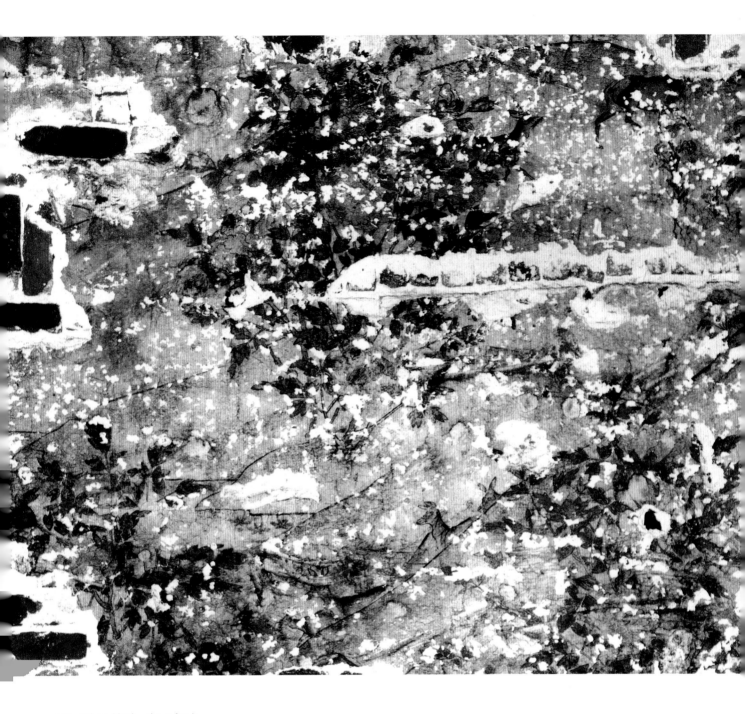

97.驻夏图（局部）

辽太平十一年（1031年）

1992年内蒙古巴林右旗索布日嘎苏木辽庆陵东陵出土。原址保存。

墓向140°。位于中室西南壁。驻夏图上段局部。有山野间奔跑的鹿群，以及绿树、花丛和山边的水泽。

（撰文：孙建华　摄影：孔群）

Summer Encampment (Detail)

11th Year of Taiping Era, Liao (1031 CE)

Unearthed from the Eastern Mausoleum at Suoburigasum in Bairin Right Banner, Inner Mongolia, in 1992. Preserved on the original site.

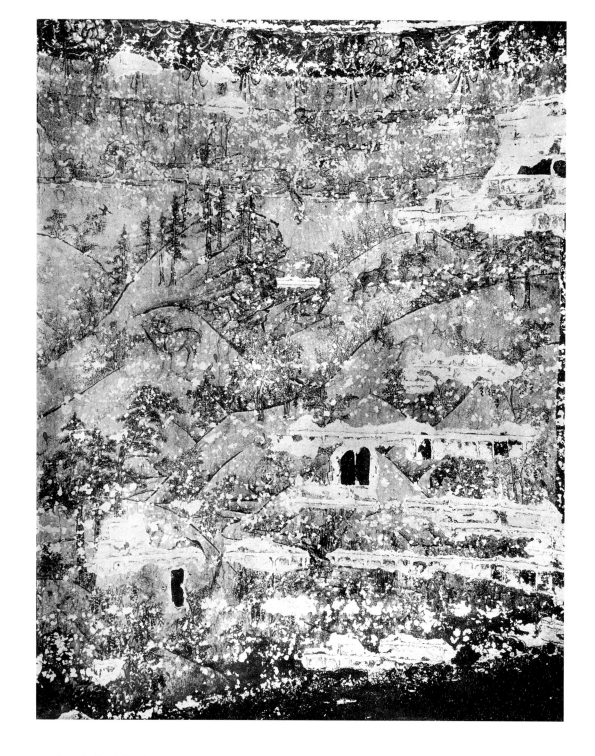

98.秋山图（摹本）

辽太平十一年（1031年）

高350、宽240厘米

1992年内蒙古巴林右旗索布日嘎苏木辽庆陵东陵出土。壁画原址保存。摹本现存于内蒙古自治区文物考古研究所。

墓向140°。位于中室西北壁。表现的是秋天的景象。画面以红底绿花的彩边为框。秋天的山野，树木都已染成了各种颜色，有翠绿、暗绿、橙红、紫红、杏黄、枯黄等，落叶松已落叶，樟子松还依然翠绿，山间和溪边有鹿群和野猪出没，天空中有南飞的大雁。表现的应是四时捺钵中"秋山射鹿"的场景。

（临摹：张俊德、郝毅强等　撰文：孙建华　摄影：庞雷）

Autumn Mountains (Replica)

11th Year of Taiping Era, Liao (1031 CE)

Height 350 cm; Width 240 cm

Unearthed from the Eastern Mausoleum at Suoburigasum in Bairin Right Banner, Inner Mongolia, in 1992. The mural was preserved on the original site. Its replica is in the Inner Mongolia Institute of Cultural Relics and Archaeology.

99.秋山图（局部一）

辽太平十一年（1031年）

1992年内蒙古巴林右旗索布日嘎苏木辽庆陵东陵出土。原址保存。

墓向140°。位于中室西北壁。秋山图中段局部。山野间的树木都已染成了各种颜色，山间和溪边有鹿和野猪。

<div align="right">（撰文：孙建华　摄影：孔群）</div>

Autumn Mountains (Detail 1)

11th Year of Taiping Era, Liao (1031 CE)

Unearthed from the Eastern Mausoleum at Suoburigasum in Bairin Right Banner, Inner Mongolia, in 1992. Preserved on the original site.

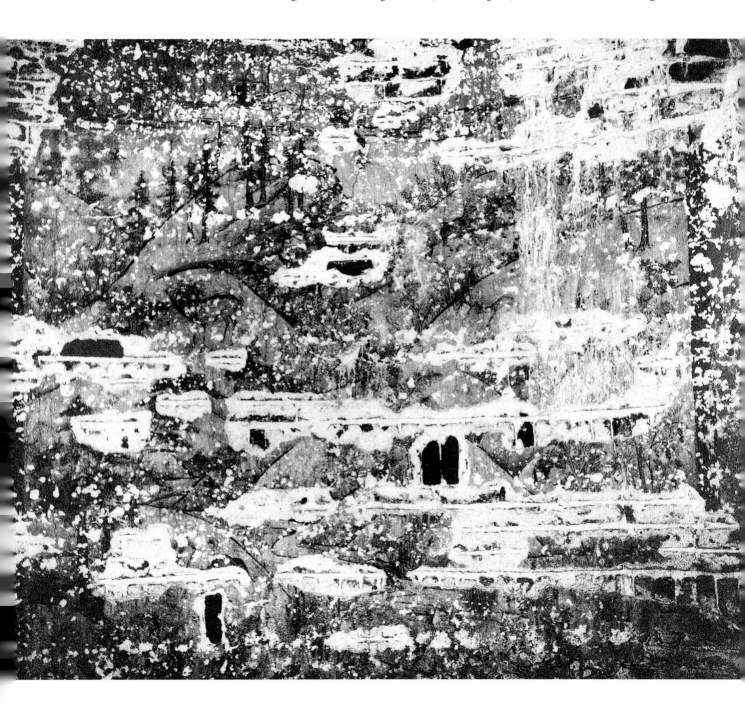

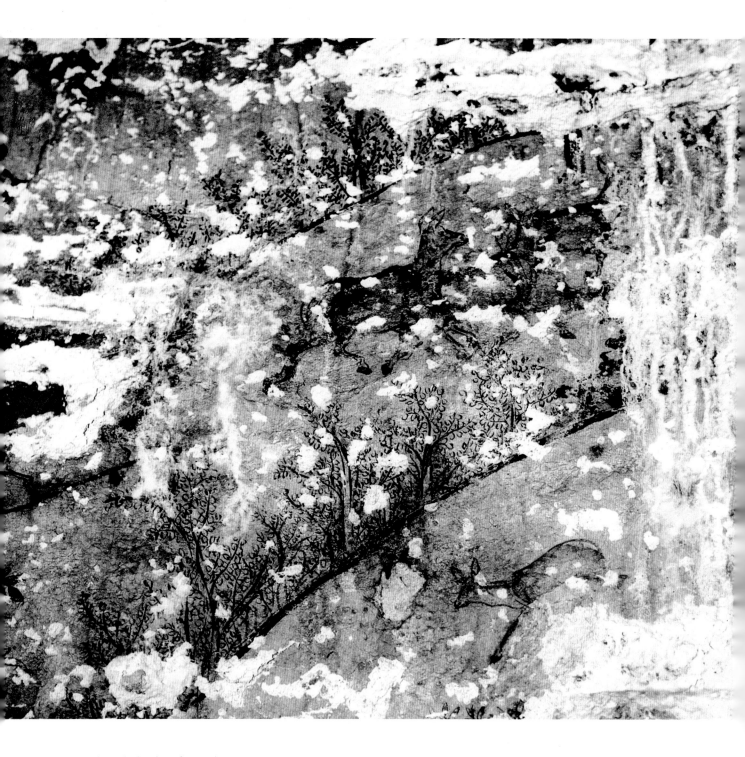

100. 秋山图（局部二）

辽太平十一年（1031年）

1992年内蒙古巴林右旗索布日嘎苏木辽庆陵东陵出土。原址保存。

墓向140°。位于中室西北壁。秋山图中段局部。画中有各种树木，山坡上有奔跑的鹿群。

（撰文：孙建华　摄影：孔群）

Autumn Mountains (Detail 2)

11th Year of Taiping Era, Liao (1031 CE)

Unearthed from the Eastern Mausoleum at Suoburigasum in Bairin Right Banner, Inner Mongolia, in 1992. Preserved on the original site.

101.坐冬图（摹本）

辽太平十一年（1031年）

高350、宽240厘米

1992年内蒙古巴林右旗索布日嘎苏木辽庆陵东陵出土。壁画原址保存。摹本现存于内蒙古自治区文物考古研究所。

墓向140°。位于中室东北壁。表现的是冬天的景象。画面地势较为平坦，山野间树木已大部分落叶，只有苍松还绿着，山谷中溪水已经结冰，草木已经枯黄，鹿群觅食或伫立山坡，猛虎伏藏在草木丛中。表现的应是四时捺钵中"坐冬行猎"的场景。

（临摹：张俊德、郝毅强等　撰文：孙建华　摄影：庞雷）

Winter Resting (Replica)

11th Year of Taiping Era, Liao (1031 CE)

Height 350 cm; Width 240 cm

Unearthed from the Eastern Mausoleum at Suoburigasum in Bairin Right Banner, Inner Mongolia, in 1992. The mural was preserved on the original site. Its replica is in the Inner Mongolia Institute of Cultural Relics and Archaeology.

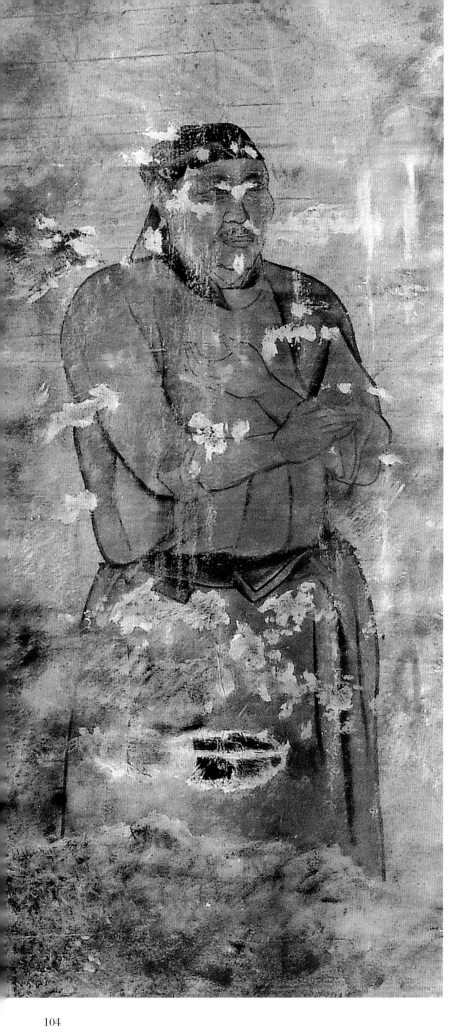

102.契丹官吏图（摹本）

辽太平十一年（1031年）

高160、宽78厘米

1992年内蒙古巴林右旗索布日嘎苏木辽庆陵东陵出土。壁画原址保存。摹本现存于内蒙古自治区文物考古研究所。

墓向140°。位于前室西耳室。契丹官吏图中的第三人。身着淡黄色圆领窄袖长袍，腰系黑色带，头戴黑色软巾，撸胳臂挽袖。

（临摹：张俊德、郝毅强等　撰文：孙建华　摄影：庞雷）

Khitan Official (Replica)

11th Year of Taiping Era, Liao (1031 CE)

Height 160 cm; Width 78 cm

Unearthed from the Eastern Mausoleum at Suoburigasum in Bairin Right Banner, Inner Mongolia, in 1992. The mural was preserved on the original site. Its replica is in the Inner Mongolia Institute of Cultural Relics and Archaeology.

103.汉人官吏图

辽太平十一年（1031年）

高163、宽78厘米

1992年内蒙古巴林右旗索布日嘎苏木辽庆陵东陵出土。原址保存。

墓向140°。位于前室西耳室。汉人官吏图中的第4人，汉装官吏，身着淡黄色圆领长袍，头戴黑色巾子，腰系红色带。人物上方有墨书契丹小字榜题。

（撰文：孙建华　摄影：孔群）

Han Official

11th Year of Taiping Era, Liao (1031 CE)

Height 163 cm; Width 78 cm

Unearthed from the Eastern Mausoleum at Suoburiga-sum in Bairin Right Banner, Inner Mongolia, in 1992. Preserved on the original site.

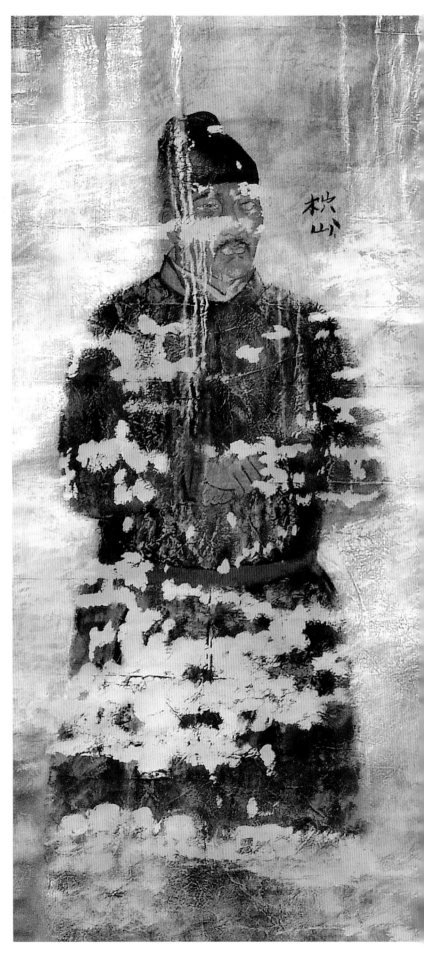

104. 契丹官吏图

辽大安三年（1087年）

人物身高160～170厘米

1997年内蒙古巴林右旗索布日嘎苏木辽庆陵陪葬墓耶律弘世墓出土。原址保存。

墓向160°。位于墓道东壁。三位契丹官吏，髡发，长袍，拱手或捧托物品站立。

（撰文：孙建华　摄影：张亚强）

Khitan Officials

3rd Year of Da'an Era, Liao (1087 CE)

Figures height 160-170 cm

Unearthed from the tomb of Yelü Hongshi, an attendant tomb of the Qing Mausoleum at Suoburigasum in Bairin Right Banner, Inner Mongolia, in 1997. Preserved on the original site.

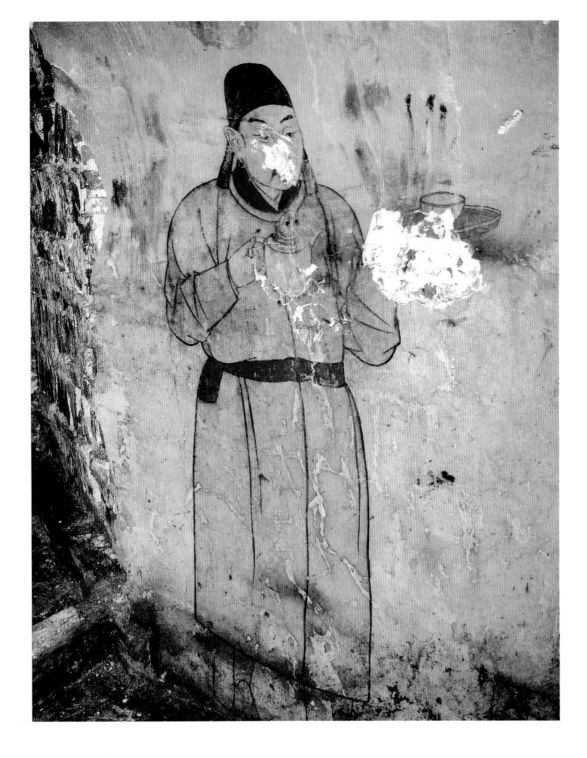

105.奉酒图

辽大安三年（1087年）

人物高175厘米

1997年内蒙古巴林右旗索布日嘎苏木辽庆陵陪葬墓耶律弘世墓出土。原址保存。

墓向160°。位于西耳室甬道南侧。一汉族男仆，头戴黑巾，身穿皂色圆领窄袖长袍，内着红色交领衫，腰束红带。一手端着劝盘、盏，一手执注子。

（撰文：孙建华　摄影：张亚强）

Wine Serving Scene

3rd Year of Da'an Era, Liao (1087 CE)

Figure height 175 cm

Unearthed from the tomb of Yelü Hongshi, an attendant tomb of the Qing Mausoleum at Suoburigasum in Bairin Right Banner, Inner Mongolia, in 1997. Preserved on the original site.

106.进奉图

辽大安三年（1087年）

人物高175厘米

1997年内蒙古巴林右旗索布日嘎苏木辽庆陵陪葬墓耶律弘世墓出土。原址保存。

墓向160°。位于东耳室甬道南侧。契丹男侍，髡发，身穿红色圆领窄袖长袍，内着褐色交领衫，腰系褐色带。双手端着一红色圆形托盘，其上放置一红色直腹碗。

（撰文：孙建华　摄影：张亚强）

Serving Scene

3rd Year of Da'an Era, Liao (1087 CE)

Figure height 175 cm

Unearthed from the tomb of Yelü Hongshi, an attendant tomb of the Qing Mausoleum at Suoburigasum in Bairin Right Banner, Inner Mongolia, in 1997. Preserved on the original site.

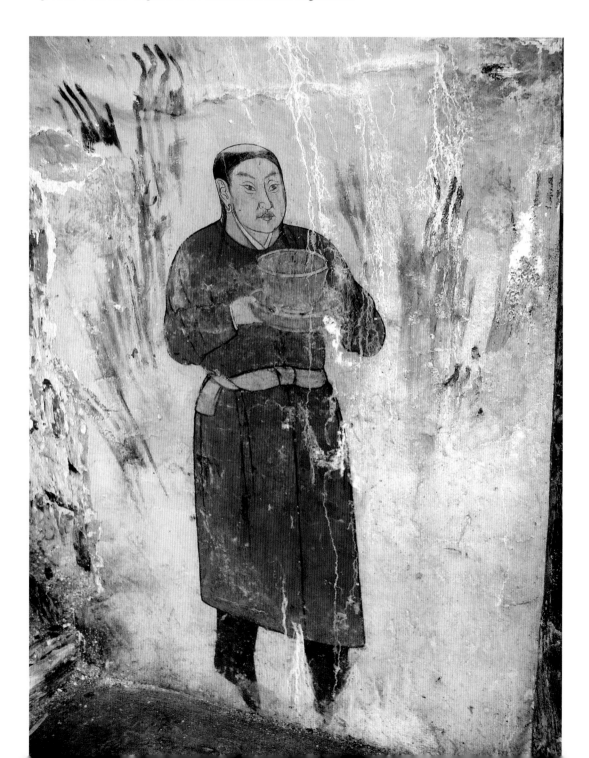

107.奉茶图

辽大安三年（1087年）

人物高175厘米

1997年巴林右旗索布日嘎苏木辽庆陵陪葬墓耶律弘世墓出土。原址保存。

墓向160°。位于西耳室甬道北侧。一汉装男侍，头戴黑巾，身穿红色圆领长袍，腰束带，双手端着一盏托与茶盏。

（撰文：孙建华　摄影：张亚强）

Tea Serving Scene

3rd Year of Da'an Era, Liao (1087 CE)

Figure height 175 cm

Unearthed from the tomb of Yelü Hongshi, an attendant tomb of the Qing Mausoleum at Suoburigasum in Bairin Right Banner, Inner Mongolia, in 1997. Preserved on the original site.

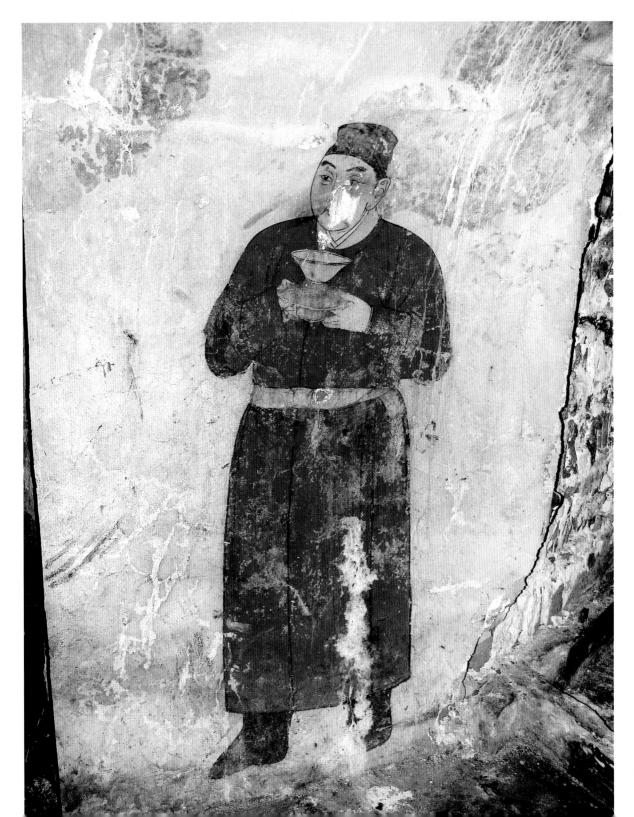

108.契丹男侍图

辽大安三年（1087年）

人物高175厘米

1997年内蒙古巴林右旗索布日嘎苏木辽庆陵陪葬墓耶律弘世墓出土。原址保存。

墓向160°。位于东耳室甬道北侧。契丹男侍，髡发，身穿淡黄色长袍，腰系褐色带，左侧佩带短刀。双手端着一红色圆形漆盘，内放一斗笠盏。

（撰文：孙建华　摄影：张亚强）

Khitan Male Servant

3rd Year of Da'an Era, Liao (1087 CE)

Figure height 175 cm

Unearthed from the tomb of Yelü Hongshi, an attendant tomb of the Qing Mausoleum at Suoburigasum in Bairin Right Banner, Inner Mongolia, in 1997. Preserved on the original site.

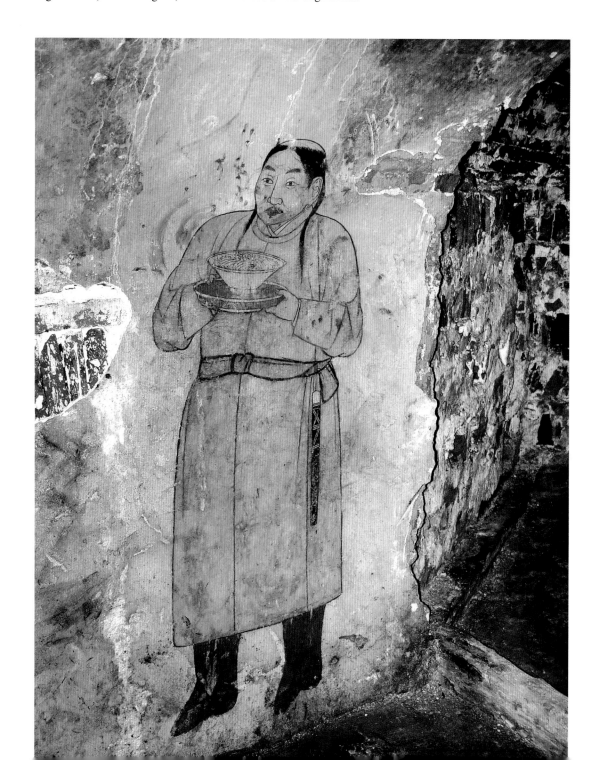

109.石门、男侍图

辽（907～1125年）

人物高160厘米

1994年内蒙古阿鲁科尔沁旗东沙布日台乡宝山村2号墓出土。原址保存。

墓向95°。位于墓室西壁。石门施红彩，上有墨书"朱门"、"永固"。门额顶部白描莲花宝珠。石门左、右两侧画有2男仆，左侧男仆留垂髻，着圆领长袍、红色裤，行叉手礼；右侧男仆戴黄色幞头，着浅褐色袍、黑色靴，行叉手礼。

（撰文：孙建华　摄影：庞雷）

Stone Gate and Male Servants

Liao (907-1125 CE)

Figure height 160 cm

Unearthed from Tomb M2 at Baoshancun in Dongshaburitai, Ar Horqin Banner, Inner Mongolia, in 1994. Preserved on the original site.

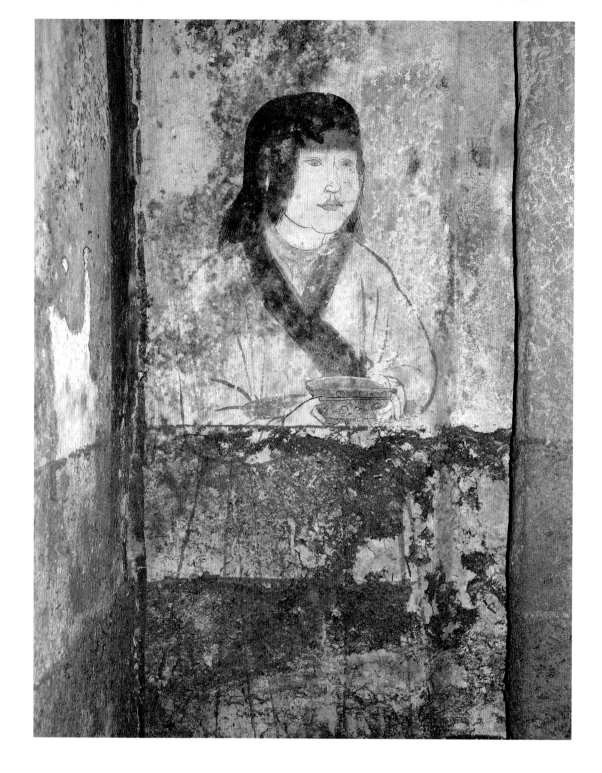

110.女侍图（一）

辽（907～115年）

人物高160厘米

1994年内蒙古阿鲁科尔沁旗东沙布日台乡宝山村2号墓出土。原址保存。

墓向95°。位于石室东壁北侧。女侍披发垂髻，着棕红色左衽长袍，红色腰带，内着红衫，双手捧持一大口碗，碗上有卷草纹装饰。

（撰文：孙建华　摄影：庞雷）

Maid (1)

Liao (907-1125 CE)

Figure height 160 cm

Unearthed from Tomb M2 at Baoshancun in Dongshaburitai, Ar Horqin Banner, Inner Mongolia, in 1994. Preserved on the original site.

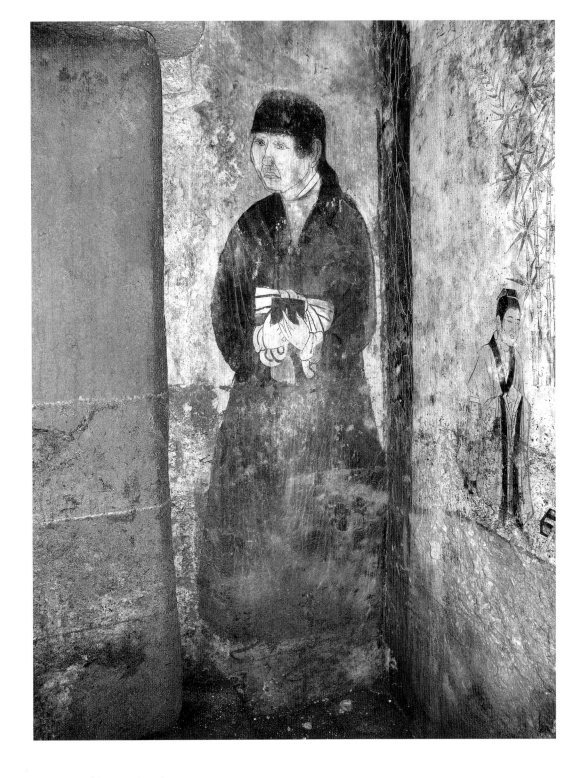

111.女侍图（二）

辽（907～1125年）

人物高160厘米

1994年内蒙古阿鲁科尔沁旗东沙布日台乡宝山村2号墓出土。原址保存。

墓向95°。位于石室东壁南侧。女侍留垂髻，戴圆帽，着棕色交领左衽长袍，束淡黄色腰带，内着红衫，双手捧持一黑色奁盒。

（撰文：孙建华　摄影：庞雷）

Maid (2)

Liao (907-1125 CE)

Figure height 160 cm

Unearthed from Tomb M2 at Baoshancun in Dongshaburitai, Ar Horqin Banner, Inner Mongolia, in 1994.

Preserved on the original site.

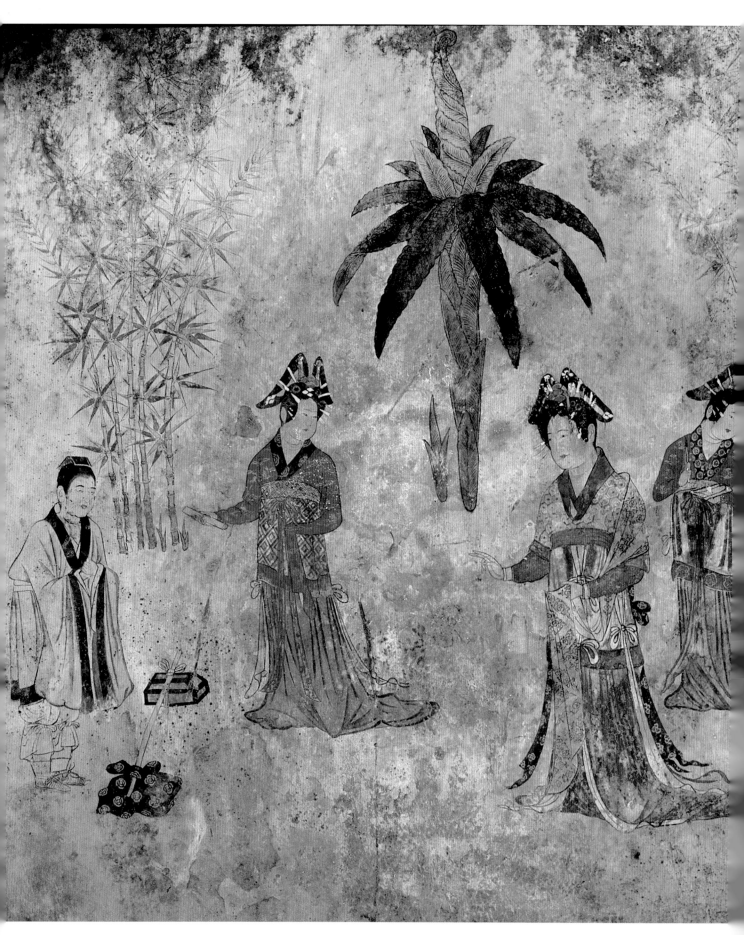

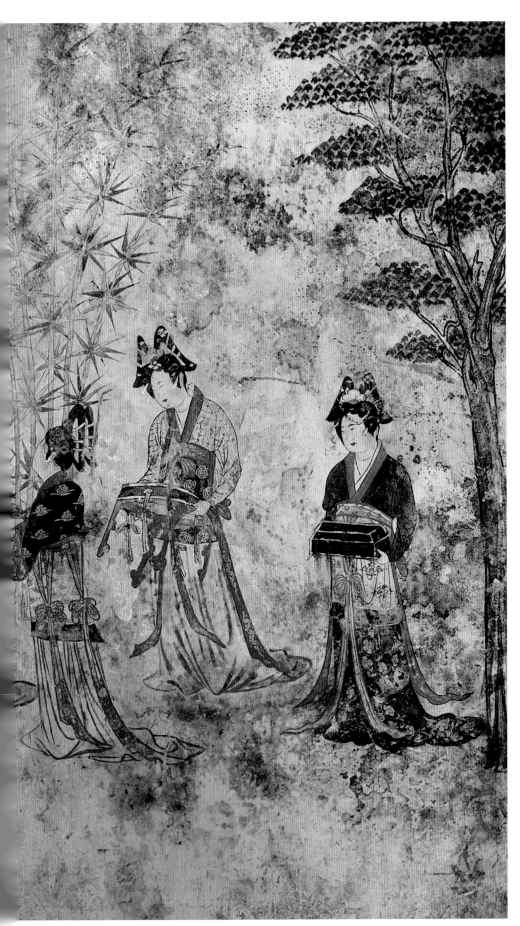

112. 寄锦图

辽（907～1125年）

高228、宽336厘米

1994年内蒙古阿鲁科尔沁旗东沙布
日台乡宝山村2号墓出土。原址保
存。

墓向95°。位于石室南壁。以棕色
宽带为框，画中七个人物交错排
开。正中的是贵妇，身边有五侍女
和一书童。侍女发型、装束与贵
妇相似。背景有芭蕉、翠柏、竹
丛。左上角橘黄色框内有墨书题诗
"□□征辽岁月深，苏娘憔[悴]□
难任，丁宁织寄迥[文] [锦]，表妾
平生缱绻心"。

（撰文：孙建华　摄影：梁京明）

Mailing the Brocade

Liao (907-1125 CE)

Height 228 cm; Width 336 cm

Unearthed from Tomb M2 at
Baoshancun in Dongshaburitai, Ar
Horqin Banner, Inner Mongolia, in
1994. Preserved on the original site.

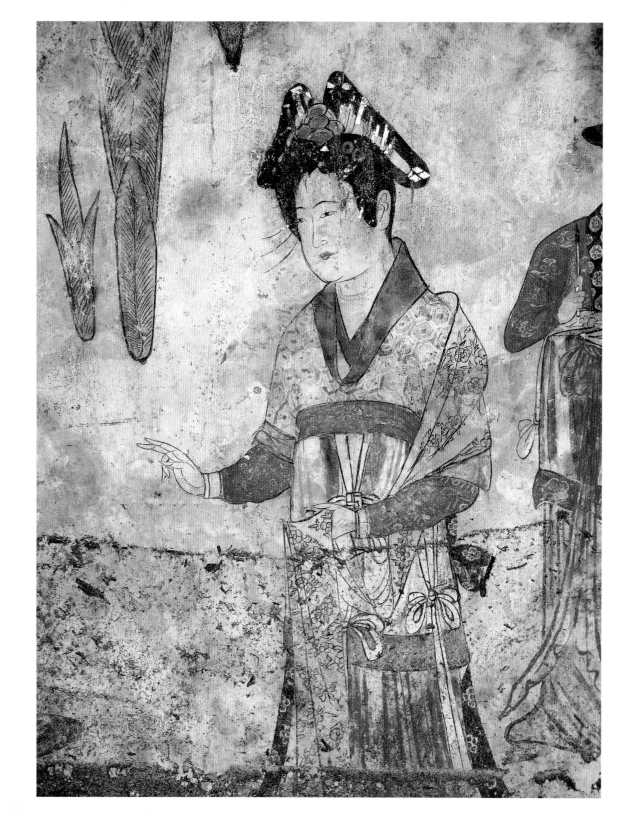

113. 寄锦图（局部一）

辽（907～1125年）

人物高约160厘米

1994年内蒙古阿鲁科尔沁旗东沙布日台乡宝山村2号墓出土。原址保存。墓向95°。位于石室南壁。寄锦图中的贵妇，梳蝶形双鬟髻，头插金钗贴有金箔，上着红色窄袖短衫，外罩锦绣半袖，下着红花长裙，束红带，着蓝色抱肚，挽绣花帔帛，雍容华贵。左手托帔帛，右手前指。

（撰文：孙建华　摄影：庞雷）

Mailing the Brocade
(Detail 1)

Liao (907-1125 CE)

Figure height ca. 160 cm

Unearthed from Tomb M2 at Baoshancun in Dongshaburitai, Ar Horqin Banner, Inner Mongolia, in 1994. Preserved on the original site.

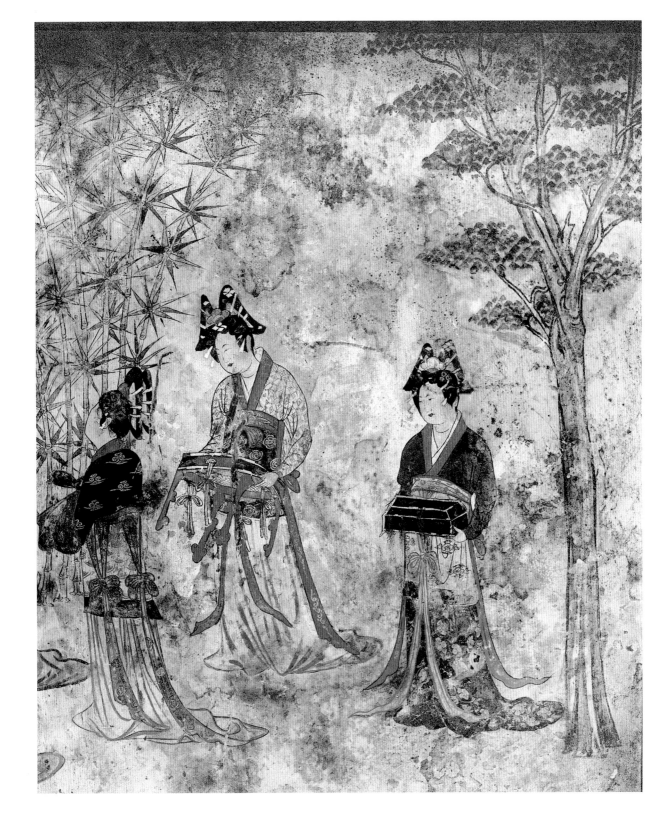

114.寄锦图（局部二）

辽（907～1125年）

人物高约160厘米

1994年内蒙古阿鲁科尔沁旗东沙布日台乡宝山村2号墓出土。原址保存。
墓向95°。位于石室南壁。寄锦图中的三侍女,立于妇人之后。均着交领
窄袖衫，长裙，围抱肚，垂绦带。一人手持笔，一人手捧盝顶盖盒，一
人手端四足圆凳，环侍于主人身旁。

（撰文：孙建华　摄影：庞雷）

Mailing the Brocade (Detail 2)

Liao (907-1125 CE)

Figures height ca. 160 cm

Unearthed from Tomb M2 at Baoshancun
in Dongshaburitai, Ar Horqin Banner, Inner
Mongolia, in 1994. Preserved on the original site.

115.寄锦图（局部三）

辽（907～1125年）

人物高约160厘米

1994年内蒙古阿鲁科尔沁旗东沙布日台乡宝山村2号墓出土。原址保存。

墓向95°。位于石室南壁。寄锦图中的书僮与侍女。侍女红衫蓝裙，围蓝锦抱肚，红色长绦带，面向贵妇，右手拿一卷书正待交与僮仆。男僮束发带巾，身着黑色包边的淡红色交领宽袖长衫，白裤棕靴，面对贵妇，拱手而立，地面放着挑担，两端挂着包裹与盝盒。

（撰文：孙建华　摄影：庞雷）

Mailing the Brocade (Detail 3)

Liao (907-1125 CE)

Figures height ca. 160 cm

Unearthed from Tomb M2 at Baoshancun in Dongshaburitai, Ar Horqin Banner, Inner Mongolia, in 1994. Preserved on the original site.

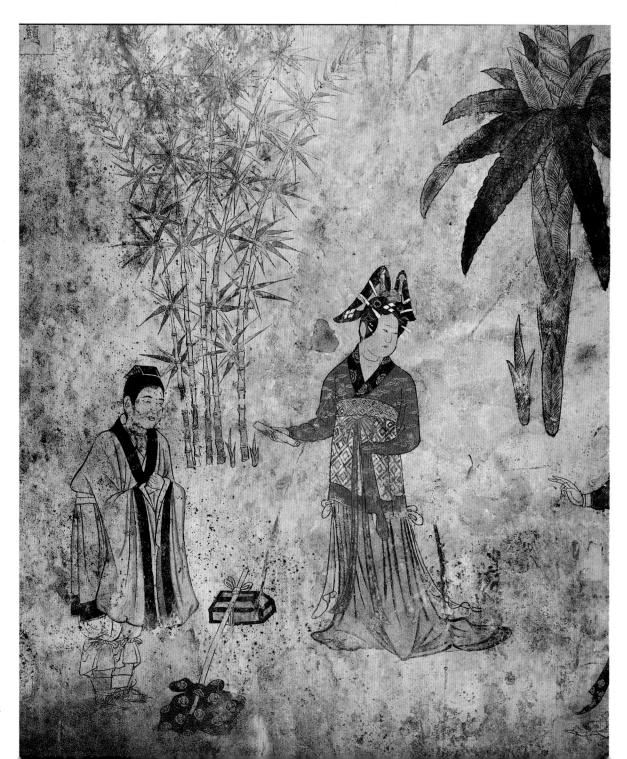

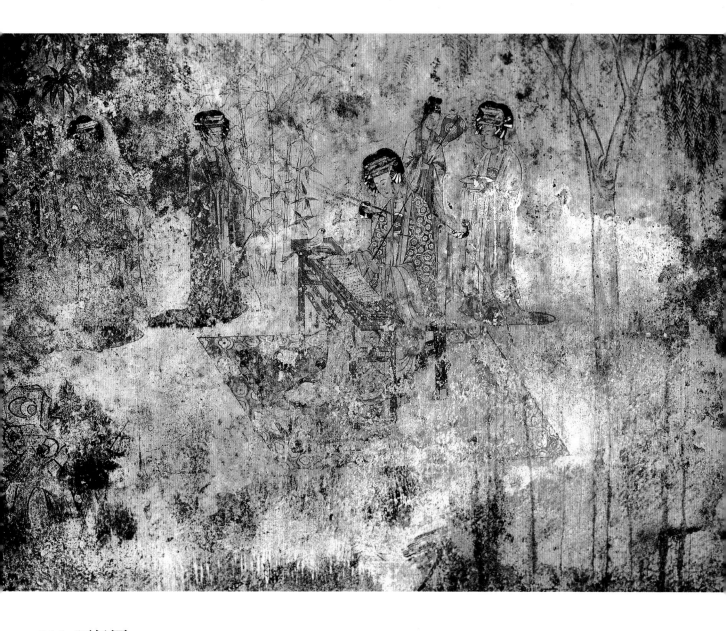

116. 颂经图

辽（907～1125年）

高228、宽336厘米

1994年内蒙古阿鲁科尔沁旗东沙布日台乡宝山村2号墓出土。原址保存。

墓向95°。位于石室北壁。绘有2男4女，中心一贵妇端坐椅上，前置长案，上放经卷，案头立1只红嘴白鹦鹉。贵妇前后有男女侍者环立。周围有湖石、棕榈、风竹和垂柳。右上角有墨书题诗"雪衣丹嘴陇山禽｜每受宫闱指教深｜不向人前出凡语｜声声[皆]是念经音｜"。

<div align="right">（撰文：孙建华　摄影：梁京明）</div>

Reciting Scriptures

Liao (907-1125 CE)

Height 228 cm; Width 336 cm

Unearthed from Tomb M2 at Baoshancun in Dongshaburitai, Ar Horqin Banner, Inner Mongolia, in 1994. Preserved on the original site.

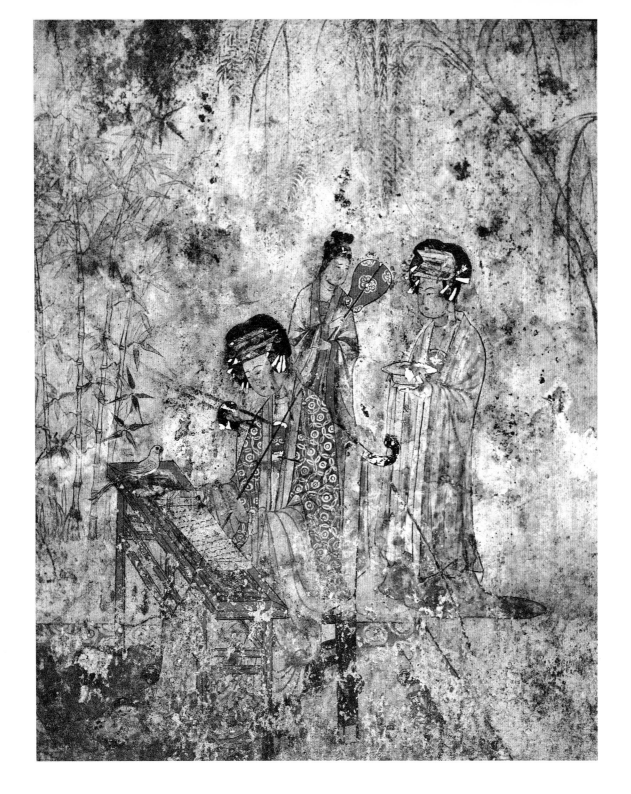

117. 颂经图（局部一）

辽（907～1125年）

高160厘米

1994年内蒙古阿鲁科尔沁旗东沙布日台乡宝山村2号墓出土。原址保存。墓向95°。位于石室北壁。贵妇云鬟抱面，佩金钗，着红色广袖衫，外罩红地毯路纹褙子，端坐于高背椅上，左手持拂尘，右手按经卷，虔诚吟读经书。身后站立两侍女，一个梳双髻，着蓝色长衫，手拿红色纨扇；另一个发与贵妇相同，着蓝色广袖长褙子，内着红裙拖地，双手捧着香炉。

（撰文：孙建华　摄影：庞雷）

Reciting Scriptures (Detail 1)

Liao (907-1125 CE)

Height 160 cm

Unearthed from Tomb M2 at Baoshancun in Dongshaburitai, Ar Horqin Banner, Inner Mongolia, in 1994. Preserved on the original site.

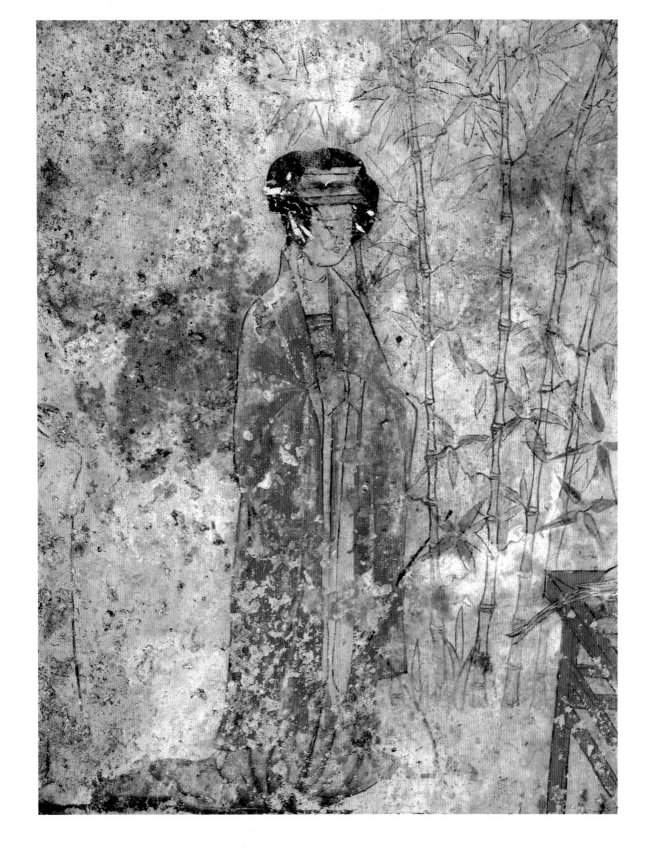

118.颂经图（局部二）

辽（907～1125年）

高160厘米

1994年内蒙古阿鲁科尔沁旗东沙布日台乡宝山村2号墓出土。原址保存。墓向95°。位于石室北壁。颂经图中的侍女，红色开襟广袖长襦，内着红衫，恭敬地站立在案前。

<div align="right">（撰文：孙建华　摄影：庞雷）</div>

Reciting Scriptures (Detail 2)

Liao (907-1125 CE)

Height 160 cm

Unearthed from Tomb M2 at Baoshancun in Dongshaburitai, Ar Horqin Banner, Inner Mongolia, in 1994. Preserved on the original site.

119.颂经图（局部三）

辽（907～1125年）

1994年内蒙古阿鲁科尔沁旗东沙布日台乡宝山2号墓出土。原址保存。

墓向95°。位于石室北壁。鹦鹉站立在长案右侧的金托上，白色的羽毛，勾喙点红。

<div align="right">（撰文：孙建华　摄影：庞雷）</div>

Reciting Scriptures (Detail 3)

Liao (907-1125 CE)

Unearthed from Tomb M2 at Baoshancun in Dongshaburitai, Ar Horqin Banner, Inner Mongolia, in 1994. Preserved on the original site.

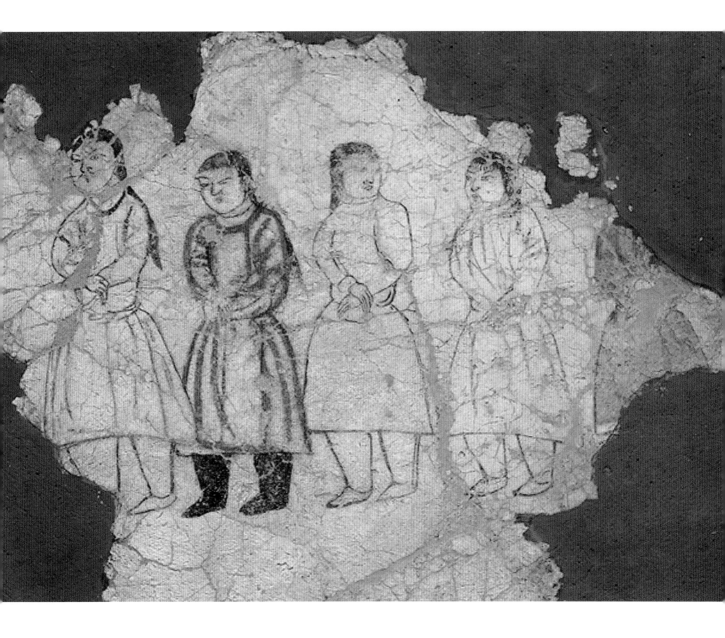

120.侍从图

辽（907～1125年）

长60、宽48厘米

2003年内蒙古科尔沁左翼后旗吐尔基山辽墓出土。现存于内蒙古自治区文物考古研究所。

墓向115°。位于墓室甬道东壁。五名契丹装束的侍从，均披长发，身着圆领紧袖长袍，下着靴或吊敦，两手相交站立。

（撰文：孙建华　摄影：庞雷）

Attendants

Liao (907-1125 CE)

Length 60 cm; Width 48 cm

Unearthed from the Liao tomb at Tuerjishan in Horqin Left Rear Banner, Inner Mongolia, in 2003. Preserved in the Inner Mongolia Institute of Cultural Relics and Archaeology.

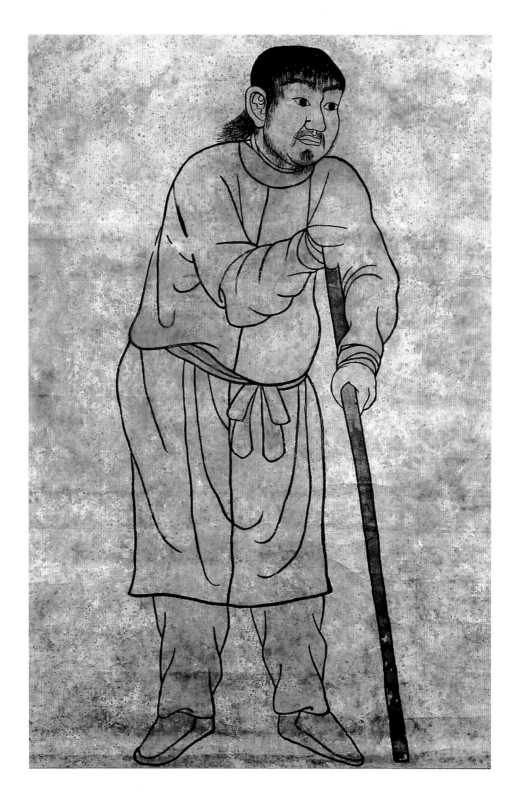

121.门吏图（一）（摹本）

辽（907～1125年）

人物高约190厘米

1991年内蒙古巴林右旗岗根苏木床金沟5号墓出土。壁画原址保存。摹本现存于内蒙古自治区文物考古研究所。

墓向140°。位于天井南墙外壁西侧。门吏留垂髫，髭须，着圆领淡棕色长袍，腰扎绿色带，着黄色吊敦。左手握一长杆骨朵，右手搭于骨朵头上，拄于左腋下，神情闲散。

（临摹：吴苏荣贵　撰文：孙建华　摄影：庞雷）

Door Guard (1) (Replica)

Liao (907-1125 CE)

Figure Height ca. 190 cm

Unearthed from Tomb M5 at Chuangjingou in Ganggensum, Bairin Right Banner, Inner Mongolia, in 1991. Mural was preserved on the original site. Its replica is in the Inner Mongolia Institute of Cultural Relics and Archaeology.

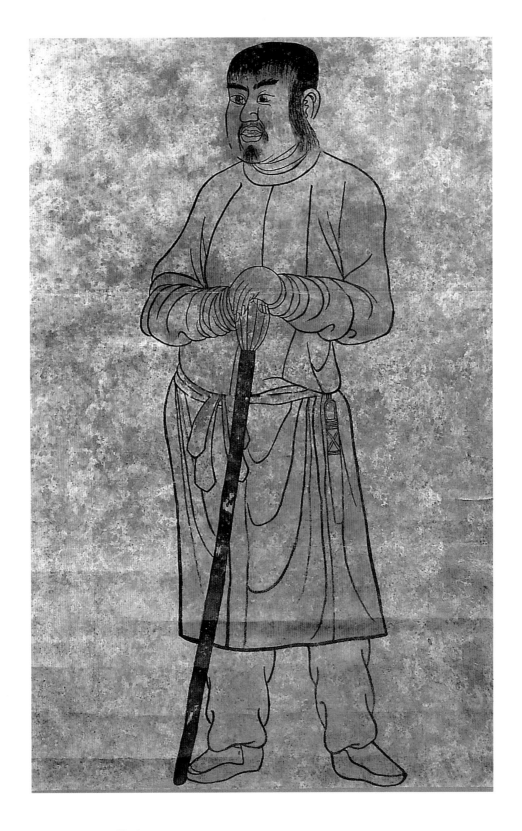

122.门吏图（二）（摹本）

辽（907～1125年）

人物高约190厘米

1991年内蒙古巴林右旗岗根苏木床金沟5号墓出土。壁画原地保存。摹本现存于内蒙古自治区文物考古研究所。

墓向140°。位于天井南墙外壁东侧。门吏垂髻，着圆领窄袖长袍，腰束带，腰带左侧悬配短刀，双手拄握一长杆骨朵。

（临摹：吴苏荣贵　撰文：孙建华　摄影：庞雷）

Door Guard (2) (Replica)

Liao (907-1125 CE)

Figure height ca. 190 cm

Unearthed from Tomb M5 at Chuangjingou in Ganggensum, Bairin Right Banner, Inner Mongolia, in 1991. Mural was preserved on the original site. Its replica is in the Inner Mongolia Institute of Cultural Relics and Archaeology.

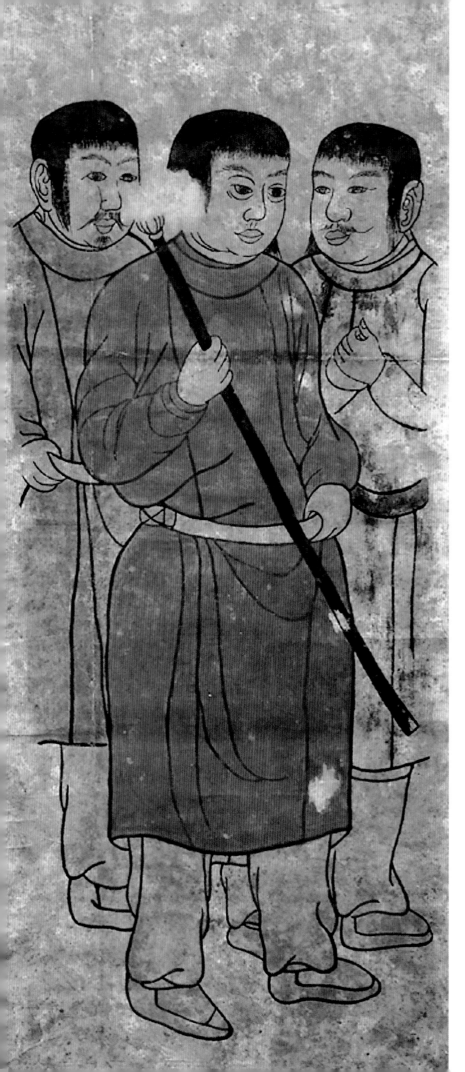

123.仪卫图（摹本）

辽（907～1125年）

人物高约160厘米

1991年内蒙古巴林右旗岗根苏木床金沟5号墓出土。壁画原址保存。摹本现存于内蒙古自治区文物考古研究所。

墓向140°。位于天井南壁东侧。三位契丹侍卫。前立侍卫，留垂髻，身着红色圆领长袍，下着土黄色吊敦，腰系革带，右手握骨朵，左手握腰带。后立绿衣侍卫，也留垂髻，右手握腰带；蓝衣侍卫行叉手礼。

（临摹：吴苏荣贵　撰文：孙建华

摄影：庞雷）

Ceremonial Guards (Replijca)

Liao (907-1125 CE)

Figures Height ca. 160 cm

Unearthed from Tomb M5 at Chuangjingou in Ganggensum, Bairin Right Banner, Inner Mongolia, in 1991. Mural was preserved on the original site. Its replica is in the Inner Mongolia Institute of Cultural Relics and Archaeology .

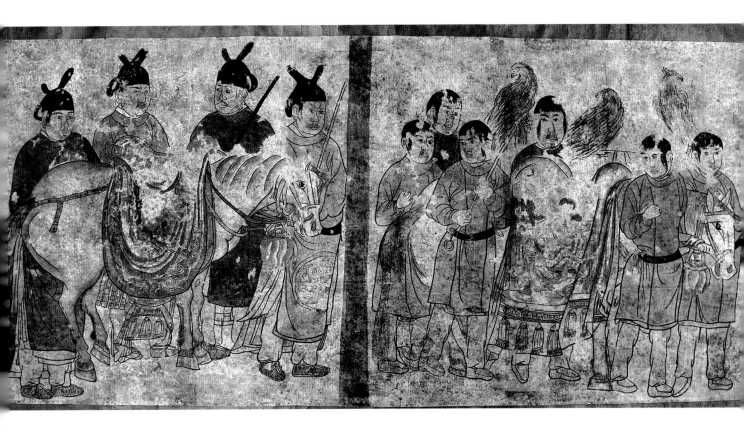

124.鞍马、仪卫图（摹本）

辽（907～1125年）

高220、宽470厘米

1991年内蒙古巴林右旗岗根苏木床金沟5号墓出土。壁画原址保存。摹本现存于内蒙古自治区文物考古研究所。

墓向140°。位于天井西壁。以红色框分为两栏。两组画面分别为鞍马和仪卫，似准备出行。左侧四人汉式装束，簇拥着一匹鞍鞯齐备、装饰华丽的马，均头戴黑色交脚幞头，二人身穿棕红色圆领长袍，两人身穿橘红色圆领长袍立于马内侧，马身披挂鞍鞯。右侧六人契丹装束，均留垂髻，亦簇拥着一匹鞍马，其中三人各驾着一只海冬青，靠近马首的一名随从手拿马鞭。

（临摹：吴苏荣贵　撰文：孙建华　摄影：孔群）

Saddled Horses, Ceremonial Guards (Replica)

Liao (907-1125 CE)

Height 220 cm; Width 470 cm

Unearthed from Tomb M5 at Chuangjingou in Ganggensum, Bairin Right Banner, Inner Mongolia, in 1991. Mural was preserved on the original site. Its replica is in the Inner Mongolia Institute of Cultural Relics and Archaeology.

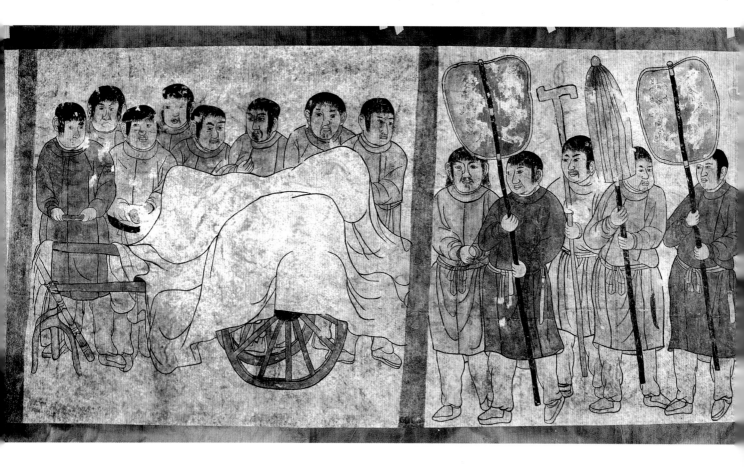

125. 车舆、仪卫图（摹本）

辽（907～1125年）

高220、宽470厘米

1991年内蒙古巴林右旗岗根苏木床金沟5号墓出土。壁画原址保存。摹本现存于内蒙古自治区文物考古研究所。

墓向140°。位于天井东壁。以红色框分为两栏。左侧画面主体是一卸去驼或马的车舆，上蒙白布，后面有男侍八人，均留垂髻，身着圆领窄袖长袍。右侧五人，亦留垂髻，身着圆领窄袖长袍，持仪仗，其中二人手执红色扇，一人手持绿伞，一人抄手而立。

（临摹：吴苏荣贵　撰文：孙建华　摄影：孔群）

Cart, Ceremonial Guards (Replica)

Liao (907-1125 CE)

Height 220 cm; Width 470 cm

Unearthed from Tomb M5 at Chuangjingou in Ganggensum, Bairin Right Banner, Inner Mongolia, in 1991. Mural was preserved on the original site. Its replica is in the Inner Mongolia Institute of Cultural Relics and Archaeology.

126. 飞鹤图（摹本）

辽（907～1125年）

高60、宽112厘米

1991年内蒙古巴林右旗岗根苏木床金沟5号墓出土。壁画原址保存。摹本现存于内蒙古自治区文物考古研究所。

墓向140°。位于前室甬道东壁上部。鹤面向后室，鹤顶勾红，双腿后伸，展翅飞翔。

（临摹：吴苏荣贵　撰文：孙建华　摄影：庞雷）

Flying Crane (Repllca)

Liao (907-1125 CE)

Height 60 cm; Width 112 cm

Unearthed from Tomb M5 at Chuangjingou in Ganggensum, Bairin Right Banner, Inner Mongolia, in 1991. Mural was preserved on the original site. Its replica is in the Inner Mongolia Institute of Cultural Relics and Archaeology.

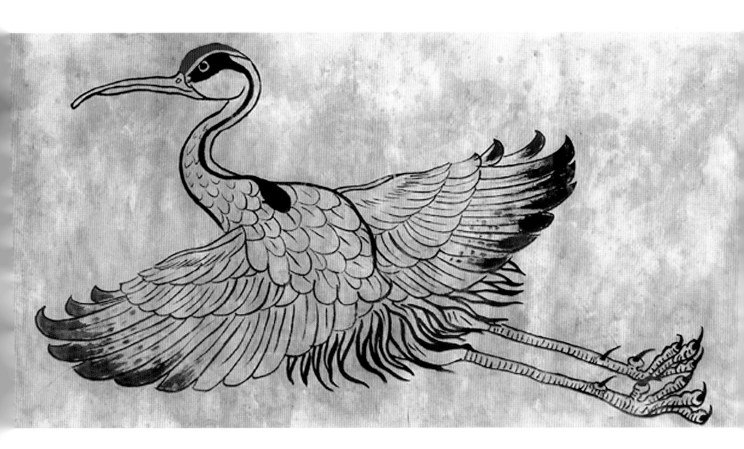

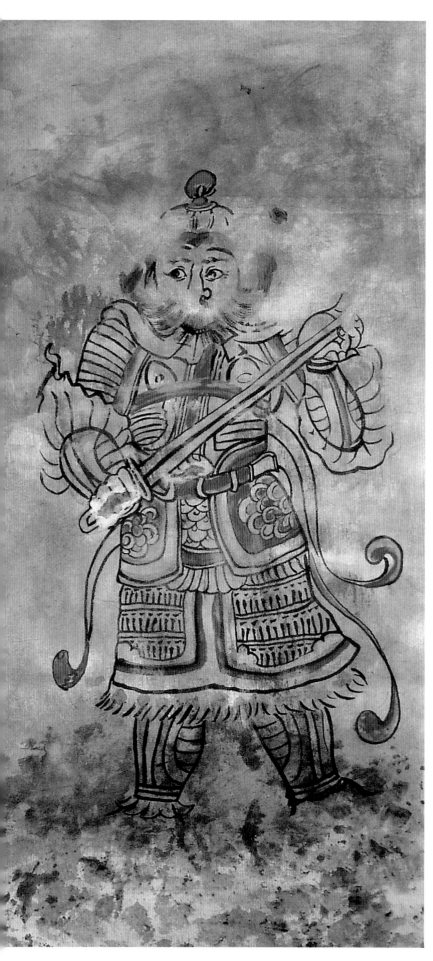

127.门神图（一）（摹本）

辽（907～1125年）

人物高约93厘米

1991年内蒙古巴林右旗岗根苏木床金沟5号墓出土。壁画原址保存。摹本现存于内蒙古自治区文物考古研究所。

墓向140°。位于前室东壁南段壁龛内。门神身着甲胄，右手握剑柄，左手托剑首。

（临摹：吴苏荣贵　撰文：孙建华　摄影：庞雷）

Door God (1) (Replica)

Liao (907-1125 CE)

Figure height ca. 93 cm

Unearthed from Tomb M5 at Chuangjingou in Ganggensum, Bairin Right Banner, Inner Mongolia, in 1991. Mural was preserved on the original site. Its replica is in the Inner Mongolia Institute of Cultural Relics and Archaeology.

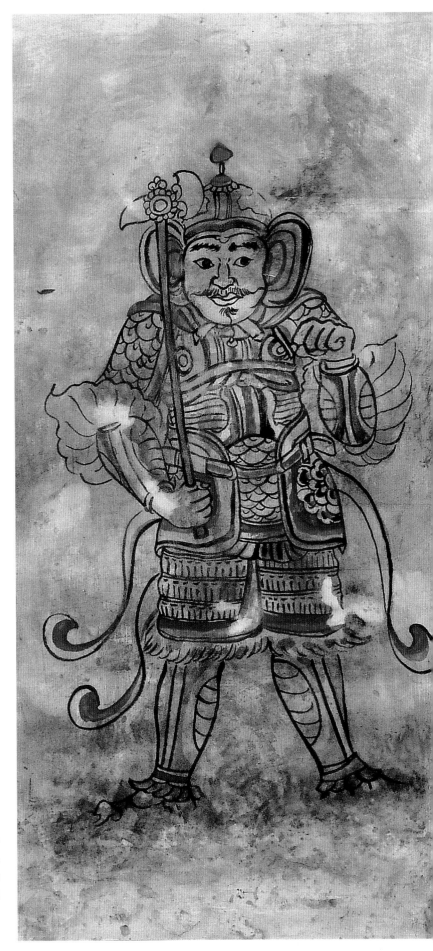

128.门神图（二）（摹本）

辽（907～1125年）

人物高约93厘米

1991年内蒙古巴林右旗岗根苏木床金沟5号墓出土。壁画原址保存。摹本现存于内蒙古自治区文物考古研究所。

墓向140°。位于前室西壁南段壁龛内。门神头戴胄，身穿铠甲，右手握钺执于肩部。

（临摹：吴苏荣贵　撰文：孙建华　摄影：庞雷）

Door God (2) (Replica)

Liao (907-1125 CE)

Figure height ca. 93 cm

Unearthed from Tomb M5 at Chuangjingou in Ganggensum, Bairin Right Banner, Inner Mongolia, in 1991. Mural was preserved on the original site. Its replica is in the Inner Mongolia Institute of Cultural Relics and Archaeology.

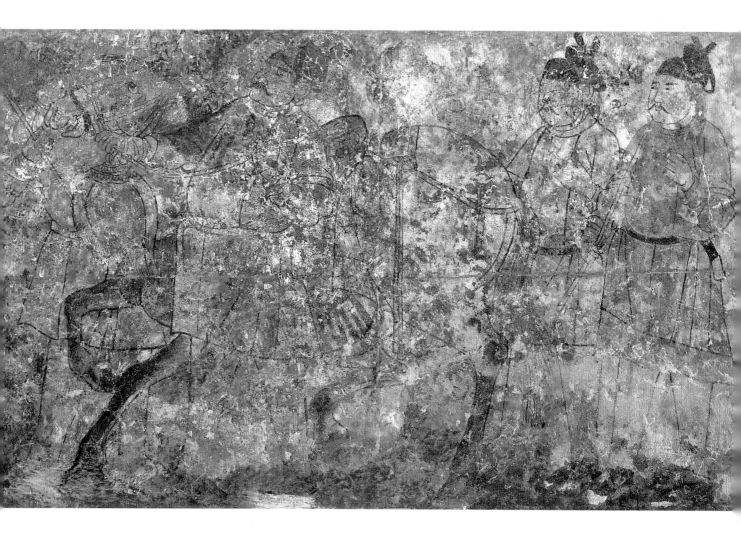

129.鞍马图

辽（907～1125年）

人物高160～170厘米

2000年内蒙古巴林左旗白音勿拉苏木白音罕山2号墓出土。现存于巴林左旗博物馆。

墓向146°。位于天井西壁。画面中有四人一马。四人皆为汉服侍从，头戴黑色交脚幞头，着圆领长袍，下穿裤。马首右侧站立一人。驭手站于马首左侧，双手控缰。紧随马后的两名侍从，左侧一人手拿长杆荷肩。

（撰文:王未想　摄影:庞雷）

Saddled Horse

Liao (907-1125 CE)

Figures height 160-170 cm

Unearthed from Tomb M2 at Baiyinhanshan in Baiyinwulasum, Bairin Left Banner, Inner Mongolia, in 2000. Preserved in the Bairin Left Banner Museum.

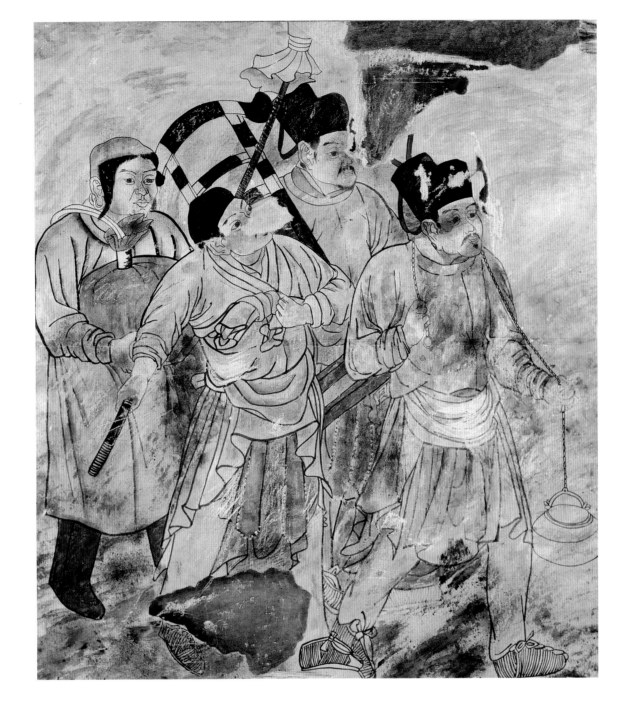

130.侍从图（摹本）

辽（907～1125年）

高150、宽100厘米

1990年内蒙古巴林左旗查干哈达苏木阿鲁召嘎查滴水壶辽墓出土。壁画原址保存。摹本现存于巴林左旗博物馆。

位于甬道南壁。画面中有四名侍从。一契丹侍从、三汉族侍从。右起第一人，小髭须，头戴交脚幞头，身穿青蓝色圆领窄袖袍，下穿裤，脚穿麻鞋，左手拎一水罐；第二人，头裹黑巾，身穿蓝青色交领袍，着棕色抱肚，右手握着长柄伞。后起第1人，小髭须，头戴黑色交脚幞头，着青蓝色圆领窄袖长袍，斜扛一交椅倚于右肩；第二人，契丹侍从，髡发，着青蓝色圆领窄袖长袍，红色长勒靴，右肩挎一囊盒。

（临摹、撰文：王青煜　摄影：孔群）

Attendants (Replica)

Liao (907-1125 CE)

Height 150 cm; Width 100 cm

Unearthed from the Liao tomb at Dishuihu in Aluzhaogacha, Chaganhadasum, Bairin Left Banner, Inner Mongolia, in 1990. Mural was preserved on the original site. Its replica is in the Bairin Left Banner Museum.

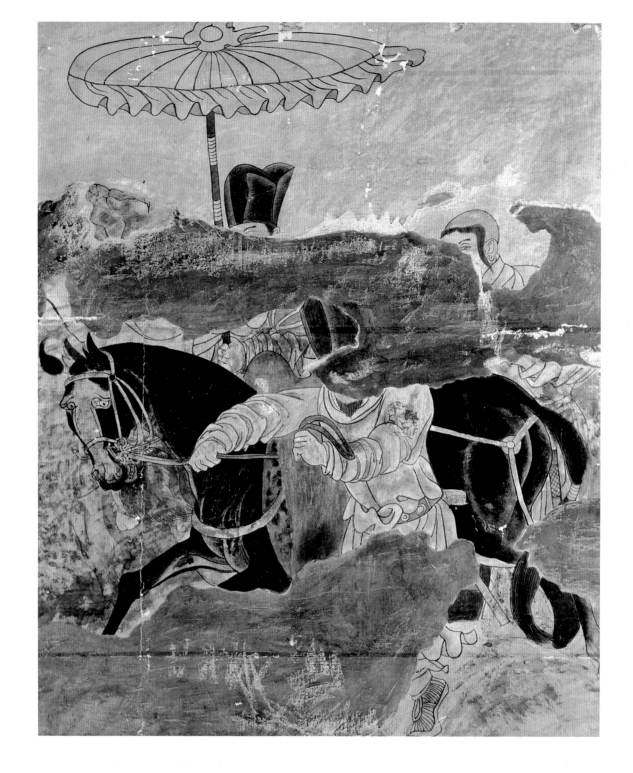

131.鞍马图（摹本）

辽（907～1125年）

高150、宽100厘米

1990年内蒙古巴林左旗查干哈达苏木阿鲁召嘎查滴水壶辽墓出土。壁画原址保存。摹本现存于巴林左旗博物馆。

位于甬道北壁。画面中三个人物，一匹黑马。头部多已脱落，马大部分还保存。马外侧一名驭手，头戴黑色幞头，身穿圆领窄袖红褐色袍，腰系黑色双铊尾革带，足穿麻鞋，双手紧勒马缰。马内侧的人物画面残损不全。其中一为汉族侍从，手荷伞盖，头戴黑色幞头，后一位契丹侍从，髡发。

（临摹、撰文：王青煜　摄影：孔群）

Saddled Horse (Replica)

Liao (907-1125 CE)

Height 150 cm; Width 100 cm

Unearthed from the Liao tomb at Dishuihu in Aluzhaogacha, Chaganhadasum, Bairin Left Banner, Inner Mongolia, in 1990. Mural was preserved on the original site. Its replica is in the Bairin Left Banner Museum.

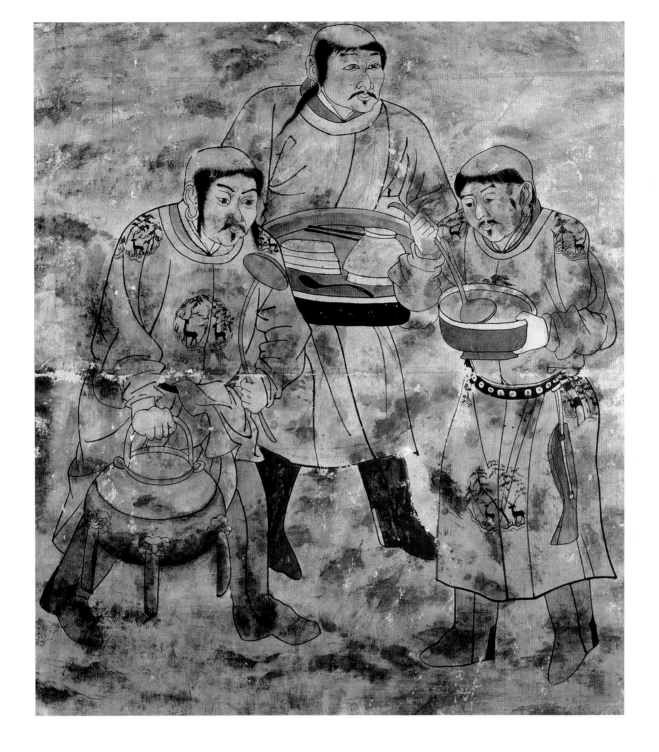

132.备酒图（摹本）

辽（907～1125年）

高120、宽120厘米

1990年内蒙古巴林左旗查干哈达苏木阿鲁召嘎查滴水壶辽墓出土。壁画原址保存。摹本现存于巴林左旗博物馆。

位于墓室西北壁。画面中有三名契丹男侍，均髡发。右侧契丹侍从，小髭须，着白色团窠松鹿纹圆领窄袖长袍，腰系黑色革带，带左侧悬挂红色鱼袋，左手持尊，右手拿勺正在盛酒。左侧侍从，小髭须，白色团窠松鹿纹圆领窄袖长袍，腰系黑色革带，左手拿一长柄勺，右手提着提梁三足釜。后面一契丹侍从，着白色圆领窄袖长袍，双手端一漆盘，盘内放着盏、劝盘、箸、匙。

（临摹、撰文：王青煜　摄影：孔群）

Banquet Preparation Scene (Replica)

Liao (907-1125 CE)

Height 120 cm; Width 120 cm

Unearthed from the Liao tomb at Dishuihu in Aluzhaogacha, Chaganhadasum, Bairin Left Banner, Inner Mongolia, in 1990. Mural was preserved on the original site. Its replica is in the Bairin Left Banner Museum.

133.梳妆侍奉图（摹本）

辽（907～1125年）

高120、宽120厘米

1990年内蒙古巴林左旗查干哈达苏木阿鲁召嘎查滴水壶辽墓出土。壁画原址保存。摹本现存于巴林左旗博物馆。

位于墓室西北壁。画面中有三契丹侍女正在整理梳妆用品，右侧帷幔扎起。后立的女仆，身着左衽窄袖绿色团窠纹鹿纹长袍，左肩上斜背一红色包裹，头戴红巾，长辫盘绕于由额前，发辫上缠裹紫色丝带，戴耳环；左侧女侍，头裹黑巾，前额扎绿色丝巾带，身穿褐色团花纹长袍，手拿浣巾。小桌上放一漆盘，盘内放着梳妆用具，有粉盒、胭脂盒、梳子、骨刷。桌前躬身跪一女侍，身穿白色长袍，头扎红色巾带扎成椎髻，手拿粉盒。

（临摹、撰文：王青煜　摄影：孔群）

Dressing Serving Scene (Replica)

Liao (907-1125 CE)

Height 120 cm; Width 120 cm

Unearthed from the Liao tomb at Dishuihu in Aluzhaogacha, Chaganhadasum, Bairin Left Banner, Inner Mongolia, in 1990. Mural was preserved on the original site. Its replica is in the Bairin Left Banner Museum.

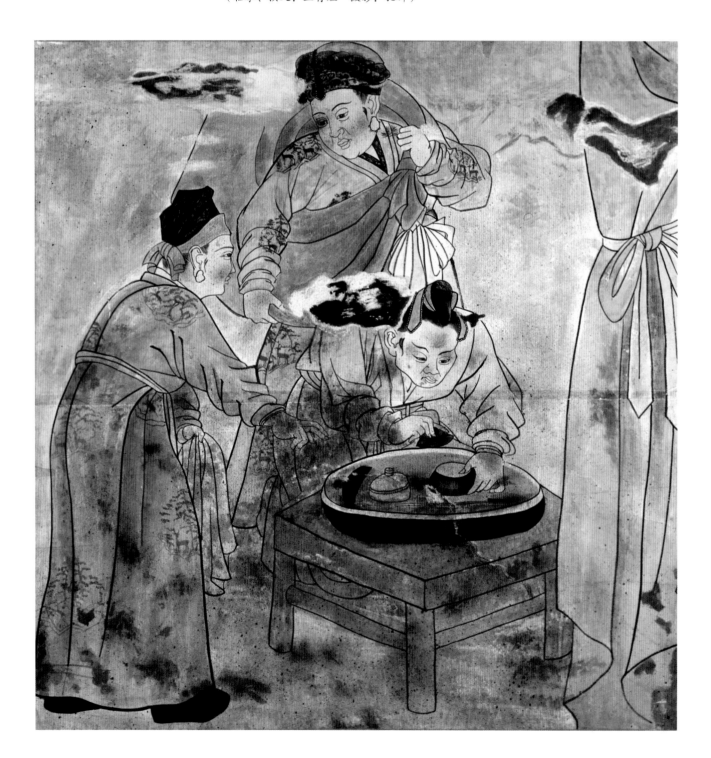

134.点茶图（摹本）

辽（907～1125年）

高120、宽120厘米

1990年内蒙古巴林左旗查干哈达苏木阿鲁召嘎查滴水壶辽墓出土。壁画原址保存。摹本现存于巴林左旗博物馆。

位于墓室南壁。三人正在准备为主人上茶，左侧有挽扎的红色帷帐。右侧侍者头裹黑巾，身穿黄褐色圆领窄袖长袍，袍上有团窠花纹，腰系革带，带上悬佩一把短刀，腰后还掖着一条白色的手巾，双手端着托盏，面向中间一人躬身接茶。中间侍者，也扎黑巾，身穿黄色圆领窄袖长袍，袍上有团窠花纹，双手执汤瓶，正在点茶。帷帐后立一侍者，只露出半个身子，头扎黑巾，穿长袖。

（临摹、撰文：王青煜　摄影：孔群）

Tea Serving Scene (Replica)

Liao (907-1125 CE)

Height 120 cm; Width 120 cm

Unearthed from the Liao tomb at Dishuihu in Aluzhaogacha, Chaganhadasum, Bairin Left Banner, Inner Mongolia, in 1990. Mural was preserved on the original site. Its replica is in the Bairin Left Banner Museum.

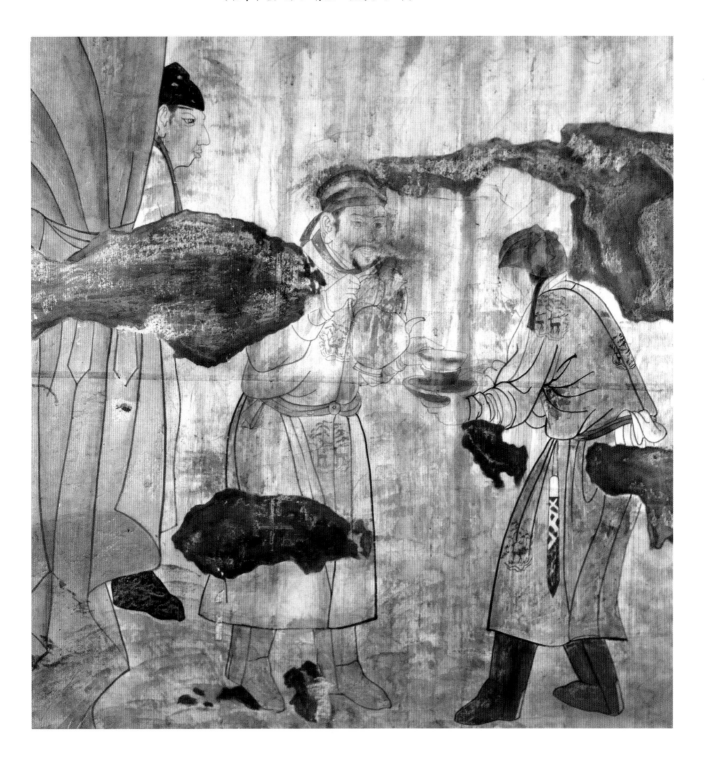

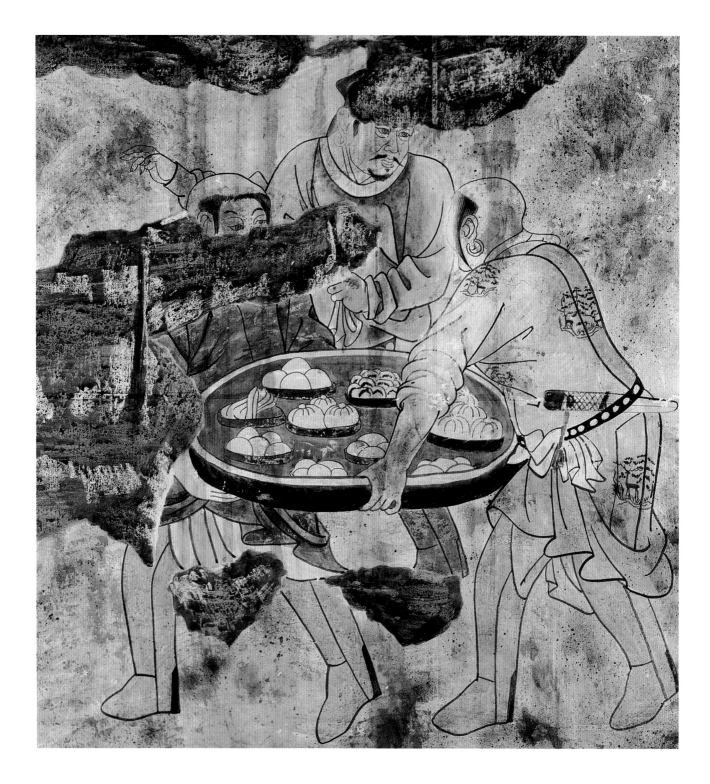

135. 进食图（摹本）

辽（907～1125年）

高120、宽120厘米

1990年内蒙古巴林左旗查干哈达苏木阿鲁召嘎查滴水壶辽墓出土。壁画原址保存。摹本现存于巴林左旗博物馆。

位于墓室西南壁。画面中三侍仆。其中两人抬着一大漆盘，盘内放着各种面食。左边侍仆，髡发，身穿红色长袍；右边侍仆，髡发，戴耳环，身穿白色团窠纹紧袖长袍，衣袖挽起，系革带，后背带上披着一把短刀。后面站立的侍仆，髭须，头戴黑巾，身穿赭色长袍，手拿浣巾。

（临摹、撰文：王青煜　摄影：孔群）

Food Serving Scene (Replica)

Liao (907-1125 CE)

Height 120 cm; Width 120 cm

Unearthed from the Liao tomb at Dishuihu in Aluzhaogacha, Chaganhadasum, Bairin Left Banner, Inner Mongolia, in 1990. Mural was preserved on the original site. Its replica is in the Bairin Left Banner Museum.

136.仪卫图（摹本）

辽（907～1125年）

高145、宽130厘米

1992年内蒙古巴林左旗福山地乡前进村辽墓出土。壁画原址保存。摹本现存于巴林左旗博物馆。

位于甬道西壁。四名侍从，均戴幞头，扎裹腿，足穿麻鞋，两人荷伞，两人执杖。左边第一人，身穿蓝色直领袍，腰围红色抱肚，其余三人皆着圆领窄袖袍。四人均束布帛腰带，将袍服掖于腰带，似为远行归来。上部有彩云、飞鹤和火焰珠。

（临摹、撰文：王青煜　摄影：孔群）

Ceremonial Guards (Replica)

Liao (907-1215 CE)

Height 145 cm; Width 130 cm

Unearthed from the Liao tomb at Qianjincun in Fushandixiang, Bairin Left Banner, Inner Mongolia, in 1992. Mural was preserved on the original site. Its replica is in the Bairin Left Banner Museum.

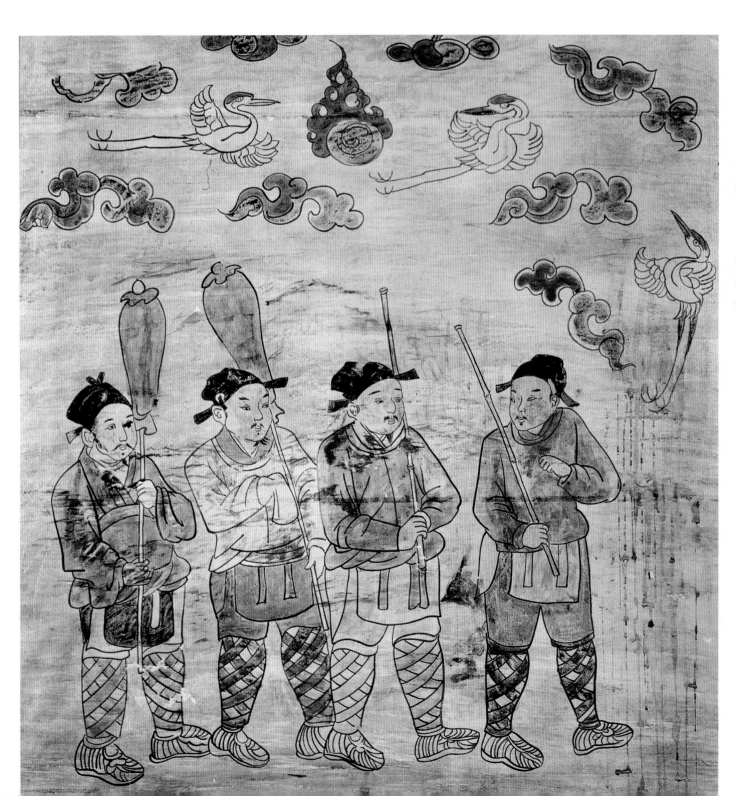

137.侍从图（摹本）

辽（907～1125年）

高145、宽130厘米

1992年内蒙古巴林左旗福山地乡前进村辽墓出土。壁画原址保存。摹本现存于巴林左旗博物馆。

位于甬道东壁。四名侍从，头扎黑巾，面向墓室，其中三人拱手而立，人物上部绘彩云、飞鹤和火焰宝珠。左起第一人，小髭须，头扎黑色裹巾，身着赭色圆领窄袖长袍；第二人，小髭须，头扎黑色裹巾，身着蓝色圆领窄袖长袍；第三人，小髭须，头扎黑色裹巾，身着赭色圆领窄袖长袍，内穿白色中单，足穿长靴，右手下垂，左手前指，侧首顾望似有所语；第四人，头扎黑色裹巾，身着蓝色圆领紧袖长袍。

（临摹、撰文：王青煜　摄影：孔群）

Attendants (Replica)

Liao (907-1215 CE)

Height 145 cm; Width 130 cm

Unearthed from the Liao tomb at Qianjincun in Fushandixiang, Bairin Left Banner, Inner Mongolia, in 1992. Mural was preserved on the original site. Its replica is in the Bairin Left Banner Museum.

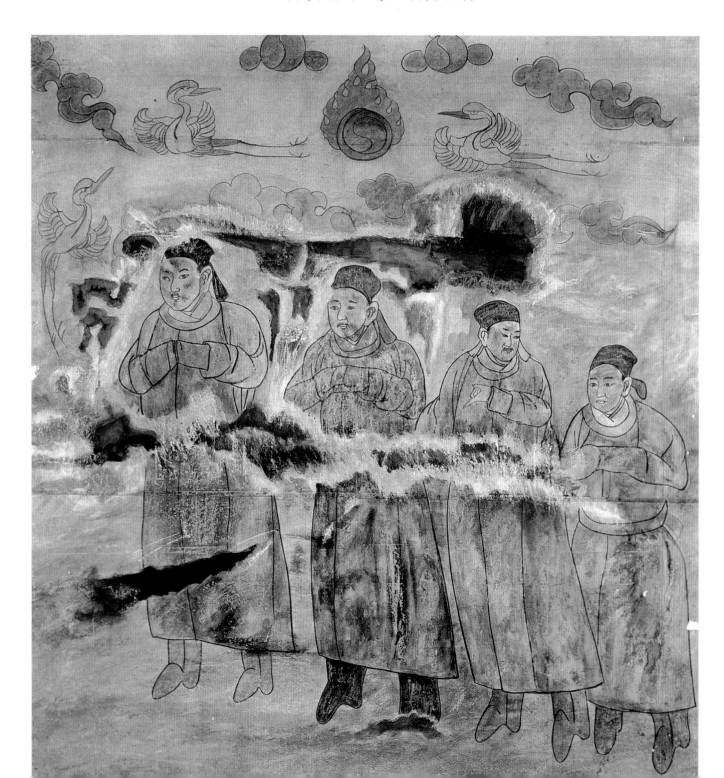

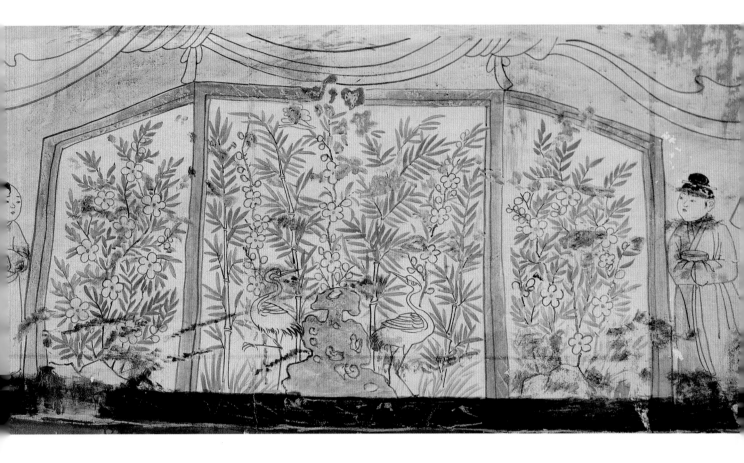

138. 童仆、屏风图（摹本）

辽（907～1125年）

高75、宽150厘米

1992年内蒙古巴林左旗福山地乡前进村辽墓出土。壁画原址保存。摹本现存于巴林左旗博物馆。

位于墓室东壁。画面主体是三扇围屏，屏风上绘有湖石、梅、竹和双鹤。屏风左侧站立一名契丹男僮，髡发，身着圆领窄袖袍服。右侧是一女僮，头梳圆髻，身穿直领窄袖长衫，双手捧着食盒。屏风上部挂有帷幔。

（临摹、撰文：王青煜　摄影：孔群）

Child Servant,Screen Painting (Replica)

Liao (907-1215 CE)

Height 75 cm; Width 150 cm

Unearthed from the Liao tomb at Qianjincun in Fushandixiang, Bairin Left Banner, Inner Mongolia, in 1992. Mural was preserved on the original site. Its replica is in the Bairin Left Banner Museum.

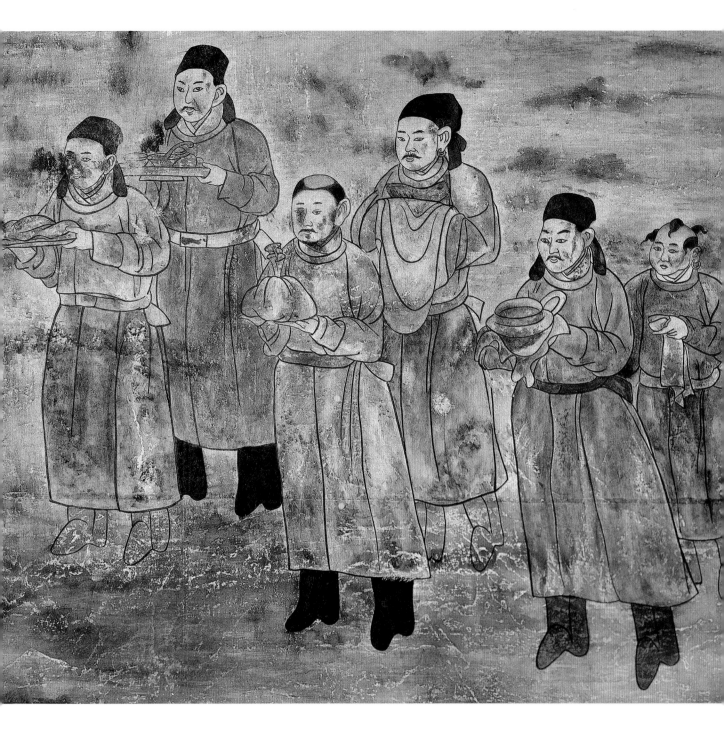

139. 进奉图（摹本）

辽（907～1125年）

高110、宽130厘米

1992年内蒙古巴林左旗福山地乡前进村辽墓出土。壁画原地保存。摹本现存于巴林左旗博物馆。

位于墓室西壁。六名侍者，手捧食物、盘、碗、浣巾等，分两排站立进奉。前左起第一人，头裹黑巾，蓝色圆领窄袖袍服，袍服上有团花纹饰，双手端着放有肉食的盘；第二人，髡发，皂色圆领窄袖袍服，袍服上有团花纹饰，双手捧着一扎口的小袋子；第三人，头裹黑巾，红色圆领窄袖袍服，双手端着偏提。后左起第一人，头裹黑巾，红色圆领窄袖袍服，佩带短刀，双手端着托盘，内放由尊、勺组成的酒具；第二人，头裹黑巾，蓝色圆领窄袖袍服，双手持白色浣巾；第三人，髡发，蓝色圆领窄袖袍服，左手拿着抹布。

（临摹、撰文：王青煜　摄影：孔群）

Serving and Attending (Replica)

Liao (907-1215 CE)

Height 110 cm; Width 130 cm

Unearthed from the Liao tomb at Qianjincun in Fushandixiang, Bairin Left Banner, Inner Mongolia, in 1992. Mural was preserved on the original site. Its replica is in the Bairin Left Banner Museum.

140. 衣架、侍女图（摹本）

辽（907～1125年）

高145、宽130厘米

1992年内蒙古巴林左旗福山地乡前进村辽墓出土。壁画原址保存。摹本现存于巴林左旗博物馆。

位于墓室北壁。两名侍女拱手站立于衣架前。左侧侍女，头梳包髻，身穿红色短衫，蓝色长裙；右侧侍女，头梳包髻，身穿蓝色短衫，红色长裙。衣架上挂有革带、帛带、袍服、团衫、短襦、蹬脚裤等。地上摆放着一双黑色靴子、一面盆和一漆盘，盘内摆放着木梳、展脚幞头等。

（临摹、撰文：王青煜　摄影：孔群）

Cloth-Rack and Maids (Replica)

Liao (907-1215 CE)

Height 145 cm; Width 130 cm

Unearthed from the Liao tomb at Qianjincun in Fushandixiang, Bairin Left Banner, Inner Mongolia, in 1992. Mural was preserved on the original site. Its replica is in the Bairin Left Banner Museum.

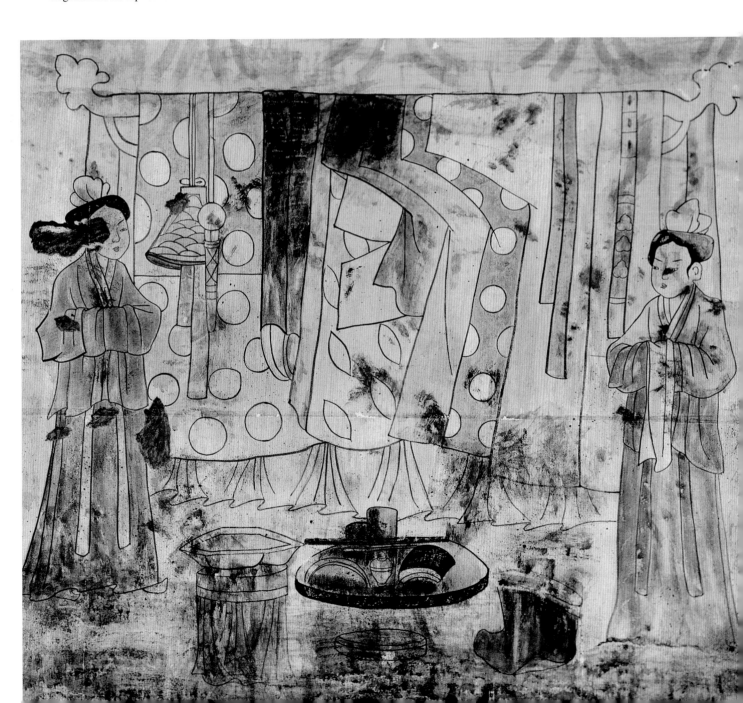

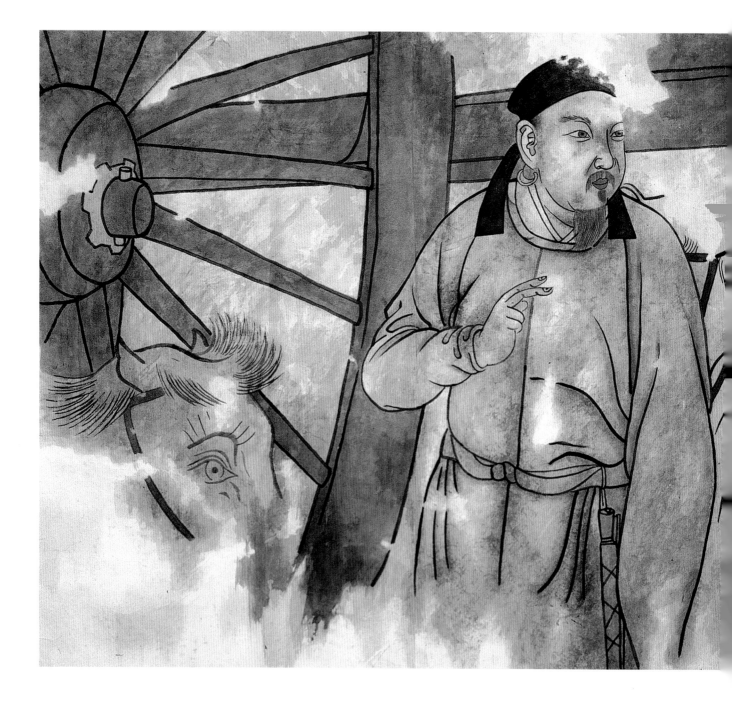

141.驼车图（摹本）

辽（907～1125年）

高103、宽237厘米

1995年内蒙古宁城县头道营子乡喇嘛洞村鸽子洞辽墓出土。壁画原址保存。摹本现存于内蒙古自治区文物考古研究所。

墓向136°。位于墓道南壁。归来图局部画中有侍从、车、双峰驼等。车前一男侍，头裹黑巾，身穿皂色圆领紧袖袍，腰束带，佩短刀，面向女仆，似有所嘱。侍女一绺鬓发垂于耳畔，黑色巾肖呈筒状束发于脑后，两条长巾帩带自耳后垂于腰际，身穿高领宽袖黄色长袍，手捧绛红色奁盒。

（临摹：吴苏荣贵　撰文：孙建华　摄影：孔群）

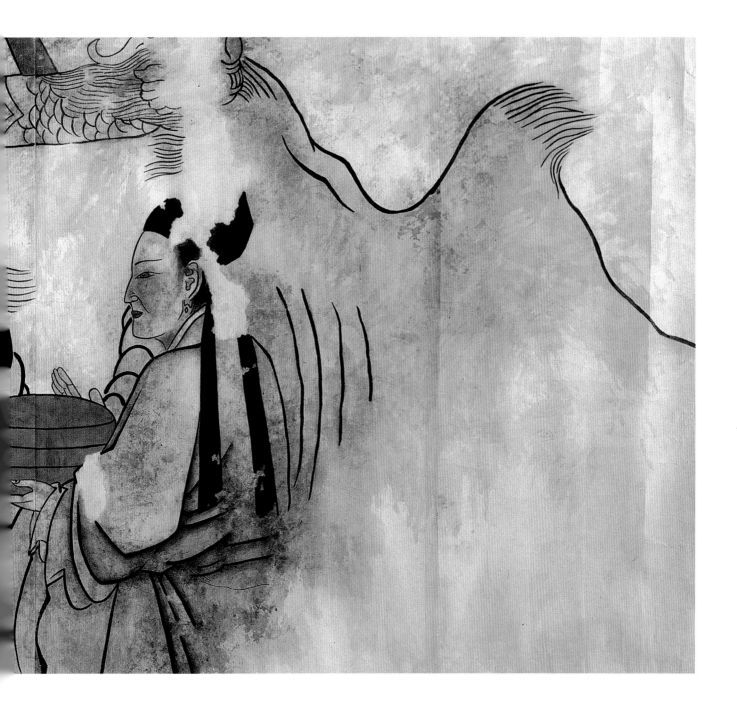

Camel Cart (Replica)

Liao (907-1125 CE)

Height 103 cm; Width 237 cm

Unearthed from the Liao tomb at Gezidong in Lamadongcun, Toudaoyingzixiang, Ningchengxian, Inner Mongolia, in 1995. Mural was preserved on the original site. Its replica is in the Inner Mongolia Institute of Cultural Relics and Archaeology.

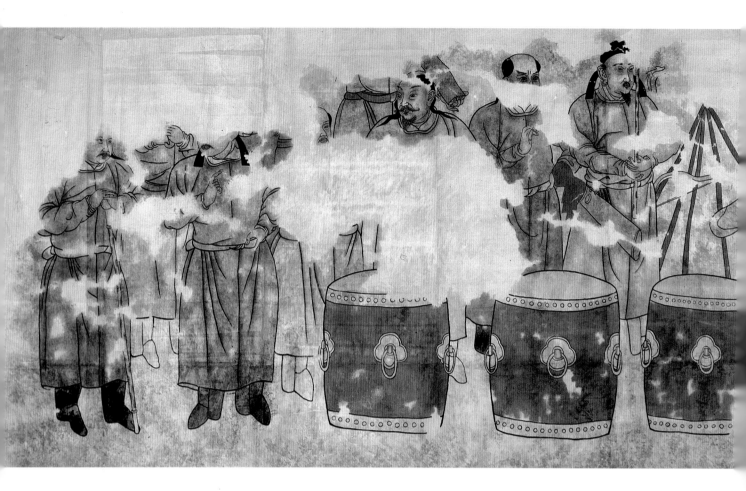

142.旗鼓拽刺图（摹本）

辽（907～1125年）

高320、宽510厘米

1995年内蒙古宁城县头道营子乡喇嘛洞村鸽子洞辽墓出土。壁画原址保存。摹本现存于内蒙古自治区文物考古研究所。

墓向136°。位于墓道北壁。出行图局部画中有三面鼓、五根旗杆，应为五旗五鼓。三面绛色鼓，黄色鼓面，白色箍上有铆钉，腹部有四对铺首衔环。鼓后站立八人，髡发或包巾，着皂色或棕色圆领窄袖长袍，足穿靴。其中二人持杖，一人捧物，余五人当为拽刺。

（临摹：吴苏荣贵　撰文：孙建华　摄影：孔群）

Flags, Drums and Yela Guards (Replica)

Liao (907-1125 CE)

Height 320 cm; Width 510 cm

Unearthed from the Liao tomb at Gezidong in Lamadongcun, Toudaoyingzixiang, Ningchengxian, Inner Mongolia, in 1995. Mural was preserved on the original site. Its replica is in the Inner Mongolia Institute of Cultural Relics and Archaeology.

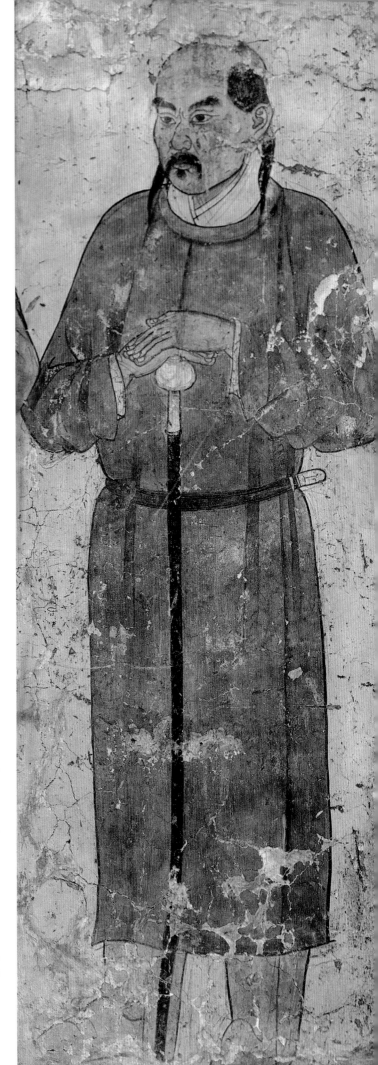

143. 门吏图

辽（907～1125年）

人物高约190厘米

内蒙古赤峰市元宝山区小五家乡塔子山2号墓出土。现存于赤峰市博物馆。

墓向143°。位于墓室甬道东侧。契丹侍卫，髡发，髭须，身穿圆领窄袖红色长袍，内露白色中单，腰系革带，脚穿黄色靴。两手交叠覆于骨朵上，恭敬站立。

（撰文：孙建华　摄影：孔群）

Door Guard

Liao (907-1125 CE)

Figure height ca. 190 cm

Unearthed from Tomb M2 at Tazishan in Xiaowujiaxiang, Yuanbaoshanqu, Chifeng, Inner Mongolia. Preserved in the Chifeng Museum.

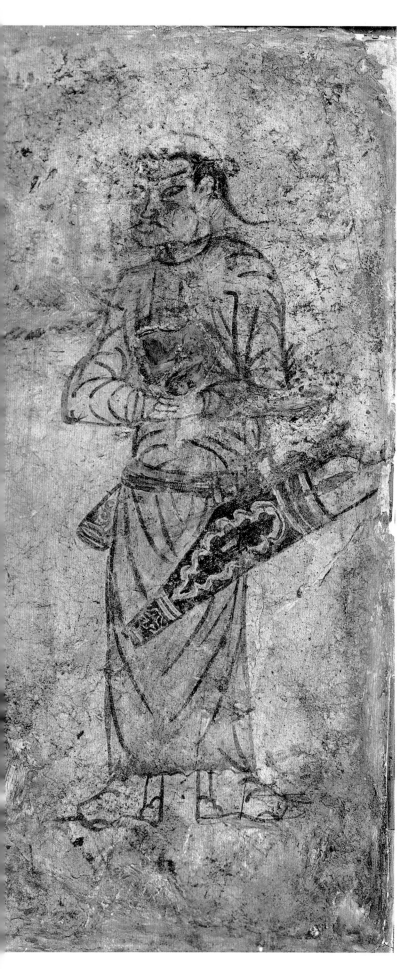

144. 侍从图（一）

辽（907～1125年）

高139、宽59厘米

1995年内蒙古敖汉旗四家子镇闫杖子村北羊山1号墓出土。现存于敖汉旗博物馆。

墓向200°。位于墓道东壁中部。出行图局部。出行图中的一名契丹侍从，髡发，身着浅蓝色圆领窄袖长袍，腰系红色革带，足穿靴。腰带左侧斜挎绘花矢箙，站立行叉手礼。

（撰文：邱国斌　摄影：孔群）

Attendant (1)

Liao (907-1125 CE)

Height 139 cm; Width 59 cm

Unearthed from Tomb M1 at Beiyangshan in Yanzhangzicun, Sijiazizhen, Aohan Banner, Inner Mongolia, in 1995. Preserved in the Aohan Banner Museum.

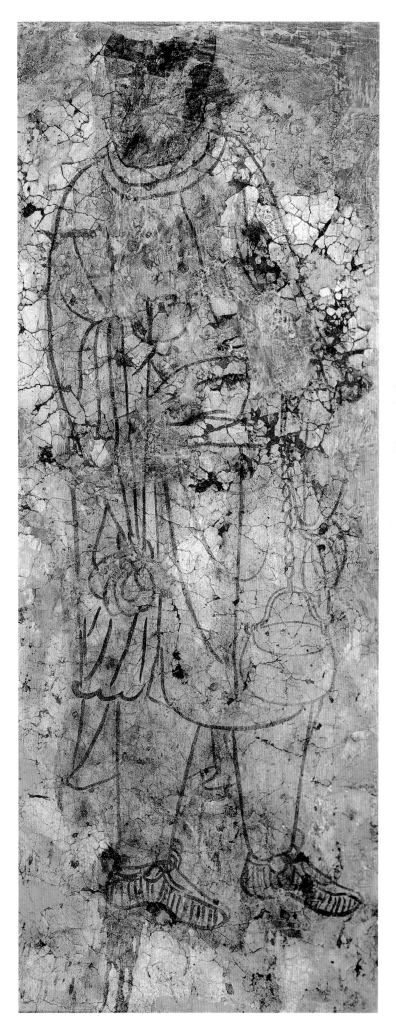

145. 侍从图（二）

辽（907～1125年）

高139、宽59厘米

1995年内蒙古敖汉旗四家子镇闫杖子村北羊山1号墓出土。现存于敖汉旗博物馆。

墓向200°。位于墓道东壁中部。出行图局部。一名契丹侍从，侧身站立，头戴巾，身穿宽袖长袍，腰系大带，足穿麻鞋，左手拎着水罐。

（撰文：邱国斌　摄影：孔群）

Attendant (2)

Liao (907-1125 CE)

Height 139 cm; Width 59 cm

Unearthed from Tomb M1 at Beiyangshan in Yanzhangzicun, Sijiazizhen, Aohan Banner, Inner Mongolia, in 1995. Preserved in the Aohan Banner Museum.

146.伎乐图

辽（907～1125年）

高143、宽136厘米

1995年内蒙古敖汉旗四家子镇闫杖子村北羊山1号墓出土。现存于敖汉旗博物馆。

墓向200°。位于天井东壁。六名乐师，头戴黑色交脚幞头，身着白色圆领窄袖长袍，腰系带，足蹬黑色长靴，手持乐器，正在做场。从左至右分别是拍板1、横笛2、腰鼓1、觱篥2。

（撰文：邱国斌　摄影：孔群）

Musicians

Liao (907-1125 CE)

Height 143 cm; Width 136 cm

Unearthed from Tomb M1 at Beiyangshan in Yanzhangzicun, Sijiazizhen, Aohan Banner, Inner Mongolia, in 1995. Preserved in the Aohan Banner Museum.

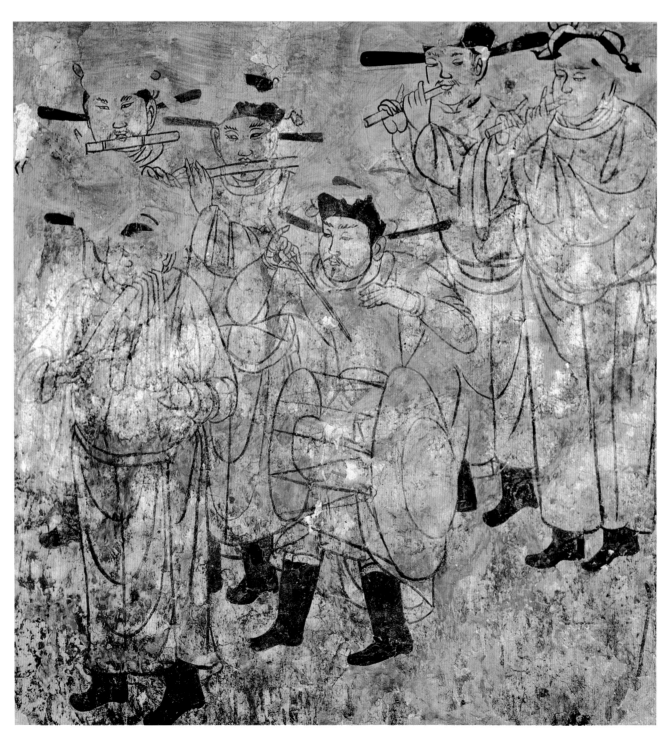

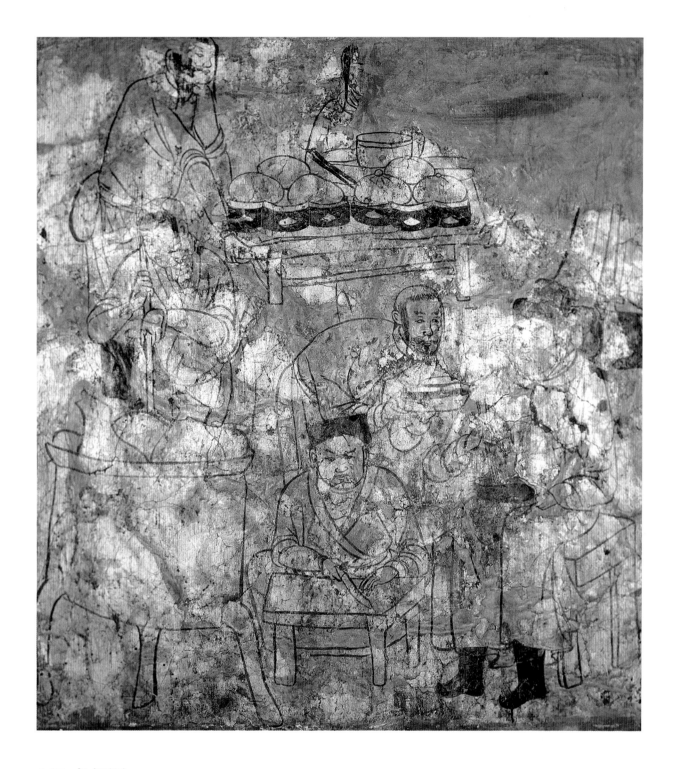

147. 备祭图

辽（907～1125年）

高149、宽135厘米

1995年内蒙古敖汉旗四家子镇闫杖子村北羊山1号墓出土。现存于敖汉旗博物馆。墓向200°。位于天井西壁。画中有七人，两契丹侍从抬着放有食盒的桌子，盒内盛有馒头、包子等食物，桌上还有碗、筷。桌前面右侧一人，头戴黑色朝天幞头，身着白色圆领窄袖长袍，足穿黑靴，端坐于方凳上，左手端一黑色盘，右手拿筷，正从盘中夹取食物；中间一汉族侍仆，蹲在方案前切肉。身后一契丹侍仆端捧食物，躬身向坐者进献。左侧一三足大釜内正烹煮肉食，一契丹侍从在搅动食物。整幅图表现的是为主人准备食物的场面。

（撰文：邱国斌　摄影：孔群）

Preparing for
Sacrifice

Liao (907-1125 CE)

Height 149 cm; Width 135 cm

Unearthed from Tomb M1 at Beiyangshan in Yanzhangzicun, Sijiazizhen, Aohan Banner, Inner Mongolia, in 1995. Preserved in the Aohan Banner Museum.

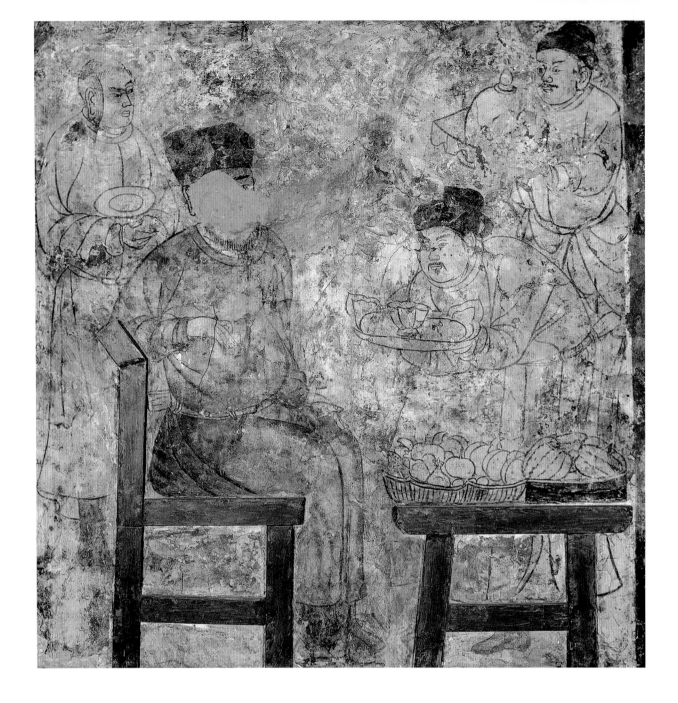

148. 进奉图

辽（907～1125年）

高135、宽132厘米

1995年内蒙古敖汉旗四家子镇闫杖子村北羊山1号墓出土。现存于敖汉旗博物馆。

墓向200°。位于墓室东壁。画中有四人，墓主人侧身坐于椅上，着棕色圆领窄袖长袍，面前放一黑色小桌，摆放着西瓜、石榴、桃和枣等果品。身后站立着二契丹侍仆，髡发，身着白色圆领窄袖长袍，手捧渣斗和盖罐，侍奉主人。一汉族侍仆，头戴黑色交脚幞头，身着皂色圆领窄袖长袍，双手端一劝盘，上有花口酒盏，恭身向主人敬酒。画面彩绘，桌椅砖雕。

（撰文：邱国斌 摄影：孔群）

Offering and Attending

Liao (907-1125 CE)

Height 135 cm; Width 132 cm

Unearthed from Tomb M1 at Beiyangshan in Yanzhangzicun, Sijiazizhen, Aohan Banner, Inner Mongolia, in 1995. Preserved in the Aohan Banner Museum.

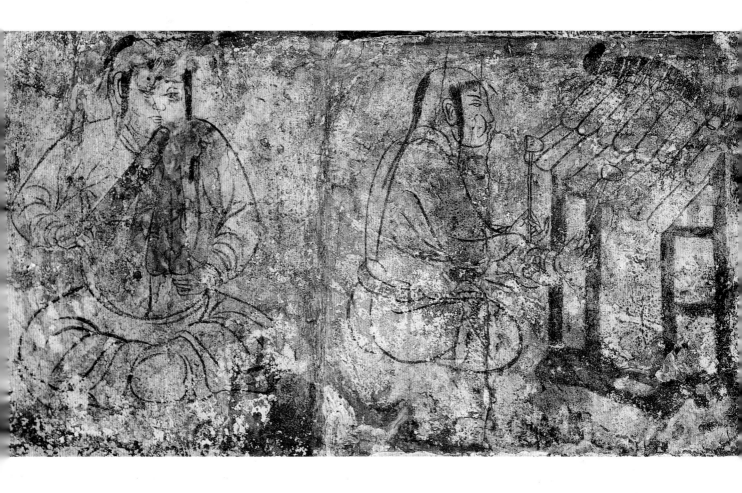

149. 伎乐图

辽（907～1125年）

高63、宽122厘米

1995年内蒙古敖汉旗四家子镇闫杖子村北羊山1号墓出土。现存于敖汉旗博物馆。

墓向200°。位于墓室西壁。两名契丹人盘腿而坐，髡发，脑后和两鬓各垂一绺长发，身着皂色圆领窄袖长袍。左侧一人手拿拍板，右侧一人在敲击方响。

（撰文：邱国斌　摄影：孔群）

Musicians

Liao (907-1125 CE)

Height 63 cm; Width 122 cm

Unearthed from Tomb M1 at Beiyangshan in Yanzhangzicun, Sijiazizhen, Aohan Banner, Inner Mongolia, in 1995. Preserved in the Aohan Banner Museum.

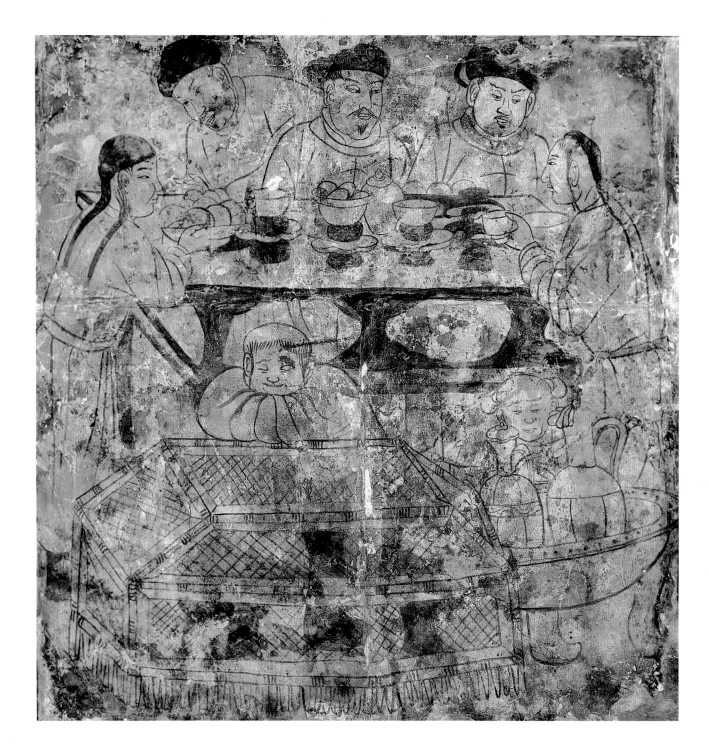

150. 备祭图

辽（907～1125年）

高136、宽136厘米

1995年内蒙古敖汉旗四家子镇闫杖子村北羊山1号墓出土。现存于敖汉旗博物馆。墓向200°。位于墓室西南侧壁。画中七人，其中五仆围在桌旁备食、备茶。桌后三人，头戴黑色交脚幞头，身着皂色圆领窄袖长袍，两侧各有一契丹侍仆，髡发，身着皂色圆领窄袖长袍，腰束带。桌前一契丹男童伏在竹笼之上酣睡，旁有一女童，头扎双髻，蹲坐于三足火盆之后，在拨火煮汤瓶，火盆上放着瓜棱形执壶。桌上放置托盏和食盘。

（撰文：邱国斌　摄影：孔群）

Preparing for Sacrifice

Liao (907-1125 CE)

Height 136 cm; Width 136 cm

Unearthed from Tomb M1 at Beiyangshan in Yanzhangzicun, Sijiazizhen, Aohan Banner, Inner Mongolia, in 1995. Preserved in the Aohan Banner Museum.

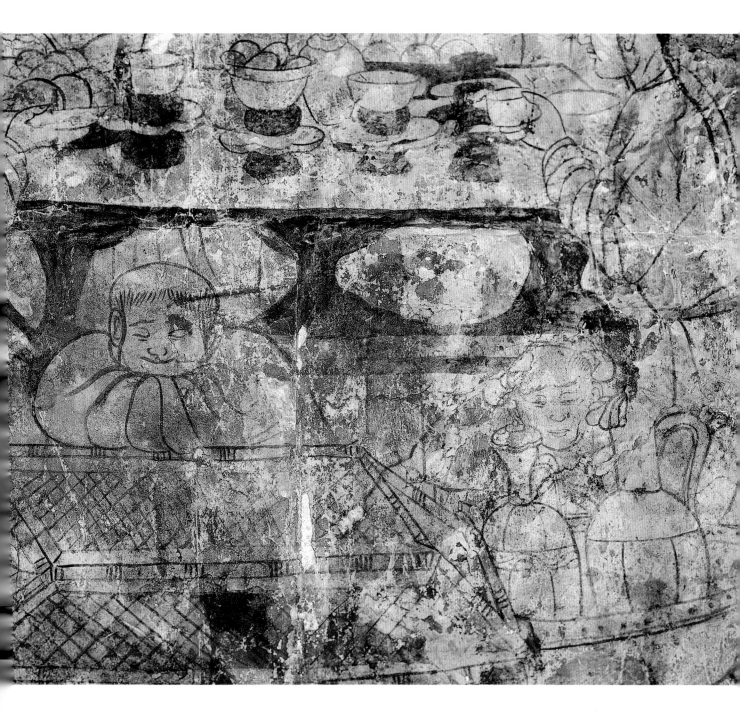

151. 契丹男童

辽（907～1125年）

高136、宽136厘米

1995年内蒙古敖汉旗四家子镇闫杖子村北羊山1号墓出土。现存于敖汉旗博物馆。

墓向200°。位于墓室西南侧壁。备祭图局部。男童双手拢袖，伏在竹笼之上酣睡，憨态可掬。

（撰文：邱国斌　摄影：孔群）

Khitan Boy

Liao (907-1125 CE)

Height 136 cm; Width 136 cm

Unearthed from Tomb M1 at Beiyangshan in Yanzhangzicun, Sijiazizhen, Aohan Banner, Inner Mongolia, in 1995. Preserved in the Aohan Banner Museum.

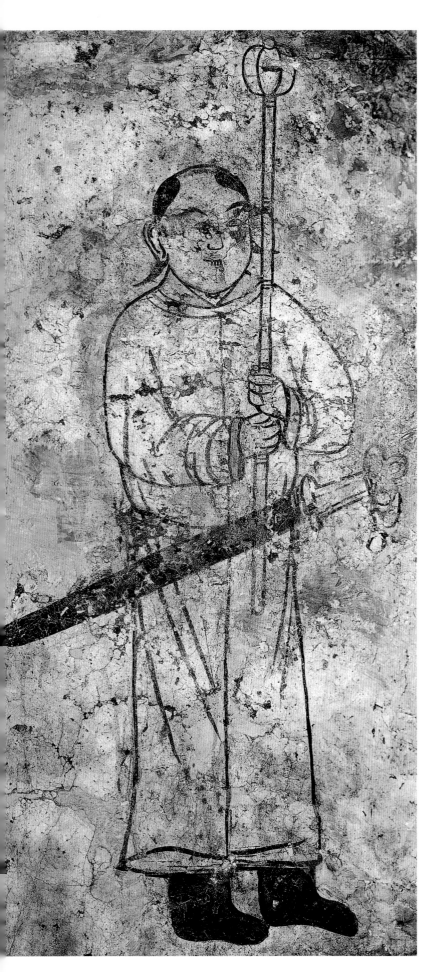

152.仪卫图（一）

辽（907～1125年）

高115、宽68厘米

1995年内蒙古敖汉旗四家子镇闫杖子村北羊山3号墓出土。现存于敖汉旗博物馆。

墓向211°。位于墓门西侧。契丹侍卫，髡发，身着蓝色圆领窄袖长袍，黄色中单，腰系黄色带，足穿黑靴，腰佩长剑，手执骨朵。

（撰文：邱国斌　摄影：孔群）

Ceremonial Guard (1)

Liao (907-1125 CE)

Height 115 cm; Width 168 cm

Unearthed from Tomb M3 at Beiyangshan in Yanzhangzicun, Sijiazizhen, Aohan Banner, Inner Mongolia, in 1995. Preserved in the Aohan Banner Museum.

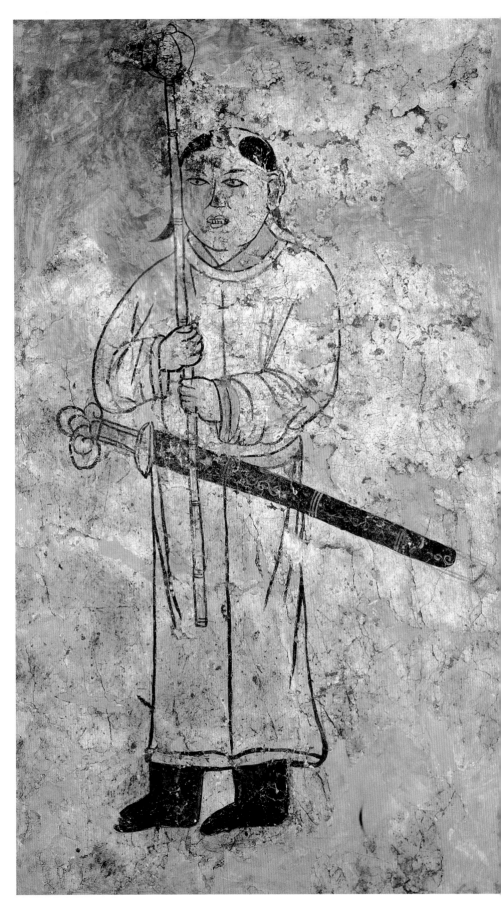

153.仪卫图（二）

辽（907～1125年）

高115、宽68厘米

1995年内蒙古敖汉旗四家子镇闫杖子村北羊山3号墓出土。现存于敖汉旗博物馆。

墓向211°。位于墓门东侧。契丹侍卫，髡发，身着蓝色圆领窄袖长袍，黄色中单，腰系黄色带，足穿黑靴，腰佩长剑，手执骨朵。

（撰文：邱国斌　摄影：孔群）

Ceremonial Guard (2)

Liao (907-1125 CE)

Height 115 cm; Width 68 cm

Unearthed from Tomb M3 at Beiyang shan in Yanzhangzicun, Sijiazizhen, Aohan Banner, Inner Mongolia, in 1995. Preserved in the Aohan Banner Museum.

154.奉祀图（一）

辽（907～1125年）

高142、宽101厘米

1995年内蒙古敖汉旗四家子镇闫杖子村北羊山3号墓出土。现存于敖汉旗博物馆。

墓向211°。位于天井东壁。画中有三人在小帐下，一主二仆。主人袖手坐于石墩上，着黑色圆领长袍，头戴黑色圆帽，腰束带，足穿黑靴。左侧有两女仆，均着长襦，一人头顶食盘，正在调制食物。

（撰文：邱国斌　摄影：孔群）

Presenting Sacrifice (1)

Liao (907-1125 CE)

Height 142 cm; Width 101 cm

Unearthed from Tomb M3 at Beiyangshan in Yanzhangzicun, Sijiazizhen, Aohan Banner, Inner Mongolia, in 1995. Preserved in the Aohan Banner Museum.

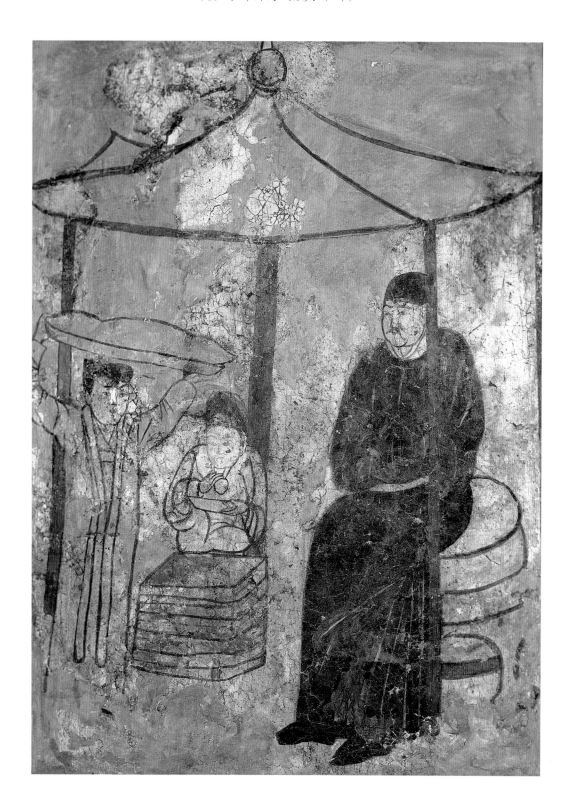

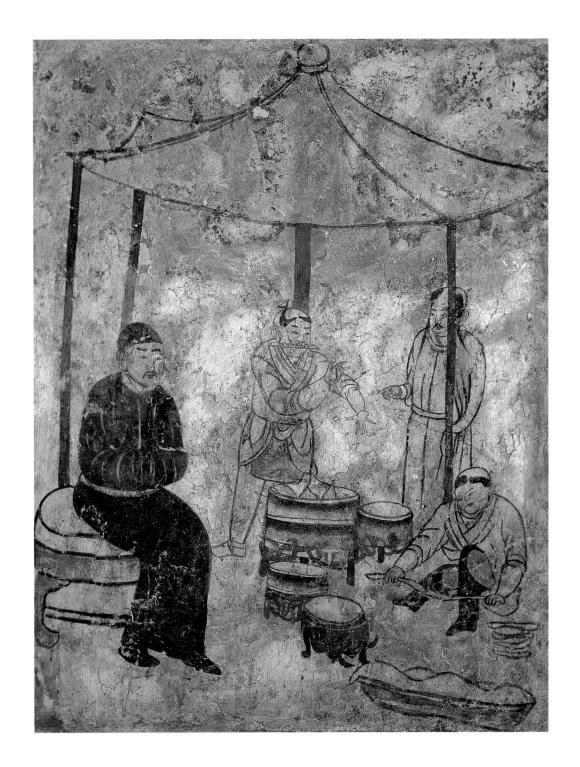

155. 奉祀图（二）

辽（907～1125年）

高150、宽117厘米

1995年内蒙古敖汉旗四家子镇闫杖子村北羊山3号墓出土。现存于敖汉旗博物馆。墓向211°。位于天井西壁。画面中小帐下有四人，一主三仆。主人袖手坐于石墩上，身着黑色圆领长袍，头戴黑色圆帽，腰束带，足穿黑靴。三侍仆，均髡发，一人口衔小刀，撸挽衣袖准备切肉，一人蹲着备柴烧火煮肉。二者身穿蓝色交领长袍。旁立一侍者，身着蓝色圆领紧袖长袍，腰束带，右手指向拿刀之侍仆，似在指点。地面上有四口黑色三足釜，正在烹煮食物，锅底火苗燃烧正旺，旁边盆里还放着食物。

（撰文：邱国斌　摄影：孔群）

Presenting Sacrifice (2)

Liao (907-1125)

Height 150 cm; Width 117 cm
Unearthed from Tomb M3 at Beiyangshan in Yanzhangzicun, Sijiazizhen, Aohan Banner, Inner Mongolia, in 1995. Preserved in the Aohan Banner Museum.

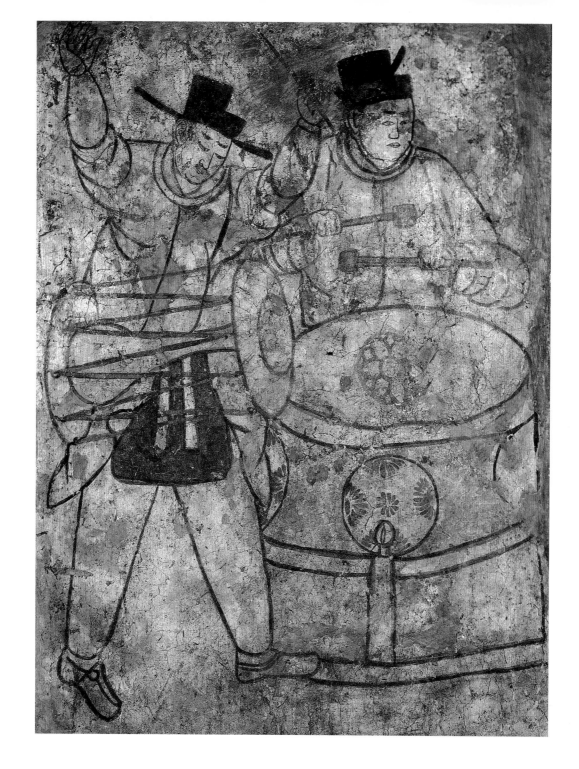

156.伎乐图（一）

辽（907～1125年）

高133、宽99厘米

1995年内蒙古敖汉旗四家子镇闫杖子村北羊山3号墓出土。现存于敖汉旗博物馆。

墓向211°。位于天井南壁东侧。画中有两名乐师。左侧乐师，头戴黑色展脚幞头，身着蓝色圆领窄袖长袍，绿色中单，袍襟掖于腰间露出绛红色内衫和白色带，下穿白色紧腿裤，足穿白布鞋，腰间挂一腰鼓，双袖挽起，左手拿一细木，击打着腰鼓。右侧乐师，头戴黑色折脚幞头，身着白色圆领窄袖长袍，绿色中单，双手拿鼓槌，敲击着一面大鼓。

（撰文：邱国斌　摄影：孔群）

Musicians (1)

Liao (916-1125)

Height 133 cm; Width 99 cm

Unearthed from Tomb M3 at Beiyangshan in Yanzhangzicun, Sijiazizhen, Aohan Banner, Inner Mongolia, in 1995. Preserved in the Aohan Banner Museum.

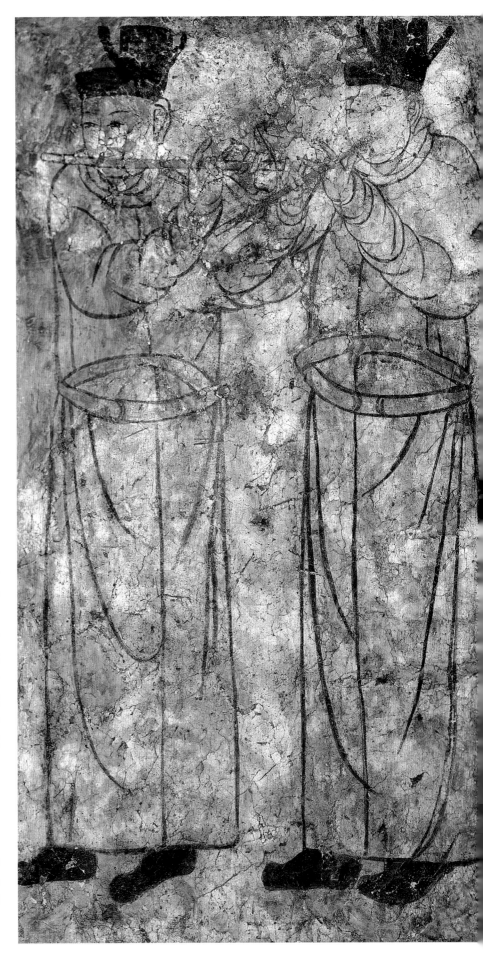

157. 伎乐图（二）

辽（907～1125年）

高132、宽74厘米

1995年内蒙古敖汉旗四家子镇闫杖子村北羊山3号墓出土。现存于敖汉旗博物馆。

墓向211°。位于天井南壁西侧。画中有两名乐师。左侧乐师，头戴黑色翘脚幞头，身着皂色圆领窄袖长袍，绿色中单，腰束红色革带，足穿黑靴，吹横笛。右侧乐师，头戴黑色翘脚幞头，身着绿色圆领窄袖长袍，白色中单，腰束红色革带，足穿黑靴，吹箫。

（撰文：邱国斌 摄影：孔群）

Musicians (2)

Liao (907-1125 CE)

Height 132 cm; Width 74 cm

Unearthed from Tomb M3 at Beiyangshan in Yanzhangzicun, Sijiazizhen, Aohan Banner, Inner Mongolia, in 1995. Preserved in the Aohan Banner Museum.

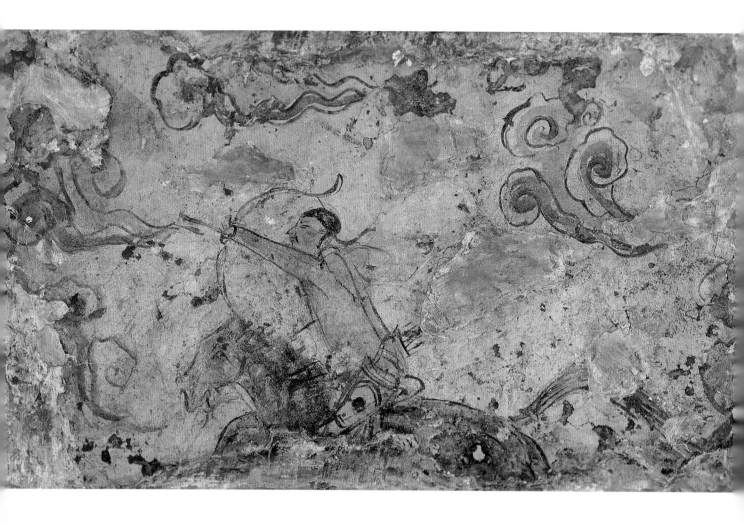

158.骑射图

辽（907～1125年）

高45、宽90厘米

1995年内蒙古敖汉旗玛尼罕乡七家村1号墓出土。现存于敖汉旗博物馆。

墓向140°。位于墓室顶部。狩猎图局部。围虎射猎的场景，画中有一虎五骑，本图为局部。其中射猎的骑士，身着蓝色圆领紧袖长袍，头戴黑巾，腰带上挂着弓囊，正弯弓搭箭，射向猎物。

（撰文：邱国斌　摄影：孔群）

Riding and Shooting

Liao (907-1125 CE)

Height 45 cm; Width 90 cm

Unearthed from Tomb M1 at Qijiacun in Manihanxiang, Aohan Banner, Inner Mongolia, in 1995. Preserved in the Aohan Banner Museum.

159.骑士图

辽（907～1125年）

高44、宽84厘米

1995年内蒙古敖汉旗玛尼罕乡七家村1号墓出土。现存于敖汉旗博物馆。

墓向140°。位于墓室顶部。狩猎图局部。狩猎图中的一名骑士。身着红色圆领紧袖长袍，头戴黑巾，骑着一匹枣红马，扬鞭催马，追赶猎物。

<div align="right">（撰文：邱国斌　摄影：孔群）</div>

Rider

Liao (907-1125 CE)

Height 44 cm; Width 84 cm

Unearthed from Tomb M1 at Qijiacun in Manihanxiang, Aohan Banner, Inner Mongolia, in 1995. Preserved in the Aohan Banner Museum.

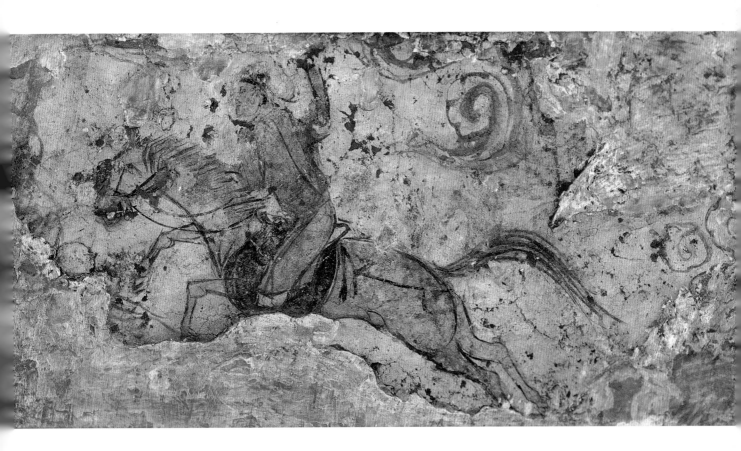

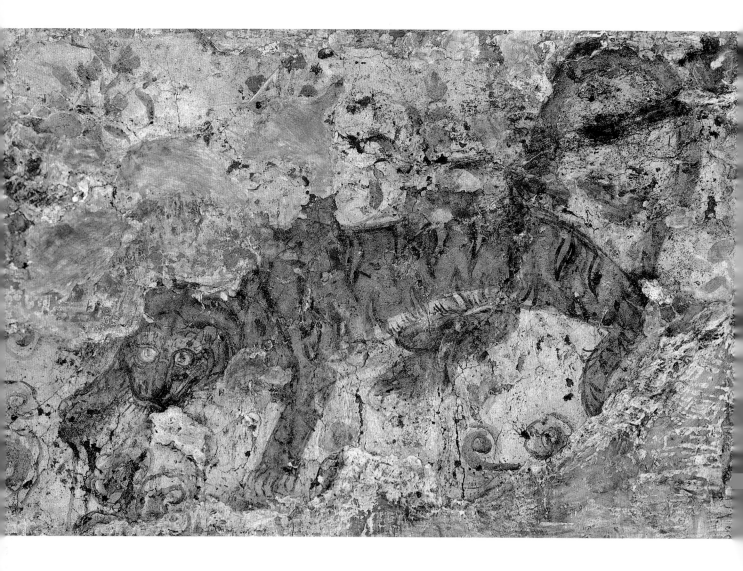

160.猛虎图

辽（907～1125年）

高66、宽100厘米

1995年内蒙古敖汉旗玛尼罕乡七家村1号墓出土。现存于敖汉旗博物馆。

墓向140°。位于墓室顶部。狩猎图局部。一只斑斓猛虎，匍匐在草丛中。

（撰文：邱国斌　摄影：孔群）

Savage Tiger

Liao (907-1125 CE)

Height 66 cm; Width 100 cm

Unearthed from Tomb M1 at Qijiacun in Manihanxiang, Aohan Banner, Inner Mongolia, in 1995. Preserved in the Aohan Banner Museum.

161. 男侍图

辽（907~1125年）

高90、宽48厘米

1995年内蒙古敖汉旗玛尼罕乡七家村2号墓出土。
现存于敖汉旗博物馆。

墓向126°。位于墓室东北壁。一契丹男侍，身着
棕黄色圆领长袍，头戴黑帽，腰束蓝色带，足穿
白靴。双手捧一托盘，恭身站立。

（撰文：邱国斌　摄影：孔群）

Male Servant

Liao (907-1125 CE)

Height 90 cm; Width 48 cm

Unearthed from Tomb M2 at Qijiacun in
Manihanxiang, Aohan Banner, Inner Mongolia, in
1995. Preserved in the Aohan Banner Museum.

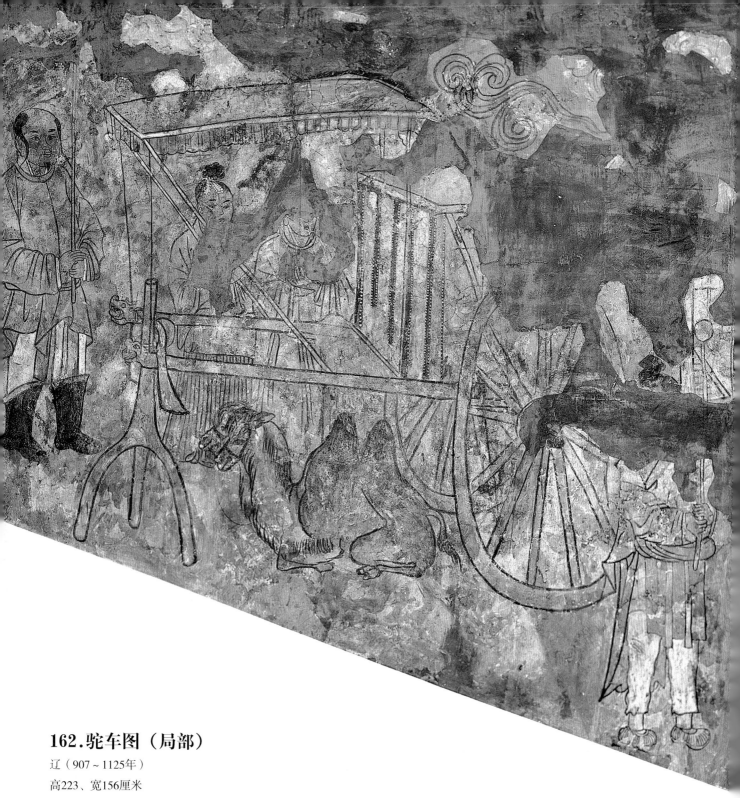

162.驼车图（局部）

辽（907～1125年）

高223、宽156厘米

内蒙古敖汉旗新惠镇韩家窝铺村3号墓出土。现存于敖汉旗博物馆。

位于墓道西壁。出行图。一驼车，车辕旁卧着双峰骆驼，车轮前站立着一契丹侍卫，身着圆领窄袖长袍，前襟掖于腰带，露出白色裤，足穿麻鞋，双手握杖；车辕前站立一契丹侍卫，髡发，身着圆领窄袖长袍，前襟掖于腰带，露出白色裤，足穿黑色靴，双手持骨朵。车辕后一人着圆领广袖长袍，身后一女侍，梳高髻，着褙子、裙。

<div align="right">（撰文：邱国斌　摄影：孔群）</div>

Camel Cart (Detail)

Liao (907-1125 CE)

Height 223 cm; Width 156 cm

Unearthed from Tomb M3 at Hanjiawopucun in Xinhuizhen, Aohan Banner, Inner Mongolia. Preserved in the Aohan Banner Museum.

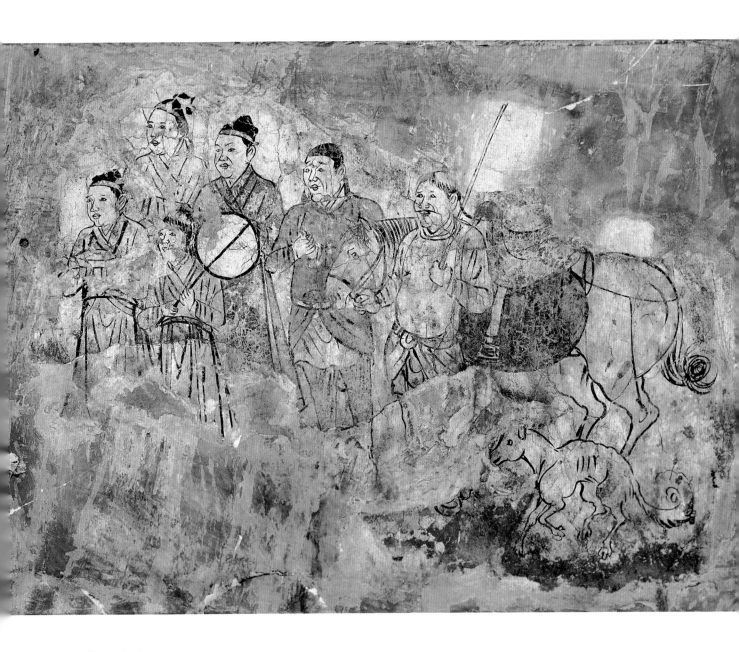

163. 鞍马图

辽（907～1125年）

高70、宽106厘米

1991年内蒙古敖汉旗贝子府镇大哈巴齐拉村喇嘛沟辽墓出土。现存于敖汉旗博物馆。

墓向155°。位于墓室东壁。六名契丹侍仆和一匹马、一只猎犬，侍仆四女二男。前排左边侍女，身着淡红色交领窄袖长袍，腰束黄色抱肚，梳高髻，手捧奁盒；右边侍女，身着淡蓝色交领窄袖长袍，腰束红色带，梳高髻，手拿纨扇；后排左侧侍女，身着淡黄色交领窄袖长袍，腰束黄色带，梳高髻，头扎蓝色条巾，袖手站立；右侧侍女，身着蓝色交领窄袖长袍，梳高髻，头扎蓝色发圈；右侧两契丹侍从，一人站立在马首外侧，身着淡蓝色圆领窄袖长袍，衣襟掖于腰部，拱手站立；另一男侍，髡发，身着白色圆领窄袖长袍，衣襟掖于腰部，左手拿鞭，右手牵一红色马。马后腿旁有一猎犬。

（撰文：邱国斌　摄影：孔群）

Saddled Horse

Liao (907-1125 CE)

Height 70 cm; Width 106 cm

Unearthed from the Liao tomb at Lamagou in Dahabaqilacun, Beizifuzhen, Aohan Banner, Inner Mongolia, in 1991. Preserved in the Aohan Banner Museum.

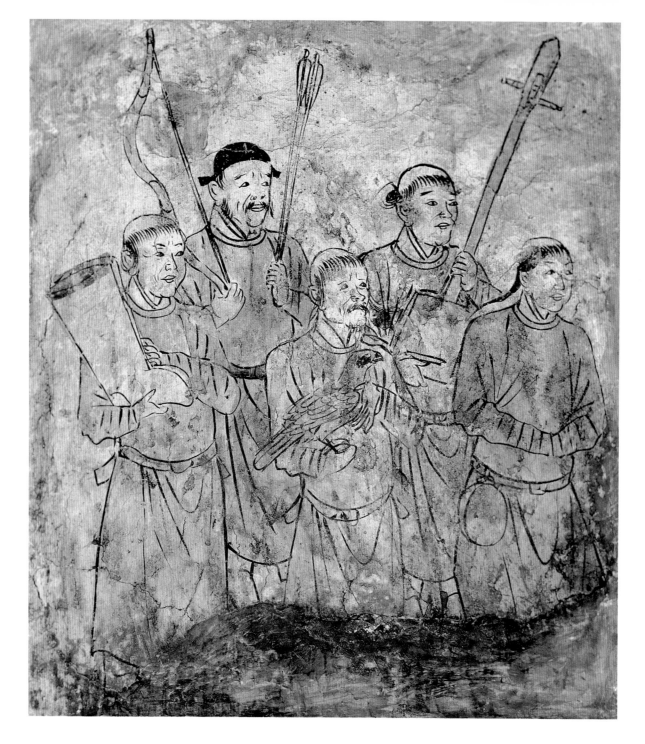

164.仪卫图

辽（907～1125年）

高84、宽73厘米

1991年内蒙古敖汉旗贝子府镇大哈巴齐拉村喇嘛沟辽墓出土。现存于敖汉旗博物馆。

墓向155°。位于墓室西壁。五名契丹男侍，分前后两排站立。前立三人，一人身着红色圆领窄袖长袍，腰束革带，抱着一双高筒靴。五人身着黄色圆领窄袖长袍，腰束革带，擎一只海冬青。一人身着蓝色圆领窄袖长袍，腰束革带，右侧挂一铜铛。后排两人，左侧一人头戴黑帽，身着蓝色圆领窄袖长袍，腰束革带，手拿弓箭。右侧一人身着蓝色圆领窄袖长袍，腰束革带，双手抱琴。画面表现的似为春季出猎前的场景。

（撰文：邱国斌　摄影：孔群）

Ceremonial Guards

Liao (907-1125 CE)

Height 84 cm; Width 73 cm

Unearthed from the Liao tomb at Lamagou in Dahabaqilacun, Beizifuzhen, Aohan Banner, Inner Mongolia, in 1991. Preserved in the Aohan Banner Museum.

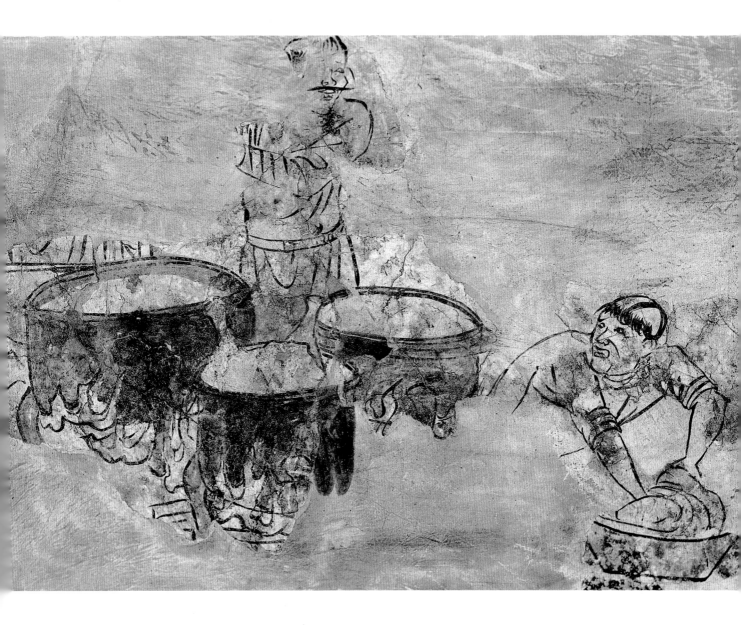

165.烹饪图

辽（907～1125年）

高127、宽61厘米

1991年内蒙古敖汉旗贝子府镇大哈巴齐拉村喇嘛沟辽墓出土。现存于敖汉旗博物馆。

墓向155°。位于墓室东南壁。三名契丹男子，中间侍者，身着红色圆领窄袖长袍，腰束带，站立在锅旁；右侧侍者，身着白色圆领窄袖长袍，双袖挽起，正蹲在地上洗肉。地面上放着三口锅，锅内煮着肉，锅底下火焰升腾。

（撰文：邱国斌　摄影：孔群）

Cooking Scene

Liao (907-1125 CE)

Height 127 cm; Width 61 cm

Unearthed from the Liao tomb at Lamagou in Dahabaqilacun, Beizifuzhen, Aohan Banner, Inner Mongolia, in 1991. Preserved in the Aohan Banner Museum.

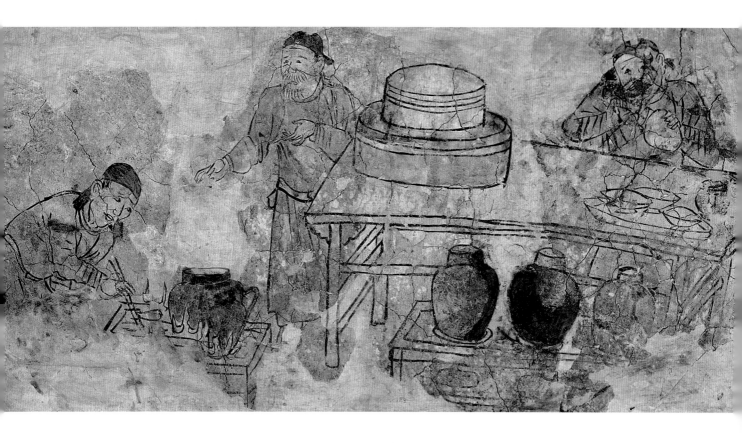

166.备饮图

辽（907～1125年）

高61、宽127厘米

1991年内蒙古敖汉旗贝子府镇大哈巴齐拉村喇嘛沟辽墓出土。现存于敖汉旗博物馆。

墓向155°。位于墓室西南壁。右侧有一大桌，桌上右侧有托盘、碗和盖罐，一人头裹巾，身着交领长袍，正在从罐中取茶；桌左侧有叠摞的两个食盒，桌旁站立一老者，裹巾、着棕色长袍，似在指教拨火之人。桌下设木酒架，上并排插放带盖梅瓶。画面左侧地上有一方形炭火盆，火焰升腾，内置一黑色偏提，一人裹巾着皂袍正在用火筋拨火，是为煎汤场面。

（撰文：邱国斌　摄影：孔群）

Preparing for Drink Reception

Liao (907-1125 CE)

Height 61 cm; Width 127 cm

Unearthed from the Liao tomb at Lamagou in Dahabaqilacun, Beizifuzhen, Aohan Banner, Inner Mongolia, in 1991. Preserved in the Aohan Banner Museum.

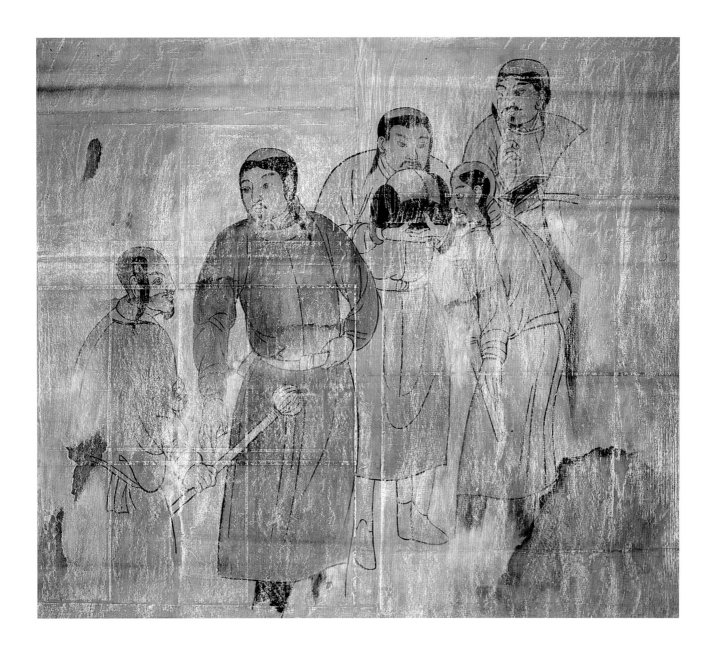

167. 男侍图（摹本）

辽（907～1125年）

高225、宽256、人物高约160厘米

1972年库伦旗奈林稿公社前勿力布格村1号墓出土。壁画现存于吉林省博物馆。摹本现存于通辽市博物馆。

墓向135°。位于墓道东壁。出行图局部。有五人，左起第一人，髡发，小髭须，着皂袍，右手拿骨朵。第二人，髡发，小髭须，浓眉大眼，着红色圆领窄袖长袍，腰系革带，足穿黑靴，左手握腰带，右手下指，似有所嘱。第三人，髡发，赭黄色袍，黄靴，躬身俯首，双手捧着一顶皮帽，恭谨站立。第四人，髡发，小髭须，赭黄袍，黑靴，右手执刀，左手握鞘。第五人，髡发，着赭黄色袍，左手捧砚，右手握笔。

（临摹：刘宝平、桑布、马树林　撰文：孙建华　摄影：孔群）

Male servants (Replica)

Liao (907-1125 CE)

Height 225 cm; Width 256 cm; Figures height ca. 160 cm

Unearthed from Tomb M1 at Qianwulibugecun in Nailingaogongshe, Huree Banner, Inner Mongolia, in 1972. Preserved in the Jilin Provincial Museum. Its replica is in the Tongliao Museum.

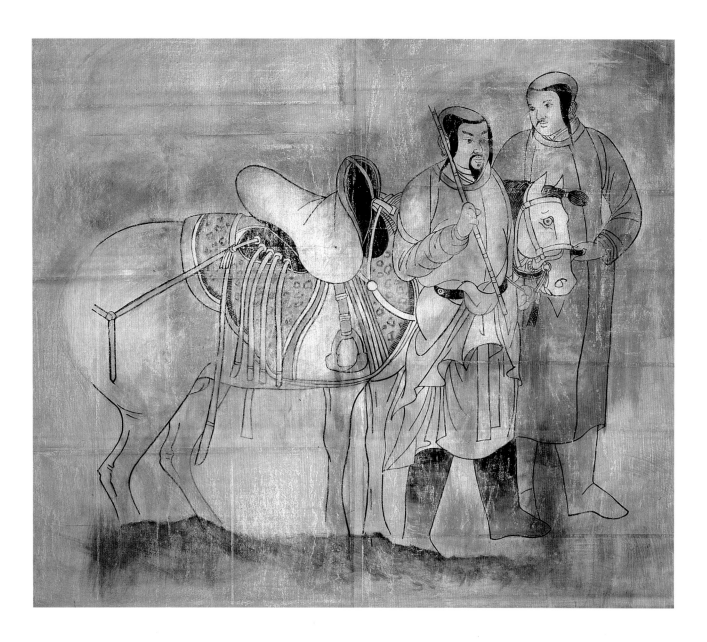

168.鞍马图（摹本）

辽（907~1125年）

高224、宽259、人物高约172厘米

1972年库伦旗奈林稿公社前勿力布格村1号墓出土。壁画现存于吉林省博物馆。摹本现存于通辽市博物馆。

墓向135°。位于墓道东壁。二侍从和一匹马。左边侍从，髡发，小髭须，着圆领紧袖红袍，腰系黑色革带，穿黑靴，衣襟掖于带下，露出浅绿色内衣，站立在马首右侧，左手握缰，右手执鞭；右边侍从，髡发，小髭，着圆领长袍，黑带，黄靴，站立在马首左侧，左手握腰带，侧身向驭者。白色鞍马仁立向前，马鬃束扎，黑色马鞍，红色肚带，鞍鞯、笼头、后鞧等鞍具配挂齐整。

（临摹：刘宝平、桑布、马树林　撰文：孙建华　摄影：孔群）

Saddled Horse (Replica)

Liao (907-1125 CE)

Height 224 cm; Width 259 cm; Figures height ca. 172 cm

Unearthed from Tomb M1 at Qianwulibugecun in Nailingaogongshe, Huree Banner, Inner Mongolia, in 1972. Preserved in the Jilin Provincial Museum. Its replica is in the Tongliao Museum.

169. 理容图（摹本）

辽（907～1125年）

高297、宽160、人物高约158厘米

1972年库伦旗奈林稿公社前勿力布格村1号墓出土。壁画现存于吉林省博物馆。摹本存于通辽市博物馆。

墓向135°。位于墓道东壁。画面是侍女整容。居中女侍头戴黑色圆顶帽，帽檐扎绿色巾带，鬓发下垂，黄色耳坠，着浅绿色交领长袍，系红色绦带，腰间右侧佩黄色荷包和黑色香囊。右侧侍女，头戴绿顶黑皮帽，后系花结，绿色长袍，浅红色腰带，手拿镜子。侍女身后有高轮舆车，摩尼宝珠顶，红柱支棚，覆蓝色帷幕。

（临摹：刘宝平、桑布、马树林

撰文：孙建华　摄影：孔群）

Dressing Scene (Replica)
Liao (907-1125 CE)

Height 297 cm; Width 160 cm; Figures height ca. 158 cm

Unearthed from Tomb M1 at Qianwuli-bugecun in Nailingaogongshe, Huree Banner, Inner Mongolia, in 1972. Preserved in the Jilin Provincial Museum. Its replica is in the Tongliao Museum.

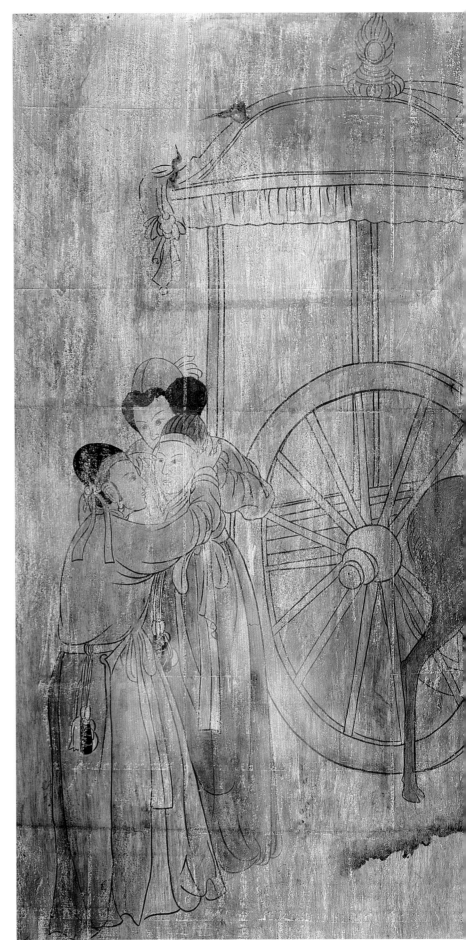

170.备车图（摹本）

辽（907～1125年）

高254、宽190、人物高约152厘米

1972年库伦旗奈林稿公社前勿力布格村1号墓出土。壁画现存于吉林省博物馆。摹本现存于通辽市博物馆。

墓向135°。位于墓道东壁。画中有三人。左侧一人，髡发，着圆领紧袖绿袍，黑靴，牵一褐色驾车牡鹿；右侧一人，髡发，着红袍，手提车辕搭背，准备引鹿驾辕，中间一侍从站立在车辕外侧，髡发，着黄袍赭黄色圆领长袍，右手握骨朵，左手指向二人，似有所嘱。

（临摹：刘宝平、桑布、马树林　撰文：孙建华　摄影：孔群）

Hitching the Drafting Buck up (Replica)

Liao (907-1125 CE)

Height 254 cm; Width 190 cm; Figures height ca. 152 cm

Unearthed from Tomb M1 at Qianwulibugecun in Nailingaogongshe, Huree Banner, Inner Mongolia, in 1972. Preserved in the Jilin Provincial Museum. Its replica is in the Tongliao Museum.

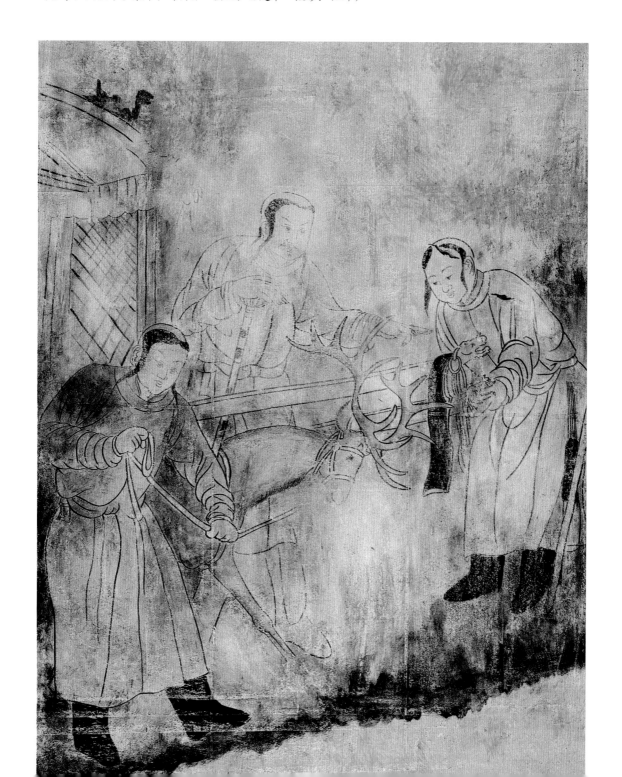

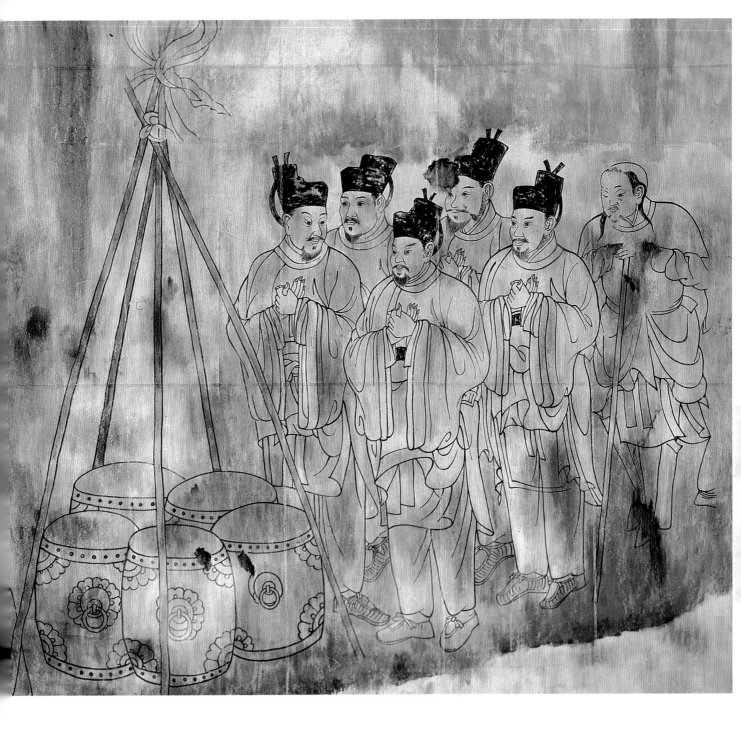

171.旗鼓拽剌图（摹本）

辽（907～1125年）

高292、宽322、人物高约185厘米

1972，库伦旗奈林稿公社前勿力布格村1号墓出土。壁画现存于吉林省博物馆。摹本现存于通辽市博物馆。

墓向135°。位于墓道东壁。画面左侧是一组五旗五鼓的旗鼓，鼓圈红色，上饰铺首衔环。旗支架在一起，鼓后面站立五名汉装的旗鼓拽剌，五人装束相同，皆留髭须，头戴黑色交脚幞头，着圆领宽袖袍，衣袍颜色有浅红、浅绿，穿长裤、麻鞋，束黑色革带，衣裙掖于带下，行叉手礼。后面一名侍卫，髡发，着圆领袍，下着吊敦，手握杖。

（临摹：刘宝平、桑布、马树林　撰文：孙建华　摄影：孔群）

Flag, Drums and Yela Guards (Replica)

Liao (907-1125 CE)

Height 292 cm; Width 322 cm; Figures height ca. 185 cm

Unearthed from Tomb M1 at Qianwulibugecun in Nailingaogongshe, Huree Banner, Inner Mongolia, in 1972. Preserved in the Jilin Provincial Museum. Its replica is in the Tongliao Museum.

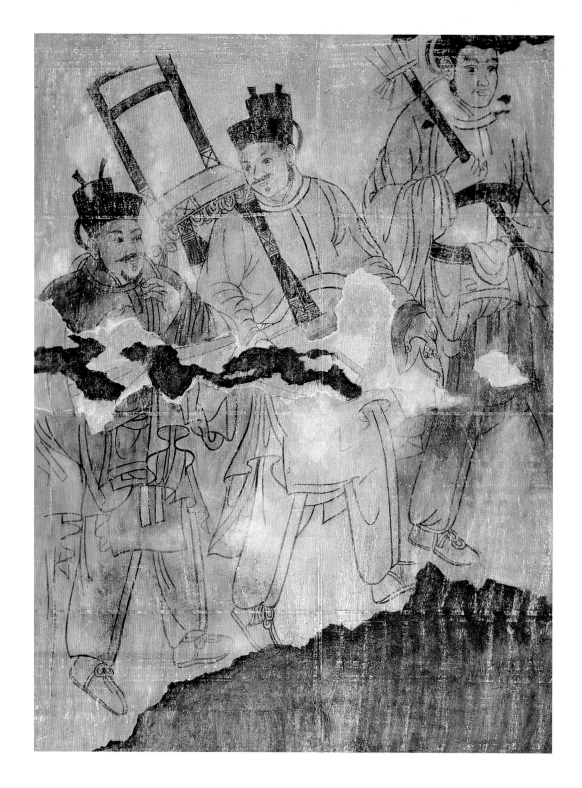

172.侍从图（一）（摹本）

辽（907～1125年）

高240、宽177、人物高190厘米

1972年库伦旗奈林稿公社前勿力布格村1号墓出土。壁画现存于吉林省博物馆。摹本现存于通辽市博物馆。

墓向135°。位于墓道东壁。三人，均头戴黑色交脚幞头。左起第一人，着皂袍，下着吊敦，肩搭一长巾。第二人，着蓝色圆领袍，下着吊敦，右肩扛一黑色鹤膝椅。第三人，红袍，着赭黄色圆领袍，下着吊敦，手持一物，似扫帚。

（临摹：刘宝平、桑布、马树林　撰文：孙建华　摄影：孔群）

Attendants (1) (Replica)

Liao (907-1125 CE)

Height 240 cm; Width 177 cm; Figures height ca. 190 cm

Unearthed from Tomb M1 at Qianwulibugecun in Nailingaogongshe, Huree Banner, Inner Mongolia, in 1972. Preserved in the Jilin Provincial Museum. Its replica is in the Tongliao Museum.

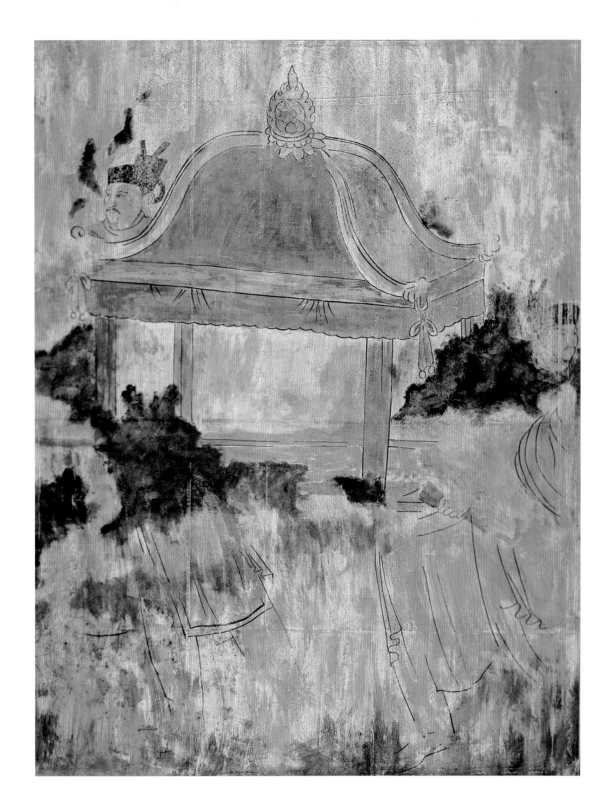

173.乘舆图（摹本）

辽（907～1125年）

高280、宽195厘米

1972年库伦旗奈林稿公社前勿力布格村1号墓出土。壁画现存于吉林省博物馆。摹本现存于通辽市博物馆。

墓向135°。位于墓道西壁。此图是南壁里层壁画，画面是一顶小轿，四面坡顶，顶端有火焰宝珠。轿后有两名头戴黑色交脚幞头的汉装侍从。

（临摹：刘宝平、桑布、马树林　撰文：孙建华　摄影：孔群）

Sedan (Replica)

Liao (907-1125 CE)

Height 280 cm; Width 195 cm

Unearthed from Tomb M1 at Qianwulibugecun in Nailingaogongshe, Huree Banner, Inner Mongolia, in 1972. Preserved in the Jilin Provincial Museum. Its replica is in the Tongliao Museum.

174.侍从图（二）（摹本）

辽（907～1125年）

高252、宽202、人物高约157厘米

1972年库伦旗奈林稿公社前勿力布格村1号墓出土。壁画现存于吉林省博物馆。摹本现存于通辽市博物馆。

墓向135°。位于墓道西壁。四契丹侍从，均髡发，着圆领长袍，下着靴，分别拱手而立或持杖，站立相互交谈，等候出行。

（临摹：刘宝平、桑布、马树林　撰文：孙建华　摄影：孔群）

Attendants (2) (Replica)

Liao (907-1125 CE)

Height 252 cm; Width 202 cm; Figures height ca. 157 cm

Unearthed from Tomb M1 at Qianwu-libugecun in Nailingaogongshe, Huree Banner, Inner Mongolia. Preserved in the Jilin Provincial Museum. Its replica is in the Tongliao Museum.

175.侍从图（三）
（摹本）

辽（907～1125年）

高274、宽152、人物高约160厘米

1972年库伦旗奈林稿公社前勿力布格村1号墓出土。壁画现存于吉林省博物馆。摹本现存于通辽市博物馆。

墓向135°。位于墓道西壁。三名侍从分别站立在车辕两侧。内侧的女侍梳包髻，着绿色交领长袍，系绦带，手捧渣斗。车辕左侧一契丹侍从，髡发，着绿色长袍，腰束革带，双手扶辕，背对着画面。车辕右侧契丹侍从，髡发，着蓝色长袍，黑靴，红色革带，右手扶辕，左手下垂，低头小憩。

（临摹：刘宝平、桑布、马树林
撰文：孙建华　摄影：孔群）

Attendants (3) (Replica)

Liao (907-1125 CE)

Height 274 cm; Width 152 cm; Figures height ca. 160 cm

Unearthed from Tomb M1 at Qian-wulibugecun in Nailingaogongshe, Huree Banner, Inner Mongolia, in 1972. Preserved in the Jilin Provincial Museum. Its replica is in the Tongliao Museum.

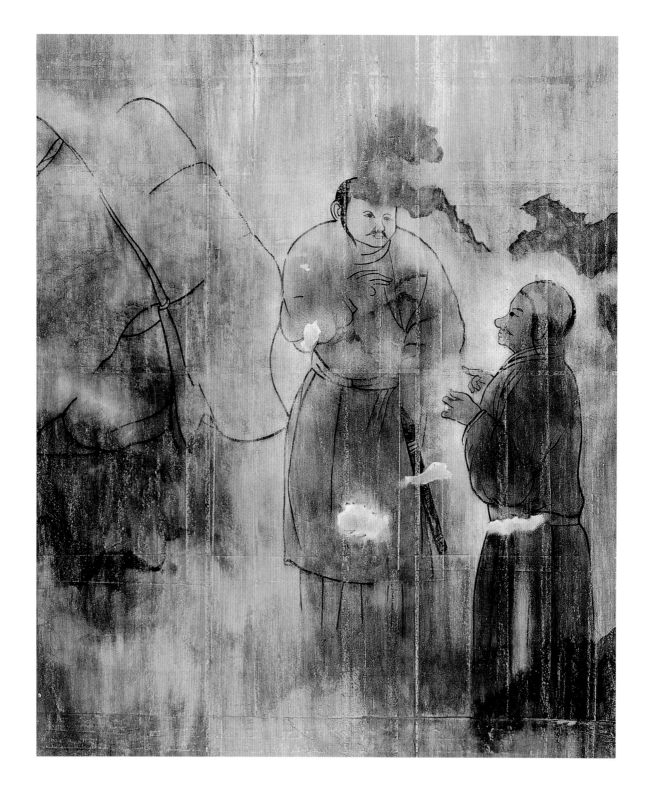

176. 侍从图（四）（摹本）

辽（907～1125年）

高250、宽183、人物高约160厘米

1972年库伦旗奈林稿公社前勿力布格村1号墓出土。壁画现存于
吉林省博物馆。摹本现存于通辽市博物馆。

墓向135°。位于墓道西壁。左侧为行囊，右侧为两名侍从，
髡发，着圆领长袍，脚蹬靴，左侧侍从身佩短剑，二人似在
交谈。

（临摹：刘宝平、桑布、马树林　撰文：孙建华　摄影：孔群）

Attendants (4) (Replica)

Liao (907-1125 CE)

Height 250 cm; Width 183 cm; Figures height
ca. 160 cm

Unearthed from Tomb M1 at Qianwulibugecun
in Nailingaogongshe, Huree Banner, Inner
Mongolia, in 1972. Preserved in the Jilin
Provincial Museum. Its replica is in the Tongliao
Museum.

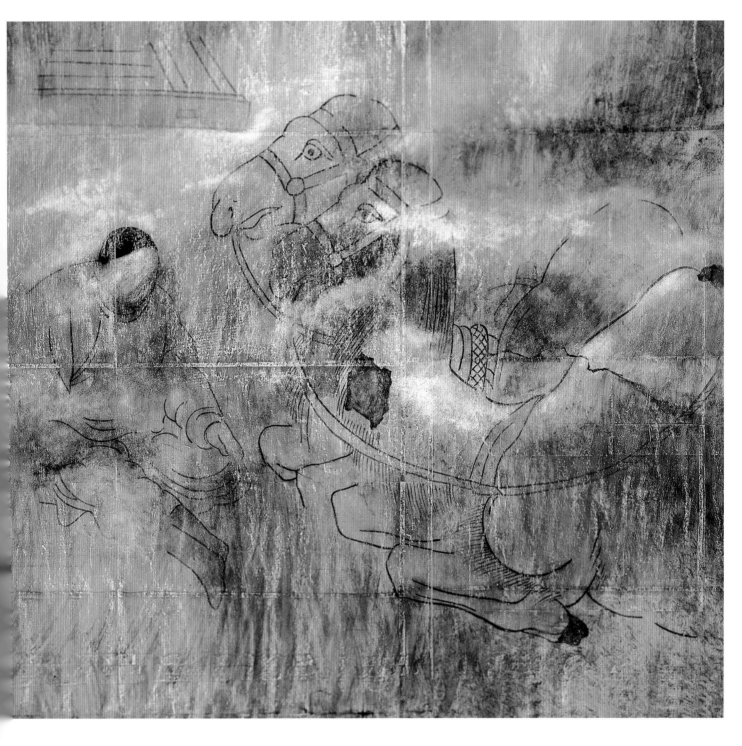

177. 侍从和骆驼（摹本）

辽（907～1125年）

高204、宽211厘米

1972年库伦旗奈林稿公社前勿力布格村1号墓出土。壁画现存于吉林省博物馆。摹本现存于通辽市博物馆。

墓向135°。位于墓道西壁。两头骆驼跪卧栖息，骆驼前为控骆人坐于地上小憩，着赭黄色圆领长袍，脚蹬棕色靴。

（临摹：刘宝平、桑布、马树林　撰文：孙建华　摄影：孔群）

Attendant and Camels (Replica)

Liao (907-1125 CE)

Height 204 cm; Width 211 cm

Unearthed from Tomb M1 at Qianwulibugecun in Nailingaogongshe, Huree Banner, Inner Mongolia, in 1972. Preserved in the Jilin Provincial Museum. Its replica is in the Tongliao Museum.

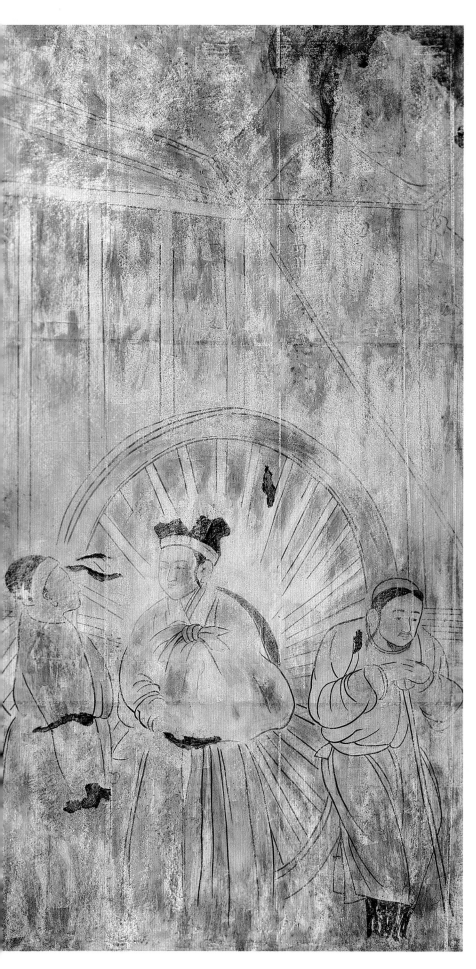

178.侍女图（一）（摹本）

辽（907～1125年）

高347、宽190、人物高约165厘米

1972年库伦旗奈林稿公社前勿力布格村1号墓出土。壁画现存于吉林省博物馆。摹本现存于通辽市博物馆。

墓向135°。位于墓道西壁。画中有三人和一高轮驼车。一契丹侍卫，髡发，绿色长袍，双手俯撑一骨朵，背靠车轮休息。两侍女，一人头戴黑色圆顶小帽，着绿色长衫，侧身站立；一人头戴黑巾子，着红色交领长袍，双手捧着一个红色包裹，站立在车轮前，两人相对，似在交谈。

（临摹：刘宝平、桑布、马树林

撰文：孙建华　摄影：孔群）

Maids (1) (Replica)

Liao (907-1125 CE)

Height 347 cm; Width 190 cm; Figures height ca. 165 cm

Unearthed from Tomb M1 at Qianwulibugecun in Nailingaogongshe, Huree Banner, Inner Mongolia, in 1972. Preserved in the Jilin Provincial Museum. Its replica is in the Tongliao Museum.

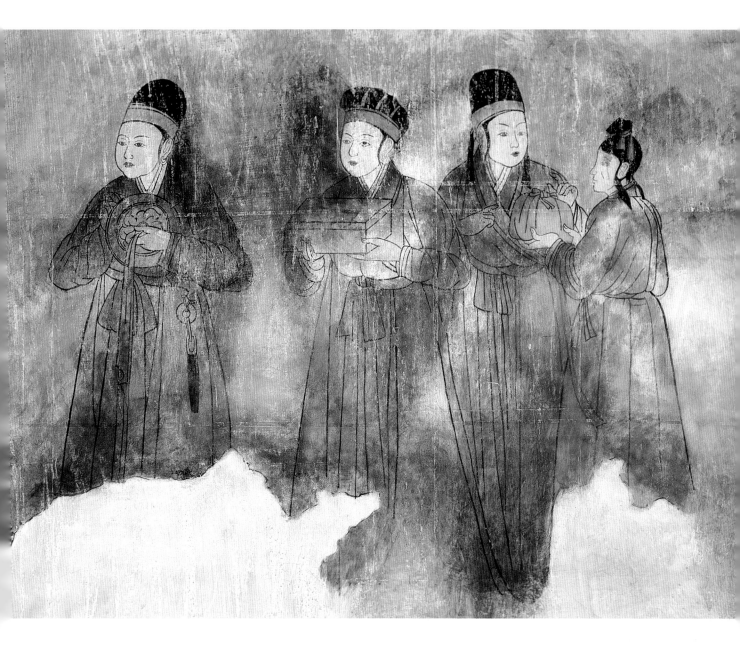

179.侍女图（二）（摹本）

辽（907～1125年）

高190、宽250、人物高约165厘米

1972年库伦旗奈林稿公社前勿力布格村1号墓出土。壁画现存于吉林省博物馆。摹本现存于通辽市博物馆。

墓向135°。位于天井东壁。四名侍女，左起第一人，头戴黑色圆帽，着直领窄袖赭黄色长袍，腰系带，左腰间佩玉璧，下垂彩结，左手持一镜囊，镜纽上系黄带；第二人，头戴黑色竖格小帽，着交领长袍，手拿食盒；第三人，头戴黑色圆帽，身穿左衽长袍；第四人，梳高髻，头扎红带，着赭黄色长袍，双手捧一红色包裹。

（临摹：刘宝平、桑布、马树林　撰文：孙建华　摄影：孔群）

Maids (2) (Replica)

Liao (907-1125 CE)

Height 190 cm; Width 250 cm; Figures height ca. 165 cm

Unearthed from Tomb M1 at Qianwulibugecun in Nailingaogongshe, Huree Banner, Inner Mongolia, in 1972. Preserved in the Jilin Provincial Museum. Its replica is in the Tongliao Museum.

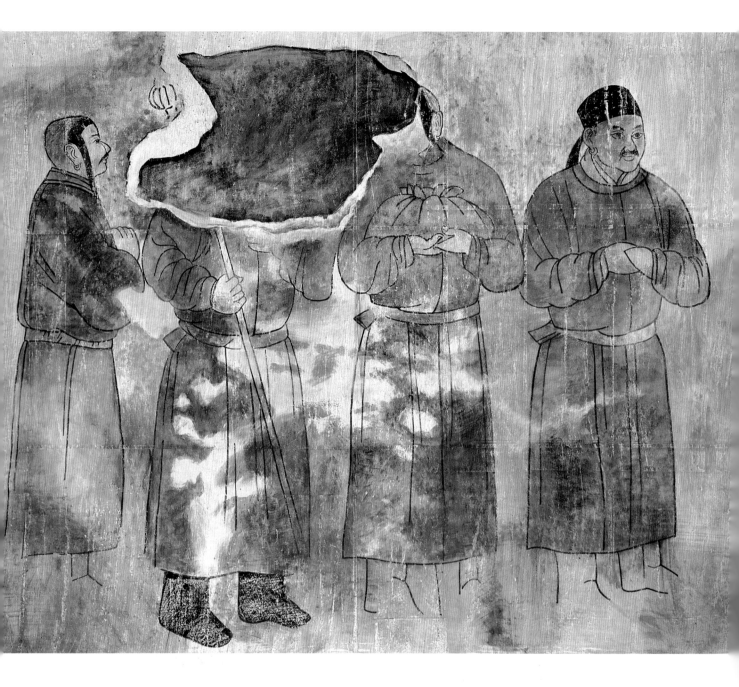

180.侍从图（五）（摹本）

辽（907～1125年）

高190、宽232、人物高约152厘米

1972年库伦旗奈林稿公社前勿力布格村1号墓出土。壁画现存于吉林省博物馆。摹本现存于通辽市博物馆。

墓向135°。位于天井西壁。四名人物。右起第一人，小髭，头戴黑巾，着圆领窄袖赭黄色长袍，腰系带，足穿靴，双手握于胸前，神态恭谨。第二人，髡发，绿袍，红带，黄靴，双手抱着一个红色包裹。第三人，着窄袖长袍，右手握骨朵。第四人，髡发，高鼻，小髭，戴耳环，着圆领窄袍长袖，红带，拱手侧身站立。

（临摹：刘宝平、桑布、马树林　撰文：孙建华　摄影：孔群）

Attendants (5) (Replica)

Liao (907-1125 CE)

Height 190 cm; Width 232 cm; Figures height ca. 152 cm

Unearthed from Tomb M1 at Qianwulibugecun in Nailingaogongshe, Huree Banner, Inner Mongolia, in 1972. Preserved in the Jilin Provincial Museum. Its replica is in the Tongliao Museum.

181. 湖石牡丹图（摹本）

辽（907～1125年）

高190、宽320厘米

1972年库伦旗奈林稿公社前勿力布格村1号墓出土。壁画现存于吉林省博物馆。摹本现存于通辽市博物馆。

墓向135°。位于天井西壁上部。两簇湖石牡丹，牡丹傍石而生，花枝茂密。红花绿叶，色调和谐。花丛上部有祥云飘浮。

（临摹：刘宝平、桑布、马树林　撰文：孙建华　摄影：孔群）

Lake stones and Peonies (Replica)

Liao (907-1125 CE)

Height 190 cm; Width 320 cm

Unearthed from Tomb M1 at Qianwulibugecun in Nailingaogongshe, Huree Banner, Inner Mongolia, in 1972. Preserved in the Jilin Provincial Museum. Its replica is in the Tongliao Museum.

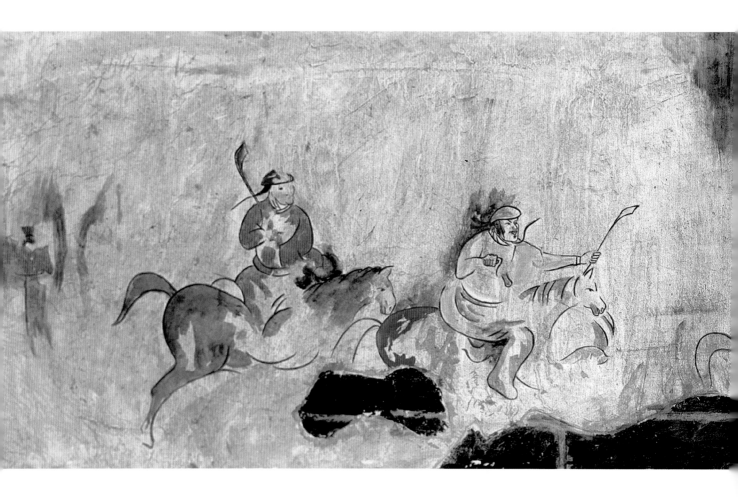

182.打马球图（摹本）

辽（907～1125年）

高50、宽150厘米

1990年内蒙古敖汉旗宝国吐乡丰水山村皮匠沟1号墓。现存于敖汉旗博物馆。

位于墓室西南角至墓门西内侧壁。马球比赛的场面。五名契丹人，有的身穿红袍，有的身穿白袍，骑在马上，手持月杖，中间两人挥动着月杖抢击一个红色球，正在进行马球比赛。

（临摹：宋占国　撰文：孙建华　摄影：孔群）

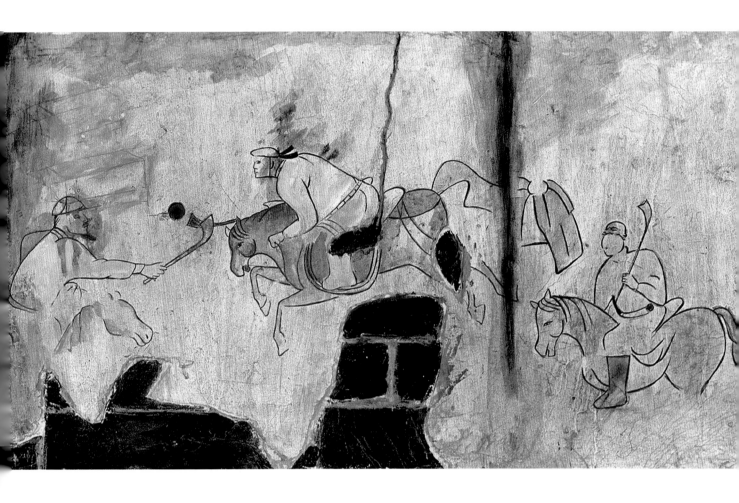

Polo Playing (Replica)

Liao (907-1125 CE)

Height 50 cm; Width 150 cm

Unearthed from Tomb M1 at Pijianggou in Fengshuishancun, Baoguotuxiang, Aohan Banner, Inner Mongolia, in 1990. Preserved in the Aohan Banner Museum.

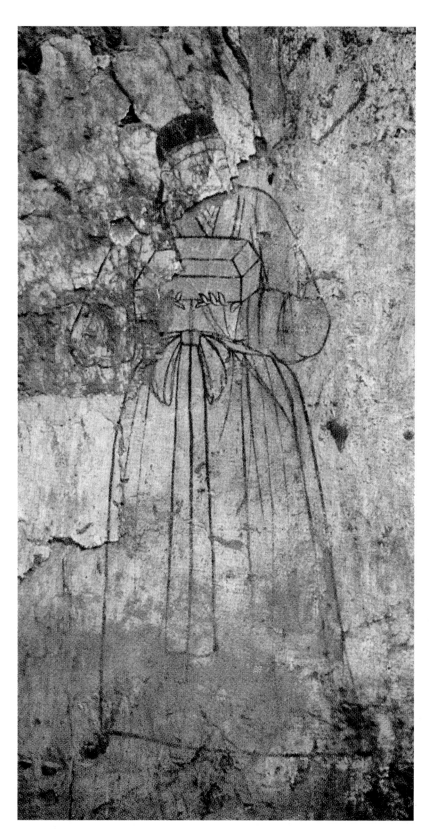

183.侍女图 （一）

辽（907～1125年）

人物身高约150厘米

1974年库伦旗奈林稿公社前勿力布格村2号墓出土。原址保存。

墓向135°。位于墓道东壁。侍女头戴黑色圆帽，黄色帽檐，脑后有黑色飘带，着直领紧袖绛色长袍，腰系软带于腹前打一蝴蝶结，下露浅色鞋尖，手捧红色盝顶奁盒，侧身站立。

（撰文：孙建华　摄影：孔群）

Maid (1)

Liao (907-1125 CE)

Figure Height ca. 150 cm

Unearthed from Tomb M2 at Qianwulibugecun in Nailingaogongshe, Huree Banner, Inner Mongolia. Preserved on the original site.

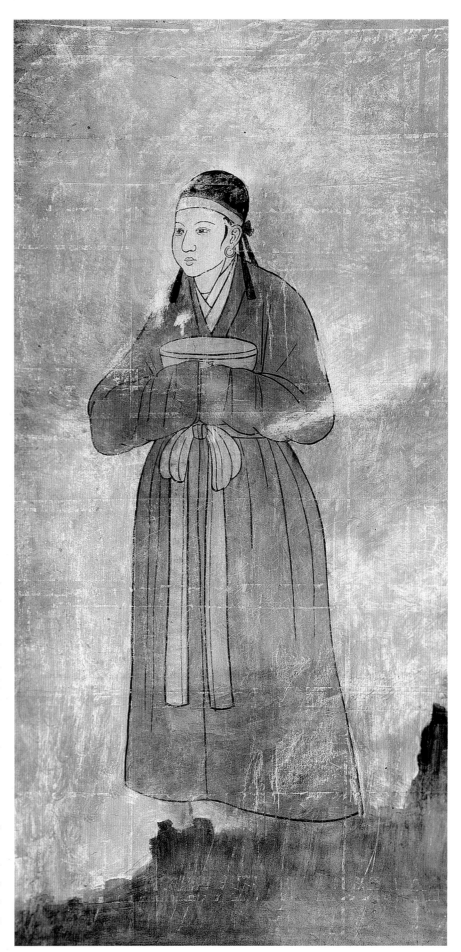

184.侍女图（二）（摹本）

辽（907～1125年）

高222、宽124、人物高约150厘米

1974年库伦旗奈林稿公社前勿力布格村2号墓出土。壁画原址保存。摹本现存于通辽市博物馆。

墓向135°。位于墓道东壁。侍女头戴黑色圆帽，黄色帽檐镶红边，脑后有黑色小结，下垂三条黑色飘带于肩，身穿直领窄袖绛红色长袍，浅黄色腰带挽成蝴蝶结垂于腹下，手捧一钵，恭敬站立。

（临摹：刘宝平、桑布、马树林
撰文：孙建华　摄影：孔群）

Maid (2) (Replica)

Liao (907-1125 CE)

Height 222 cm; Width 124 cm; Figure Height ca. 150 cm

Unearthed from Tomb M2 at Qianwulibugecun in Nailingaogongshe, Huree Banner, Inner Mongolia. Preserved on the original site. Its replica is in the Tongliao Museum.

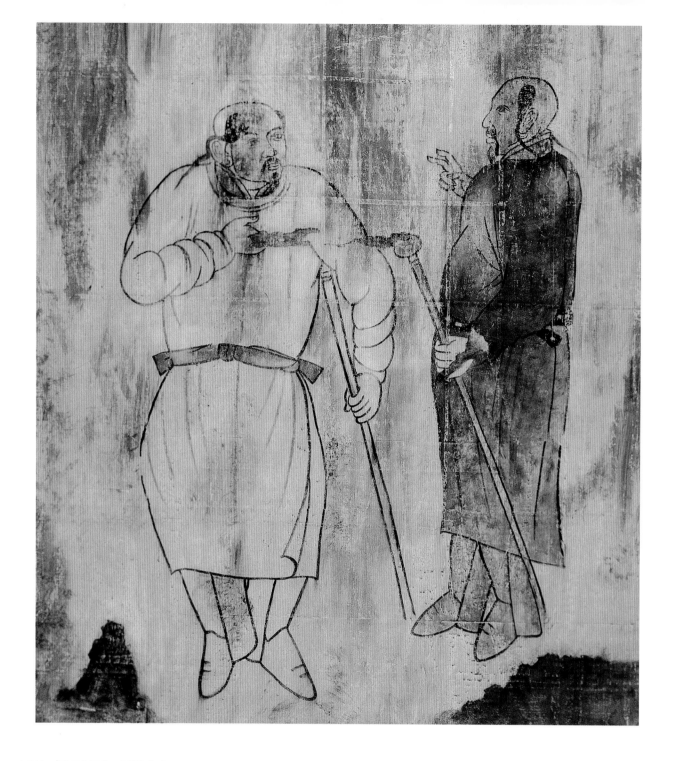

185.仪卫图（摹本）

辽（907～1125年）

高219、宽186、人物高170厘米

1974年库伦旗奈林稿公社前勿力布格村2号墓出土。壁画原址保存。摹本现存于通辽市博物馆。

墓向135°。位于墓道东壁。两名契丹侍卫，髡发的形式相同，耳前垂发，鬓角蓄发处剃成圆形。左侧侍卫穿浅黄色袍，浅黄色靴，左手持骨朵。右侧侍卫穿棕红色袍，深黄色靴，左手拿骨朵，右手指向前方，二人似在交谈。

（临摹：刘宝平、桑布、马树林　撰文：孙建华　摄影：孔群）

Ceremonial Guards (Replica)

Liao (907-1125 CE)

Height 219 cm; Width 186 cm; Figure height 170 cm

Unearthed from Tomb M2 at Qianwulibugecun in Nailingaogongshe, Huree Banner, Inner Mongolia. Preserved on the original site. Its replica is in the Tongliao Museum.

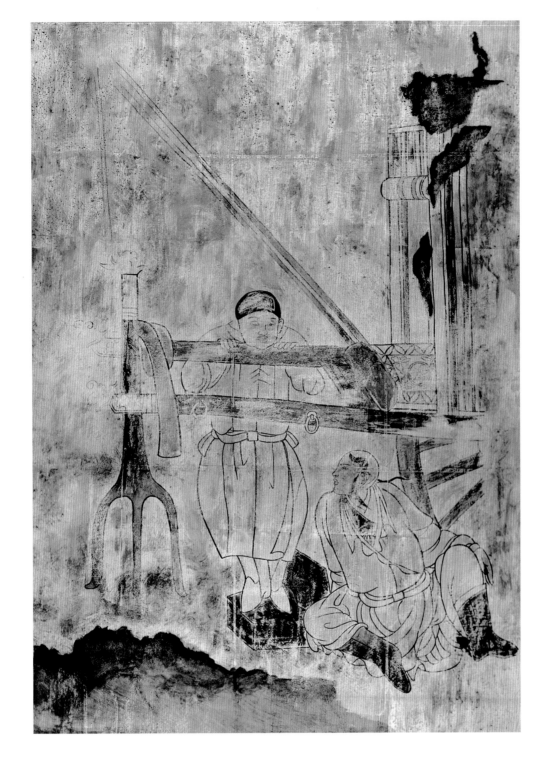

186.侍从图（摹本）

辽（907～1125年）

高314、宽216、站立人物高约136厘米

1974年内蒙古库伦旗奈林稿公社前勿力布格村2号墓出土。壁画原址保存。摹本现存于通辽市博物馆。

墓向135°。位于墓道西壁。右侧是车，用木棍支撑，辕上插两根鞭子。车下有一契丹侍从，髡发，着淡红色交领左衽宽袖红袍，白裤，脚穿棕红色靴，右手托地，左手放置于右膝，侧身席地坐于驼车旁。另一侍从，较矮小，站在上马石上，头戴黑色圆帽，八字胡，着圆领窄袖浅绛色袍，腰系带，双手扶着车辕，与坐者交谈。

（临摹：刘宝平、桑布、马树林　撰文：孙建华　摄影：孔群）

Attendants (Replica)

Liao (907-1125 CE)

Height 314 cm; Width 216 cm; Figure height ca. 136 cm

Unearthed from Tomb M2 at Qianwulibugecun in Nailingaogongshe, Huree Banner, Inner Mongolia. Preserved on the original site. Its replica is in the Tongliao Museum.

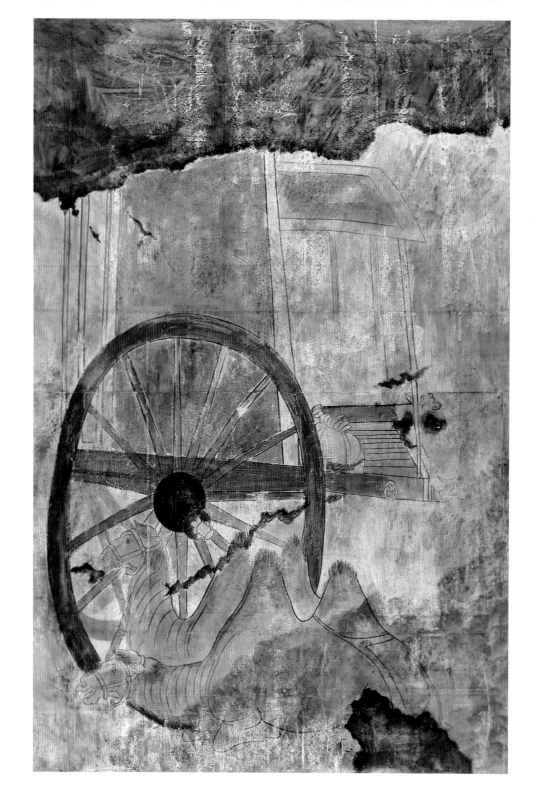

187.驼车图（摹本）

辽（907～1125年）

高314、宽214、车轮高170厘米

1974年内蒙古库伦旗奈林稿公社前勿力布格村2号墓出土。壁画原址保存。摹本现存于通辽市博物馆。

墓向135°。位于墓道西壁。一高轮大车，车棚由八根立柱支撑，庑殿式车棚，下垂帷幕，车棚前面挂有布帘，车厢后放置一包裹。车轮旁跪卧着两头双峰骆驼。

（临摹：刘宝平、桑布、马树林　撰文：孙建华　摄影：孔群）

Camel Cart (Replica)

Liao (907-1125 CE)

Height 314 cm; Width 214 cm; Wheel height 170 cm

Unearthed from Tomb M2 at Qianwulibugecun in Nailingaogongshe, Huree Banner, Inner Mongolia. Preserved on the original site. Its replica is in the Tongliao Museum.

188.鞍马图（摹本）

辽（907～1125年）

高247、宽252、人物高约164厘米

1974年库伦旗奈林稿公社前勿力布格村2号墓出土。壁画原址保存。摹本现存于通辽市博物馆。

墓向135°。位于墓道北壁。画面是一马二人。马侧的契丹侍从，髡发，髭须，戴耳环，着赭黄袍，衣襟掖于带下，长筒靴，右手执鞭，左手握缰。栗色马，面向墓道口，马前鬃扎成短缨，垂于额前，鼻上挂白色护面，黄色笼头，金色环，备紫色鞍桥，浅黄色鞍垫，白地黑边鞍镫上饰云纹，黄色后靴，白色马镫，马尾中部用黄色带捆扎。马后的侍女是底层壁画，头戴黑色圆帽，着交领长袍，携一包裹。

（临摹：刘宝平、桑布、马树林　撰文：孙建华　摄影：孔群）

Saddled Horse (Replica)

Liao (907-1125 CE)

Height 247 cm; Width 252 cm Figure height ca. 164 cm

Unearthed from Tomb M2 at Qianwulibugecun in Nailingaogongshe, Huree Banner, Inner Mongolia. Preserved on the original site. Its replica is in the Tongliao Museum.

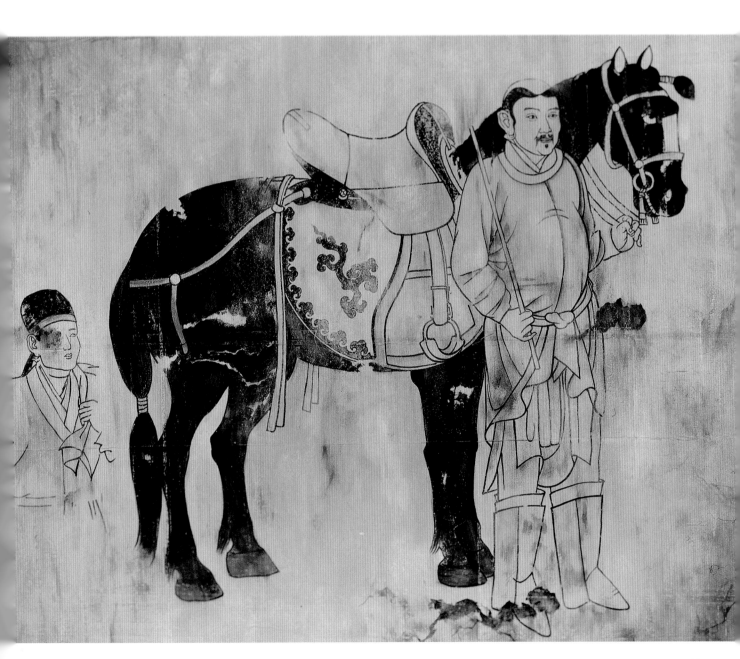

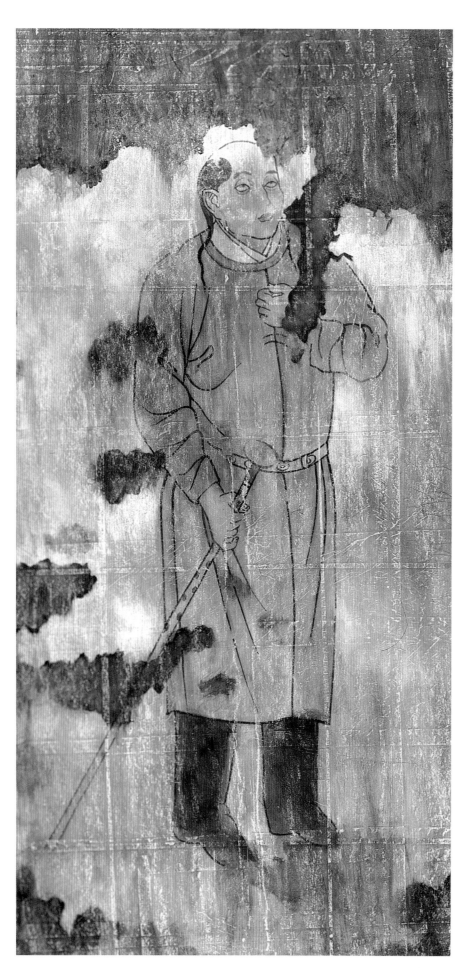

189.门吏图（摹本）

辽（907～1125年）

高222、宽122、人物高约172厘米

1974年库伦旗奈林稿公社前勿力布格村2号墓出土。壁画原地保存。摹本现存于通辽市博物馆。

墓向135°。位于甬道西壁。契丹门吏，髡发，八字胡须，着圆领紧袖浅红色袍，系革带，带上有花式带铐，黑色靴，右手拿骨朵。侧身站立。

（临摹：刘宝平、桑布、马树林
撰文：孙建华　摄影：孔群）

Door Guard (Replica)

Liao (907-1125 CE)

Height 222 cm; Width 122 cm, Figure height ca. 172 cm

Unearthed from Tomb M2 at Qianwulibu-gecun in Nailingaogongshe, Huree Banner, Inner Mongolia. Preserved on the original site. Its replica is in the Tongliao Museum.

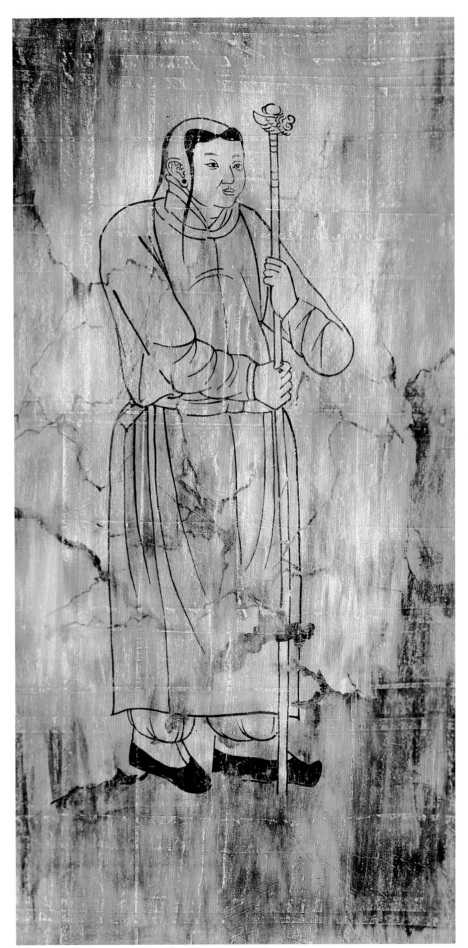

190.侍卫图（摹本）

辽（907～1125年）

高224、宽126、人物高约160厘米

1974年库伦旗奈林稿公社前勿力布格村2号墓出土。壁画原址保存。摹本现存于通辽市博物馆。

墓向135°。位于天井东壁。契丹侍卫，髡发，着圆领窄袖浅棕红色长袍，革带，下着白色吊敦，勾脸黑色便鞋，手持龙首骨朵，面向右站立。

（临摹：刘宝平、桑布、马树林

撰文：孙建华　摄影：孔群）

Guard (Replica)

Liao (907-1125 CE)

Height 224 cm; Width 126 cm; Figure height ca. 160 cm

Unearthed from Tomb M2 at Qianwulibugecun in Nailingaogongshe, Huree Banner, Inner Mongolia. Preserved on the original site. Its replica is in the Tongliao Museum.

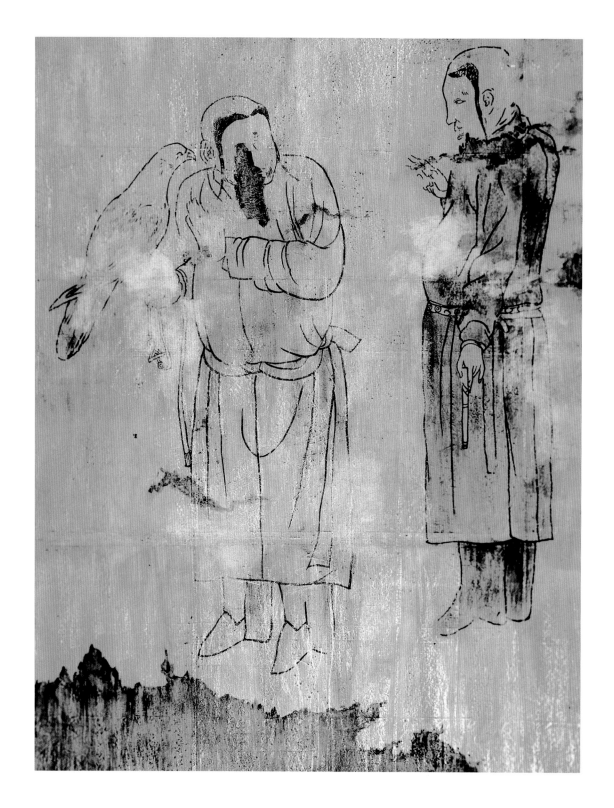

191.侍从图（一）（摹本）

辽（907～1125年）

高190、宽144、人物高约150厘米

1981年内蒙古库伦旗奈林稿公社前勿力布格村6号墓出土。壁画原址保存。摹本现存于通辽市博物馆。

墓向135°。位于墓道东壁。两契丹侍从，均髡发，左侧侍从身穿赭黄色窄袖长袍，足蹬靴，右臂架着一只海东青；右侧侍从身穿蓝色窄袖长袍，腰带上佩一小刀，右手抬起前指，左手执一鹰笛，两人似在交谈。

（临摹：刘宝平、桑布、马树林　撰文：孙建华　摄影：孔群）

Attendants (1) (Replica)

Liao (907-1125 CE)

Height 190 cm; Width 144 cm; Figure height ca. 150 cm

Unearthed from Tomb M6 at Qianwulibugecun in Nailingaogongshe, Huree Banner, Inner Mongolia, in 1981. Preserved on the original site. Its replica is in the Tongliao Museum.

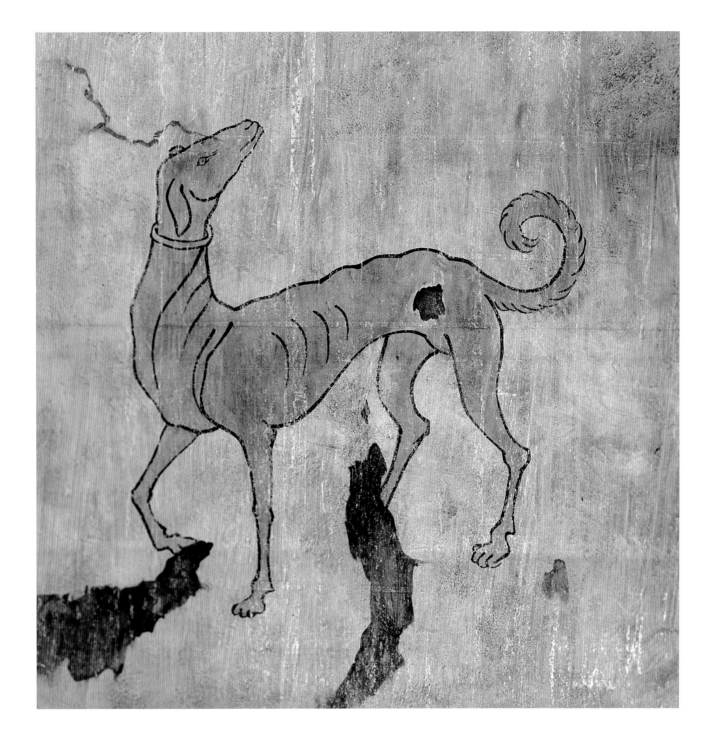

192. 猎犬图（摹本）

辽（907～1125年）

高126、宽106、犬高约80厘米

1981年内蒙古库伦旗奈林稿公社前勿力布格村6号墓出土。壁画原址保存。摹本现存于通辽市博物馆。

墓向135°。位于墓道东壁。出行图中的猎犬，颈套项圈，细腰，长卷尾。

（临摹：刘宝平、桑布、马树林　撰文：孙建华　摄影：孔群）

Hunting Hound (Replica)

Liao (907-1125 CE)

Height 126 cm; Width 106 cm; Figure height ca. 80 cm

Unearthed from Tomb M6 at Qianwulibugecun in Nailingaogongshe, Huree Banner, Inner Mongolia, in 1981. Preserved on the original site. Its replica is in the Tongliao Museum.

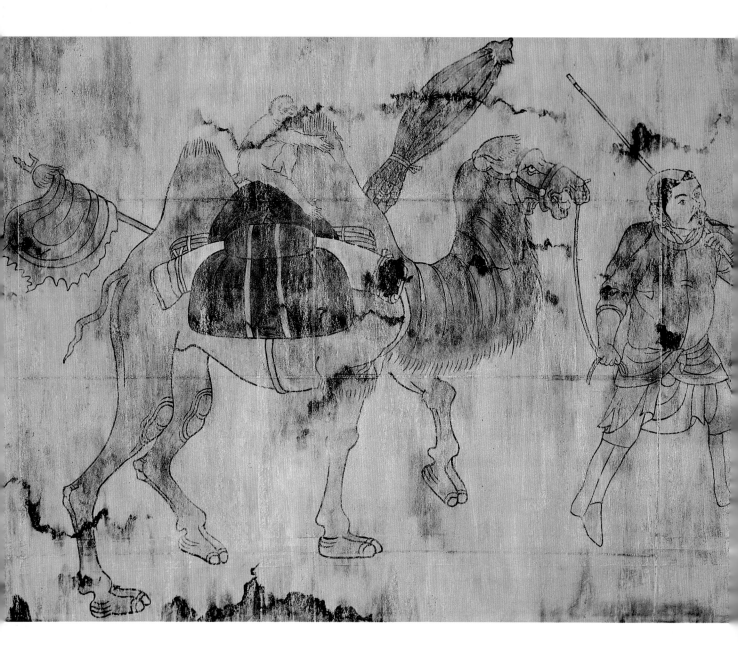

193. 牵驼图（摹本）

辽（907～1125年）

高220、宽314、人物高约131厘米

1981年内蒙古库伦旗奈林稿公社前勿力布格村6号墓出土。壁画原址保存。摹本现存于通辽市博物馆。

墓向135°。位于墓道东壁。驭者髡发，着蓝色圆领袍，袍袖挽起，袍襟掖于腰带，足蹬高筒尖头靴，右手牵驼，左手握杖，荷于肩上。驼峰上骑一小猴，猴双臂紧抱驼峰，驼身上还驮有包裹和毡帐、伞及旗。

（临摹：刘宝平、桑布、马树林　撰文：孙建华　摄影：孔群）

Leading a Camel (Replica)

Liao (907-1125 CE)

Height 220 cm; Width 314 cm; Figure height ca. 131 cm

Unearthed from Tomb M6 at Qianwulibugecun in Nailingaogongshe, Huree Banner, Inner Mongolia, in 1981. Preserved on the original site. Its replica is in the Tongliao Museum.

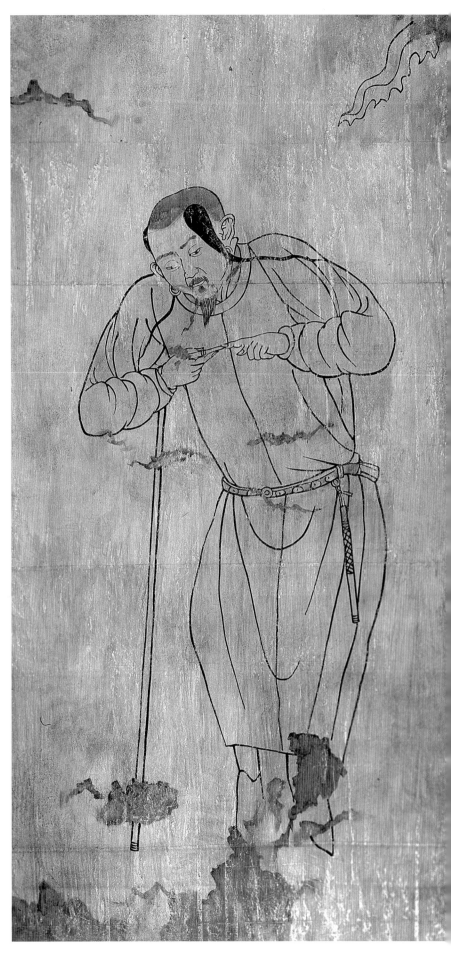

194. 侍从图（二）（摹本）

辽（907～1125年）

高217、宽111、人物高约156厘米

1981年内蒙古库伦旗奈林稿公社前勿力布格村6号墓出土。壁画原地保存。摹本现存于通辽市博物馆。

墓向135°。位于墓道东壁。髡发，短胡须，着圆领窄袖长袍，腰系革带，带上缀銙，腰带上佩一把短刀，右腋下柱一杖，微倾身伏首，双手相对置于胸前，似在修剪指甲。

（临摹：刘宝平、桑布、马树林

撰文：孙建华 摄影：孔群）

Attendant (2) (Replica)

Liao (907-1125 CE)

Height 217 cm; Width 111 cm; Figure height ca. 156 cm

Unearthed from Tomb M6 at Qianwulibuge-cun in Nailingaogongshe, Huree Banner, Inner Mongolia, in 1981. Preserved on the original site. Its replica is in the Tongliao Museum.

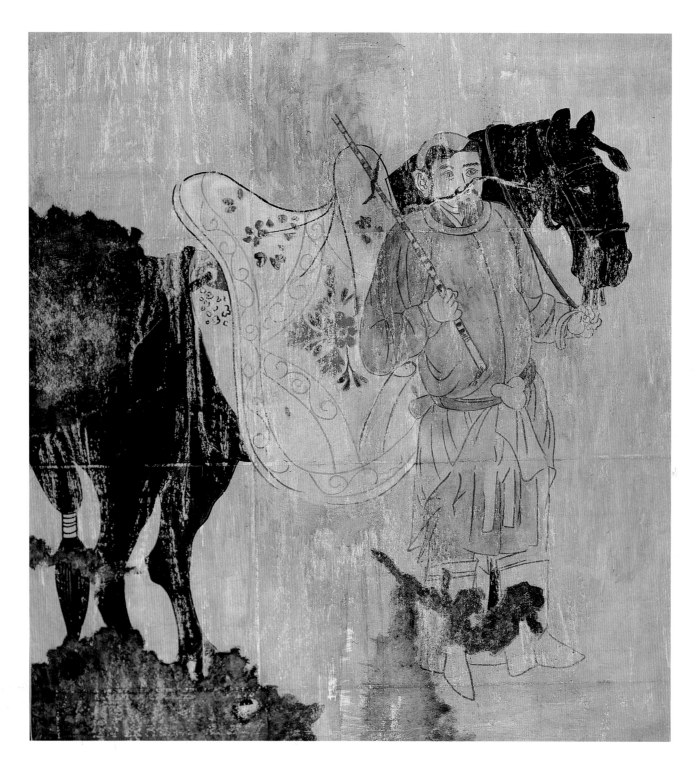

195.鞍马图（摹本）

辽（907～1125年）

高210、宽195、人物高约160厘米

1981年内蒙古库伦旗奈林稿公社前勿力布格村6号墓出土。壁画原址保存。摹本现存于通辽市博物馆。

墓向135°。位于墓道东壁。契丹侍从，髡发，着淡绿色袍，红色中单，系红色革带，左手握缰牵一棕红色马，右手执鞭，面向墓外。马鞯上绘蓝色花纹。马前鬃捆扎，黑色笼头和鞴带。

（临摹：刘宝平、桑布、马树林　撰文：孙建华　摄影：孔群）

Saddled Horse (Replica)

Liao (907-1125 CE)

Height 210 cm; Width 195 cm; Figure height ca. 160 cm
Unearthed from Tomb M6 at Qianwulibugecun in Nailingaogongshe, Huree Banner, Inner Mongolia, in 1981. Preserved on the original site. Its replica is in the Tongliao Museum.

196.驼车图（摹本）

辽（907～1125年）

高222、宽288厘米

1981年内蒙古库伦旗奈林稿公社前勿力布格村6号墓出土。壁画原址保存。摹本现存于通辽市博物馆。

墓向135°。位于墓道西壁。高轮骆车上有六根立柱支架车棚，棚顶为庑殿式，周以帷幕，顶前有凉棚。

（临摹：刘宝平、桑布、马树林　撰文：孙建华　摄影：孔群）

Camel Cart (Replica)

Liao (907-1125 CE)

Height 222 cm; Width 288 cm

Unearthed from Tomb M6 at Qianwulibugecun in Nailingaogongshe, Huree Banner, Inner Mongolia, in 1981. Preserved on the original site. Its replica is in the Tongliao Museum.

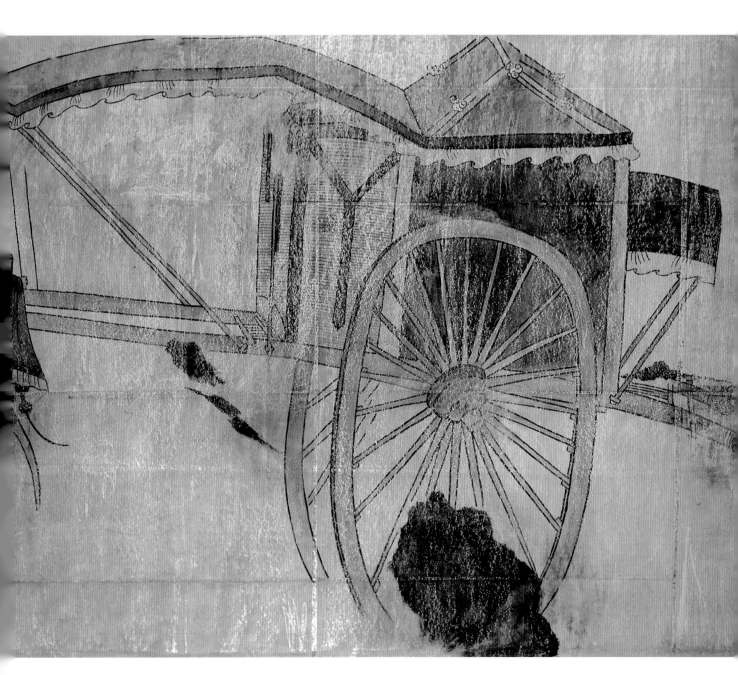

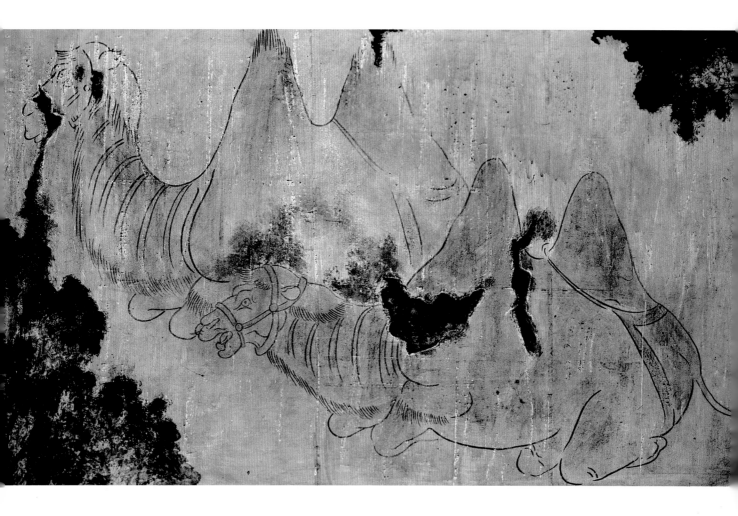

197.双驼图（摹本）

辽（907～1125年）

高126、宽220厘米

1981年内蒙古库伦旗奈林稿公社前勿力布格村6号墓出土。壁画原址保存。摹本现存于通辽市博物馆。

墓向135°。位于墓道西壁。归来图中的双驼。两头双峰驼跪卧于地，右侧驼仰首前倾，左侧驼头伏于地面，表现的是出猎归来，驼畜疲惫的情景。

（临摹：刘宝平、桑布、马树林　撰文：孙建华　摄影：孔群）

Two Camels (Replica)

Liao (907-1125 CE)

Height 126 cm; Width 220 cm

Unearthed from Tomb M6 at Qianwulibugecun in Nailingaogongshe, Huree Banner, Inner Mongolia, in 1981. Preserved on the original site. Its replica is in the Tongliao Museum.

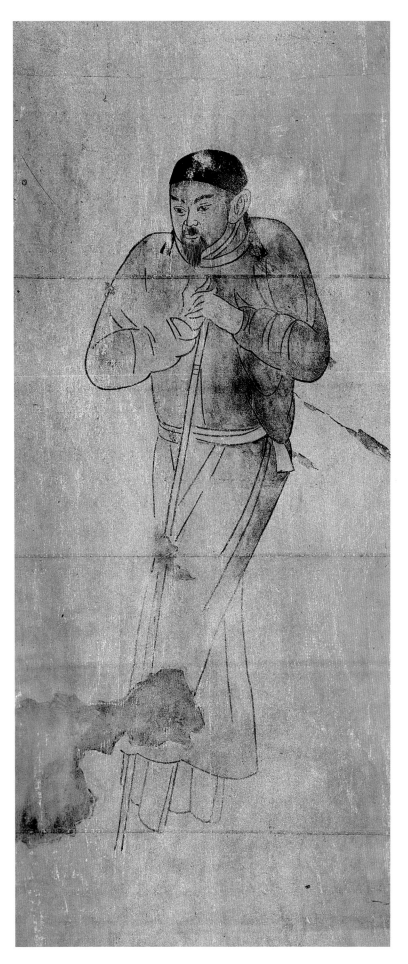

198. 侍从图（三）
（摹本）

辽（907～1125年）

高224、宽127、人物高约160厘米

1981年内蒙古库伦旗奈林稿公社前勿力布格
村6号墓出土。壁画原址保存。摹本现存于通
辽市博物馆。

墓向135°。位于墓道西壁。侍从头裹黑巾，
小髭须，着淡绿色圆领紧袖长袍，腰系革
带，双手拄杖，面左伏首站立。

（临摹：刘宝平、桑布、马树林

撰文：孙建华　摄影：孔群）

Attendant (3) (Replica)

Liao (907-1125 CE)

Height 224 cm; Width 127 cm; Figure height ca.
160 cm

Unearthed from Tomb M6 at Qianwulibugecun
in Nailingaogongshe, Huree Banner, Inner
Mongolia, in 1981. Preserved on the original
site. Its replica is in the Tongliao Museum.

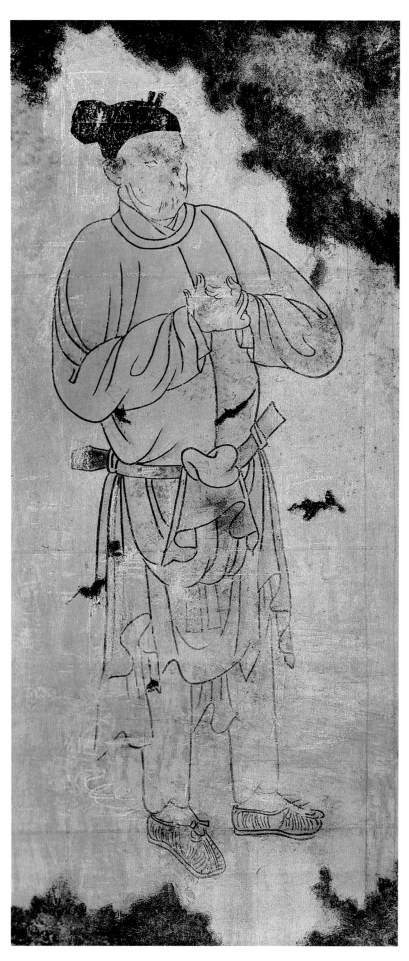

199.侍从图（四）（摹本）

辽（907～1125年）

高224、宽127、人物高约186厘米

1981年内蒙古库伦旗奈林稿公社前勿力布格村6号墓出土。壁画原址保存。摹本现存于通辽市博物馆。

墓向135°。位于墓道西壁。画中的侍从，软巾浑裹，着赭黄色圆领长袍，袍襟掖起，腰系红色双铊尾腰带，下着裤，脚穿麻鞋，面向墓室叉手而立。

<div align="right">

（临摹：刘宝平、桑布、马树林

撰文：孙建华　摄影：孔群）

</div>

Attendant (4) (Replica)

Liao (907-1125 CE)

Height 224 cm; Width 127 cm; Figure height ca. 186 cm

Unearthed from Tomb M6 at Qianwulibugecun in Nailingaogongshe, Huree Banner, Inner Mongolia, in 1981. Preserved on the original site. Its replica is in the Tongliao Museum.

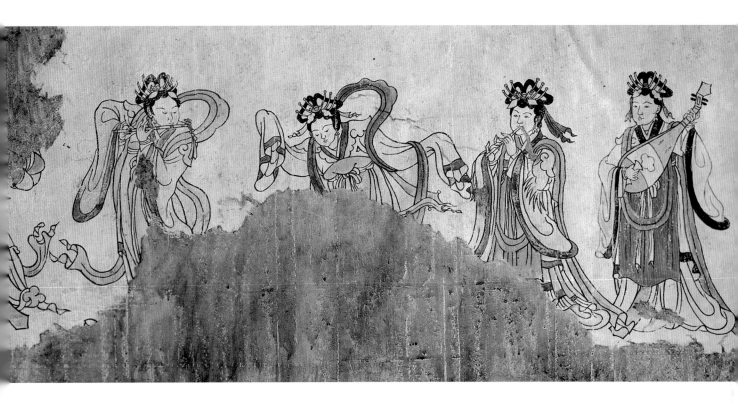

200. 伎乐图（摹本）

辽（907～1125年）

高108、宽235、人物高约80厘米

1981年内蒙古库伦旗奈林稿公社前勿力布格村6号墓出土。壁画原址保存。摹本现存于通辽市博物馆。

墓向135°。位于墓门门额。五人均梳蝶形双鬟髻，双鬓抱面，钗饰描金。着交领宽袖长衫，广袖低垂。左侧一人已脱落，只留有部分衣裙，第二人吹横笛，第三人挥袖起舞，第四人吹觱篥，第五人弹拨曲项琵琶。

（临摹：刘宝平、桑布、马树林　撰文：孙建华　摄影：孔群）

Musicians (Replica)

Liao (907-1125 CE)

Height 108 cm; Width 235 cm; Figure height ca. 80 cm

Unearthed from Tomb M6 at Qianwulibugecun in Nailingaogongshe, Huree Banner, Inner Mongolia, in 1981. Preserved on the original site. Its replica is in the Tongliao Museum.

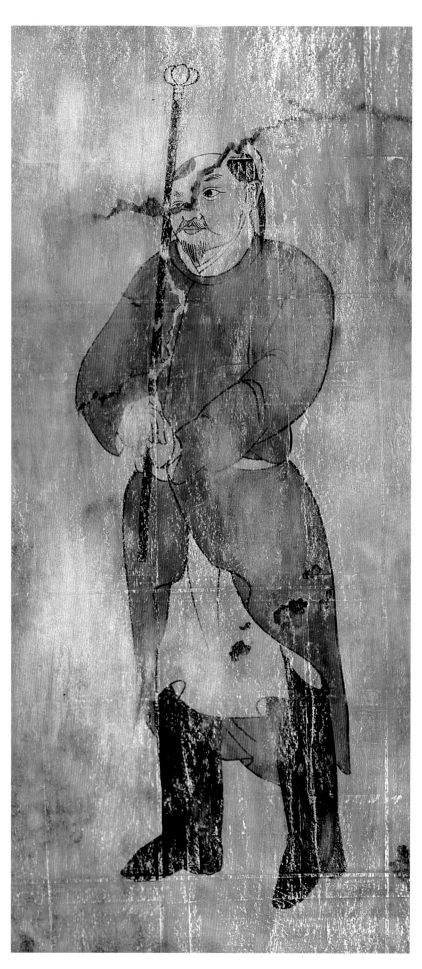

201. 仪卫图（一）（摹本）

辽（907～1125年）

高213、宽126、人物高约173厘米

1985年内蒙古库伦旗奈林稿公社前勿力布格村7号墓出土。壁画原址保存。摹本现存于通辽市博物馆。

墓向150°。位于墓道东壁。仪卫髡发，外着红色圆领紧袖长袍，内着左衽交领长衫，袍襟掖起，露出白色内衣，脚穿黑色长筒靴，双手执骨朵荷于右肩。

（临摹：刘宝平、桑布、马树林

撰文：孙建华　摄影：孔群）

Ceremonial Guard (1) (Replica)

Liao (907-1125 CE)

Height 213 cm; Width 126 cm; Figure height ca. 173 cm

Unearthed from Tomb M7 at Qianwulibugecun in Nailingaogongshe, Huree Banner, Inner Mongolia, in 1985. Preserved on the original site. Its replica is in the Tongliao Museum.

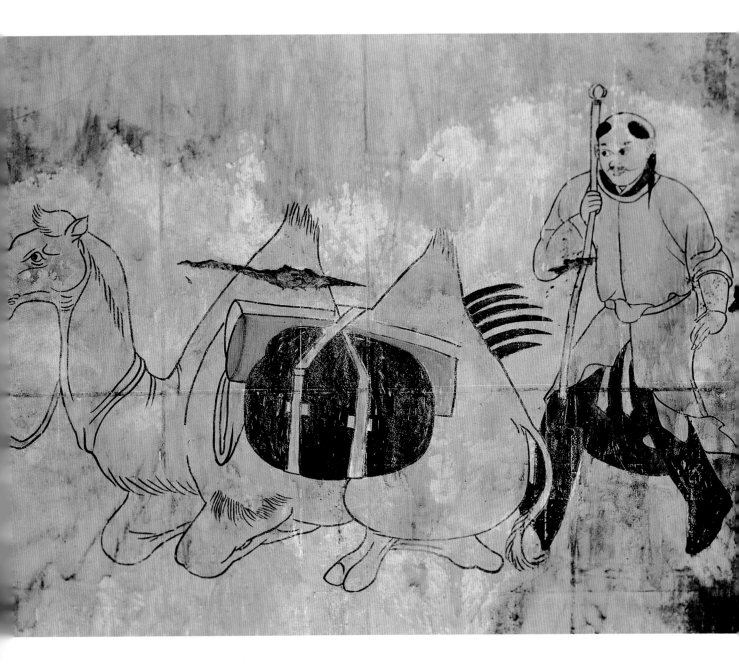

202.侍从和骆驼（摹本）

辽（907～1125年）

高215、宽225、人物高约142厘米

1985年内蒙古库伦旗奈林稿公社前勿力布格村7号墓出土。壁画原址保存。摹本现存于通辽市博物馆。

墓向150°。位于墓道东壁。画面中是驼与侍从。一双峰驼跪卧，身上驮有包裹筒囊等物品。侍从髡发，身着圆领蓝色长袍，内露红色中单，黑靴，袍襟掖于带上，手握骨朵荷肩，站立于驼后。

（临摹：刘宝平、桑布、马树林　撰文：孙建华　摄影：孔群）

Attendant and Camel (Replica)

Liao (907-1125 CE)

Height 215 cm; Width 225 cm; Figure height ca. 142 cm

Unearthed from Tomb M7 at Qianwulibugecun in Nailingaogongshe, Huree Banner, Inner Mongolia, in 1985. Preserved on the original site. Its replica is in the Tongliao Museum.

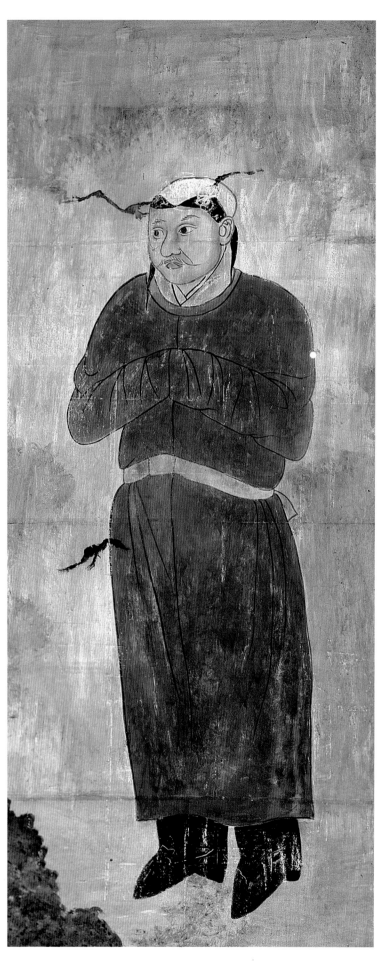

203. 男侍图（摹本）

辽（907～1125年）

高230、宽123、人物高约173厘米

1985年内蒙古库伦旗奈林稿公社前勿力布格村7号墓出土。壁画原址保存。摹本现存于通辽市博物馆。

墓向150°。位于墓道东壁。男侍髡发，着红色圆领窄袖长袍，腰系革带，黑色靴，双手拢袖，拱于胸前，侧身站立。

（临摹：刘宝平、桑布、马树林

撰文：孙建华　摄影：孔群）

Servant (Replica)

Liao (907-1125 CE)

Height 230 cm; Width 123 cm; Figure height ca. 173 cm

Unearthed from Tomb M7 at Qianwulibugecun in Nailingaogongshe, Huree Banner, Inner Mongolia, in 1985. Preserved on the original site. Its replica is in the Tongliao Museum.

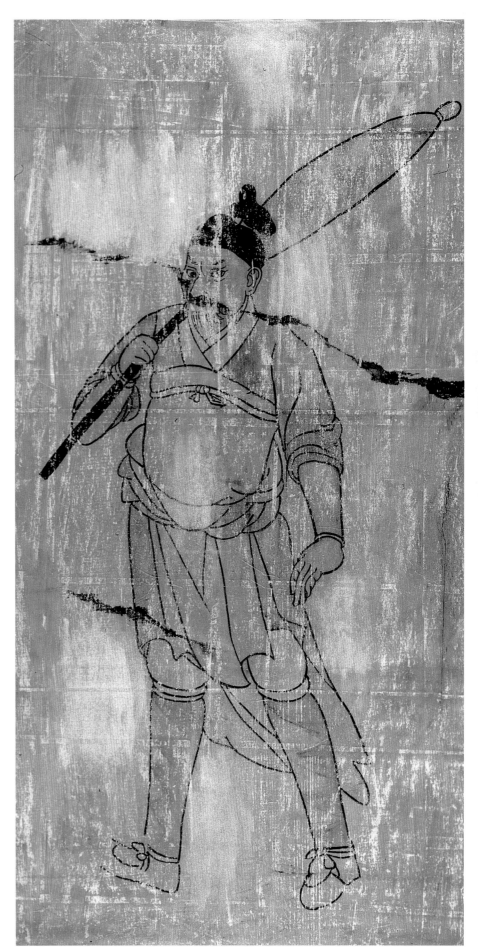

204.侍从图（一）（摹本）

辽（907～1125年）

高220、宽125、人物高约170厘米

1985年内蒙古库伦旗奈林稿公社前勿力布格村7号墓出土。壁画原址保存。摹本现存于通辽市博物馆。

墓向150°。位于墓道东壁。画中的侍从是出行图中第四人，头裹黑巾，着交领长袍，右手持伞荷于右肩，腰围抱肚，系绑腿，脚穿便鞋。

（临摹：刘宝平、桑布、马树林

撰文：孙建华　摄影：孔群）

Attendant (1) (Replica)

Liao (907-1125 CE)

Height 220 cm; Width 125 cm; Figure height ca. 170 cm

Unearthed from Tomb M7 at Qian-wulibugecun in Nailingaogongshe, Huree Banner, Inner Mongolia, in 1985. Preserved on the original site. Its replica is in the Tongliao Museum.

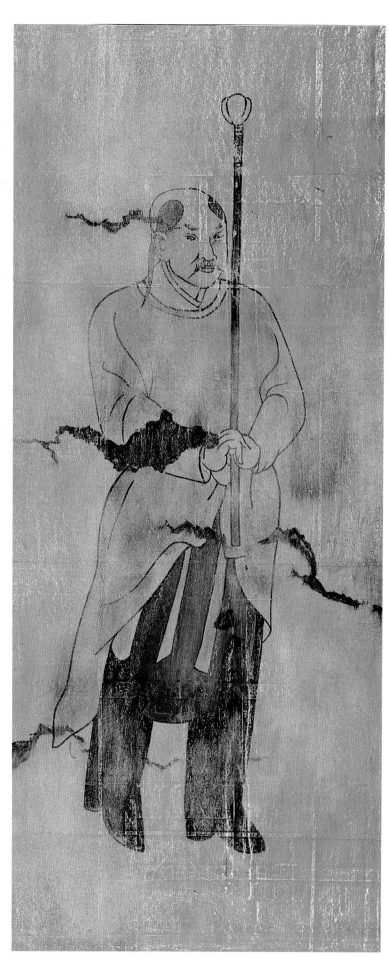

205.仪卫图（二）（摹本）

辽（907~1125年）

高223、宽127、人物高约158厘米

1985年内蒙古库伦旗奈林稿公社前勿力布格村7号墓出土。壁画原址保存。摹本现存于通辽市博物馆。

墓向150°。位于墓道西壁。仪卫髡发，着淡黄色圆领长袍，脚穿黑靴，前襟掖起，露出红色中单，双手执骨朵荷肩。

（临摹：刘宝平、桑布、马树林

撰文：孙建华　摄影：孔群）

Ceremonial Guard (2) (Replica)

Liao (907-1125 CE)

Height 223 cm; Width 127 cm; Figure height ca. 158 cm

Unearthed from Tomb M7 at Qian-wulibugecun in Nailingaogongshe, Huree Banner, Inner Mongolia, in 1985. Preserved on the original site. Its replica is in the Tongliao Museum.

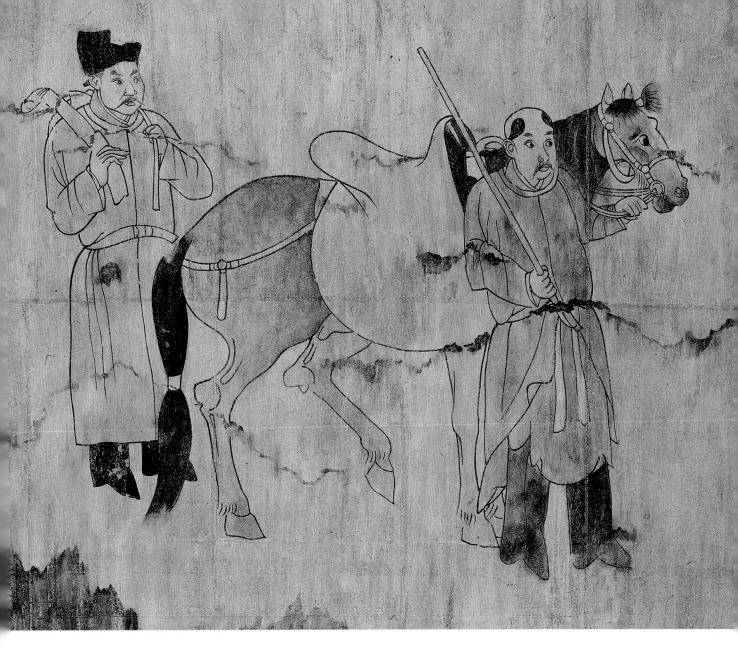

206.鞍马图（摹本）

辽（907～1125年）

高230、宽277、人物高约158厘米

1985年内蒙古库伦旗奈林稿公社前勿力布格村7号墓出土。壁画原址保存。摹本现存于通辽市博物馆。

墓向150°。位于墓道西壁。一契丹侍从牵着一匹棕色马，髡发，着淡蓝色圆领长袍，脚穿棕色靴，前襟披起，左手牵马，右手持杖。马佩鞍，前鬃和马尾捆扎。马后站立一汉装侍从，头戴黑色幞头，着淡黄色圆领长袍，腰束大带，脚穿黑靴，肩背包裹。

（临摹：刘宝平、桑布、马树林　撰文：孙建华　摄影：孔群）

Saddled Horse (Replica)

Liao (907-1125 CE)

Height 230 cm; Width 277 cm; Figure height ca. 158 cm

Unearthed from Tomb M7 at Qianwulibugecun in Nailingaogongshe, Huree Banner, Inner Mongolia, in 1985. Preserved on the original site. Its replica is in the Tongliao Museum.

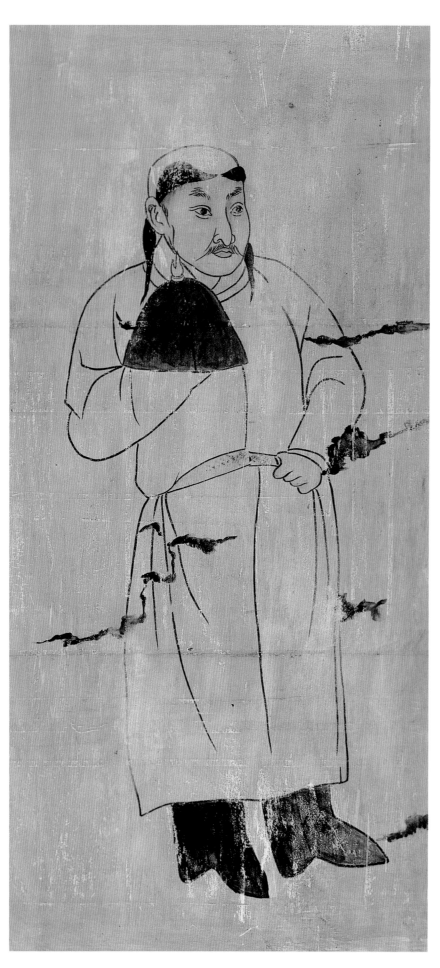

207.侍从图（二）（摹本）

辽（907～1125年）

高190、宽115、人物高约150厘米

1985年内蒙古库伦旗奈林稿公社前勿力布格村7号墓出土。壁画原址保存。摹本现存于通辽市博物馆。

墓向150°。位于墓道西壁。侍从髡发，着白色圆领长袍，脚穿赭色靴，左手拊带，右手持着一顶红色笠帽。

（临摹：刘宝平、桑布、马树林

撰文：孙建华　摄影：孔群）

Attendant (2) (Replica)

Liao (907-1125 CE)

Height 190 cm; Width 115 cm;
 Figure height ca. 150 cm

Unearthed from Tomb M7 at Qianwulibugecun in Nailingaogongshe, Huree Banner, Inner Mongolia, in 1985. Preserved on the original site. Its replica is in the Tongliao Museum.

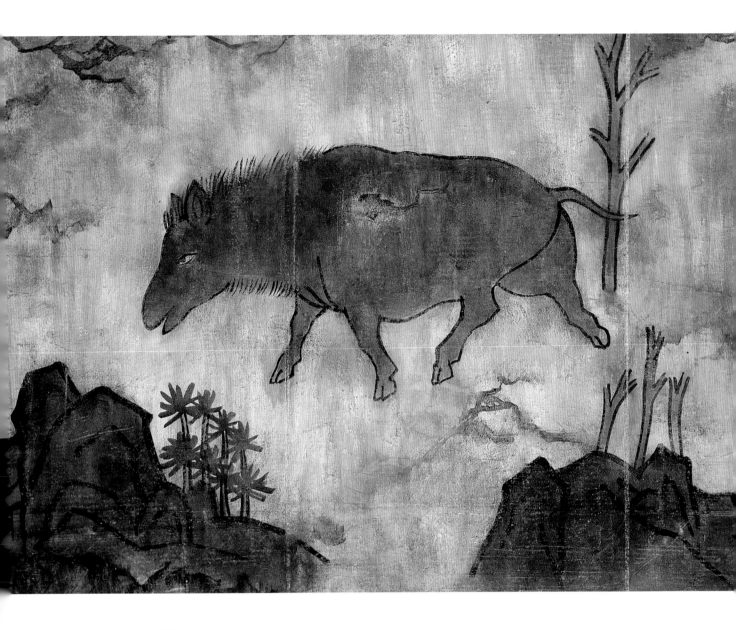

208.野猪图（摹本）

辽（907～1125年）

高100、宽143、野猪高约47厘米

1985年内蒙古库伦旗奈林稿公社前勿力布格村7号墓出土。壁画原址保存。摹本现存于通辽市博物馆。

墓向150°。位于天井西壁。一头黑色野猪，穿行于山林中。

（临摹：刘宝平、桑布、马树林　撰文：孙建华　摄影：孔群）

Boar (Replica)

Liao (907-1125 CE)

Height 100 cm; Width 143 cm; Boar height ca. 47 cm

Unearthed from Tomb M7 at Qianwulibugecun in Nailingaogongshe, Huree Banner, Inner Mongolia, in 1985. Preserved on the original site. Its replica is in the Tongliao Museum.

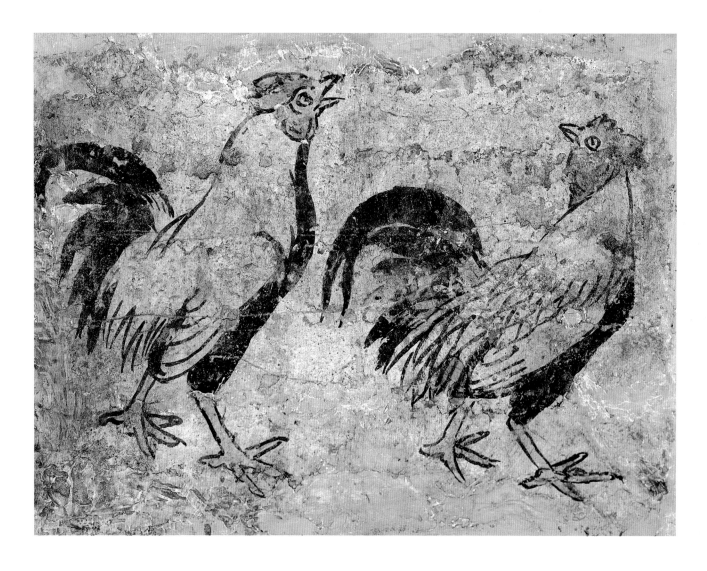

209.双鸡图

辽（907～1125年）

高48、宽61厘米

1991年内蒙古敖汉旗南塔子乡城兴太村下湾子1号墓出土。现存于敖汉旗博物馆。

墓向150°。位于甬道东壁。一对雄鸡，一前一后健步行走。后面一只鸡正引颈鸣叫，前者回首静听。

<div align="right">（撰文：邱国斌　摄影：孔群）</div>

Two Chickens

Liao (907-1125 CE)

Height 48 cm; Width 61 cm

Unearthed from Tomb M1 at Xiawanzi in Chengxingtaicun, Nantazixiang, Aohan Banner, Inner Mongolia, in 1991. Preserved in the Aohan Banner Museum.

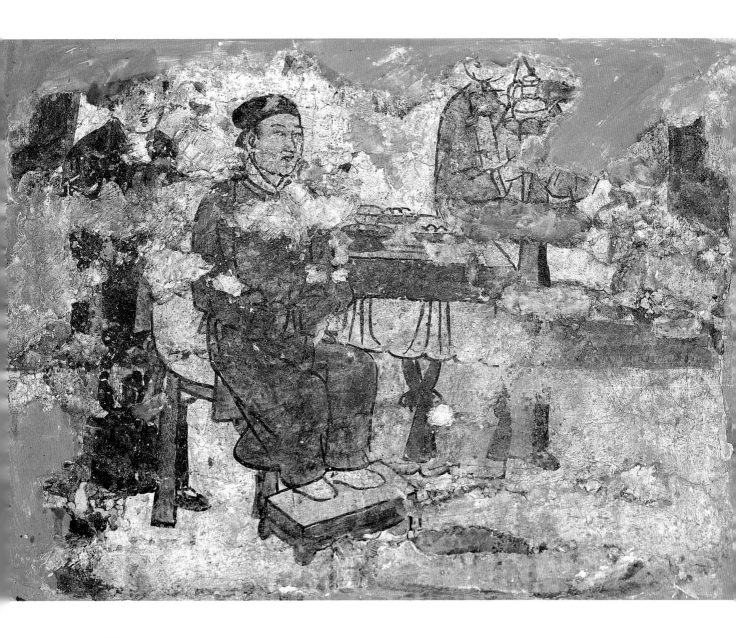

210.奉茶图

辽（907～1125年）

高64、宽88厘米

1991年内蒙古敖汉旗南塔子乡城兴太村下湾子1号墓出土。现存于敖汉旗博物馆。

墓向150°。位于墓室东壁，墓主人居中而坐，黑色软巾浑裹，着紫色圆领窄袖长袍，白色中单，足蹬白色靴，袖手坐于红色木椅上，脚踏白面红边足承，椅上有蓝色靠垫。正中的高桌，红边蓝面，桌下围有长短两层布帷，短帷打褶，长帷着地，并有从短帷里侧垂下的红色花带。桌上摆放着托盏、长盘和箸，盘内盛有食物。主人身后站立一侍女，着皂色袍服。桌前站立一侍女，着红色袍服，双手捧一温碗，碗内放有注子，恭候侍奉。

（撰文：邱国斌 摄影：孔群）

Tea Serving Scene

Liao (907-1125 CE)

Height 64 cm; Width 88 cm

Unearthed from Tomb M1 at Xiawanzi in Chengxingtaicun, Nantazixiang, Aohan Banner, Inner Mongolia, in 1991. Preserved in the Aohan Banner Museum.

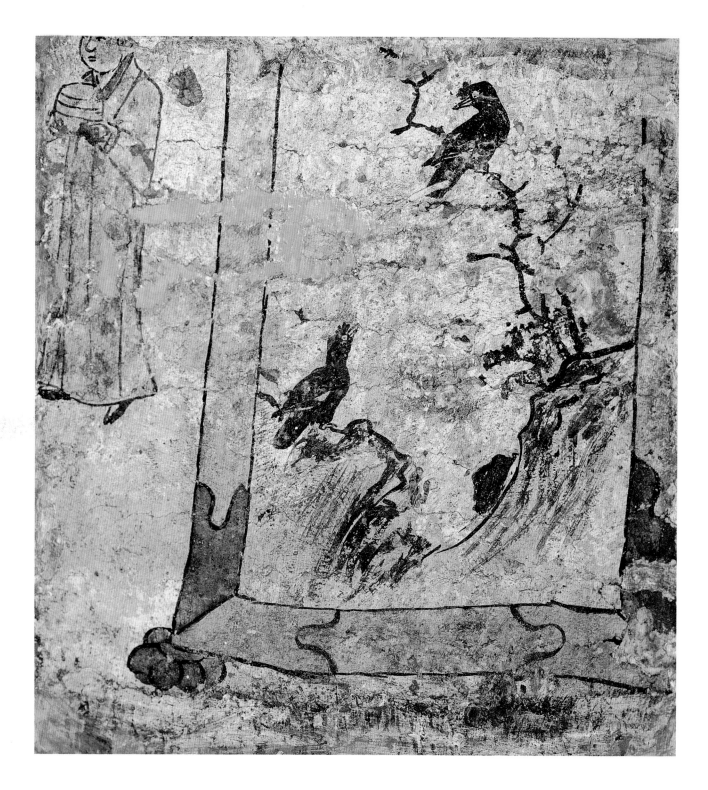

211. 八哥屏风图

辽（907～1125年）

高83、宽76厘米

1991年内蒙古敖汉旗南塔子乡城兴太村下湾子1号墓出土。现存于敖汉旗博物馆。

墓向150°。位于墓室西北壁。画中是一屏风。红色覆莲式屏风座，黄色宽边框，有红黄两色包边。屏风上画的是一幅水墨八哥图，两只八哥栖息在梅花树上，一只张嘴向上鸣叫，一只回首俯望。

（撰文：邱国斌　摄影：孔群）

Myna Screen

Liao (907-1125 CE)

Height 83 cm; Width 76 cm

Unearthed from Tomb M1 at Xiawanzi in Chengxingtaicun, Nantazixiang, Aohan Banner, Inner Mongolia, in 1991. Preserved in the Aohan Banner Museum.

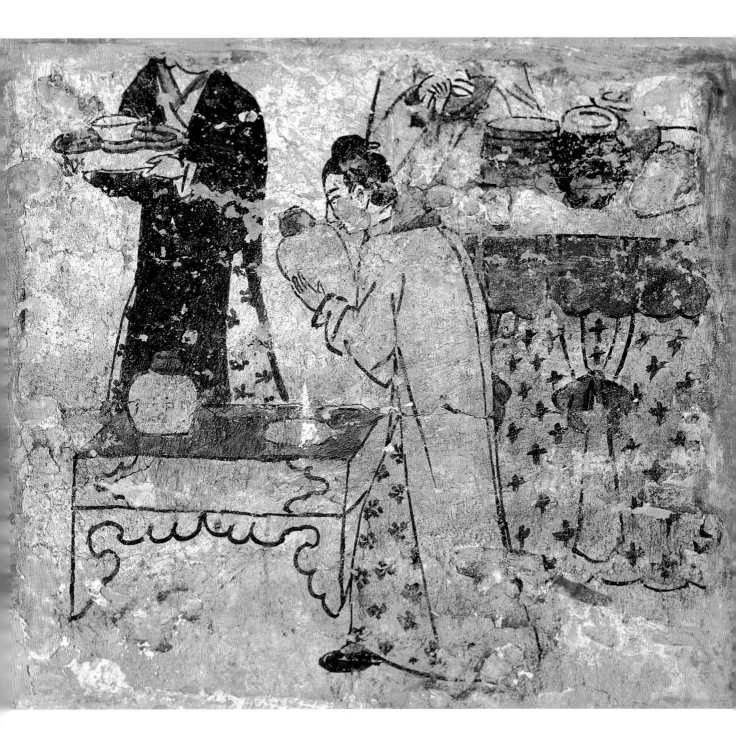

212. 进酒图

辽（907～1125年）

高75、宽65厘米

1991年内蒙古敖汉旗南塔子乡城兴太村下湾子1号墓出土。现存于敖汉旗博物馆。墓向150°。位于墓室西壁。画中有3名侍女。左起第一女仆，着黑色交领窄袖开胯长袍，白地黑团花内衫，红色中单，双手托一红色海棠形长盘（劝盘），内放一白色酒盏。第二人，梳包髻，着米黄色窄袖开胯长袍，内着白地团花衫，足穿黑鞋，双手捧一从酒架上取出的带盖梅瓶。第三人，着交领窄袖长袍，立于桌里侧，手拿抹布，在清理桌上的碗具。地面上有一高桌，桌围红色打褶短帷，内围淡黄色地黑花长帷，蓝色垂带扎红花结。桌上有罐、碗、食盒等。左侧放置一酒瓶架，四腿为云形，红色面上有两圆孔，左侧放一带盖梅瓶，右侧酒瓶已取出。

<div style="text-align:right">（撰文：邱国斌　摄影：孔群）</div>

Wine Serving Scene

Liao (907-1125 CE)

Height 75 cm; Width 65 cm

Unearthed from Tomb M1 at Xiawanzi in Chengxingtaicun, Nantazixiang, Aohan Banner, Inner Mongolia, in 1991. Preserved in the Aohan Banner Museum.

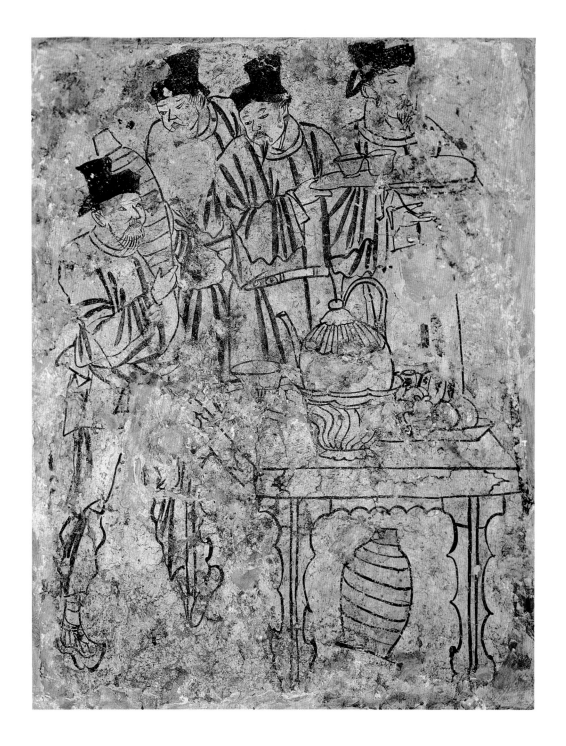

213.奉酒图

辽（907～1125年）

高95、宽75厘米

1991年内蒙古敖汉旗南塔子乡城兴太村下湾子5号墓出土。现存于敖汉旗博物馆。墓向126°。位于墓室东壁。四名汉装男侍。均头戴黑色交角幞头，立于桌旁。右起第一人，着白色圆领窄袖长袍，黄色中单，腰系红色带，蓄短胡须，双手捧酒尊。第二人，着白色圆领窄袖长袍，蓝色中单，腰系红色革带，蓄短胡须，双手托一黄色劝盘，盘内放置两个黄色小盏。第三人，身着浅蓝色圆领窄袖长袍，红色中单。第四人，着白色圆领窄袖长袍，袍襟披于腰后，黄色中单，下穿白色吊敦，足穿麻鞋，蓄长须，肩扛带盖酒瓶。四人前放置一方桌，云边形桌腿，桌上放着果盘、温碗和酒注，桌下放一个带盖经瓶。

（撰文：邱国斌 摄影：孔群）

Wine Serving Scene

Liao (907-1125 CE)

Height 95 cm; Width 75 cm

Unearthed from Tomb M5 at Xiawanzi in Chengxingtaicun, Nantazixiang, Aohan Banner, Inner Mongolia, in 1991. Preserved in the Aohan Banner Museum.

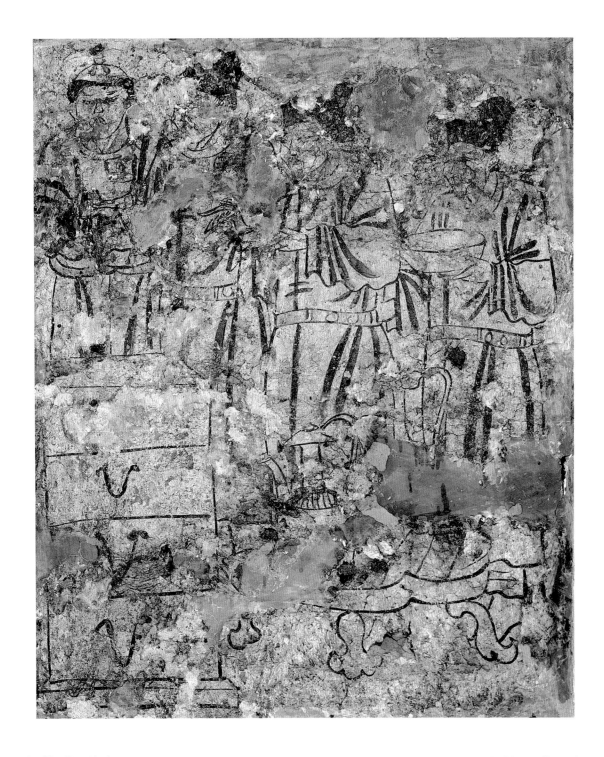

214. 奉茶进酒图

辽（907～1125年）

高90、宽74厘米

1991年内蒙古敖汉旗南塔子乡城兴太村下湾子5号墓出土。现存于敖汉旗博物馆。墓向126°。位于墓室西壁。画中有四人。一契丹男仆，三汉装仆人。左起第一人，契丹男子，髡发，着白色圆领窄袖长袍，红色中单，腰系蓝色带，执叉手礼。其余三人均头戴黑色交脚幞头，腰系红色蹀躞带，侧身站立。左侧侍者，着浅蓝色圆领窄袖长袍，右手托一黄色大碗；中间侍者，身着浅蓝色圆领窄袖长袍，手捧一盏托，内置黄色茶盏；右边侍者，身着白色圆领窄袖长袍，手捧一大钵。四人前左侧放一摞四层食盒，右侧放三足曲口火盆，盆内燃着炭火，火盆上放着两个黄色执壶，其中高者为凤首壶。

（撰文：邱国斌　摄影：孔群）

Tea and Wine Serving Scene

Liao (907-1125 CE)

Height 90 cm; Width 74 cm

Unearthed from Tomb M5 at Xiawanzi in Chengxingtaicun, Nantazixiang, Aohan Banner, Inner Mongolia, in 1991. Preserved in the Aohan Banner Museum.

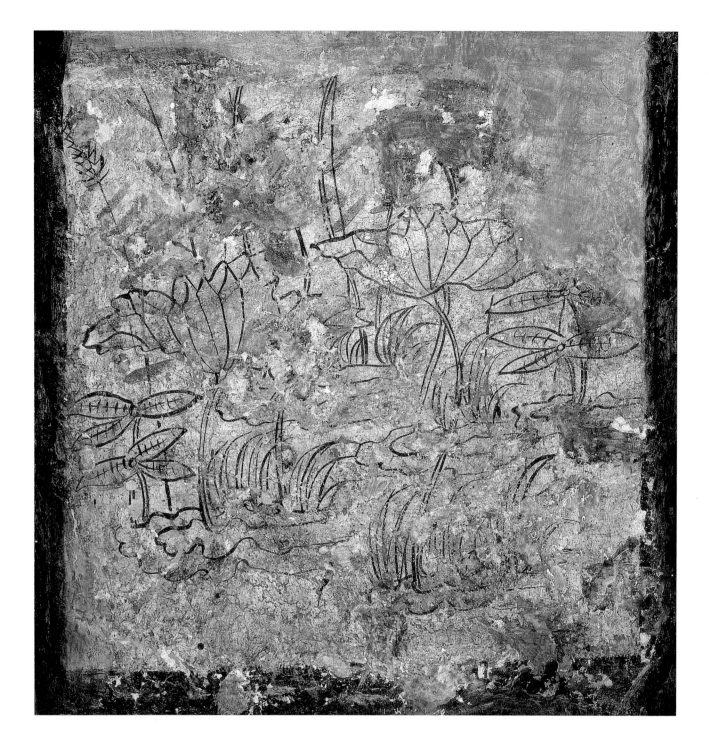

215.荷塘图

辽（907～1125年）

高102、宽77厘米

1991年内蒙古敖汉旗南塔子乡城兴太村下湾子5号墓出土。现存于敖汉旗博物馆。

墓向126°。位于墓室西壁。画中是一幅荷塘图景。塘中的荷叶接碧，荷花盛开，水草摇曳，水波粼粼，芦苇随风摇摆。

（撰文：邱国斌　摄影：孔群）

Lotus Pond

Liao (907-1125 CE)

Height 102 cm; Width 77 cm

Unearthed from Tomb M5 at Xiawanzi in Chengxingtaicun, Nantazixiang, Aohan Banner, Inner Mongolia, in 1991. Preserved in the Aohan Banner Museum.

216.牡丹屏风图

辽（907～1125年）

高90、宽74厘米

1991年内蒙古敖汉旗南塔子乡城兴太村下湾子5号墓出土。现存于敖汉旗博物馆。

墓向126°。位于墓室北壁。画中是一面接近正方形的屏风，内画一簇盛开的牡丹。蓝叶红花，枝繁叶茂，花间还有蝴蝶在飞舞。地上有散落的花叶，老枝褚色，弯曲枯折，新枝绿色，挺拔舒展，花朵有的盛开，有的含苞欲放，交错分布，疏密有致。

<div align="right">（撰文：邱国斌　摄影：孔群）</div>

Peony Screen

Liao (907-1125 CE)

Height 90 cm; Width 74 cm

Unearthed from Tomb M5 at Xiawanzi in Chengxingtaicun, Nantazixiang, Aohan Banner, Inner Mongolia, in 1991. Preserved in the Aohan Banner Museum.

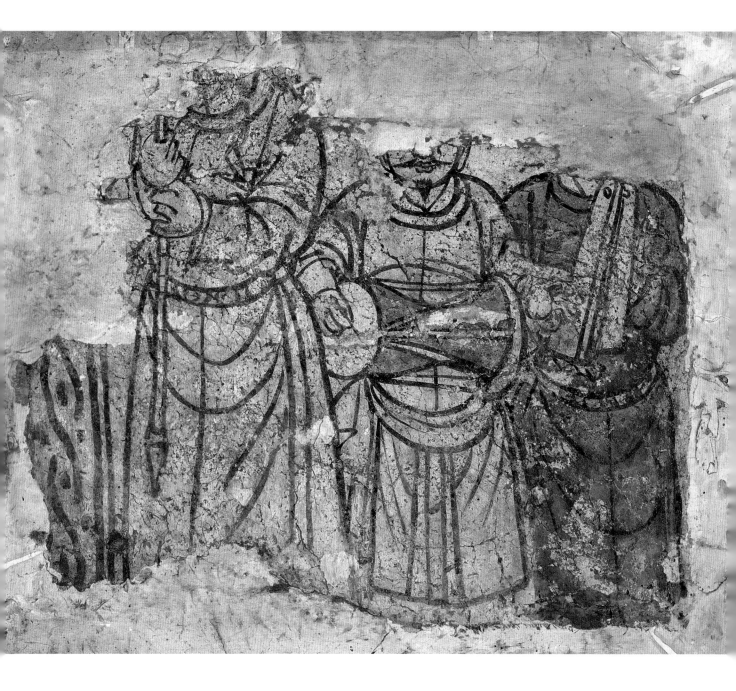

217.伎乐图

元（1206～1368年）

高70、宽80厘米

1982年内蒙古赤峰市元宝山区沙子山1号墓出土。现存于赤峰市博物馆。

位于墓门西侧。画中三人。左起第一人着圆领窄袖长袍，双手执杖。第二人着圆领窄袖长袍，腰系插股，腰间横置一亚腰形长鼓，右手拍鼓。第三人着圆领窄袖长袍，系带，双手击拍板。

（撰文：孙建华　摄影：孔群）

Musicians

Yuan (1206-1368 CE)

Height 70 cm; Width 80 cm

Unearthed from Tomb M1 at Shazishan in Yuanbaoshan District, Chifeng, Inner Mongolia, in 1982. Preserved in the Chifeng Museum.

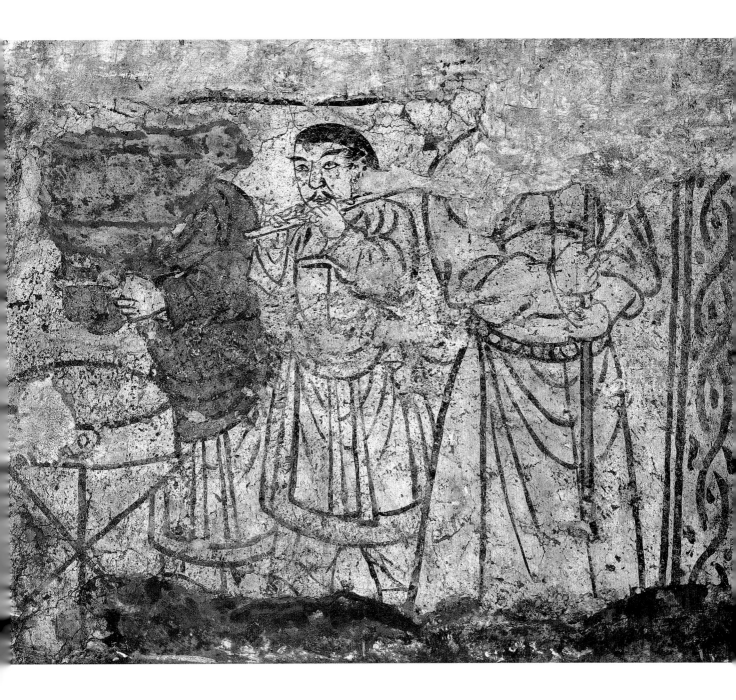

218.伎乐、门吏

元（1206～1368年）

高70、宽80厘米

1982年内蒙古赤峰市元宝山区沙子山1号墓出土。现存于赤峰市博物馆。

位于墓门东侧。画中三人。右起第一人为门吏，身着圆领窄袖长袍，腰系革带，双手执杖。第二人着淡蓝圆领窄袖长袍，腰系插股，吹着横笛。第三人着紫色圆领窄袖长袍，面前为大鼓，执槌击鼓。

（撰文：孙建华　摄影：孔群）

Musicians and Door Guard

Yuan (1206-1368 CE)

Height 70 cm; Width 80 cm

Unearthed from Tomb M1 at Shazishan in Yuanbaoshan District, Chifeng, Inner Mongolia, in 1982. Preserved in the Chifeng Museum.

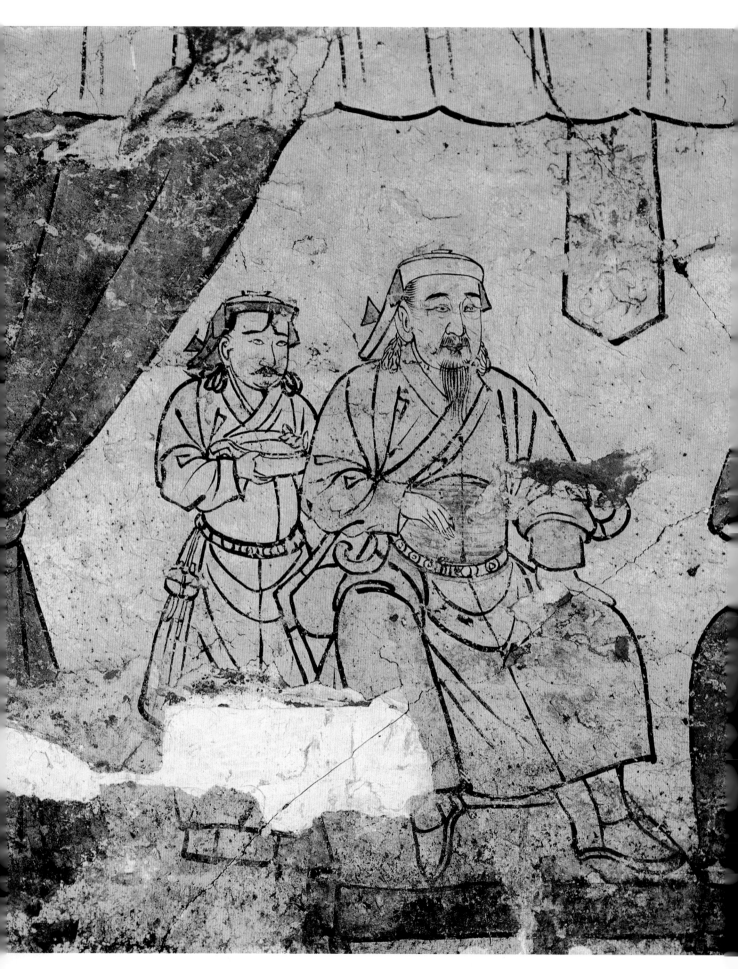

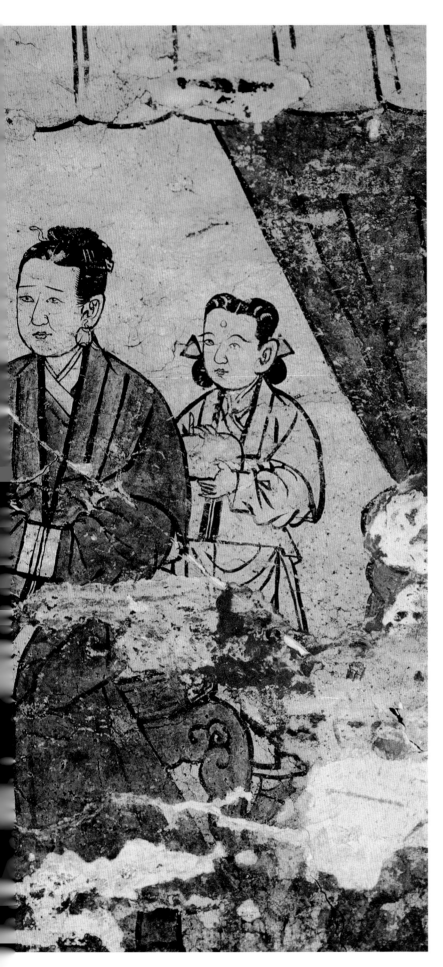

219．夫妇并坐图

元（1206～1368年）

高94、宽243厘米

1982年内蒙古赤峰市元宝山区沙子山1号墓出土。现存于赤峰市博物馆。

位于墓室北壁。夫妇并坐，两侧是挽起的帐幕。男主人头戴白色后檐帽，着蓝色右衽窄袖长袍，腰系围肚，足着络缝靴，端坐椅上，右手靠着椅子，左手扶膝，身后站立着一男仆，着红色右衽窄袖长袍，双手捧匜（马盂）。女主人梳高髻，插簪，耳垂翠环，着棕色窄袖左衽长袍，外罩深蓝色开襟短衫，坐于绣墩之上。二人脚下均踏足承，身后站立一女仆，梳双垂髻，着窄袖袍，外罩半臂，双手捧一奁盒。

（撰文：孙建华　摄影：孔群）

Tomb Occupant Couple Seated Abreast

Yuan (1206-1368 CE)

Height 94 cm; Width 243 cm

Unearthed from Tomb M1 at Shazishan in Yuanbaoshan District, Chifeng, Inner Mongolia, in 1982. Preserved in the Chifeng Museum.

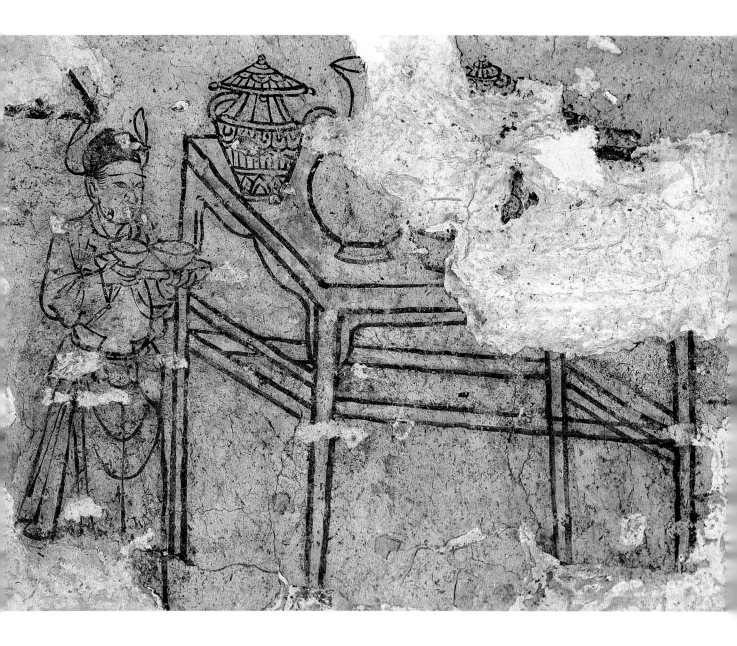

220. 奉酒图

元（1206～1368年）

高84、宽140厘米

1982年内蒙古赤峰市元宝山区沙子山1号墓出土。现存于赤峰市博物馆。

位于墓室西壁。一高桌上面摆放着錾花银盖罐、玉壶春瓶、匜（马盂）等酒具。一男仆站于桌旁，头戴局脚幞头，着圆领窄袖长袍，围捍腰，双手端捧劝盘，盘上有两只酒盏。图中表现的是奉酒的场景。

（撰文：孙建华　摄影：孔群）

Wine Serving Scene

Yuan (1206-1368 CE)

Height 84 cm; Width 140 cm

Unearthed from Tomb M1 at Shazishan in Yuanbaoshan District, Chifeng, Inner Mongolia, in 1982. Preserved in the Chifeng Museum.

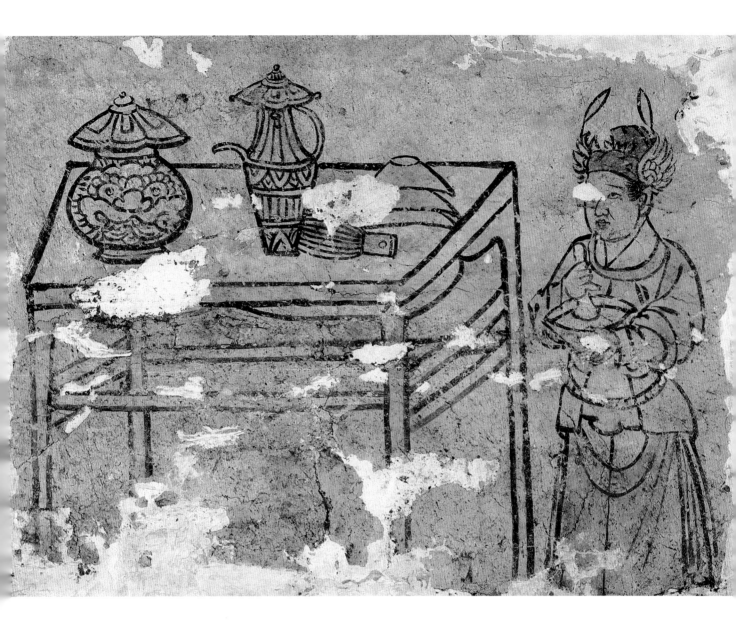

221. 点茶图

元（1206～1368年）

高84、宽140厘米

1982年内蒙古赤峰市元宝山区沙子山1号墓出土。现存于赤峰市博物馆。

位于墓室东壁。一高桌上面摆放着带花纹的荷叶盖罐、汤瓶和倒扣的茶盏、茶筅等，男仆头戴凤翘幞头，着圆领窄袖长袍，腰系带，站于桌旁，左手抱着茶钵，右手持杵捣茶。

（撰文：孙建华　摄影：孔群）

Preparing for Tea Reception

Yuan (1206-1368 CE)

Height 84 cm; Width 140 cm

Unearthed from Tomb M1 at Shazishan in Yuanbaoshan District, Chifeng, Inner Mongolia, in 1982. Preserved in the Chifeng Museum.

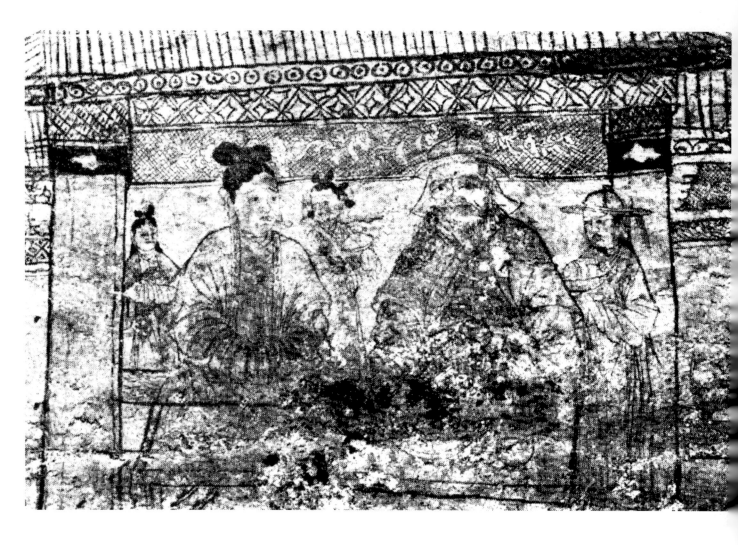

222.夫妇并坐图

元（1206～1368年）

高65、宽90厘米

1965年内蒙古赤峰市三眼井元代2号壁画墓出土。原址保存。

墓向175°。位于墓室北壁。男女主人并坐。前面长案上摆放着各种食具与食品。男主人头戴钹笠冠，着右衽窄袖长袍，腰系玉带，足登靴；身后站立一男侍，头戴笠帽，着右衽窄袖长袍，端食盘；女主人，梳双髻，身穿长袍，外罩半臂；身后站立二侍女，梳双髻，着长袍，一人执扇，一人托着劝盏。画面中两侧有方柱，上部有檐、枋、椽等。

（撰文：孙建华　摄影：不详）

Tomb Occupant Couple Seated Abreast

Yuan (1206-1368 CE)

Height 65 cm; Width 90 cm

Unearthed from Tomb M2 at Sanyanjing in Chifeng, Inner Mongolia, in 1965. Preserved on the original site.

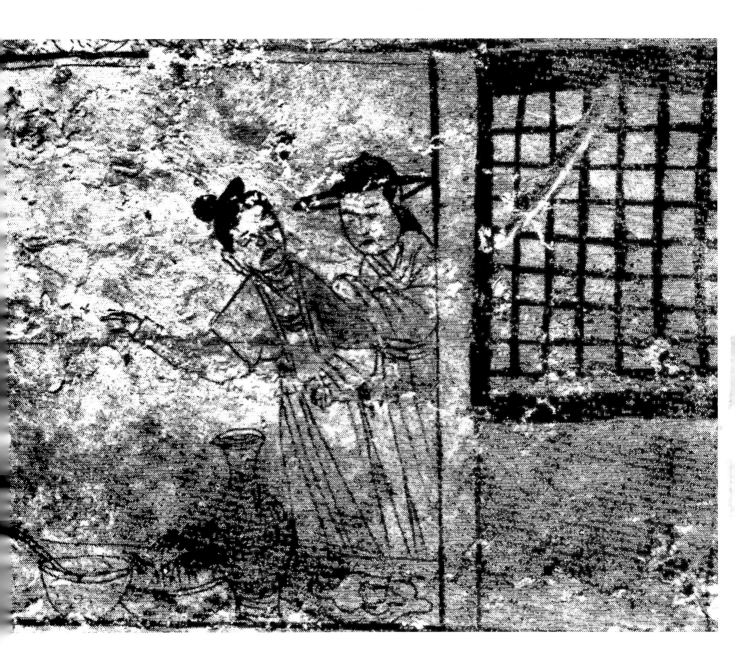

223. 备酒图

元（1206～1368年）

高65、宽90厘米

1965年内蒙古赤峰市三眼井元代2号壁画墓出土。原址保存。

墓向175°。位于墓室北壁。一男侍和一女侍在膳房中备酒。侍女梳双髻，着长袍，外罩半臂；男侍头戴笠帽，着右衽窄袖长袍。膳房内有玉壶春瓶、劝盘酒盏，酒尊及勺和食碟等。右侧画面中有椀花窗。

<div align="right">（撰文：孙建华　摄影：不详）</div>

Banquet Preparation Scene

Yuan (1206-1368 CE)

Height 65 cm; Width 90 cm

Unearthed from Tomb M2 at Sanyanjing in Chifeng, Inner Mongolia, in 1965. Preserved on the original site.

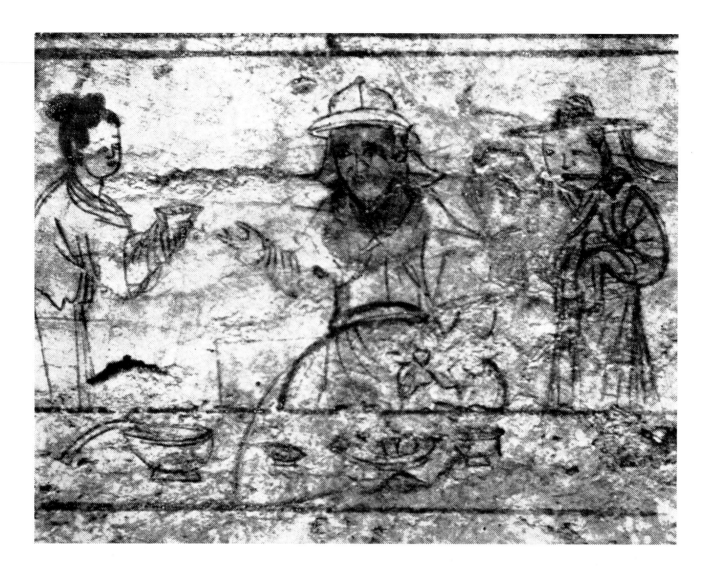

224. 进酒图

元（1206～1368年）

高65、宽90厘米

1965年内蒙古赤峰市三眼井元代2号壁画墓出土。原址保存。

墓向175°。位于墓室西壁。画面表现的是墓主人饮酒的场景。正中一人头戴钹笠冠，着右衽窄袖长袍，右手接盏；左侧侍女，梳双髻，身穿长袍，双手端一酒盏向主人进饮；右侧男侍，头戴笠帽，着右衽窄袖长袍，右手擎着一只鹰。席桌上有食碟、马盂、酒尊（内置长勺）、小盏等。

（撰文：孙建华　摄影：不详）

Wine Serving Scene

Yuan (1206-1368 CE)

Height 65 cm; Width 90 cm

Unearthed from Tomb M2 at Sanyanjing in Chifeng, Inner Mongolia, in 1965. Preserved on the original site.

225.出猎归来图（局部）

元（1206～1368年）

高65、宽90厘米

1965年内蒙古赤峰市三眼井元代2号壁画墓出土。原址保存。

墓向175°。位于墓室东壁。画中有三人三骑，出猎归来。前面两人头戴钹笠冠，着右衽窄袖长袍，并驾齐驱，右边者右手扬鞭，左边者佩挂弓箭；后边一人，头戴后檐帽，着圆领袍，右手擎鹰，紧随其后，马上拴带着猎获的野物。

<div align="right">（撰文：孙建华　摄影：不详）</div>

Returning from Hunting (Detail)

Yuan (1206-1368 CE)

Height 65 cm; Width 90 cm

Unearthed from Tomb M2 at Sanyanjing in Chifeng, Inner Mongolia, in 1965. Preserved on the original site.

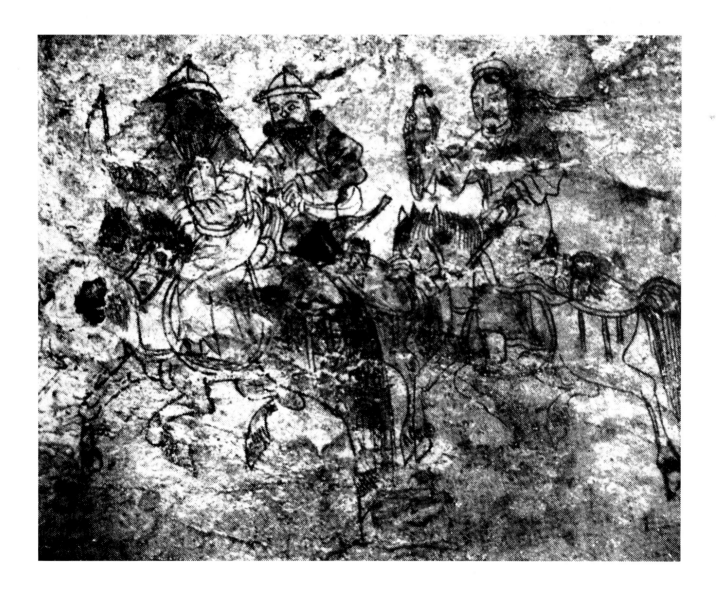

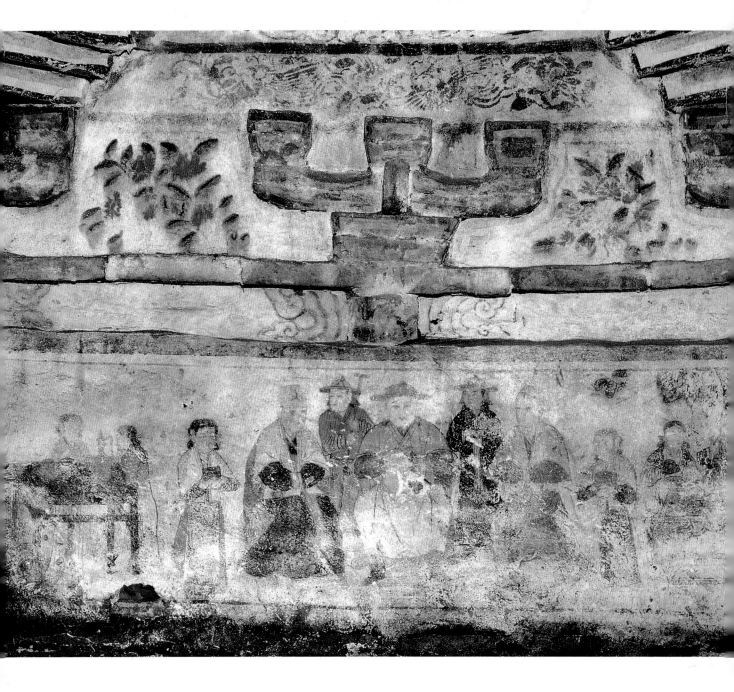

226.夫妇并坐图

元（1206～1368年）

高70、宽210厘米

1990年内蒙古凉城县崞县夭乡后德胜村元墓出土。现存于内蒙古博物院。

墓向166°。位于墓室北壁。 画中有11人。男主人端坐正中，头戴拔笠冠，着皂色右衽窄袖长袍，腰系玉带，足登靴；两旁分坐两名妻妾，梳高髻，身穿长袍，外罩半臂；身后站立着男女侍者，男侍着右衽窄袖长袍，头戴后檐帽；侍女着长袍，外罩半臂；两侧方桌旁有侍女在备茶酒。

（撰文：孙建华　摄影：孔群）

Tomb Occupant Couple Seated Abreast

Yuan (1206-1368 CE)

Height 70 cm; Width 210 cm

Unearthed from the Yuan Tomb at Houdesheng in Guoxianyaoxiang, Liangchengxian, Inner Mongolia, in 1990. Preserved in the Inner Mongolia Museum.